戲曲藝術形態與理論研究

李連生 著

第八輯
總序

　　甲辰春和，歲律肇新。纘述古今之論，弘通文史之思。

　　《福建師範大學文學院百年學術論叢》第八輯，以嶄新的面貌，在臺北萬卷樓圖書公司出版發行，甚可喜也。此輯所涉作者及專著，凡十有五，略列其目如次：

　　　　蔡英杰《說文解字的闡釋體系及其說解得失研究》。
　　　　陳　瑤《徽州方言音韻研究》。
　　　　　　　　以上文字音韻學二種。
　　　　林安梧《道家思想與存有三態論》。
　　　　賴貴三《韓國朝鮮王朝《易》學研究》。
　　　　　　　　以上哲學二種。
　　　　劉紅娟《西秦戲研究》。
　　　　李連生《戲曲藝術形態與理論研究》。
　　　　陳益源《元明中篇傳奇小說與中越漢文小說之研究》。
　　　　傅修海《中國左翼文學現場研究》。
　　　　雷文學《老莊與中國現代文學》。
　　　　徐秀慧《光復初期臺灣的文化場域與文學思潮》。
　　　　王炳中《現代散文理論的個性說研究》。
　　　　顏桂堤《文化研究的變奏：理論旅行與本土化實踐》。
　　　　許俊雅《鯤洋探驪——臺灣詩詞賦文全編述論》。
　　　　　　　　以上文學九種。
　　　　林清華《水袖光影集》。
　　　　　　　　以上影視學一種。

林文寶《歷代啟蒙教材初探與朗誦研究》。

以上蒙學一種。

知者覽觀此目，倘將本輯與前七輯相為比較，不難發見：本輯的規模，頗呈新貌。約而言之，此輯面貌之「新」處，略可見諸兩端：

一曰，內容豐富而廣篇幅。

如上所列，本輯所收論著十五種，較先前諸輯各收十種者，已增多百分之五十的分量，內容篇幅之豐廣不言而喻。復就諸論之類別觀之，各作品大致包括文字音韻學、哲學、文學、影視學、蒙學等五方面的研究，而文學之中，又含有戲曲、小說、詩詞賦文、現代散文、左翼文學各節目的探討，以及較廣義之文化場域、文藝理論、文學思潮諸領域的闡述，可謂春華競放，異彩紛呈！是為本輯「新貌」之一。

二曰，作者增益而兼兩岸。

倘從作者情況分析，前七輯各論著的作者，均為服務於福建師範大學的大陸學者。本輯作者十五位乃頗不同：其中十位屬福建師範大學文學院，另五位則為臺灣各高校教授，分別服務於成功大學中國文學系、臺灣師範大學國文系、臺東大學兒童文學研究所、東華大學哲學系等高教部門。增益五位臺灣學者，不僅是作者群體的更新，更是學術融合的拓展，可謂文壇春暖，鴻論爭鳴！是為本輯「新貌」之二。

惟本輯較之前七輯，雖別呈新氣象，然於弘揚優秀中華文化，促進兩岸學者交流的本恉，與夫注重學術品質，考據細密嚴謹之特色，卻毫無二致。縱觀第八輯中的十五書，無論是研究古典文史的著述，還是探索現當代文學的論說，其縱筆抒墨，平章群言，或尋文心內涵，或覓哲理規律，有宏觀鋪敘，有微觀研求，有跨域比較，有本土衍索，均充分體現了厚實純真的學術根底，創新卓異的學術追求。

「苟非其人，道不虛行」，高雅的著作，基於優秀學人的「任道」情愫。這是純正學者的學術本能，也是兩岸學界俊英值得珍惜的專業初心。唯其貞循本能，不忘初心，遂足以全面發揮學術研究的創造性，足以不斷增強研究成果的生命力。於是乎本輯十五種專著，與前七輯的七十種作品，同樣具備了堪經歷史檢驗而宜當傳世的學術質量，而本校文學院「百年學術論叢」的十載經營，十載傳播，亦將因之彰顯出重大的學術意義！每思及此，我深感欣慰，以諸位作者對叢書作出的種種貢獻引為自豪。至若臺北萬卷樓圖書公司各同道多年竭力協謀，辛勤工作，確保了叢書順利而高品格地出版發行，我始終懷抱兄弟般的感荷之情！

　　中華文化，源遠流長。歷代學人對中國悠久傳統文化的研討，代代相承，綿綿不絕，形成了千百年來象徵華夏民族國魂的文化「道統」。《易》曰：「觀乎人文，以化成天下。」即言聖人深切注重中華文明的雄厚積澱，期盼以此垂教天下後世，以使全社會呈現「崇經嚮道」的美善教化。嘗讀《晦庵集》，朱子〈春日〉詩云：「勝日尋芳泗水濱，無邊光景一時新。等閒識得東風面，萬紫千紅總是春。」又有〈春日偶作〉云：「聞道西園春色深，急穿芒屩去登臨。千葩萬蕊爭紅紫，誰識乾坤造化心？」此二詩暢詠春日勝景。我想，只要兩岸學者心存華夏優秀道統，持續合力協作，密切溝通交流，我們共同丕揚五千年中華文化的「春天」必然永在，朱子所謂「萬紫千紅」、「千葩萬蕊」的春芳必然永在。願《福建師範大學文學院百年學術論叢》的學術光華，永遠沁溢於兩岸文化學術交融互通的春日文苑！

<div style="text-align: right">

汪文頂

謹撰於閩都福州

二〇二三年十二月一日

</div>

目次

一 戲曲藝術形態

三　戲曲理論探索

四　臺灣戲曲研究

一

戲曲藝術形態

戲曲音樂與聲腔的形成

一　方言與聲腔的形成

　　我國戲曲的形成與發展及各劇種間的差別，主要在聲腔，也就是它的戲曲音樂。聲腔，既指語音，也包含樂音，戲曲音樂在民間音樂和各地方言的基礎上產生，不同的語言產生了不同的聲腔，因此是語言尤其是方言與音樂的結合創造了聲腔藝術。

　　從字義上考察，「聲」既有字音的概念，如音韻方面的聲調平上去入等；也有音樂的概念，尤以指代「樂音」為主，這是「聲」的初始概念。如鄭玄《詩譜序》:「《虞書》曰:『詩言志，歌永言，聲依永，律和聲』。」這裡的「聲」明顯指「樂音」。但「聲依永」，說明樂音之聲必依自然之人聲而成，強調了二者的關係。魏嵇康所著《聲無哀樂論》裡的「聲」亦是指樂音。《新唐書・禮樂志十二》云:「周、隋管弦雜曲數百，皆西涼樂也。鼓舞曲，皆龜茲樂也。唯琴工猶傳楚、漢舊聲及《清調》，蔡邕五弄、楚調四弄，謂之九弄。隋亡，清樂散缺，存者才六十三曲。……又有《吳聲四時歌》、《雅歌》、《上林》、《鳳雛》、《平折》、《命嘯》等曲，其聲與其辭皆訛失，十不傳其一二。」這裡所謂的「聲」既相對「辭」來講，更明確為樂音。

　　《史記・樂書二》集解引鄭玄對「聲」的看法云:「宮、商、角、徵、羽，雜比曰音，單出曰聲，形猶見也。」又引皇侃《正義》云:「單聲不足，故變雜五聲，使交錯成文，乃謂為音也。」賈誼《新書・六術》曰:「是故五聲宮、商、角、徵、羽，唱和相應而調和，調和而成理謂之音。」錢鍾書《管錐編》亦云:

《關雎‧序》：「聲成文，謂之音」；《傳》：「『成文』者，宮商上下相應」；《正義》：「使五聲為曲，似五色成文」。按《禮記‧樂記》：「聲相應，故生變，變成方，謂之音」，《注》：「方猶文章」；又「聲成文，謂之音」，《正義》：「聲之清濁，雜比成文」。即《易‧繫辭》：「物相雜，故曰文」，或陸機《文賦》：「暨音聲之迭代，若五色之相宣」。夫文乃眼色為緣，屬眼識界，音乃耳聲為緣，屬耳識界；「成文為音」，是通耳於眼，比聲於色。《左傳》襄公二十九年季札論樂，聞歌《大雅》曰：「曲而有直體」；杜預注：「論其聲如此」。亦以聽有聲說成視有形，與「成文」、「成方」相類。西洋古心理學本以「形式」為空間中事，浸假乃擴而並指時間中事，如樂調音節等。近人論樂有遠近表裡，比於風物堂室。此類於「聲成文」之說，不過如大輅之於椎輪爾。[1]

　　以上詳盡論述了聲與音的關係，強調「聲」為「單個的樂音」，單個樂音的有條理的組合形成「音」，即曲調旋律。也就是說，「宮、商、角、徵、羽」都是「聲」，若有條理的組織起來就構成「音」，這五聲若按高低順序的規律組織起來，就成為音階，故「聲」為音階中的單個音級。

　　「腔」亦有二義，既指語言的語音、語調，又有音樂旋律的涵義。宋代張炎《詞源‧謳曲旨要》：「腔平字側莫參商，先須道字後還腔。字少聲多難過去，助以餘音始繞梁。忙中取氣急不亂，停聲待拍慢不斷。」這裡的「聲」都是指單個的樂音，這裡的「腔」和「聲成文，謂之音」的「音」相似，指單個樂音的組合，即旋律。清代李斗《揚州畫舫錄》卷五云：「曲到字出音存時謂之腔。」這裡的「腔」

1　錢鍾書：《管錐編》（北京市：中華書局，1979年），第1冊，頁59。

指字音即「聲」的延長，為拖腔。

鍾嗣成《錄鬼簿》「沈和」條有云「以『南北詞調合腔』」，夏庭芝《青樓集》「張玉蓮」條中云「舊曲其音不傳者，皆能尋腔依韻唱之」。這裡的「腔」，洛地認為均指「字的聲調」，「『尋腔』而唱」即「『按字聲之起伏』而唱」，也是指演唱時的語音語調。[2]

祝允明《猥談》斥責明代四大聲腔——餘姚腔、海鹽腔、弋陽腔、崑山腔以及其後的「義烏、樂平、太平等南方諸『腔』之類」，「已略無音律、腔調」、「真胡說也」，因為它們「變易喉舌，趁逐抑揚」，且皆冠以地名，故以土音土調而名，音樂旋律的成分已然不多，雖然亦有音樂性之「唱腔」的涵義，但仍以語音語調為主。因此，對於「腔」來講，語音的成分更多一些。

無論「聲」還是「腔」，都離不開語音和樂音，二者合為「聲腔」亦是如此。

「聲腔」之名，最早見於元周德清《中原音韻·正語作詞起例》，云：「逐一調平上去入，須極力念之，悉如今之搬演南宋戲文唱念聲腔。」然而，聲腔之肇始卻可以追溯到很早，因為聲腔的形成與語言有著密切的關係，可以說，語言的歷史與人類的歷史一般長，而語言誕生之初，是不能離開具體的生活環境的。相對封閉的環境產生出相對穩定的語言，這就是方言，所謂「南蠻鴂舌之人」（《孟子·滕文公上》）和「齊東野人之語」（《孟子·萬章上》）是必然的結果。

民間音樂就是在方言的基礎上產生的。尤其是我國幅員廣闊，方言眾多，很早就產生出不同腔調的民歌，從《詩經》到《楚辭》，從漢樂府到吳歌、西曲等莫不是語言藝術的結晶。如《漢書·禮樂志》云漢武帝時：「立樂府，采詩夜誦，有趙、代、秦、楚之謳。」王驥德《曲律·論腔調》也說：「古四方之音不同，而為聲亦異，於是有

2　洛地：〈「腔」「調」辨說〉，《中國音樂》1998年第4期。

秦聲，有趙曲，有燕歌，有吳歈，有越唱，有楚調，有蜀音，有蔡
謳。」所謂四音就是各地用本地方言唱的民歌。

《舊唐書‧音樂志二》云：「自長安已後，朝廷不重古曲，工伎
轉缺，能合於管弦者，唯《明君》、《楊伴》、《驍壺》、《春歌》、《秋
歌》、《白雪》、《堂堂》、《春江花月》等八曲。舊樂章多或數百言，武
太后時，《明君》尚能四十言，今所傳二十六言，就之訛失，與吳音
轉遠。劉貺以為宜取吳人使之傳習。以問歌工李郎子，李郎子北人，
聲調已失，云學於俞才生。才生，江都人也。今郎子逃，《清樂》之
歌闕焉。」由此可知，唐代宮廷的清樂多用當時「吳音」演唱，可見
當時「吳音」流播之盛，乃至宮廷亦以為正宗。

《通典‧樂典》卷七云：「武德九年正月，始命太常少卿祖孝孫
考正雅樂，至貞觀二年六月樂成，奏之。……初，孝孫以梁、陳舊
樂，雜用吳、楚之音；周、齊舊樂，多涉胡戎之伎。於是斟酌南北，
考以古音，而作大唐雅樂。」故可知，唐朝宮廷雅樂也是「雜用吳
楚」、「斟酌南北」等方音而成。

淩廷堪《燕樂考原》云：「今之南曲，清樂之遺聲也。清樂，
梁、陳南朝之樂，故相沿謂之南曲。今之北曲，燕樂之遺聲也。燕
樂，周、齊北朝之樂，故相沿謂之北曲。」

所謂清樂、雅樂、燕樂的涵義，宋代沈括說得較為明確，其《夢
溪筆談》卷五《樂律一》云：「自天寶十三載，始詔法曲與胡部合
奏，自此樂奏全失古法。以先王之樂為雅樂，前世新聲為清樂，合胡
部者為燕樂。」天寶年間的法曲即清樂，陳暘《樂書》卷一八八云：
「法曲興自於唐，其聲始出清商部。」又《舊唐書‧音樂志二》云：
「清樂者，南朝舊樂也。永嘉之亂，五都淪覆，遺聲舊制，散落江
左。宋、梁之間，南朝文物，號為最盛。人謠國俗，亦世有新聲。後
魏孝文、宣武，用師淮、漢，收其所獲南音，謂之清商樂。隋平陳，
因置清商署，總謂之《清樂》。」故燕樂不僅只是胡樂，而是包含了
清樂和胡部之樂的融合體。

　　據劉崇德先生研究：「隋唐燕樂是以胡部新聲為主體，華夷兼容的音樂藝術。」隋唐燕樂是兩種調式的結合，一為源自楚聲的宮廷俗樂的羽調式，即六朝沿用之清樂體系；一是隋唐以來所行胡部新聲為傳自龜茲的古印度樂，乃商調式。[3] 而今崑曲多為羽調式，北曲多為商調式（見《太古傳宗》曲譜），故凌廷堪認為南曲為清樂之遺聲，而北曲為胡部遺聲是有道理的。

　　從上述可知，無論北曲、南曲，各種聲腔都是根據不同方言的南北樂音風格的差異及其歷史傳統而產生的，它們在形成之前就已經綜合了雅樂、俗樂，新聲、舊樂，華、夷，南、北等各種不同風格、不同腔調、不同地域的音樂，只不過，其主體音樂風格仍有南北的差異罷了。正如有學者所言：「聲腔或腔調乃因為各地方言都有各自的語言旋律，將此各自特殊的語言旋律予以音樂化，於是就產生各自不同的韻味。也因此原始聲腔或腔調莫不以地域名，如海鹽腔、餘姚腔、弋陽腔、崑山腔等。」[4]

　　從南北曲音樂成分來看，它們都受到唐宋詞、大曲、纏令、纏達、唱賺、諸宮調等的影響，而南北方不同的民間曲調對南北曲的孳乳很大，南北曲均從中汲取曲調來豐富自身的音樂。

　　如南曲係從「宋人詞而益以里巷歌謠」等「隨心令」、「村坊小曲」中發展而來，徐渭《南詞敘錄》謂南戲：「其曲則宋人詞而益以里巷歌謠，不叶宮調，故士大夫罕有留意者。」故其音樂大都採用民歌、小調，沒有嚴格的宮調限制，節奏也較自由，各曲聲調和諧即可相聯。南曲最早出現於溫州地區，屬吳方言區。故此，方音小調在南曲中大量存在，如《張協狀元》中就有吳地民間小曲，如【東甌令】、【臺州歌】、【吳小四】、【趙皮鞋】等。

3　劉崇德：《燕樂新說》（合肥市：黃山書社，2003年），頁83。

4　曾永義：〈中國地方戲曲形成與發展的路徑〉，《詩歌與戲曲》（臺北市：聯經出版事業公司1988年），頁115。

　　而北曲產生在山西、河北等中原地區，屬北方方言區，故宋金以來北方流傳的漢族民歌俚曲，通過叫聲、唱賺、諸宮調、戲弄、隊舞、宋雜劇、金院本及歌舞雜曲等各種通俗伎藝，直接、間接地為北曲所吸收。如北曲中的【貨郎兒】、【蠻姑兒】、【漢東山】、【蔓青菜】、【酒旗兒】、【醋葫蘆】、【十棒鼓】、【山丹花】、【枳郎兒】、【山石榴】、【七弟兄】、【紅繡鞋】、【道和】、【窮河西】等許多曲牌都來源於民歌俚曲。[5]北曲受北方尤其是胡樂的影響較大，故也吸收了不少胡樂曲牌，如北曲中【阿拉忽】、【胡十八】、【忽都白】、【者拉古】、【拙魯速】等即是。

　　由於歷史的遞變，北曲、南曲內部又各自分化從而產生不同的腔調。北曲如魏良輔《南詞引正》所云：「北曲與南曲大相懸絕，無南腔南字者佳；要頓挫有數等。五方言語不一，有中州調、冀州調。有磨調、弦索調。」沈德符《萬曆野獲編》卷二十五「北詞傳授」條亦云：「北派亦不同。有金陵、有汴梁、有雲中。」南曲在元末明初也分化為不同的聲腔，如著名的四大聲腔，後來再衍變為各種地方高腔。

　　從上述可知，戲曲樣式的更迭，戲曲藝術的創新與變革，常常是從音樂聲腔上率先開始的。一個劇種的生命延續，在很大程度上取決於音樂唱腔是否合乎時代的審美意識和需求，取決於能否在新的歷史條件和文化背景下，作出新的審美選擇。

二　戲曲音樂的特點

　　戲曲音樂的主體是聲腔藝術，而戲曲聲腔藝術則萌芽於宋元時期的南戲與北曲。「當南戲與雜劇在南北兩地相繼形成之後，在我國的戲劇、音樂文化上就出現了一個新的局面。傳統的音樂藝術與戲劇藝

5　參閱孫玄齡：《元散曲的音樂》（北京市：文化藝術出版社，1988年），下冊，頁113-115。

術結合起來，而形成了一種新的音樂體裁，這就是戲曲音樂。」[6]

　　我國戲曲音樂的特點究其根本是一種聲腔化的音樂，即語言與旋律的密切結合為戲曲音樂的最主要特徵，具體體現在以下幾個方面：

1　以曲調（即旋律）的「線性」運動為主要表現形式[7]

　　所謂「線性」，指通過自由加花造成帶腔音來裝飾音樂旋律的一種線性運動。「中國戲曲中聲樂曲或器樂曲旋律的發展，主要方法是以某一基礎旋律為『母曲』，為適應戲劇情節和人物情感抒發的需要，常作單旋律線的發展，緊縮或增減某些局部音樂材料。」[8]這種方法為曲牌體戲曲和板腔體戲曲所通用。

　　中國音樂尤其是戲曲音樂喜歡運用「帶腔的音」，所謂「帶腔的音」即「聲腔化的音」。是指「音過程中有意運用的，與特定音樂表現意圖相關聯的音成分（音高、力度、音色）的某種變化」，是一種「包含有某些音高、力度、音色變化成分的音的特定樣式。」[9]其中音高的變化為最根本特性，「中國音樂不追求音高的固定性，而注重聲腔性，而聲腔性又源於中國語言的聲調性與旋律性，植根於中國音樂向人聲的接近。」[10]

　　這種特點與我國語言的聲調性有密切關係。漢語聲調重視音高，但漢語的音高不是點狀而是複合的、滑動的線狀，普通話裡的四聲就是如此，如去聲，其調值標為51，我們念的時候不是單念5和1，而是從5中間經過4、3、2，然後才滑到1，這就是一條由高到低的聲調線。如果模擬這樣的聲調線，將其旋律化，就可變成音樂。因此我國傳統

6　張庚、郭漢城：《中國戲曲通史》（北京市：中國戲劇出版社，1980年），上冊，頁422。

7　武俊達：《戲曲音樂概論》（北京市：文化藝術出版社，1999年），頁63。

8　武俊達：《戲曲音樂概論》（北京市：文化藝術出版社，1991年），頁63-64。

9　沈洽：《音腔論》（上海市：上海音樂出版社，2019年），頁21。

10　劉承華：《中國音樂的神韻》（福州市：福建人民出版社，2004年），頁63。

音樂的音高變化也有如聲調，點與點之間多為漸進式、滑進式過渡，與鋼琴在不同琴鍵之間的跳躍式不同：「音高的升降總是由一點滑到另一點，中間要經過無數過渡的階梯，不像演奏鋼琴時那樣從一個聲立刻跳到另一個聲。」[11]「中國音樂中的單音與現代西方古典音樂中的單音便有所不同。在西方音樂尤其是鍵盤音樂中，一個單音在持續的過程中其音高是固定的。但在中國傳統音樂中，一個單音的持續過程卻常常有音高、力度、音色的變化；而一個音向另一個單音過渡的過程（即音與音之間的「空間」），也常常被這兩個音之間的所有頻率的變化和游移添滿。換句話說，在西方音樂尤其是鍵盤音樂中，每個單音的音高不變而音與音之間的過程是『跳躍』式的，而在中國傳統音樂中，每個音的音高都可變而音與音的過程卻常常是『漸進』的。在這兩個音之間的「過渡」，絕不是微不足道的，這個『過渡』，也絕不能僅僅被視為是前一個音的『延續』和後一個音的『準備』，在中國傳統音樂中，這種音過程非常重要，其本身便具備獨立的美學意義，在某些時候，這個『過程』甚至比單獨一個音的持續更重要。」[12]

　　西方有學者認為：「自然語言的聲調節奏略經變化，便成歌唱，樂器的音樂則從模仿歌唱的聲調節奏發展出來。」[13]正如劉勰《文心雕龍‧聲律》所云：「夫音律所始，本於人聲者也。聲合宮商，肇自血氣，先王因之，以制樂歌。故知器寫人聲，聲非學器者也。故言語者，文章關鍵，神明樞機；吐納律呂，唇吻而已。」這種概括，對我國音樂來講，非常恰當，尤其是戲曲音樂。但西方亦有不少學者反對此說，認為「音樂所用的音有一定的分量，它的音階是斷續的，每音與它的鄰音以級數遞升或遞降，彼此成固定的比例。語言所用的音無

11　杜亞雄：〈中國傳統音樂在音高方面的特徵〉，《浙江藝術職業學院學報》2003年第6期。

12　田青：〈禪與中國音樂〉（上），《中國音樂學》1998年第4期。

13　朱光潛：《詩論》（上海市：上海古籍出版社，2001年），頁110-111。

一定的分量,從低音到高音一線聯貫,在聲帶的可能性之內,我們可以在這條線上取任何音來使用,前音與後音不必成固定的比例。」[14]其實,從西樂的角度來說是這樣,因為其音樂突出樂音的音準,強調奏準每一音位,不能隨便游移,很少作音本身的變化,添加墊音或裝飾音。但對我國音樂來說則不同,我國音樂不強調樂音的固定性,在創作和演奏中,常常自覺地對樂音作升降變化,比如器樂「通過製造帶腔音來裝飾音樂的旋律。其變化的手段主要有吟、猱、綽、注、上、下、進復、退復等,都是用改變弦的張度和長度來使音的構成發生變化。」[15]這樣音樂的旋律實為線性而非西樂之點狀,恰與語言的聲調線吻合。例如我國古代曲譜,無論是唐宋的半字譜還是明清的工尺譜,所記錄下的都是「骨幹譜」,實際演唱時都不會原原本本的照搬,而是會加上許多的裝飾音,同時點定板眼的過程也是酌定時值節奏的過程,往往要按照詞情曲意來安排,故不同的點法也會有許多變化,即古人所謂「筐格在曲,而色澤在唱」(明王驥德《曲律·論腔調》)就是這個道理。故有人稱之為「搖聲」。「在北方各省,和在江南一樣,民間音樂家們一般根據樂譜進行演唱,然後再根據演唱譜演奏。他們把唱譜稱為『讀譜』或『唱譜』並說『譜子唱得好聽,才能奏得好聽』。讀譜時,他們經常把一個工尺字在音高上加以變化,音樂家們稱此種技術為『字』加『味兒』。音樂家們所說的『味兒』,就是指把一個『字』在音高、音色和力度上加以變化。此外,他們還要加上許多稱為『阿口』的襯字。同一首曲牌,一板之內的譜字越少,為『字』加『味兒』的可能性便越大,所加的『阿口』也就可能越多。『味兒』和『阿口』加得越多,與樂譜的出入就越大。」[16]這「味

14 朱光潛:《詩論》(上海市:上海古籍出版社,2001年),頁110-111。

15 劉承華:《中國音樂的神韻》(福州市:福建人民出版社,2004年),頁60。

16 杜亞雄:〈中國傳統音樂在音高方面的特徵〉,《浙江藝術職業學院學報》2003年第6期。

兒」就是搖聲，搖聲與語言的調值走向保持一致。

　　所謂阿口，即「將樂譜中沒有記錄的而在實際演奏或念譜中所增加的圍繞骨幹音的潤飾性旋律稱為『阿口』。『阿口』多用於速度較慢的、抒情性較強的樂曲中，樂譜上通常直接在譜字右下角標記以所用的狀聲襯字，如『啊』、『的（音地）』、『呀』、『約』、『納』、『支』、『哇』（有的樂譜用×表示）等。」[17]

　　對於「阿口」這樣的襯腔，聞一多先生在《歌與詩》中有精闢的闡發：「感嘆字是情緒的發洩」，「所以是音樂的」，「想像原始人最初因情感的激蕩而發出有如『啊』、『哦』、『唉』或『嗚呼』、『噫嘻』一類的聲音，便是音樂的萌芽，也是『孕而未化』的語言。聲音可以拉得很長，在聲調上也有相當的變化，所以是音樂的萌芽。那不是一個詞句，甚至不是一個字，然而代表一種頗複雜的涵義，所以是孕而未化的語言。這樣界乎音樂與語言之間的一聲『啊……』便是歌的起源。」給旋律加「味兒」，這個比喻也用得恰如其分，它對腔調的作用絕不是可有可無的，「特別在歌裡，『意味』比『意義』要緊得多，而意味正是寄託在聲調裡的。」[18]因為正是這「意味」往往構成了情感的「核心與原動力」！

　　戲曲音樂的伴奏也是這樣，多用「托腔保調」的方式。張庚說：「所謂托腔是怎麼一回事呢？托是襯托的托，是襯托著演員的唱腔，使它顯得更有表現能力，更有感情、更美。這中間，一則是補救演員唱得不足，所謂『包腔』，給包容襯補過去，使之渾然一體，不露痕跡，而主要仍是襯托；使用過門，或繼續，或模仿，或對比，以加強對於觀眾的印象。」[19]在戲曲音樂伴奏中，以不固定音高樂器為主，

17　王耀華：《中國傳統音樂樂譜學》（福州市：福建教育出版社，2006年），頁407-408。

18　聞一多：《神話與詩》（上海市：上海世紀出版集團，2006年），頁148、150。

19　張庚：〈音樂在戲劇中的作用〉，《張庚文錄》（長沙市：湖南文藝出版社，2003年），第1卷，頁373。

如笛、胡琴等，其功能是模仿聲樂、襯托唱腔，並保持唱腔曲調的基本形態和旋律線的綿延不斷，從而增強了戲劇性。

2　聲依永、歌永言：歌詞與曲調密切結合的「詩樂一體」觀念

關於詩歌與音樂的關係，我國自古就是「詩樂一體」的觀念，如《詩大序》云：「詩者，志之所之也。在心為志，發言為詩。情動於中而形於言，言之不足，故嗟嘆之，嗟嘆之不足，故永歌之，永歌之不足，不知手之舞之足之蹈之也。情發於聲，聲成文，謂之音。」故我國對歌唱的觀念也是建立在「聲依永、律和聲」（《尚書‧堯典》）的基礎之上。班固《藝文志》云：「《書》曰：詩言志，歌永言。故哀樂之心感而歌詠之聲發。誦其言謂之詩，永其聲謂之歌。」言即歌詞，聲即曲調。詩為歌的基礎，歌是在詩的基礎上的延伸、進一步發揮的結果。「詩為樂心，聲為樂體」（劉勰《文心雕龍‧樂府》），「樂以詩為本，詩以聲為用。」（鄭樵《通志‧樂略第一》）均強調「詩樂一體」。王灼《碧雞漫志》云：「有詩則有歌，有歌則有聲律，有聲律則有樂歌，味言即詩也，非於詩外求歌也。」這裡強調了歌詞對曲調的決定作用。

在傳統音樂中，聲調直接決定著「搖聲」的走向。也說明「搖聲」的形成和語言聲調有關。戲曲音樂旋律的進行受歌詞語音的制約，因為歌詞語音的平仄四聲、清濁陰陽本身就具有音樂性，二者須互相配合、相輔相成，字音與唱調的完美結合即達到戲曲唱腔「字正腔圓」的最高境界。「戲曲唱腔曲調『高低上下平』的走向，和唱腔字調調值的『高低升降』運動方向的基本一致，就叫『字正』。……因此戲曲唱腔一向忌諱『以字填腔、以腔套字』，而是要『依字行腔、循聲達意』和『腔循字義、字領腔行』。」[20]「字正」不僅止於聲

20 武俊達：《戲曲音樂概論》（北京市：文化藝術出版社，1991年），頁130。

調線與旋律線的一致，它更多的是如南宋陳元靚《事林廣記》提到的「正字清濁」，通篇講究反切、清濁，明辨四聲陰陽，嚴分五音四呼，其實就是強調「字正（字音之正）」是歌唱時「腔圓（腔調完美）」的基礎。

字正腔圓的這種關係，根本來說是源於漢語是以單音節構成的「字」，從古至今一直是漢語的基本表意單位，字的聲調一直是區別字義的一個不可或缺的特徵，這和印歐語系的語言聲調高低變化一般沒有辨義作用是完全不同的。漢語的這個基本特徵，對「音腔」的形成產生了巨大影響。沈洽說：「由於字調的自然要求，該音過程片段在音高方面必然也要求相應的變化。這種音高感的變化，原則上與字調相順，是一條沒有音高裂縫的平滑的『曲線』。這根『曲線』的幅度（音高變化的幅度，可稱為『音幅』）在通常的情況下，與相應的字調的幅度基本一致，或是字調的誇張。」而且「這樣的音響片段在音高、音色和力度的變化方面，則往往與字的聲韻結構，即頭、腹、尾的結構形成對應生成關係。」[21]

對於我國的戲曲種類，無論曲牌體戲曲還是板腔體戲曲，其音樂結構都表現出旋律和歌詞的相關性和一致性。

如作為曲牌體戲曲基本唱腔結構的曲牌，具有固定的格律，每個曲牌的句法、字數及平仄四聲方面一般有固定的要求，文辭和其音樂之間有相互的依附性：「它體現在一定的曲調配合著一定格式的唱詞，或是相反地說，一定格式地唱詞配合著一定的曲調。這是曲牌體音樂最主要的特點。因此，按調填詞、選詞配樂是用曲牌進行創作時的原則和必遵的方法。」[22]

這種強調字聲與曲調密切配合的歌唱方法在明代崑曲中發揮到了極致。王守泰說：「崑曲唱詞的特點之一是詞曲與樂曲兩個系統的嚴

21　沈洽：《音腔論》（上海市：上海音樂出版社，2019年），頁63-64。
22　孫玄齡：《元散曲的音樂》（北京市：文化藝術出版社，1988年），頁74-75。

密配合，其配合規律也是曲律的一部分內容，字和所配工尺的關係由腔格控制，詞句和樂句的配合，則由主腔、結音和板式控制。但另一方面，主腔、板式和腔格的運用，又要滿足樂曲的連貫性和系統性。」[23]「『曲』之為『曲』，在音樂上的最基本的是其唱腔旋律從屬於文字的聲調，以字聲行腔；其各曲牌原來是否有定腔或其尚保存著的定腔樂匯，則居其次。」[24]

　　然而對以基本腔傳辭的板腔體戲曲而言，這種「詩樂一體」的原則仍然存在，板腔體戲曲是以一對上下句唱詞組成的段式為表意的基本單位的齊言體結構，唱詞分段、句、節、逗，而相應地，唱腔也要按照段、句、節、逗的結構來組織樂調；句、逗之間以管弦樂奏過門予以相隔，使句、逗分明。唱段的長短取決於唱詞的多少。因此，雖然板腔體戲曲主要是通過同一基本旋律的速度的變化、衍生各種板式來歌唱，但這種板式變化和旋律的變奏依然要圍繞著曲詞結構來進行的。同時也重視咬字清楚，如京劇素有「先出字、後行腔」的說法，「即以唱詞的句或逗為單位，把唱字先交代清楚，並在句、逗的末一字用腔。」[25]即末字用較長的拖腔。

　　只不過，曲詞（詩）和曲調（樂）這兩方面的關係，在曲牌體戲曲中，一般以曲詞為主，曲詞決定腔調的走向；而後來發展到板腔體戲曲，音樂的作用日益增強，逐步占據主導地位。然而，無論二者關係如何變動，仍然互不分離，密切配合，詩樂一體的原則是不變的。

3　唱腔旋律的節奏，按曲詞的句逗來劃分

　　在戲曲中，以板眼來劃分節奏。明代王驥德將板眼與唐時的拍板──「樂句」等而言之，其《曲律・論板眼》云：「牛僧孺目拍板為

23　王守泰：《崑曲格律》（南京市：江蘇人民出版社，1982年），頁277。

24　洛地：〈戲曲及其唱腔縱橫觀〉，浙江藝術研究院編：《藝術研究》第6輯，頁199。

25　武俊達：《京劇唱腔研究》（北京市：人民音樂出版社，1995年），頁176。

『樂句』，言以句樂也。蓋凡曲，句有長短，字有多寡，調有緊慢，一
視板以為節制，故謂之板、眼。」[26]清代曲譜《新定九宮大成南北詞
宮譜》「南詞凡例」云：「曲之高下疾徐，俱從板眼而出。板眼，斯定
節奏有程。」

　　板眼的分配和布局原則為「板式」。吳梅《顧曲麈談・論南曲作
法》云：

> 拍板所以為曲中之節奏，北曲無定式，視文中襯字之多少以為
> 衡，所謂死腔活板是也。南曲則每宮每支，除引子及【本宮
> 賺】、【不是路】外，無一不立有定式。如仙呂宮之【河傳
> 序】，共三十二板，【桂枝香】二十三板，其下板處各有一定不
> 可移動之處，謂之板式」[27]

　　以上不僅界定了板眼的涵義，而且均明確指出板眼和曲調不可分
割的關係。

　　板眼不是一蹴而就的，也經過了較長時間的發展和演變。上古時
已具備「拊搏之拍」，宋王灼《碧雞漫志》卷一云：「昔堯民亦擊壤
歌，先儒為搏拊之說，亦曰『所以節樂』。樂之有拍，非唐虞創始，
實自然之度數也。」「一輕一重或一重一輕之等拍律動，為人類生之
已具之自然本能，故上古先秦之樂已具此拍，即所謂拊搏之拍。而由
此之基本律動組成之拍律，則是由先秦之以章為節即章節，發展到唐
宋樂之以句為節，即句拍，又發展到南北曲之以小節為節奏單位，即
板眼。」[28]

26　〔明〕王驥德：《曲律》，中國戲曲研究院編：《中國古典戲曲論著集成（四）》（北京
　　市：中國戲劇出版社，1959年），頁118。

27　王衛民編：《吳梅戲曲論文集》（北京市：中國戲劇出版社，1983年），頁26。

28　劉崇德：《燕樂新說》（合肥市：黃山書社，2003年），頁422。

　　張林亦云:「唐代的『句拍』是逢句必拍。這種『句拍』的形式,並不打在句尾的字上,是尾字出口之後,擊一拍板。拍板位置在句末。宋代的『均拍』與唐代的『句拍』,是不同的節樂方法。……宋張炎所謂的『均拍』是『韻拍』。『均即韻也』。即逢韻必拍之板。句拍和均拍的區別是:唐代的『句拍』,是逢句必拍;宋代的『均拍』,是逢韻必拍。……到了明代『板眼說』形成,很自然地形成『以板節句』(板打在押韻的字上)了。看一看沈璟的《南九宮十三調曲譜》和清允祿的《九宮大成南北詞宮譜》就會一目了然。板都是打在押韻的字上的。」[29]

　　從拊搏之拍──章節──句拍──韻拍──板眼的發展歷程裡,我們看到節奏的發展由疏至密,其與歌詞的句、逗以及韻的關係亦漸密切,音樂節奏之板眼和文辭節奏之句、韻之配合越來越細緻和謹嚴。

　　章太炎《國學演講錄・經學略說》云:「《虞書》曰:『詩言志,歌永言,聲依永,律和聲。』先有志而後有詩。詩者,志之所發也。然有志亦可發為文。詩之異於文者,以其可歌也。所謂歌永言,即詩與文不同之處。永者,延長其音也。延長其音,而有高下洪纖之別,遂生宮、商、角、徵、羽之名。律者,所以定聲音也。既須永言,又須依永,於是不得不有韻(急語無收聲,收聲即有韻,前後句收聲相同即韻也)。詩之有韻,即由歌永言來。」[30]這裡雖未涉及節奏,但闡述了詩歌的「韻」之所由來──來自音樂的限定,是非常重要的觀點。

　　朱光潛認為,詩的節奏在頓和韻上見出:

　　　　中國詩一句常分為若干「逗」(或「頓」),逗有表示節奏的功
　　　　能,近於法文詩的「逗」(cesura)和英文詩的「節」(foot)。

29　張林:〈論古今節拍四題〉,《交響──西安音樂學院學報》1999年第1期。
30　章太炎:《國學演講錄》(上海市:華東師範大學出版社,1995年),頁84。

在習慣上逗的位置有一定的。五言句常分為兩逗，落在第二字
與第五字，有時第四字亦稍頓。七言句通常分三逗，落在第二
字、第四字與第七字，有時第六字亦稍頓。讀到逗處聲應略提
高延長，所以產生節奏，這節奏大半是音樂的而不是語言的。

韻在一篇聲音平直的文章裡生出節奏，猶如京戲、鼓書的鼓板
在固定的時間段落中敲打，不但點明板眼，還可以加強歌唱的
節奏。中國詩的節奏有賴於韻。……輕重不分明，音節易散
漫，必須借韻的回聲來點明、呼應和貫串。[31]

　　故此，我們可以總結：頓，對於五言詩是：二、二、一；七言詩
是：二、二、二、一；詞的長短句法，實則亦按照五七言詩的頓法。
而韻腳的最大作用，將渙散的聲音聯絡貫串起來，造成音節的前後呼
應與和諧，曲調的板眼亦與此頓逗相對應。

　　洛地則闡述得更為明確具體：「板的作用是將音樂分為『句』，以
節制音樂的進行──節奏。」「『文』的『句』分，是『樂』的根據，
韻斷、句式、句逗、步節，便是『節奏』之本。」並提出板的作用
是：板以句樂。具體而言就是：板以點韻、板以分步。[32]

　　所謂板以點韻，即文句用韻處必用板。南宋詞人張炎《詞源·謳
曲旨要》云：「大頓小住當韻住」，指出節奏與韻的關係。例如南宋姜
夔自度曲每一首詞當韻之處，都有特殊的旁譜符號指示節奏，即「大
頓」或「小住」。「大頓」一般施於起韻和上下闋畢韻處；「小住」則
散見於大頓其間。並且所用譜字大多為調式主音，或與主音關係密切
的屬音。一般主音施於大頓處；屬音用在小頓處。「大頓」和「小

31 朱光潛：《詩論》（上海市：上海古籍出版社，2001年），頁113、164。
32 洛地：《詞樂曲唱》（北京市：人民音樂出版社，1995年），頁73、76。

住」處，必上板打拍，詞也在此處叶韻。可見從宋詞開始，就已經在韻處打拍了。

　　所謂板以分步，步位為板位。這裡的「步」，相當於朱光潛所說的「頓」。故一般而言五言句為三板，七言句為四板。[33]

　　明代度曲家沈寵綏《度曲須知・弦律存亡》云：「雖然，古律湮矣，而還按詞譜之仄仄平平，原即是彈格之高高下下，亦即是歌法之宜抑宜揚。今優子當場，何以合譜之曲，演唱非難，而平仄稍乖，便覺沾唇拗嗓，且板寬曲慢，聲格尚有游移，至收板緊套，何以一牌名，止一唱法，初無走樣腔情，豈非優伶之口，猶留古意哉？至其間有得力關振子，則全在一板之牢束，蓋曲音高下，本無涉於板，而曲候緊舒，實腔定於拍，板拍相延，初無今古。」[34]又云：「嘗思疾徐高下之節，曲理大凡也，而南有拍，北有弦，非不可因板眼慢緊以逆求古調疾舒之候，北有《太和正音譜》，南有《九宮曲譜》，又非不可因譜上平仄以逆考古音高下之宜。」[35]這說明：曲調旋律，由字音之平仄來決定；曲子快慢，由節奏（拍板）來決定，故此，可以用現在板眼的快慢來逆推古曲曲調的快慢，也可以用現在字音之平仄來逆推古曲曲調之高低，這就是《新定九宮大成南北詞宮譜・北詞凡例》所說：「曲之分別宮調，全在腔、板」之意。腔指旋律，板指節奏，與調高無關。之所以可以逆推，其根本是由於曲詞與音樂無論在節奏還是在腔調上都密切相關的緣故。

　　然而，需要強調的是，我國戲曲板眼與西方音樂節奏的強拍、弱拍不同，是一種彈性樂拍。

33 詳見洛地：《詞樂曲唱》，此處不贅。

34 〔明〕沈寵綏：《度曲須知》，中國戲曲研究院編：《中國古典戲曲論著集成（五）》（北京市：中國戲劇出版社，1959年），頁241。

35 〔明〕沈寵綏：《度曲須知》，中國戲曲研究院編：《中國古典戲曲論著集成（五）》（北京市：中國戲劇出版社，1959年），頁242。

　　雖然一般把我國戲曲音樂中的「板」等同於西樂的「小節」，但實際上「板」並不等同於「小節強拍」，我國傳統節拍體系中並無「小節」的概念，因為「中國傳統音樂中的『板』不是強拍的標誌，『眼』也不是弱拍的標誌。而且強、弱拍常為了樂曲表達的需要而易位，原來是強拍的地方，可變成弱拍，弱拍又可變成強拍。所以，在中國傳統音樂中強弱拍的位置在各種板式中並不固定，是按樂曲的風格和表達上的需要而決定的。一般說來，在聲樂曲中，應以歌詞中『字』的位置和含義決定輕重強弱，如演唱『韻字』一定用強拍，『正字』比『襯字』強；同時還有『字宜重，腔宜輕』的說法，即與歌詞中『字』相對應的拍要強，用於連接兩個『字』的『過腔』則要弱。在器樂曲中應視樂曲的風格和情緒來決定強拍和弱拍的位置。」[36]

　　故中國音樂在節奏方面以「非功能性均分律動」為原則，成為一種「彈性節奏」：「彈性節拍是邏輯語言促成的，按照詞的語言邏輯，該強調的字或句，就要加長、加重、加高，或者相反，放低、放輕、縮短，長此以往便使『板眼法』成為猴皮筋式的彈性節拍。」[37]這中彈性節拍在戲曲表演中表現的最為充分。

　　例如，散板的唱法就是這種彈性節拍的體現。散板較多，是中國音樂的節奏的一大特點。「所謂散板，即節奏自由、沒有固定的時值和強弱規律的旋律。」「不但中國古代的大曲多以散板的『散序』開始，一直到現在，在流行整個中國北方的笙管樂中，幾乎所有的套曲，也依然由散板開始。在中國傳統戲曲中，也存在著大量散板，如京劇的『導板』，晉劇的『導板』、秦腔的『二導板』等，都是散板。這些散板，在戲曲中也常常作為唱腔的開始。比如在京劇的慢板唱腔中，就要先從散板的『導板』開始，接一句『回龍』後，才能接『慢

36 杜亞雄：〈中國傳統音樂在時值方面的特徵〉，《浙江藝術職業學院學報》2004年第3期。

37 王鳳桐、張林：《中國音樂節拍法》（北京市：中國文聯出版公司，1992年），頁270。

板』或『二六』。」「中國音樂中的這種散板，表面沒有固定的節奏，非常自由，但在其內部，卻依然存在著不易被察覺的強弱、鬆緊、快慢甚或『拖』、『抻』的感覺。」[38]

　　楊蔭瀏《宋姜白石創作歌曲研究》云：「關於散板曲詞──例如崑曲的『引子』，民間藝人唱起來，有的地方快，有的地方慢，快慢相當有定。而且同一『引子』，多位不同的藝人唱起來，快慢的所在也大致相同。」[39]散板在崑曲中稱「底板」，底板的唱法就是「無節之中，處處皆節，無板之處，勝於有板。」[40]為彈性節拍的體現。

　　底板還表示上下兩句間的切分節拍。楊蔭瀏在《中國古代音樂史稿》「雜劇的音樂」一節認為北曲多用底板，是「句末應用切分音效果的例子較多」，這樣一來，「句末協韻的字用底板，則此字開頭的強音便落於眼位，其延長的弱音，便結束於板位，這就說明，我國的板眼，與西洋的強拍弱拍，並不一樣。」[41]並舉孔文卿《東窗事犯》中【十二月】一曲為例。經劉崇德先生考證認為，此曲已崑腔化，為北曲中少量有節拍之曲，不能代表大量的北曲曲牌。實際上，「用底板作切分之曲，南曲要遠遠超過北曲。」[42]也就是說，底板有兩種唱法，對於散板曲，直接在字上落板；對於上板曲，則在字的延長音的最後一拍落板，為切分唱法，無論南北曲皆有。這後一種改變了強弱拍的底板唱法，是為了強調某個韻字而作的改動，即按表意劃拍的「意拍」。[43]這種大量存在的底板切分唱法的現象，說明我國戲曲音樂

38　田青：〈禪與中國音樂〉（上），《中國音樂學》1998年第4期。

39　楊蔭瀏、陰法魯：《宋姜白石創作歌曲研究》（北京市：人民音樂出版社，1957年），頁38。

40　〔清〕徐大椿：《樂府傳聲　底板唱法》，中國戲曲研究院編：《中國古典戲曲論著集成（七）》（北京市：中國戲劇出版社，1959年），頁182。

41　楊蔭瀏：《中國古代音樂史稿》（北京市：人民音樂出版社，1981年），頁587。

42　劉崇德：《燕樂新說》（合肥市：黃山書社，2003年），頁383。

43　武俊達：《戲曲音樂概論》（北京市：文化藝術出版社，1991年），頁163。

與曲詞關係的密切性。

　　綜上所述，我國戲曲音樂的聲腔化特徵說明，我國戲曲音樂萬變不離其宗，即密切曲詞和唱腔的關係，發揮曲詞在音樂唱腔中的作用是戲曲之本。《九宮譜定》云：「腔不知何自來，從板而生，從字而變。」正是在這個意義上，我們說我國戲曲不同於西方的歌劇。西方歌劇是用音樂寫成的戲劇，強調音樂在劇中的主體地位和作用，[44]而我國戲曲從誕生之初就是「詩樂一體」、「聲辭一體」的結構，此種差異，決定了我國戲曲與西方戲劇迥然不同的走向。

44　參見傅謹：《中國戲劇藝術論》（太原市：山西教育出版社，2000年），頁34。

北曲的演唱特徵

　　金元北曲到明代嘉靖、萬曆年間崑曲盛行後漸漸失傳，不似南曲在如今的崑曲以及各地高腔等地方戲中延綿不斷，代有遺聲，那麼北曲究竟是如何演唱的，其特徵為何，本文試作探索。

一　北曲唱法

　　元燕南芝庵《唱論》云：「成文章曰樂府；有尾聲名套數，時行小令喚葉兒。套數當有樂府氣味，樂府不可似套數。街市小令，唱尖歌倩意。」元周德清《中原音韻》云：「有文章者曰樂府，無文飾者謂之俚歌，不可與樂府共論也。」俞為民先生據此認為：元代北曲有樂府北曲和俚歌北曲之分。燕南芝庵之「套數」指俚歌北曲，即北曲雜劇之套數，亦包含唱尖新倩意的「街市小令」即民歌小曲；樂府北曲則指清唱曲（包含散曲和有文飾、合格律的劇曲）。[1]此種分法誠為卓見，可補充者，除無文飾、不合律外，尚有地位之差異，如朱權《太和正音譜》引趙孟頫言曰：「娼夫之詞，名曰『綠巾詞』。其詞雖有切者，亦不可以樂府稱也。」娼夫即俳優歌工，其下所引皆所作之雜劇，朱權將其作品統排斥於樂府之外，顯然有高自位置的鄙薄之見。

　　樂府北曲與俚歌北曲的唱法不同。樂府北曲按照洛地先生的研究，是「曲唱」──即依字行腔的唱法。曲唱的產生和發展主要在北曲的清唱，是因文人介入使得北曲律化的結果。《唱論》、《中原音

1　俞為民：《曲體研究》（北京市：中華書局，2005年），頁89-92。

韻》、《太和正音譜》等皆為清唱北曲而作。曲唱的最終完成是在「南曲」曲唱上，即魏良輔改革崑山腔以後的水磨調——崑腔。[2]朱有燉雜劇《牡丹品》【金盞兒】曲云：「你講那務頭兒撲得多標緻，依腔貼調更識高低。停聲呵能待拍，放褙呵會收拾。」這裡「依腔貼調」、「停聲待拍」來自張炎《詞源》。《詞源·音譜》云：「惟慢曲、引、近則不同，名曰小唱，須得聲字清圓，以啞篳篥合之，其音甚正，簫則弗及也。」又云：「停聲待拍慢不斷」、「停聲待拍，取氣輕巧」、「一均有一均之拍，若停聲待拍，方合樂曲之節。」故《唱論》說樂府北曲的唱法是：「字真、句篤、依腔、貼調」，即依字行腔的唱法，顯受宋詞歌唱之影響，元夏庭芝《青樓集》中屢屢提到的「小唱」亦即《詞源》之所云。

　　沈曾植《菌閣瑣談》（《詞話叢編》本）云：「顧仲瑛《制曲十六觀》，全抄玉田《詞源》下卷，略加點竄，以供曲家之用。於此見元人於詞曲之界，尚未顯分。蓋曲固慢詞之顯分者也。」其實宋人亦是「詞曲之界，尚未顯分」，北宋沈括《夢溪筆談》卷五云：「古之善歌者有語，謂當使聲中無字，字中有聲。凡曲止是一聲，清濁高下如縈縷耳，字則有喉、唇、齒、舌等音不同。」南宋陳元靚《事林廣記·遏雲要訣》談到唱賺的歌法，有：「腔必真，字必正。腔有墩、亢、掣、拽之殊，字有唇、喉、齒、舌之異，抑分輕清、重濁之聲，必別合口、半合口之字。」這些不難在《唱論》、《中原音韻》和《太和正音譜》中見到類似的說法，故樂府北曲之唱法其實襲自整個宋代歌曲之唱法，不僅僅是宋詞而已。

　　俚歌北曲可稱之為「劇唱」，即定腔傳辭的唱法，與「曲唱」不同。據明沈寵綏《度曲須知·弦律存亡》云：「凡種種牌名，皆從未有曲文之先，預定工尺之譜，夫其以工尺譜詞曲，即如琴之鉤剔度詩

2　洛地：《詞樂曲唱》（北京市：人民音樂出版社，1995年），頁24-26。

歌，又如唱家簫譜，所為【浪淘沙】、【沽美酒】之類，則皆有音無文，立為譜式者也。」「曲文雖改，而曲音不變。」說明北曲是以曲詞配合音樂定譜來唱。另外，從現存北曲曲譜來看，以固定腔型（同樣旋律）來唱平仄不同的文句的現象是比較多的，牌名相同而旋律相同者也很多，尤其是北曲套曲的首曲、次曲文辭和音樂結構、曲調都比較穩定，皆可推測金元北曲是以定腔傳辭為主。

　　進一步分析，這種「定腔」，並非民歌小調般的專曲專腔，也不大可能是沈寵綏想像的古弦索「曲音不變」的「譜式」（詳後），因為「北曲的根柢是辭式漫漶的套數。其漫漶的辭式反映了其唱無定格。但是，其中每個曲牌都是有定腔的。曲與唱同行，每個曲牌在其仍處於『曲子』狀態時，必有其特定的定腔『以樂傳辭』。北曲的每個曲牌傳唱辭式漫漶無定的文辭，它的定腔，就不（能）是全曲性的定腔，而只（能）是在某些地方即某個別字位上有其定腔樂匯。這些定腔樂匯是必要的，否則便不成其為該曲牌了。」[3]因為「北曲以有限的少數定腔樂匯配唱眾多的曲牌」，故北曲的定腔樂匯的使用往往無定。如 sol fa mi 和其轉位翻調的 do si la 幾乎每個曲牌屢屢用到，而且所在字位亦無定準，故「『北曲』唱中的定腔樂匯，往往不是哪個曲牌的特定的旋律片斷，而成為整個『北曲』的唱的風格特點。」[4]尤其是北曲幾大套數的首曲，曲牌個性最為鮮明，辭式變化亦不大，從而構成每套之整體風格。

二　北曲遺音

　　除崑曲譜中所存北曲譜外，現在並沒有確定為金元代所傳的北曲曲譜流傳下來，而崑曲譜中的北曲多少已經崑腔化，故金元北曲是什

3　洛地：《詞樂曲唱》（北京市：人民音樂出版社，1995年），頁284。
4　洛地：《詞樂曲唱》（北京市：人民音樂出版社，1995年），頁197。

麼樣子，是否有流傳，迄今仍有爭論，但我認為金元北曲在今天還是
能夠找到部分線索的。

　　首先可確知者，有明一代一直有金元北曲的遺音傳唱。明中葉北
曲演出始衰落不振，但未亡滅，至明末仍有傳唱。[5]此類例證甚多，
如明《目連救母勸善戲文》卷下第十六齣《五殿尋母》【節節高】一
曲，特意於此牌名下注明：「北腔」，【節節高】有北曲和南曲兩種唱
法，北曲屬黃鐘宮，南曲屬南呂宮過曲，既然標明為北腔，則怕人誤
唱為南曲之故也。又明傳奇《易鞋記》第六齣【端正好】，於曲牌下
亦注明為「北腔」，【端正好】屬北曲正宮和仙呂宮楔子，但從無南曲
之說，此處亦特為標出，亦是怕人唱為南曲，此固是明代北曲已然式
微之徵，亦表明其唱腔仍存。明何良俊《曲論》有云：「鄭德輝雜
劇，《太和正音譜》所載總十八本，然入弦索者惟《㑳梅香》、《倩女
離魂》、《王粲登樓》三本。今教坊所唱，率多時曲，此等雜劇古詞，
皆不傳習，三本中獨《㑳梅香》頭一折【點絳唇】尚有人會唱，至第
二折『驚飛幽鳥』，與《倩女離魂》內『人去陽臺』、《王粲登樓》內
『塵滿征衣』，人久不聞，不知弦索中有此曲矣。」[6]晚明張岱《陶庵
夢憶》卷四《不繫園》記載：「楊與民彈三弦子，羅三唱曲，陸九吹
簫。與民復出寸許界尺，據小梧，用北調說《金瓶梅》一劇，使人絕
倒。」[7]徐扶明《崑劇中北雜劇劇目初探》云：「萬曆三十年左右，馮
夢禎家優一再演出《北西廂》。金陵馬四娘率女班至蘇州，演《北西
廂》。此時，顧惠岩家優演《刀會》，扮關羽，『綽有英雄真態』；又演
《北餞》，『大為增色』。名優傅瑜之子女，都擅長演唱北曲雜劇。『二

5　如徐文長《南詞敘錄》、潘之恒《鸞嘯小品》、顧起元《客座贅語》、張岱《陶庵夢
　　憶》、張牧《笠澤隨筆》等均有記載。

6　〔明〕何良俊：《曲論》，《中國古典戲曲論著集成（四）》（北京市：中國戲劇出版
　　社，1959年），頁6-7。

7　〔明〕張岱著，馬興榮點校：《陶庵夢憶・西湖夢尋》（北京市：中華書局，2007
　　年），頁45。

人登場，一座盡歡』。天啟時，皇帝『自裝宋太祖，同高永壽輩（太監）演《雪夜訪趙普》之戲』。」[8]以上數例可證直至萬曆年間尚有北曲唱腔存在，只不過，隆、萬間崑腔盛行，此間的雜劇演出受崑曲影響較大。

　　然而，今崑曲中的北曲是否存金元北曲之遺音呢？古今有不少專家學者於此都有論述。

　　晚明沈寵綏為度曲大家，在北曲方面有精湛的研究，他雖說過「今之北曲，非古北曲也」，但他仍認為北曲在崑腔和絃索調中有所遺存。他在《度曲須知・曲運隆衰》說：「北劇遺音，有未盡消亡者，疑尚留於優者之口，蓋南詞中每帶北調一折，如『林沖投泊』，『蕭相追賢』，『蚍蜉下海』，『子胥自刎』之類，其詞皆北，當時新聲初改，古格猶存，南曲則演南腔，北曲故仍北調，口口相傳，燈燈遞續，勝國元音，依然嫡派。」[9]這是說南曲中的北曲「口口相傳，燈燈遞續」依然保存原有風格。

　　沈氏又於《弦律存亡》說：「北必和入弦索，曲文少不協律，則與弦音相左，故詞人凜凜遵其型範。然則當時北曲，固非弦弗度，而當時曲律實賴弦以存也。」[10]故北曲因弦索調而保存下來。《弦律存亡》又云：「雖然，古律湮矣，而還按詞譜之仄仄平平，原即是彈格之高高下下，亦即是歌法之宜抑宜揚。今優子當場，何以合譜之曲，演唱非難，而平仄稍乖，便覺沾唇拗嗓，且板寬曲慢，聲格尚有游移，至收板緊套，何以一牌名，止一唱法，初無走樣腔情，豈非優伶之口，猶留古意哉？」[11]他認為和清唱北曲相比較，戲場演員所唱的北曲演

8　　徐扶明：〈崑劇中北雜劇劇目初探〉，《藝術百家》1995年第4期。

9　　〔明〕沈寵綏：《度曲須知》，《中國古典戲曲論著集成（四）》（北京市：中國戲劇出版社，1959年），頁199。

10　〔明〕沈寵綏：《度曲須知》，《中國古典戲曲論著集成（四）》，頁239。

11　〔明〕沈寵綏：《度曲須知》，《中國古典戲曲論著集成（四）》，頁241。

唱的是「合譜之曲」，是以定腔傳辭的唱法，因而存有「古意」。並說明自己不是「卑磨腔（指魏良輔等文人的清唱崑腔）而賞優調（戲場演員舞臺演出的唱腔）」，而是認為舞臺演出的唱腔還多少保留了前代弦索的唱法：「推原古律，覺梨園唇吻，彷彿一二，而時調則以翻新盡變之故，廢卻當年聲口」（《弦律存亡》），並批評魏良輔的清唱北曲已經崑腔化，是依字聲行腔的水磨唱法，「以清謳廢彈撥，不異匠氏之棄準繩」，故此「漸近水磨，轉無北氣」（《曲運隆衰》）。

　　他還大膽的推測明代中期以後在江南、中原及北方一些地區頗為流行的「弦索調」唱法，便是從北曲傳統唱法中分化出去的，是元北曲遺聲。《曲運隆衰》云：「予猶疑南土未諧北調，失之江以南，當留之河以北，乃歷稽彼俗，所傳大名之【木魚兒】，彰德之【木斛沙】，陝右之【陽關三疊】，東平之【木蘭花慢】，若調若腔，已莫可得而問矣。惟是散種如【羅江怨】【山坡羊】等曲，被之篍，箏，渾不似（即今之琥珀詞）諸器者，彼俗尚存一二，其悲淒慨慕，調近於商，惆悵雄激，調近正宮，抑且絲揚則肉乃低應，調揭則彈音愈渺，全是子母聲巧相鳴和；而江左所習山坡羊，聲情指法，罕有及焉。雖非正音，僅名『侉調』，然其愴怨之致，所堪舞潛蛟而泣嫠婦者，猶是當年逸響云。」[12] 他只是從風格相近來判斷，雖說沒有直接的證據，但還是有一定道理的。

　　清初吳偉業《綏寇紀略》卷十二也有記載：「兵未起時，中州諸王府中樂府造弦索，漸流江南，其音繁促淒緊，聽之哀蕩，士大夫雅尚之。又江南多唱【掛枝兒】，而大河以北所謂誇調者，其言尤鄙，大抵男女相愁離別之音，靡細難辨。」[13]「中州諸王府中樂府造弦索」之說並不可信，關於這些弦索小曲，明人多有評論，以沈德符

12 〔明〕沈寵綏：《度曲須知》，《中國古典戲曲論著集成（四）》，頁199。
13 吳偉業：《綏寇紀略》（北京市：商務印書館，1937年），第2冊，頁278。

《萬曆野獲編・時尚小令》所論最詳：「元人小令行于燕趙，後浸淫日盛。自宣、正至成、弘後，中原又行【瑣南枝】【傍妝臺】【山坡羊】之屬。……又【山坡羊】者，李、何二公所喜，今南北詞俱有此名，但北方惟盛愛【數落山坡羊】，其曲自宣（化）、大（同）、遼東三鎮傳來，今京師妓女，慣以此充弦索北調。」這些弦索小曲，固然難說就是元曲小令之遺，但無疑是接近元曲之風格的。

　　當代學者也從不同角度論證了北曲遺音的存在。今傳弦索譜有刊於清順治年間的《校正北西廂弦索譜》二卷，沈道、程清編定，和湯子彬、顧峻德編著的《琵琶調諸宮詞》二卷，較之崑曲中的北曲譜更接近元北曲特徵。又有《太古傳宗》中收入的北曲譜，劉崇德先生通過將《九宮大成》譜及《納書楹曲譜》中崑腔化的北曲樂譜定調、結音與《太古傳宗》所載弦索腔進行比較，得出結論：「《太古傳宗》所載弦索北曲比崑腔北曲要接近宋元曲律。」大體與宋曲一脈相承。因此，「《太古傳宗》所傳北曲樂譜宮調不僅使我們看到宋元明曲樂宮調遞變脈絡，也為我們弄清保留在崑腔中元雜劇北曲宮調演變的線索。」[14]

　　楊蔭瀏《中國古代音樂史稿》認為「崑曲中之北曲基本存有元曲本色。」現存元雜劇：「仍然保存著元雜劇音樂的本色，並不像有些人所想那樣，為受到多少後來崑曲化的影響。」[15]任中敏《詞曲通義》云：「直至正德間，金元雜劇與南戲之唱法猶傳。嘉隆之際，魏良輔創成崑腔，風靡一世，元人之南北曲唱法，都為掩蓋，而遂寂然遏滅，及今雖求如宋詞之姜譜張說者，以供考證，並不可得矣。惟崑腔亦非赤手空拳所能造成者，其中必有若干部分因襲於元樂。」[16]俞為民先生說得更為明確，樂府北曲之唱法從詞唱來，又被魏良輔以之

14　劉崇德：《燕樂新說》（合肥市：黃山書社，2003年），頁399、394。

15　楊蔭瀏：《中國古代音樂史稿》（北京市：人民音樂出版社，1981年），頁585。

16　任中敏：《詞曲通義・音譜》（北京市：商務印書館，1933年），頁21。

改造了崑山腔的唱法；而俚歌北曲也進入南戲，與南戲聲腔融合：
「從北曲曲體這一沿革與流變過程來看，作為音樂文體的詩詞曲的發
展，其連續性與傳承性是十分明顯的。因此，從這一點上來說，前人
所謂的北曲的演唱方式至明代失傳的說法是不正確的。」[17]

王守泰認為崑腔中的北曲基本保留了金元北曲的音樂特點：「金
元北曲的唱法雖已失傳，但作者認為在崑曲的北曲中應當還保留著很
多的成分。崑曲北曲與金元北曲之間的差別應當比經過魏良輔所創作
的崑腔（南曲）與南詞之間的差別還要小。其理由是魏良輔因創造崑
腔而出了名，但並沒有一個人因為把金元北曲改為崑曲唱法而成名，
這也就是說金元北曲到崑曲北曲不是突變。……由此可見金元北曲發
展到崑曲北曲主要是口法上的改革以及細巧行腔上的發展。」[18]

有學者通過對收錄曲譜最多的《九宮大成》的考察，得出其中北
曲至少可以反映明代北曲的面貌。孫玄齡《元散曲的音樂》一書通過
對《九宮大成》和《北詞廣正譜》所載元散曲樂譜點板情況的對比，
得出二者點板有很多共同點和相似的地方：「點板的情況既然是這
樣，在樂曲的結構上也就不會有大的變化，旋律上也不會有過多的改
動，在樂曲結構和旋律這兩方面，都可能有比較相對的穩定性存在。
因此，可以確定《九宮大成》的樂譜、在一定程度上能夠代表著明末
清初《北詞廣正譜》成書時期北曲實際演唱的情況。」「因此，《九宮
大成》中的北曲樂譜，就可以推測為包括有明代中期以後北曲音樂內
容的一部分。」[19]

劉崇德先生考證：「《九宮大成曲譜》中所錄元雜劇樂譜多能存元
明古曲舊貌。比如譜中錄及《元曲選》中六十餘曲，編者也稱其曲文
用《元曲選》本校正，但細查譜中文字，仍多與《元曲選》不同。這

17 俞為民：《曲體研究》（北京市：中華書局，2005年），頁141。

18 王守泰：《崑曲格律》（南京市：江蘇人民出版社，1982年），頁184。

19 孫玄齡：《元散曲的音樂》（北京市：文化藝術出版社，1988年），頁35、38。

是由於《九宮大成曲譜》的編者從保存遷就樂譜出發，不宜對曲文作大的變動。」又指出，《九宮大成》所收元雜劇有十八折為當時崑班所傳唱，亦見於《納書楹曲譜》，兩譜相較，「《九宮大成曲譜》中的這些樂譜不僅未有撇腔、顫腔這些北曲崑唱的口法標記，並且在譜字上不是依照時尚唱法，而是保留了舊譜的原貌。」[20]從對《九宮大成曲譜》中元雜劇樂譜及其文字的語音分析，「其基本上不同於崑腔的中州韻、蘇州音，而是大體上體現了北方音韻，其聲調可能就是元明之際北京一帶的語音。其入派三聲的情況也與崑腔中北曲有所差別，但與《中原音韻》大致相符。就此來說，也是我們可以樂觀的認定《九宮大成曲譜》中的元雜劇樂譜較多地保留了元明古曲原貌的一方面依據。」[21]

另外，今《西安鼓樂》譜，即西安地區民間吹管樂與鑼鼓樂結合的樂種，與唐宋元明古樂有深厚關係，其所用樂譜猶沿用宋樂半字譜式，其中保留約有三十套北曲譜，從樂律上看，猶遺唐樂調之舊。[22]

三　伴奏樂器

北曲雜劇的伴奏樂器究竟有沒有弦樂，一直是有爭議的問題。一般認為北曲的伴奏樂器以弦索（三弦、琵琶等撥彈樂器）為主，南曲以笛、簫等管樂為主，但實際上宋元時北曲雜劇和南曲戲文一樣，均是以鼓、板、笛為主要樂器，[23]弦索伴奏很少。如元泰定元年（1324）山西洪洞縣明應王廟「大行散樂忠都秀在此作場」的壁畫，圖中就有

20　劉崇德：《元雜劇樂譜研究與輯佚》（石家莊市：河北教育出版社，2003年），頁15。

21　劉崇德：《元雜劇樂譜研究與輯佚》（石家莊市：河北教育出版社，2003年），頁67。

22　參見劉崇德：《燕樂新說》下編第三章《元曲音樂尋蹤》，合肥市：黃山書社，2003年。

23　張庚、郭漢城：《中國戲曲通史》（北京市：中國戲劇出版社，1980年），上冊，頁362。

樂人吹笛伴奏的圖像，伴奏樂器有鼓、笛、象板。雜劇《藍采和》第
四折【慶東原】曲中，有「持著些槍刀劍戟，鑼板和鼓笛」兩句曲
文，兩相對證，可知在一般的演出中，有鑼、鼓、板、笛等樂器伴
奏。[24]元杜善夫散曲《莊家不識勾欄》【五煞】云：「又不是迎神賽
社，不住的擂鼓篩鑼。」亦可證。

　　不過，元雜劇演唱中也有弦索伴奏，只不過例證不多，如一九八
六年發現的山西運城元代墓室中的壁畫中，除繪有表演者和鼓、板、
笛等伴奏者外，還繪有一橫抱曲項琵琶演奏的女子。[25]又，明魏良輔
《南詞引正》中曾提到：「關漢卿云：以小冀州調按拍傳弦，最
妙。」[26]然而，這是否為元雜劇的弦索伴奏依然令人困惑。至於現傳
元代墓室壁畫或磚畫所繪之伴奏，也很難確鑿肯定是元雜劇的演出場
面，故元雜劇有無弦索伴奏，在目前證據不足的情況下，只能存疑。
張岱《陶庵夢憶·世美堂燈》一文記載了明亡前其家戲班搬演元雜劇
的情況：「余敕小傒串元劇四、五十本。演元劇四齣，則隊舞一回，
鼓吹一回，弦索一回。」[27]但已經是晚明的情景，無法反映元代雜劇
的真實演出情境。

　　不過，可以肯定的是元散曲演出是必用弦索樂器的，如《太平樂
府》中元無名氏《般涉調耍孩兒·拘刷行院》的「有玉簫不會品，有
銀箏不會□」、「【青歌兒】怎地彈，【白鶴子】怎地謳」。《青樓集》記
演員陳婆惜「善彈唱，……在弦索中，能彈唱韃靼曲者，南北十人而
已。」張玉蓮「絲竹咸精」，金鶯兒「撥彈合唱，鮮有其比」，于四姐

24 張庚、郭漢城：《中國戲曲通史》，上冊，頁362。

25 詳見廖奔：《宋元戲曲文物與民俗》（北京市：文化藝術出版社，1989年），頁212-
　213、335。

26 錢南揚：〈魏良輔南詞引正校注〉，載《漢上宦文存》（北京市：中華書局，2009年），
　頁89。

27 〔明〕張岱著，馬興榮點校：《陶庵夢憶·西湖夢尋》（北京市：中華書局，2007
　年），頁53。

「尤長琵琶，合唱為一時之冠」。書中其他擅長彈唱的演員還有不少記載，均未注明所唱是否為雜劇，其為散曲的可能性較大。

　　明人提及北曲清唱亦多用弦索樂器伴奏，如明徐充《暖姝由筆》云：「有白有唱者名雜劇，用弦索者名套數，扮演戲文，跳而不唱者名院本。」[28]「用弦索者」即為北曲清唱。據李開先《詞謔・詞樂》介紹了當時著名的彈唱家和歌唱家，彈唱家使用樂器有琵琶、三弦、箏、簫和管，云：「長於箏者，則有兗府周卿、汴梁常禮、歸德府林經，古北詞清彈六十餘套。」「毛秦亭南北皆優，《北西廂》擊木魚唱徹，無一曲不穩者。」王驥德《曲律》稱明萬曆以來：「燕趙之歌童舞女咸棄其捍撥，盡效南聲，而北詞幾廢。」捍撥即琵琶的代稱，[29]指北曲。錢謙益《列朝詩集》丁集第十，載王伯稠《聽沈二彈北曲》詩云：「燕歌撩亂夜弦鳴，訴盡青樓恨別情。四十年前明月夜，夢回曾聽斷腸聲。」顯然也是清唱北曲。同書丙集第十四，史忠小傳云：「癡求兩京絕手琵琶張祿授與南北曲，閑自度新詞被之，醉後倚歌，絲肉交奮。同時陳大聲、徐子仁皆嘆羨以為弗如也。」丁集第七，錢注何良俊《聽李節彈箏和文文水韻》詩云：「教坊李節箏歌，何元朗品為第一。盛仲交有《元朗席上聽彈箏》詩，諸公皆和之。金陵全盛時，東橋每宴集，必用教坊樂，以箏、琶佐觴。」這裡可見北曲在文人宴席上還經常被演奏著。何良俊《曲論》說《拜月亭》之外，如《呂蒙正》《王祥》《殺狗》《江流兒》《南西廂》《玩江樓》《子母冤家》《詐妮子》等九種南戲中的某些曲子皆上弦索：「詞雖不能盡工，然皆入律，正以其聲之和也。」意謂這九種曲雖文采稍差，但文字之聲韻與曲調相配和諧。

28 轉引自王國維《宋元戲曲史》第十三章《元院本》。

29 〔宋〕葉廷珪《海錄碎事》云：「金捍撥在琵琶面上當弦，或以金塗為飾，所以捍護其撥也。」詳見牛龍菲：《敦煌壁畫樂史資料總錄與研究》（蘭州市：敦煌文藝出版社，1991年），頁330。

　　另外還有用二弦伴奏的，明初朱有燉《元宮詞百章》第八十九首
云：「二弦聲裡實清商，只許知音仔細詳。【阿忽令】教諸伎唱，北來
腔調莫相忘。」[30]箋注者傅樂淑云：「《輟耕錄·雜劇曲名》條，雙調
中有【阿納忽】【倘勿歹】【忽都白】等調，或即【阿忽令】歟？」
按：《輟耕錄》雖無【阿忽令】，但周德清《中原音韻》雙調中已收
【阿忽令】【阿納忽】曲，朱權《太和正音譜》同，李玉《北詞廣正
譜·雙調》【阿納忽】曲下注云：「『納』一作『那』，即【阿忽
令】。」《九宮大成》卷六十六雙角只曲【阿忽令】曲下注云：「此曲
與【阿納忽】相類，惟起二句及末句，各增三字，作上三下四七字
句，小有不同。」故可知【阿忽令】為散曲小令，是用二弦一類的弦
索樂器伴奏演唱的。康保成先生《酒令與元曲的傳播》論述【阿納
忽】曲，認為是酒令中唱用曲，且結尾眾人齊聲合唱。[31]

　　南曲最初亦用鼓、板、笛，後來也加入弦索樂器應是受到北曲的
影響。徐渭《南詞敘錄》中提到朱元璋非常欣賞《琵琶記》，但「尋
患其不可入弦索，命教坊奉鑾史忠計之。色長劉杲者，遂撰腔以獻，
南曲北調，可於箏琶被之，然終柔緩散戾，不若北之鏗鏘入耳也。」
這是南曲用弦索最早的記錄了。徐渭又云：「今崑山以笛、管、笙、
琶按節而唱南曲者。」崑山腔從創始到明代萬曆年間的興盛，主要伴
奏樂器除鼓板外，為「簫、管」這樣的管樂器，所謂「合曲必用簫
管」（余懷《寄暢園聞歌記》，載張潮《虞初新志》卷四），至水磨調
興，張野塘加入改造的弦子和楊六的提琴（詳見葉夢珠《閱世編》），
弦索樂器不可謂少，但在崑腔裡均不作為主要樂器罷了。[32]

　　明代北曲多清唱，且多用弦索樂器，故有「北力在弦，南力在

30　傅樂淑：《元宮詞百章箋注》（北京市：書目文獻出版社，1995年），頁99。

31　康保成：〈酒令與元曲的傳播〉，《文藝研究》2005年第8期。

32　弦索在清代崑曲清唱中較為重視，如清李斗《揚州畫舫錄》卷十一云：「清唱以
　　笙、笛、鼓板、三弦為場面。」詳見楊蔭瀏：《中國古代音樂史稿》（北京市：人民
　　音樂出版社，1981年），頁905。

板」之說（王世貞《藝苑卮言》），其原因應是北曲在明代日漸衰落，演出日少，代之以清唱，有雅化之趨勢。沈寵綏把弦索分為「古弦索」和「今弦索」，《度曲須知·弦律存亡》云：「北必和入弦索，曲文少不協律，則與弦音相左，故詞人凜凜遵其型範。然則當時北曲，固非弦弗度，而當時曲律實賴弦以存也。請得而詳言之：古之被弦應索者，於今較異。今非有協應之宮商，與抑揚之定譜，惟是歌高則彈者亦以高和，曲低則指下亦以低承，真如簫管合南詞，初無主張於其際，故晉叔以今泥古，遂訾為曲之別調耳。若乃古之弦索，則但以曲配弦，絕不以弦和曲。凡種種牌名，皆從未有曲文之先，預定工尺之譜，夫其以工尺譜詞曲，即如琴之鈎剔度詩歌，又如唱家簫譜，所為【浪淘沙】【沽美酒】之類，則皆有音無文，立為譜式者也。……指下彈頭既定，然後文人按式填詞，歌者准徽度曲，口中聲響，必仿弦上彈音。每一牌名，制曲不知凡幾，而曲文雖有不一，手中彈法，自來無兩。」[33]

　　據此，則「古弦索」即「以曲配弦」，曲律固定，按譜填詞：「未有曲文之先，預訂工尺之譜」、「曲文雖夥，而曲音無幾，曲文雖改，而曲音不變。」此即金元北曲之唱法。「今弦索」即「以弦和曲」、「弦索唱作磨調」、「皆以『磨腔』規律為準」，即仿崑腔依字行腔之唱法。

　　兩種唱法不同，故「今之北曲，非古北曲也」，「今之弦索，非古弦索也。」沈寵綏認同「古弦索」而不滿「今弦索」，是因發現今弦索受南曲之影響，「以清謳廢彈撥，不異匠士之棄準繩」、「依聲附和而為曲子之奴」，故魏良輔有功亦有過，「但正目前字眼，不審詞譜為何事；徒喜淫聲聒聽，不知宮調為何物，踵舛承訛，音理消敗，則良

33 〔明〕沈寵綏：《度曲須知》，《中國古典戲曲論著集成（四）》（北京市：中國戲劇出版社，1959年），頁239-240。

輔者流，固時調功魁，亦叛古戎首矣」。[34]其「過」，因為他依字行腔的唱法，拋棄了曲譜這樣的「準繩」，造成後來人不按照曲譜填詞演唱導致曲律失傳的後果。

沈寵綏雖批評魏良輔，但沒有一味重彈復古老調，其《度曲須知》實則承傳並發揮了魏良輔的理論，「邇年聲歌家頗懲紕繆，競效改弦，謂口隨手轉，字面多訛，必絲和其肉，音調乃協」。因聲歌家「疏於字面」，[35]不能如魏良輔這樣把字聲唱準，如照樂譜彈唱（「口隨手轉」），則唱不好（「字面多訛」），只好反過來以琴聲去配合字聲（「絲和其肉，音調乃協」），用琴聲掩蓋其唱腔之不足，於是「競效改弦」，造成的結果就是向南曲唱法靠攏，而真正的古北曲、古弦索會逐漸消亡了，究其根本，還是歸之於「唱」，這也是他著《度曲須知》、《弦索辨訛》之目的。

不過，沈氏認為古弦索的唱法應有遺脈流傳，即「尚留於優者之口」，和清唱北曲相比較，戲場演員所唱的北曲遵循「合譜之曲」：「一牌名止一唱法，初無走樣腔情。」並說自己並不是「卑磨腔而賞優調」，而是因為舞臺演出的唱腔尚存古弦索之「古意」：「推原古律，覺梨園唇吻，彷彿一二，而時調則以翻新盡變之故，廢卻當年聲口。」

34 〔明〕沈寵綏：《度曲須知》，《中國古典戲曲論著集成（四）》（北京市：中國戲劇出版社，1959年），頁242。

35 張炎《詞源·字面》：「句法中有字面，蓋詞中一個生硬字用不得；須是深加鍛煉，字字敲打得響，歌誦妥溜，方為本色語。……字面亦詞中之起眼處，不可不留意也。」按沈寵綏所謂「字面」即字音，指咬字發聲之法，其義較張炎為狹，但二者都從歌唱角度強調。

崑山腔藝術形態

　　崑山腔，據明魏良輔《南詞引證》、周玄暐《涇林續記》記載，於元末明初之際，即十四世紀中葉，就已經作為南曲聲腔的一個流派，於江蘇崑山一帶產生了。但是，崑山腔的後來居上，是由於吸引並贏得文人的青睞、參與並創作，以至最後贏得官腔的地位，其中尤以魏良輔等人的作用最著。

一　崑山腔與水磨調

　　明嘉靖、隆慶年間，在江蘇太倉一帶進行戲曲活動的江西豫章人魏良輔對崑山腔在唱法上作了進一步的改革，使崑山腔的演唱藝術更為精進，並在浙江地區流行開來，影響很大，故明萬曆以來遂有「崑山之派，以太倉魏良輔為祖」的說法。（王驥德《曲律‧論腔調第十》）

　　魏良輔「初習北音」，後「憤南曲之訛陋」（沈寵綏《度曲須知》），又「退而縷心南曲」，則北曲為其「度為新聲」的基礎。魏又得到擅長北曲的張野塘相助，對北曲雜劇及民間弦索吸收與改造，創造出不同以往舊腔的新的「崑山腔」。

　　崑山腔初出，只是用於清唱，即徐渭用宋之「嘌唱」來比擬之也。「嘌唱」，《都城紀事》「瓦舍眾伎」條曰：「嘌唱，謂上鼓面唱令曲小調，驅駕虛音，縱弄宮調，與叫果子、唱耍曲兒為一體，本只街市，今宅院往往有之」，「叫聲……采合宮調而成也」，「唱叫，小唱，謂執板唱慢曲、曲破」，清細輕雅，謂之「淺斟低唱」。因此「嘌唱」即指由里巷歌謠之小曲加上宮調的潤色和鼓、板、笛等樂器的伴奏發

展而來。魏良輔《曲律》云:「清唱,俗語謂之冷板凳,不比戲場藉
鑼鼓之勢。全要嫻雅整肅,清俊溫潤」,故稱之為「水磨調」或「冷
板曲」,這種崑山腔的唱法,正與「嗗唱」特點相似,只不過比嗗唱
更加婉轉悠遠。梁辰魚(字伯龍)《江東白苧》為散曲集,即為崑山
腔清唱而作。朱彝尊《靜志居詩話》云:「伯龍雅擅詞曲,所撰《江
東白苧》,妙絕時人。時邑人魏良輔能囀喉音,始變弋陽、海鹽故調
為崑腔。伯龍填《浣紗記》付之,王元美詩所云:『吳閶白面冶游
兒,爭唱梁郎雪豔詞』是已。」

　　崑山腔既有弦樂,也有管樂,沈寵綏《弦索辨訛》云:「南曲則
大備於明,初時雖有南曲,只用弦索官腔。至嘉、隆間,崑山有魏良
輔者,乃漸改舊習,始備眾樂器,而劇場大成,至今遵之。」「今崑
山以笛、管、笙、琵按節而唱南曲者,字雖不應,頗相諧和,殊為可
聽,亦吳俗敏妙之事。」(《南詞敘錄》)崑山腔改用笛、管、笙、琵
作伴奏。弦樂有琵琶,再加上張野塘改造的三弦,彌補了管樂的不
足,豐富了音色,使新腔更加宛轉動聽。其中隨腔伴調的主要樂器則
為管樂,即笛子,而海鹽腔主要伴奏樂器為弦樂。明顧起元《客座贅
語》(作於萬曆四十六年,1618年)云:「今又有崑山,較海鹽又為清
柔而婉折,一字之長,延至數息,士大夫稟心房之精,靡然從好,見
海鹽等腔,已白日欲睡。」由此可見,崑山腔吸收了海鹽腔聲調宛轉
的一面,較海鹽腔更勝一籌,更加委婉動聽了,這種藝術格調迎合了
文人士大夫的審美趣味,使得文人莫不靡然從好。

　　經過魏良輔等人改革創造出的「水磨調」(或稱「水磨腔」、「磨
腔」),以細膩宛轉著稱的。俞振飛引俞平伯言云:

　　　　水磨調,以宮商五音配合陰陽四聲,其度腔出字,有頭腹尾之
　　　別,字清、腔純、板正,稱為三絕。古代樂府(包括宋詞元
　　　曲)於聲辭之間,尚或有未諧之處,至磨調始袪此病,且相得

而益彰，蓋空前之妙詣也。其「水磨」名者，吳下紅木作打磨家具，工序頗繁，最後以木賊草蘸水而磨之，故極其細緻滑潤，俗稱水磨功夫，以作比喻，深得新腔唱法之要。吳梅村句云：「一絲縈曳珠盤轉，半黍分明玉尺量。」柔剛遒媚，曲盡形容，若斯妍弄，庶不負此嘉名耳。[1]

　　明沈寵綏《度曲須知》（1639）說崑山腔的特點是「調用水磨，拍捱冷板」。「水磨調」是將原曲調作細膩的處理，使之更為清柔婉折，「拍捱冷板」是把拍子放慢，減少了熱烈的氣氛，增加了冷清的感覺。在唱法上要求：「聲則平上去入之婉協，字則頭腹尾之畢勻，功深熔琢，氣無煙火，啟口輕圓，收音純細。」即行腔的高低起伏要符合四聲的字調。亦即魏良輔所說的：「五音以四聲為主，四聲不得其宜，則五音廢矣。平、上、去、入，逐一考究，務得中正。」（魏良輔《曲律》）吐字是把一個字分成字頭、字腹、字尾三個部分。演唱慢曲時把每個字的頭腹尾都要交代清楚。魏氏視演唱之優劣首推吐字。他說：「聽曲……，聽其吐字、板眼、過腔得宜，方可辨其工拙。」又說：「曲有三絕：字清為一絕；腔純為二絕；板正為三絕。」（《曲律》）磨腔的唱法是「轉音若絲」，又有「一字之長，延至數息」的「冷板」處理，形成了一種字少韻長的特點，有時還會出現有音無字的情形，這就是南戲中加「贈板」（又稱「襯板」）的曲調。〔明〕沈自晉亦云：「長短未勻，則紅牙莫按；高下未節，則絲竹誰

1　俞振飛：《崑曲藝術摭談》，引自王家熙、許寅等整理：《俞振飛藝術論集》（上海市：上海文藝出版社，1985年），頁260-261。按：「一絲縈曳珠盤轉，半黍分明玉尺量」一詩出自〔清〕吳偉業《楚兩生行》。楚兩生係指蘇昆生和柳敬亭。吳偉業，江蘇太倉人，明崇禎四年（1631）辛未科進士。又，或謂磨調之「磨」非「研磨」之磨，實乃「磨延」之磨，見劉潤恩：《崑曲原理說略》，《藝壇》（上海市：上海教育出版社，2004年），第3卷，頁49-50。並參見朱昆槐：《崑曲清唱研究》（臺北市：大安出版社，1991年），頁63。

調。夫泛言平仄易易，而深求微妙實難。精之在上去、去上之發於恰當，更精之尤在陽舒陰斂之合於自然。」（《南詞新譜‧凡例》）除四聲外，更論到陰陽，與魏良輔同一聲氣。

至此，崑曲開始成為一種流麗、悠遠、輕柔、妙曼的戲曲聲腔。歐陽予倩《中國戲曲研究資料初輯序言》云：「崑曲以唱得悠揚宛轉見長，力避平直，其中主要的是『細曲子』，字少腔多，所謂『一字數息』的唱法，節奏不能不緩慢。崑曲的所謂『粗曲』，一名『急曲』，比較字多腔少，它的節奏等於西洋音樂的行板。崑曲中沒有快板，而且經常是許多首『細曲』接連著，因為男女主角主要唱得是細曲，以免粗俗。當這樣的腔調新出來的時候，聽者感覺迴腸盪氣。」[2]

二　崑山腔的演唱特點

（一）四聲與腔格的配合

沈括《夢溪筆談》卷五云：「古詩皆永之，然後以聲依永以成曲，謂之協律。」由聲至曲，本出於自然。而漢語本身為字調語音，即平、上、去，入四聲。字調與意義的確認直接相關，故對詞曲的歌唱尤為關鍵。詞曲之付諸歌管，須協調字調與旋律，方使歌者不棘喉拗嗓，聽者真切悅耳。崑曲的四聲和腔格的配合關係即受到了宋元詞曲之樂的影響。

如南宋張炎《詞源‧音譜》中指出：「蓋五音有唇齒喉舌鼻，所以有清輕重濁之分，故平聲字可為上入者此也。」南宋沈伯時《樂府指迷》云：「腔律豈必人人皆能按簫填譜？但看句中去聲字最為緊要。然後更將古知音人曲，一腔三兩隻參訂，如都用去聲，亦必用去聲；其次如平聲，卻用的入聲字替，上聲字最不可用去聲字替，不可

2　《歐陽予倩戲劇論文集》（上海市：上海文藝出版社，1984年），頁13。

以上去入盡道是仄聲，便使得。」清萬樹《詞律・發凡》云：「平仄固有定律矣，然平只一途，仄兼上去入三種，不可遇仄而以三聲概填。」又云：「上聲舒徐和軟，其腔低；去聲激厲勁遠，其腔高，相配用之，方能抑揚有致。……三聲之中，上入二者可以做平，去則獨異。余嘗竊謂，論聲雖以一平對三仄，論歌則當以去對平上入也。當用去者，非去激不起，用入且不可，斷斷勿用平也。」清戈載《詞林正韻・發凡》云：「上與去其音迥殊，《元和韻譜》云：『上聲厲而舉，去聲清而遠』，相配用之方能抑揚有致。故詞中之宜用上，宜用去，宜用上去，宜用去上，有不可假借之處。」從上述可知，詞樂中很注重字的五音、四聲和清輕重濁的關係，所謂清輕重濁，實即字聲之陰陽。虞集《中原音韻》序說：「以聲之清濁，定字之陰陽。如高聲從陽，低聲從陰」。沈曾植《茵閣瑣談》（《詞話叢編》本）云：「曲中用字有陰陽法，人聲自然音節，到音當清輕處，必用陰字；當重濁處，必用陽字，方合腔調。」四聲的配合也很講究，平聲可替代上入；上入兩聲最為關鍵，上聲腔低，去聲腔高。

　　詞的這些唱法也被曲樂所繼承，既而影響到了崑曲之唱腔。

　　蘇軾〈和致仕張郎中春畫〉詩云：「細琢歌詞穩稱聲」，馮取洽〈沁園春〉（贈錦江歌者何琮）云：「慚愧何郎，嗚嗚嫋嫋，翻入腭唇齒舌喉。」南宋陳元靚《事林廣記・遏雲要訣》談到南宋唱賺的歌法，其中有：「腔必真，字必正。腔有墩、亢、掣、拽之殊，字有唇、喉、齒、舌之異，抑分輕清、重濁之聲，必別合口、半合口之字。」又有《正字清濁》，提出「切韻先須辨四聲，五音六律並兼行」，並分析出「唇上」、「舌頭」、「撮唇」、「捲舌」、「開唇」、「齊齒」、「正齒」、「穿牙」、「引喉」、「隨鼻」、「上鄂」、「平牙」、「縱唇」、「送氣」、「合口」、「開口」等等吐字的口法。

　　也就是說在宋代詞曲的歌法中，人們已經意識到字聲對歌唱的重要性。

　　俞振飛在《粟廬曲譜》卷首撰〈習曲要解〉一篇，將崑腔水磨調以來度曲諸要素歸納為「字、音、氣、節」四項，他指出：

> 怎麼能唱好崑曲呢？技巧的法則當然是個基礎。我父親教授崑曲時，指出字、音、氣、節四項必須加以重視，所謂「字」，是指咬字要將四聲、陰陽、出字、收尾、雙聲、疊韻等等。所謂「音」，是指定專部位、音色、音量、力度等等。所謂「氣」，是指運用「丹田」勁來送氣，以及呼吸、轉換等等。所謂「節」，是指節奏的快慢、鬆緊以及各種特定腔的規格等等。

北宋沈括《夢溪筆談》卷五〈樂律一〉已提到「字」、「音」在歌唱中的重要性：

> 古之善歌者有語，謂當使聲中無字，字中有聲。凡曲止是一聲，清濁高下如縈縷耳，字則有喉、唇、齒、舌等音不同。當使字字舉本皆輕圓，悉融入聲中，令轉換處無磊塊，此謂「聲中無字」，古人謂之「如貫珠」，今謂之「善過度」是也。如宮聲字而曲合用商聲，則能轉宮為商歌之，此「字中有聲」也，善歌者謂之「內裡聲」。不善歌者，聲無抑揚，謂之「念曲」；聲無含韻，謂之「叫曲。」

「字中有聲」即「字正」，「聲中無字」即「腔圓」，「字正腔圓」才是歌唱之法。

　　張炎《詞源·謳曲旨要》又有發揮：「腔平字側莫參商，先須道字後還腔。字少聲多難過去，助以餘音始繞梁。忙中取氣急不亂，停聲待拍慢不斷。好處大取氣留連，拘出少入氣轉換。……舉本輕圓無

磊塊，清濁高下縈縷比。若無含韻強抑揚，即為叫曲念曲矣。」亦融合沈括所說並補充有關「氣」、「節」的問題。

到元代燕南芝庵的《唱論》，論述散曲的唱法，如：

> 歌之格調：抑揚頓挫，頂疊垛換，縈紆牽結，敦拖嗚咽，推題丸轉，搥欠過透。
>
> 歌之節奏：停聲，待拍，偷吹，拽棒，字真，句篤，依腔，貼調。
>
> 凡歌一聲，聲有四節：起末，過度，揾簪，擫落。
>
> 凡歌一句，聲韻有一聲平，一聲背，一聲圓。聲要圓熟，腔要徹滿。
>
> 凡一曲中，各有其聲：變聲，敦聲，杌聲，喔聲，困聲，三過聲；有偷氣，取氣，換氣，歇氣，就氣；愛者有一口氣。

這裡關於唱腔音樂上的旋律變化、節奏變化、咬字發音以及呼吸氣口，即「字、音、氣、節」等都有闡發，只是語焉不詳而已。如崑曲按頭、腹、尾來唱的方法，與「凡歌一聲，聲有四節：起末，過度，揾簪，擫落」這樣「一聲四節」的唱法近似。而魏良輔提出的「三絕」：字清、腔純、板正，在上述宋元歌唱理論中均有不同程度的提及和說明。

以上所述詞曲歌唱之法被崑曲一脈相承，但在崑曲又有修正，且得到更大的發展。

如沈寵綏《度曲須知》云：「昔詞隱先生曰：凡曲去聲當高唱，上聲當低唱，平聲入聲又當斟酌其高低，不可令混。」[3]

四聲中上聲、去聲最為重要。關於上去的唱法，《度曲須知·四

3　中國戲曲研究院編：《中國古典戲曲論著集成（五）》，頁200。

聲批竅》云:「古人謂去有送音,上有頓音。送音者,出口即高唱,其音直送不返也;而頓音則所落低腔,欲其短,不欲其長。與丟腔相仿,一出即頓住。」

俞振飛《習曲要解》舉例詳細介紹了崑腔特有的潤腔方式——十六種腔格。去聲用豁腔,「凡所唱之字屬去聲,於唱時在出口第一音之後加一工尺,較出口之第一音高出一音,俾唱時音可向上遠越,不致混轉他聲者為豁腔。」符號用√。其舉《牡丹亭·遊園》折【步步嬌】:「搖漾」之「漾」字,腔格為「六五仩五六工√」,即為豁腔。

唱上聲用「囋腔」或「啌腔」。「凡唱上聲字出口後之落腔,及遇工尺較長或過於板滯之腔時,特少唱一音,使之空靈生動,此少唱之腔音即係囋腔。」其舉《牡丹亭·遊園》折【醉扶歸】:「愛好是天然」中之「是」字,其腔格為「六五六工尺」,唱至「五」字時,須張口略吸半口氣而不出聲,此不出聲之「五」字即系囋腔。所謂「啌腔」,「凡遇上聲字及陽平聲濁音字,出口時應用力噴吐,使其出音較本工尺略高,惟歷時甚暫,約止半眼,其音即仍回本工尺之原音。」如〈遊園〉折【醉扶歸】:「花簪八寶瑱」之「寶」字。

關於入聲唱法,採用「斷腔」的口法,「逢入必斷」,近代王季烈《螾廬曲談》說:「南曲之入聲字,亦惟短腔速斷時,可以得入聲之真相。苟為長腔而須延長其音,即與平聲無異矣。」沈寵綏說:「凡遇入聲字面,毋長吟,毋連腔(原注:連腔者,所出之字,與所接之腔,口中一氣唱下,連而不斷是也),出口即須唱斷。至唱緊板之曲,更如丟腔之一吐便放,略無絲毫粘帶,則婉肖入聲字眼,而愈顯過度顛落之妙。」毛先舒《南曲入聲客問》提出以「入聲唱作三聲」之法,即「腔變音不變」。如「應是平聲,歌者雖以入聲吐字,而仍須微以平聲作腔也。」

平聲唱法,沈寵綏云:「平聲自應平唱,不忌連腔,但腔連而轉得重濁,且即隨腔音之高低,而肖上去二聲之字,故出字後,轉腔

時，須要唱得純細，亦或唱斷而後起腔，斯得之矣。」[4]總之，「陰平平出，陽平上揚」。[5]

楊蔭瀏說：「吾師吳畹卿先生曰：『唱曲宜注意術語十六字，曰出音收音，曰四聲豁落，曰軟硬虛實，曰兜篤斷落。』出音收音者，依字之聲母韻母，正確出之，出口咬清聲母，收口歸入韻母也。四聲豁落者，四聲之中，逢去必豁，逢上必落，逢入必斷，平聲則不須豁落，豁落不容隨便也。軟硬虛實者，聲音強弱之意，……兜篤斷落者，頓折間歇之意。」(《天韻雜談‧崑曲唱法》)[6]

以上有關四聲的唱法，均體現了崑腔水磨調「細察平上去入，因字而得腔，因腔而得理」原則。[7]

（二）務頭、轉喉與崑曲唱腔

關於務頭、轉喉和崑曲唱腔的關係，康保成先生在《中國古代戲劇形態與佛教》一書中已經指出：轉喉與反切關係密切，而務頭在轉音處。[8]朱有燉《牡丹品》【金盞兒】曲所唱：「你講那務頭兒撲得多標緻，依腔貼調更識高低。停聲呵能待拍，放褮呵會收拾。」這裡「依腔貼調」、「停聲待拍」都來自燕南芝庵的《唱論》。吳梅說：「務頭者，曲中平上去三音聯串之處也。」[9]此說雖然並不十分準確，但

4　中國戲曲研究院編：《中國古典戲曲論著集成（五）》，頁201。

5　朱崑槐：《崑曲清唱研究》（臺北市：大安出版社，1991年），頁184。

6　楊蔭瀏：《楊蔭瀏音樂論文選集》（上海市：上海文藝出版社，1986年），頁6-7。

7　關於崑曲四聲腔格的配合，王季烈《螾廬曲談》、王守泰《崑曲格律》（南京市：江蘇人民出版社，1982年）、楊蔭瀏：《中國古代音樂史稿》（北京市：人民音樂出版社，1981年）、武俊達《崑曲唱腔研究》（北京市：人民音樂出版社，1993年）、孫從音《中國崑曲腔詞格律及應用》（上海市：上海音樂出版社，2003年）等均有詳細論述，可參考，此處不贅。

8　參見康保成：《中國古代戲劇形態與佛教》第三章，上海市：東方出版中心，2004年。

9　吳梅：《顧曲麈談》，王衛民編：《吳梅戲曲論文集》（北京市：中國戲劇出版社，1983年），頁32。

部分地揭示了務頭與轉腔之關係。轉音、轉腔都強調腔調不能平直無意蘊，所謂「揭起其音而宛轉其調」，「轉音若絲」等等，實即「做腔」之法。王驥德《曲律·論務頭》云：「係是調中最緊要句字；凡曲遇揭起其音而宛轉其調，如俗之所謂『做腔』處，每調或一句、或二、三句，每句或一字、或二、三字，即是務頭。」《習曲要解》中提出的十幾種腔格，其「頓挫之腔」、（清徐大椿《樂府傳聲》云：「唱曲之妙，全在頓挫」）「吞吐之法」，大都是為了唱得好聽而對某個字音進行修飾，但這種「做腔」，「絕非妄加花腔」，「為做腔而做腔」，[10]均要結合字音。清王德暉、徐沅澂《顧誤錄·度曲八法》論「做腔」云：「大都字為主，腔為賓。字宜重，腔宜輕。字宜剛，腔宜柔。反之，則宣客奪主矣。」「細察平上去入，因字而得腔，因腔而得理」。[11]

　　而最容易體現轉音者，即上去之音。古人重視上去聲，因為上去聲調抑揚抗墜，頓挫起伏，唱起來便曲折宛轉美聽，宜於行腔潤腔。王季烈亦云：「余謂《北詞廣正譜》所注上去不可移易之處與《南曲譜》所注某某二字上去妙、某某二字去上妙，凡此皆宜用務頭之處。」（《螾廬曲談》卷二）

　　這在宋元詞曲音樂中已經被曲家認識到了，只不過還沒有像沈寵綏等人明確的和反切聯繫起來。例如，詞中特別重視去聲字。去聲字常用作領字，「處於一韻之首，在兩韻之間起著承上啟下的作用。在樂曲上說，它是一段音樂的開頭，或發調定音，或轉折跌宕。這些地方就必用去聲，方能振起有力」。[12]驗之於南宋姜夔《白石道人歌曲》旁譜，其曲中領字處的旋律，或上行或下行或上下行的交錯往還，有的往往幅度較大，甚至大跳五度以上甚至八度（參見楊蔭瀏譯譜）。[13]

10　參見顧鐵華：《水磨調和俞派唱法》，《粟廬曲譜外編》序言。

11　參見顧鐵華：《水磨調和俞派唱法》，《粟廬曲譜外編》序言。

12　吳熊和：《唐宋詞通論》（杭州市：浙江古籍出版社，1989年），頁72。

13　楊蔭瀏、陰法魯：《宋姜白石創作歌曲研究》，北京市：人民音樂出版社，1957年。

如《霓裳中序第一》中「嘆」、「況」等字，如此之例尚多。總之，是符合「承上啟下」、「轉折跌宕」等作用的。

又如，詞中去上或上去連用，使抑揚有致，而此處之旋律，亦須轉折高下，與之相配。白石歌曲中，這樣例子也很多。如〈角招〉「未久」、「早亂」等；〈秋霄吟〉「淚灑」，「未了」等；〈淒涼犯〉「寄與」、「誤後」、「小舫」；〈翠樓吟〉「擁素」；〈惜紅衣〉「喚酒」、「共美」等，旁譜往往有折、掣等裝飾音符號，旋律曲折變化，抑揚頓挫，聲情尤美。

（三）昆山腔的反切唱法

明王驥德《方諸館曲律》論平仄第五云：「欲語曲者，先須識字，識字先須反切。」[14]反切之理實與曲唱之法相通，蓋「切法，即唱法也」。

沈寵綏《度曲須知‧字母堪刪》云：

> 予嘗考字於頭腹尾音，乃恍然知與切字之理相通也。蓋切法，即唱法也。曷言之？切者，以兩字貼切一字之音，而此兩字中，上邊一字，即可以字頭為之，下邊一字，即可以字腹、字尾為之。如東字之頭為多音，腹為翁音，而多翁兩字，非即東字之切乎？簫字之頭為西音，腹為鏖音，而西鏖兩字，非即簫字之切乎？翁本收鼻，鏖本收嗚，則舉一腹音，尾音自寓，然恐淺人猶有未察，不若以頭、腹、尾三音共切一字，更為圓穩找捷。試以西鏖嗚三字連誦口中，則聽者但聞徐吟一「簫」字；又以幾哀噫三字連誦口中，則聽者但聞徐吟一「皆」字，初不覺其有三音之連誦也。夫儒家翻切，釋家等韻，皆於本切

14 中國戲曲研究院編：《中國古典戲曲論著集成（四）》，頁105。

之外，更用轉音二字（即因、煙、人、然之類），總是以四切一，則今之三音合切，奚不可哉？[15]

沈寵綏提出「三音切法」，與傳統二字相切之法不同，將一字分頭、腹、尾三音，分別對應聲母與介音、主要元音和韻尾。「字各有頭腹尾，謂之聲音韻。聲者出聲也，是字之頭；音者度音也，是字之腹；韻者收韻也，是字之尾。三者之中，韻居其殿，最為重要。」（清王德暉、徐沅澂著《顧誤錄・頭腹尾論》）[16]這種分法，較之二字相切，多了「字腹」這部分，沈寵綏非常重視「字腹」這一環節，他認為「字腹」即「出字後，勢難遽收尾音，中間另有一音」者，因為「今人誤認腹音為尾音，唱到其間，皆無了結。」沒有認識到字腹的作用是「為之過氣接脈」、「聲調明爽，全在腹音」（《收音問答》）。[17]若忽視字腹，則「幽晦不揚，而字欠圓整，故尾音收早，亦是病痛，而閉口韻尤忌犯之，是字腹誠不可廢也。」為矯正人們對輕視字腹的偏見，特地拈出「字腹」，這樣將三部分貫串起來歌唱，才能成為一個完整的字音，這樣的分解更為細緻，使字音唱起來更為細膩、宛轉和準確。

　　沈寵綏把一個字音分為上半字面和下半字面，他在《中秋品曲》中說：「從來詞家只管得上半字面，而下半字面，須關唱家收拾得好。蓋以騷人墨士，雖甚嫺律呂，不過譜釐平仄，調析宮商，俾徵歌度曲者，抑揚諧節，無至沾唇拗嗓，此上半字面，填詞者所得糾正者也。若乃下半字面，工夫全在收音，音路稍訛，便成別字。」「平上去入之交付明白，向來詞家譜規，語焉既詳，而唱家曲律，論之亦悉；至下半字面，不論南詞北調，全係收音，乃概未有講及者。無怪

15　中國戲曲研究院編：《中國古典戲曲論著集成（五）》，頁223。
16　中國戲曲研究院編：《中國古典戲曲論著集成（九）》，頁68。
17　中國戲曲研究院編：《中國古典戲曲論著集成（五）》，頁221、222。

今人徒工出口，偏拙字尾也。」[18]從上述來看，字頭為上半字面，尾音與腹音應為下半字面，尤其強調要重視下半字面，因為關涉到字的歸韻收音，故要唱得準確；同時字尾也是做腔之處，故唱的時間較長，他說：「予嘗刻算磨腔時候，尾音十居五六，腹音十有二三，若字頭之音，則十且不能及一。蓋以腔之悠揚轉折，全用尾音，故其為候較多；顯出字面，僅用腹音，故其為時稍促。」（《字頭辯解》）[19]

　　正是運用了這種「反切」唱法，才使得「磨腔」成為可能，使得「轉音若絲」，唱起來悠揚宛轉，聽起來動人異常。這種三音切法，「用在一字多音的寬緩節奏處，能使旋律緩慢細膩，氣息悠長纏綿，咬字發音迴環轉折，既能使吐字倍加清晰，拖腔富有韻味，又能充分發揮聲樂高度的演唱技巧。」[20]

三　崑山腔的音樂結構

　　崑山腔中北曲體式基本還沿襲元北曲的成規，只是比元北曲套數變化更豐富一些，故不贅，這裡只詳說崑山腔曲牌南套結構的特點，其曲牌結構包括引子、賺曲、尾聲、集曲等。

（一）引子

　　南曲引子繼承宋詞體式，因為，同牌名的宋詞和南曲引子，其格律幾同者占絕大多數。如【虞美人】詞牌第三、五、七句必須換韻，而崑曲引子【虞美人】中也同樣保留這種格式。南曲引子有時用原詞調之全闋，有時用半闋，而北曲首曲一般只用半闋。

　　引子類曲牌的原有曲調早已失傳。明徐渭《南詞敘錄》：「引子皆

18　中國戲曲研究院編：《中國古典戲曲論著集成（五）》，頁203、204。
19　中國戲曲研究院編：《中國古典戲曲論著集成（五）》，頁228。
20　蔣菁：《中國戲曲音樂》（北京市：人民音樂出版社，1995年），頁64。

自有腔，今世失其傳授。」而吳梅說：「出場有引子，或一或二，在過曲之前，蓋每一角目沖場必用之，歌時但有字譜，並無拍板，又與北詞散板不同。北詞雖首數支無板，而句有定腔，此則僅就字之四聲陰陽，而協以工尺，故引子雖分宮調，實無定腔也。」[21]又云：「南曲引子，用詞者頗多，或遂謂詞之腔譜，賴曲而存，不知引子無主腔，但就四聲陰陽配合工尺耳。故諸牌雖分隸各宮調下，而其腔大半相類也。」[22]這樣看來，今崑曲引子是「依字行腔」的唱法。

吳梅說：「凡唱引子，不用笛和，引吭高奏，動多乖戾，故度曲家有一引、二白、三曲之說，以引為最難也。」[23]故引子經常乾唱，也常上笛。引子不受宮調和套數的約束，甚至也不受笛色的限制，所用笛色可以和後面的過曲不同。引子一般唱散板，每句句尾下一底板。王驥德《曲律·論引子》云：「自來唱引子，皆於句盡處用一底板。詞隱於用韻句下板，其不韻句止以鼓點之，譜中只加小圈讀斷，此是定論。」引子結音規律明顯，每個樂段上句落3，下句落6，為羽調式。京劇引子繼承了崑曲的唱法，亦為羽調式，只是結腔有所變化。[24]

淨、丑出場也常用不用引子而代以乾唱或乾念的短曲，例如【光光乍】、【趙皮鞋】、【普賢歌】、【字字雙】等。「也有一些過曲可以用於角色上場代替引子的位置，其主腔和笛色都可以與後面過曲不同而孤立著，南曲【南呂一江風】曲牌就是這種過曲中最常用的一個。」[25]

錢南揚《戲文概論》謂：南戲中引子作尾聲的曲牌有【臨江仙】、

21 吳梅：《南北詞簡譜》，卷5南黃鐘宮【絳都春】條釋文，王衛民編：《吳梅全集·南北詞簡譜》（石家莊市：河北教育出版社，2002年），下冊，頁253。

22 吳梅：《南北詞簡譜》，卷6南仙呂宮【桂枝香】條釋文，王衛民編：《吳梅全集·南北詞簡譜》（石家莊市：河北教育出版社，2002年），下冊，頁345。

23 王衛民編：《吳梅戲曲論文集》（北京市：中國戲劇出版社，1983年），頁345。

24 王守泰等著：《崑曲曲牌及套數範例集·南套》（上海市：上海文藝出版社，1994年），上冊，頁71。

25 王守泰：《崑曲格律》（南京市：江蘇人民出版社，1982年），頁200。

【鷓鴣天】、【滿江紅】、【粉蝶兒】、【胡搗練】、【哭相思】等。崑曲中此類曲牌逐步限於【臨江仙】、【鷓鴣天】、【哭相思】三調作尾聲。[26]「引子【鷓鴣天】和【哭相思】，在一定感情氣氛條件下常用來代替尾聲，但也可放在尾聲後面。引子【臨江仙】有時亦用來代替尾聲。」[27]一般都在戲文情節悲哀的時候。

在複套結構中，在前後兩套中間出現的引子，其作用和賺相似，起著過渡轉接的這種中間引子的前後，總是不同調式或調性的套數。如《西廂記・拷紅》（王季烈《集成曲譜》本）折，在【仙呂・桂枝香】和【雙調・錦堂月】曲間加引子過渡。[28]

（二）賺

吳梅《南北詞簡譜》卷五南正宮「賺」條下釋云：「各調賺曲，大體相同，平仄句法，或有小異而已。」又吳梅《長生殿傳奇斠律》云：「何為【賺曲】？蓋前後諸曲，不屬一宮調，管色不同，殊難聯串，於是以【賺曲】聯之。……凡【賺曲】皆散板，句法大抵似此，至末二句始用板，此亦定例。」[29]今崑曲所存賺曲均為四片，多為羽調式，大都唱散板，對比南宋《事林廣記》中所傳《願成雙》【賺】曲，有同有異。

南宋灌圃耐得翁《都城紀勝》云：「中興後，張五牛大夫因聽動鼓板中又有四片太平令或賺鼓板——即今拍板大篩揚處也——因撰為賺，賺者，誤賺之意也；今人正堪美聽，不覺已至尾聲，是不宜為片序也。」從這裡可以知道，今傳賺曲的四段，乃是從鼓板四片太平令

26 錢南揚：《戲文概論》（上海市：上海古籍出版社，1981年），頁193。

27 王守泰等著：《崑曲曲牌及套數範例集・南套》（上海市：上海文藝出版社，1994年），上冊，頁190。

28 參見王守泰等著：《崑曲曲牌及套數範例集・南套》（上海市：上海文藝出版社，1994年），下冊，頁1526。

29 王衛民編：《吳梅戲曲論文集》（北京市：中國戲劇出版社，1983年），頁359。

來。另外，賺曲總用在折子中間，從不用在折子之首，也是宋代賺曲
特點的遺承。

　　賺曲在宋代是有節拍的，非如現在的散唱，其節拍之法在《事林
廣記・遏雲要訣》還有保存，其云賺曲：「入賺頭一字當一拍。第一
片三拍，後仿此。出賺三拍，出聲巾斗又三拍煞。」按照楊蔭瀏先生
的解釋，賺的唱法是「開頭一字一拍，第一段打三拍；以後照樣唱下
去；到了賺結束的時候，又打三拍。」[30]劉崇德先生在此基礎上的闡
釋最為詳盡妥貼，他以宋元南戲《宣和遺事》中【連枝賺】曲詞，配
上《願成雙》套曲中的【賺】曲譜字，再與《遏雲要訣》相對照，得
出賺曲的唱法。今傳一些賺曲在每片開始兩字處各點一頭板（如《躍
鯉記・看穀》和《風箏誤・逼婚》），加上一底板，共三板，此與「入
賺頭一字當一拍。第一片三拍」恰合。又，「出聲」即賺四片後的一
個四字句，打三拍（按：今崑曲譜到尾句四字時上板，亦為三拍，頭
二字合打一拍，後兩字各打一拍，共三拍，與《願成雙》【賺】曲相
同）。因《願成雙》【賺】曲有換頭，為雙片曲，故有兩「出聲」，這
恐怕是今賺曲尾句多疊用的原因。[31]如吳梅《南北詞簡譜》中，除黃
鐘宮【賺】曲外，每個宮調的「賺」曲尾句都有重句。所引大都從
「荊劉拜殺」等古老南戲摘錄，但《集成曲譜》卻將重句盡行刪去，
而不知此重句結構實為宋以來便有的體制。

　　今崑曲賺曲多為羽調式，而整曲《願成雙》套包括【賺】卻為宮
調式，這是宋曲的調式特點。

　　所謂「巾斗」，即「筋斗」，「蓋反復前句之尾成後句之首，首尾
翻覆成跟頭之勢。」宋詞樂中常見此唱法，如宋姜夔《白石道人歌

30 楊蔭瀏：《中國古代音樂史稿》（北京市：人民音樂出版社，1981年），上冊第十四
　　章，頁308。

31 劉崇德：《燕樂新說》（合肥市：黃山書社，2003年），頁355-358。

曲》中十七首有旁譜之曲中共有「巾斗」十四處。[32]在《願成雙》【賺】曲中，「巾斗」與姜夔旁譜類似，也是樂匯片斷的反復之處。[33]

故此，賺曲頭片首句第一字唱一拍，每片起句唱三拍，四片結尾用「出聲」結煞，唱三拍，以及「巾斗」唱三拍等乃是南宋賺曲大致固定的唱法，今崑曲中賺曲亦有所保存。

賺所用笛色總是與前面過曲所用不同，即兩個不同宮音系統曲牌的連接，有時中間可用【賺】這個曲牌來過渡。這樣就通過音樂氣氛的轉變把劇情的轉變襯托得更為鮮明。王驥德《曲律‧論過搭》云：「古每宮調皆有《賺》，取作過度而用；緣慢詞（即引子）止著底板，驟接過曲，血脈不貫。故《賺》曲前段皆是底板，至末二句始下實板。」《九宮譜定論說》云：「凡到移宮換調，緩急悲歡。必藉此為過接。斷不可少。」《蜋廬曲談》云：「【賺】者，各宮皆有之，亦名【不是路】，用在排場改變，移宮換羽之際，最為相宜。」其特點就是在不同的兩個曲牌之間起到過渡連接作用，使之宮調的轉換自然貼切、不漏痕跡。如《金雀記‧喬醋》折中，【太師引】（小工調 D 宮）及【江頭金桂】（正宮調 G 宮）中間就是以【賺】來過渡。[34]

（三）尾聲

明山東釣史《九宮譜定總論‧尾聲論》云：「尾聲者，遲以媚之也。或名『余文』，或名『餘音』，或名『情不斷』。總是十二板，凡一曲名或二、或四、或六、或八，或二曲名各二各四，俱不必用尾。……然大套必用尾。」尾聲，亦名【十二時】，又謂【意不盡】。

32 劉崇德：《燕樂新說》，頁258-259。

33 按：今我國民間器樂曲如《二泉映月》、《春江花月夜》等有「魚咬尾」一格，似與「巾斗」相類。

34 王守泰等編撰：《崑曲曲牌及套數範例集‧南套》（上海市：上海文藝出版社，1994年），下冊，頁1637。

尾聲的板位也很規則，首句四板，第二句五板，末句三板。一般
為十二板，偶爾有十一板或十三板者。清張彝宣《寒山堂曲譜凡例》
云：「三句，二十一字，十二拍，不分宮調。」並認為沈璟等人所
云：「某宮調必用尾聲格者」，純屬「故作深語欺人，不須從也。」按
《事林廣記》所載「唱賺」譜《願成雙》套，其尾聲曲牌為【三句
兒】，按照《事林廣記·遏雲要訣》記載：「尾聲總十二拍。第一句四
拍，第二句五拍，第三句三拍煞。此一定不逾之法。」則今崑曲尾聲
句法板則與此全同，應是從宋代唱賺曲樂中傳來。

《九宮大成南詞宮譜凡例》云：「尾聲乃經緯十二律，故定十二
板式。律中積零者為閏，故亦有十三板者。而尾聲三句，或十九字至
二十一字止，多即不合式。」概括得較為準確。吳梅云：「【尾聲】必
三句十二板。首句有破作三字二句者，點板仍做一句也。」又云：
「凡用四曲同牌，可省【尾聲】，此南詞通例，蓋沿散曲『四時樂』
意也。」[35]「南曲【尾聲】，往往平直無味，與北詞【煞尾】，神采生
動者異，蓋拘於板式故也。」[36]

與北曲煞尾屬套數中的一個組成成分不同（樂調上與前面的曲牌
有連續性），南曲尾聲不入套數，可以說與套數無關，但它的笛色必須
與前面曲牌統一。[37]《顧曲塵談·論南曲作法》：「蓋南曲套數之收束，
全在尾聲之得宜。」「尾聲平仄，尤須因時制宜，不可拘定舊式焉。」

（四）集曲

崑曲中集曲曲牌數量很大，幾乎占南曲全部曲牌的一半左右。而
北曲中只有雜劇《貨郎擔》中【九轉貨郎兒】一個突出的例子。

35 王衛民編：《吳梅戲曲論文集》（北京市：中國戲劇出版社，1983年），頁349、353。

36 王衛民編：《吳梅戲曲論文集》，頁355-356。

37 王守泰等編撰：《崑曲曲牌及套數範例集·南套》（上海市：上海文藝出版社，1994
年），上冊，頁188。

　　南曲戲文創作和曲譜著述中，就已經有了集曲的運用和總結，集曲之名由《九宮大成》所定，《九宮大成》將本曲中插入他曲牌之樂句或樂段，而形成數個曲牌摘句集成一曲的方法稱之為集曲，其「南詞宮譜凡例」云：「詞家標新領異，以各宮牌名彙而成曲，俗稱犯調，其來舊矣。然於犯字之義實屬何居？因更之曰集曲。譬如集腋以成裘，集花而釀蜜。」這是因《九宮大成》編者已經不明「犯調」之確指為何，故而更名為「集曲」。此集曲之「集」字，應仿照古人「集句」之「集」而命名。所謂「集句」，就是集古人詩詞中之成句以為詩。開集句之風氣者，應推王安石為始。宋人沈括《夢溪筆談》說：「王荊公始為集句詩，多者至百韻，皆集合前人之句，語意對偶，往往親切過於本詩，後人稍有效而為之者。」這種集句，文字遊戲的成分多些，與音樂無關。而詞中運用的這種手法，當時稱為「犯調」，最初確乎是與音樂相關的一個概念。

　　犯調早在唐時的聲詩中就已盛行，如宋陳暘《樂書》卷一六四：「唐自天后末年，《劍器入渾脫》，為犯聲之始。《劍器》宮調，《渾脫》角調，以臣犯君，故有犯聲。」元稹：「能唱犯聲歌，偏精變籌義」，這裡「犯聲」即「犯調」，即今轉調之義。李賀〈許公子鄭姬歌〉：「轉角含商破碧雲」、元稹〈何滿子歌〉：「犯羽含商移調態」等也是轉調。

　　詞中的「犯調」也沿襲唐聲詩而來。南宋姜夔《淒涼犯》詞自序云：「凡曲言犯者，謂以宮犯商、商犯宮之類。如道調宮『上』字住，雙調亦『上』字住。所住字同，故道調曲中犯雙調，或於雙調曲中犯道調，其他準此。唐人樂書云：『犯有正、旁、偏、側，宮犯宮為正，宮犯商為旁，宮犯角為偏，宮犯羽為側。』此說非也。十二宮所住字各不同，不容相犯。十二宮特可犯商角羽耳。」由此可知，犯調的本義是宮調相犯，這完全是詞的樂律方面的變化。如姜夔自度曲【淒涼犯】，自注云：「仙呂調犯雙調。」這首詞的末字的譜字是「上」，仙

呂調和雙調同用「上」字為結聲，故可以相犯。故南曲中有「仙呂入
雙調」，就是從姜夔此詞衍變繼承而來。不過，由於宋代文人已多不
曉音律，故又以「集句」之形式，集數種詞調而為一體的方式來創作
詞調，亦稱「犯調」。這種犯調，名曰犯調，實即已與音樂無關了。

　　例如南宋劉過〈龍洲詞〉中則有一首【四犯剪梅花】（上建康錢
太郎壽）是他的創調，他自己注明了所犯的調名。這首詞上下片各四
段，每段都用解連環、雪獅兒、醉蓬萊三個詞調中的句法集合而成。
作者自己命名曰【四犯剪梅花】。南宋曹勳《松隱樂府》中有【八音
諧】一詞，題為「以八曲聲合成，故名。」這些不過是一種集詞
「調」罷了。

　　南曲集曲稱為犯調，亦是從聲詩、詞樂中的「犯調」承襲而來，
但已有較大變化。清張彝宣《寒山堂曲譜凡例》云：「犯調，只是將
同一宮調或同一管色之宮調中二調以上，以致若干調，各摘數句合成
一曲便是。」同一宮調摘句而成的集曲，亦稱「犯本宮」，不同宮調
曲牌摘句而成的集曲，亦稱「犯別調」，這種「犯別調」的集曲，其
宮調雖可不同，但一般要求笛色相同。吳梅《南北詞簡譜》卷五南黃
鐘宮【霓裳六序】下釋云：「集曲法有二大要點：一為管色相同者，
二為板式不衝突者。」是故集曲的原則為：所集各曲不一定同一宮
調，但無論所集曲調有多少，必須保持原調的基本旋律。「各宮集
調，假如中呂宮起句，中間所集別宮幾句，末又集別宮幾句，至曲終
必須皆協入中呂宮，音調始和。」（《九宮大成南詞凡例》）王守泰總
結為四個方面，即參加集曲的各原始曲牌笛色相同，音域相近，板眼
速度相同，結音有共同性。[38]

　　集曲的首、尾及中間段落的摘句，一般應選擇與原曲牌相對應的

38 王守泰：《崑曲格律》（南京市：江蘇人民出版社，1982年），第三章「曲牌」，頁
　177。

段落。《九宮大成南詞凡例》云：「起句必用首句，中句必用中句，末用末句」：即集曲開始數句必須取自原曲牌的曲首數句，中間數句須採取原曲牌中間數句，尾數句亦必須採自原曲牌曲尾若干句，這樣做是有道理的，為了保持曲式和調式的完整性，尤其起調畢曲之處最能保持原曲牌腔調，使得新曲亦能調性統一、結構完整。曲首和曲尾不必是同一曲牌。如正宮集曲【刷子帶芙蓉】為「犯本宮」，即是由【刷子序】第一句至第七句，後接【玉芙蓉】的最後二句，依次組成集曲。

集曲的運用和過曲一樣，不受限制。可以和過曲混用組套，也可以用若干集曲自行組套，如《紅梨記・亭會》、《千鍾祿・慘睹》即為兩出集曲套的折子。

不過，到後來，集曲已失去其原初意義，不少集曲已經不知所犯何調，只是文字上的拼湊，近似文字遊戲。因此，這樣的集曲現象，有學者認為是曲牌瓦解之故。[39]

39 參見洛地：〈魏良輔・湯顯祖・姜白石──「曲唱」與「曲牌」的關係〉，《浙江藝術職業學院學報》2003年第3期。

弋陽腔藝術形態

　　作為明代四大聲腔之一的弋陽腔在元末明初即已流傳，後遠播北京、南京、湖南、福建、廣東、雲南、貴州等地，影響很大。為廣大的勞動人民所喜愛，並與當地方音、土調相互吸收融合，形成各地區獨具特色的聲腔劇種。故此它是古代聲腔中流傳很廣、影響極大，與地方聲腔劇種關係非常密切的一種戲劇形態，在聲腔劇種史和戲曲發展史上占有至為重要的地位，是古代戲曲向近代聲腔戲曲轉變的一個關捩。明代弋陽腔進入到清代以後被稱作「高腔」。[1]直至如今，仍有弋陽腔的遺響在流傳，形成今各地的品類繁多的高腔，因弋陽腔的遺聲主要存在於高腔中，故本文將弋陽腔視作包括後來高腔的一大類總稱一併探討。

一　宮調和板眼、曲譜

　　宮調和板眼、曲譜這些在我們看來是最重要的區分腔調的標誌，在弋陽腔則闕如，但這並不意味著弋陽腔沒有曲譜腔調。事實上，藝人手抄本中卻有一套特殊的唱腔符號，這套符號雖沒有工尺譜那樣詳盡細緻，卻也起到了標示板眼、並規定某些唱法和暗示某些旋律的作用，相當於曲譜。各地高腔歷代流傳都有一種類似古代道藏歌唱誦贊時用的曲線譜，與清王正祥《新定十二律京腔譜》及《宗北歸音》譜

1　〔清〕李調元：《劇話》（成書約乾隆四十年）卷上云：「弋腔始弋陽，即今高腔，所唱皆南曲。」

中所用的標識板眼腔調的符號有很多相似之處。這些曲線譜具體名稱
不同，譜號有同有異，浙江松陽高腔叫「曲龍」，新昌調腔叫「蚓
號」，安徽岳西高腔藝人稱之為「箍點」，湖南辰河戲、常德湘劇、祁
劇叫「圈腔」。其實這種標示方式與沈璟《增訂南九宮譜》、《南詞新
譜》、《欽定曲譜》、《新定十二律崑腔譜》等只標板式，不標工尺的曲
譜作用是一樣的。這樣的曲調，具體如何演唱，全仗藝人口口相傳。
崑腔也受到了高腔的影響，類似沈璟《增訂南九宮譜》那樣的板式而
不用工尺的譜子，永嘉崑曲（又稱溫州崑曲）、金華崑曲、湖南桂陽
崑曲等藝人稱之為「三點指」，也叫「烏佬譜」。全國崑劇除蘇昆、浙
昆用工尺譜外，其他的地方崑曲如湘崑、川崑、寧崑、武崑等都用此
法，主要用於被稱作「九搭頭」的一些曲牌，是九套常用的曲牌，被
藝人經常套用而定型化了，可以「一腔多用」（金華崑曲稱此種形式
的戲為「提綱戲」）。[2]由此可知，弋陽腔的曲譜與崑山腔曲譜的格式
不同，崑山腔所用的工尺譜是承襲隋唐以來的燕樂半字譜，但弋陽腔
曲譜系統與之完全不一樣，這也說明了弋陽腔的獨特性。

　　至今文獻記載弋陽腔曲譜的資料極少，一九五八年廣東揭陽曾發
現明嘉靖年間《蔡伯喈》抄本，注有曲線譜，一九七五年出土於廣東
潮安的宣德六年抄本《劉希必金釵記》，曲文中有朱墨圈點的演唱處
理記號，實際上也是當時行腔的符號。如第六十五齣【風儉才】曲、
第六十六齣【四邊靜】曲等。板式符號主要有○、△、▲、∠等。○
表示一板一眼、或一板三眼、或無眼的快板等。△、∠大概表示腰
眼。另有「貢」字夾在曲文中間，表示鼓點伴奏的提示。另附錄【得
勝鼓】和【三棒鼓】的鼓譜，其中有「獨只獨只冬」等鼓譜字，在
「只」字下綴一▲符號，可能是切分節奏的閃板。[3]劇本末尾題名有

2　沈沉：〈論「囉哩嗹」〉，溫州市文化局編：《南戲國際學術研討會論文集》（北京
　　市：中華書局，2001年），頁383。

3　陳歷明：《金釵記及其研究》（桂林市：廣西師範大學出版社，1992年），頁65-67。

「正字」字樣，說明是用官話演唱，這些表明這是宣德年間的藝人演出本，這些為我們探究弋陽腔的實際音樂提供了部分的參考。

　　所謂宮調在弋陽腔來說沒有太大的意義，徐渭《南詞敘錄》稱南戲「本無宮調，亦罕節奏，不過取畸農市女順口可歌而已。」王驥德《曲律·論腔調》云弋陽腔：「其聲淫哇妖靡，不分調名，亦無板眼。」凌濛初《譚曲雜札》云：「江西弋陽土曲，句調長短，聲音高下，可以隨心入腔，故總不必合調。」這些都是很明確的說法，而且從上述可知，藝人們完全可以利用「箍點」或「三點指」這樣的現成的腔調去套用其他曲牌，以「一腔多用」來「改調歌之」，達到演出的目的，這樣一來宮調自然無以束縛了。另外，弋陽腔沒有管弦器樂的伴奏，不存在樂器的轉調問題，因此可以不受宮調的限制。[4]

二　幫腔

　　幫腔為弋陽腔突出特點之一，關於它的緣起，周貽白認為弋陽腔源自古來一唱眾和的「邪許聲」以及民謠等。「崑山腔每值數人同場，有合唱曲尾之例，其為出自弋陽之幫合，極為明顯。然則中國戲劇雖分三大源流，而弋陽腔自為其間之總脈，溯源於始，則凡屬歌唱，莫非起自勞動呼聲之『邪許』了。」[5]這種說法有值得商榷的地方，因為南戲都有幫合，不能肯定崑山腔的合唱曲尾完全來自弋陽腔，但他認為幫腔源於古老的勞動呼聲則很有道理。我們知道「邪許」即「邪呼」，也就是後世的打夜胡、打野狐、打呀哈（呵），它們來自祭祀儺儀，運用於生產勞動，並融入到戲劇中衍為幫腔，構成了民間戲劇的主要特色，今安徽池州儺戲的「嚎啕戲會」，其「嚎也嚎

4　何為：〈戲曲音樂的歷史分期〉，《戲曲音樂研究》（北京市：中國戲劇出版社，1985年），頁486。

5　周貽白：《周貽白戲劇論文選》（長沙市：湖南人民出版社，1982年），頁221。

嚎朝古社，嚎也嚎嚎夜胡歌」的唱詞，便是幫腔的明證。[6]可以說從古至今，在民間的勞動號子、秧歌中，就普遍存在著這種一人啟口、眾人接腔的形式。

湯顯祖《宜黃縣戲神清源師廟記》載：「江以西弋陽，其節以鼓，其調喧。」清李調元《劇話》云：「弋腔始弋陽……向無曲譜，只沿土俗，以一人唱而眾和之。」

所謂「一唱眾和」即幫腔，「節以鼓」指弋陽腔以鑼鼓伴奏，鑼鼓基本上是為幫腔的伴奏來使用，「調喧」形容「一唱眾和」和鑼鼓伴奏的場面很有氣勢。清王正祥《新定十二律呂京腔譜・總論》（康熙二十三年停雲室刊本，以下簡稱《京腔譜》）云：「嘗閱樂志之書，有『唱』、『和』、『嘆』之三義。一人發其聲曰唱；眾人成其聲曰和；字句聯絡純如、繹如，而相雜於唱、和之間者，曰嘆。兼此三者，乃成弋曲。由此觀之，則唱者，即起調之謂也；和者，即世俗所謂接腔也；嘆者，即今之有滾白也。」

唱、嘆、和等從字源上來看，則更容易明白。唱，即領唱（即幫腔中的領幫）。《廣韻》：「唱，發歌，又導也。」王力《同源字典》釋云：「發歌（領唱）是唱的本義，導是引伸義。《說文》：『唱，導也。』是講的引伸義。字亦作『倡』。」《禮記・樂記》：「一倡而三嘆。」注云：「倡，發歌句也。三嘆，三人从嘆之耳。」又云：「故歌之為言也，長言之也。說之故言之。言之不足，故長言之。長言之不足，故嗟嘆之。嗟嘆之不足，故不知手之舞之，足之蹈之也。」《詩經・鄭風・蘀兮》：「叔兮伯兮，倡予和女。」《說文》：「和，相應也。」故此，除「和」外，「嘆」也有幫腔的涵義，王正祥所說並不準確。

6　參見葉明生：〈一條通向戲曲藝術的潛流──散論「打野呵」及其形態衍變〉，《戲曲研究》第25輯（北京市：文化藝術出版社，1987年），頁231-249；何根海、王兆乾：《在假面的背後──安徽貴池儺文化研究》（合肥市：安徽大學出版社，2000年），頁96。

　　弋陽腔的這種幫腔，則是從古老儺戲和南戲普遍運用的幫腔、合唱承襲下來的。《京腔譜・總論》云：「曲藉乎絲竹相協者曰『歌』，一人成聲而眾人相和者曰『唱』。古人所以別『歌』、『唱』之各異也。歌之聲也，柔和委婉；唱之聲也，慷慨激昂。古之樂府、歌章、院本，源流規模已列，迨乎有明，乃宗其遺意，而崑、弋分焉。」所謂「崑、弋分焉」，特別點出崑山腔與弋陽腔的主要區別，一在管弦伴奏，一在徒歌幫和。

　　弋陽腔的幫腔形式從現有資料來看，可概分為場上齊唱和後臺幫腔，與南戲的「合頭」差不多，但已經有了一定的發展，故此有些不同。這種不同就是：南戲幫腔往往只在支曲之尾「合頭」處幫腔（按：也有少數在中間部分幫腔的，如《張協狀元》），而弋陽腔是「一人啟口，眾人接腔」，由此可以猜測，弋陽腔每句的唱腔，大概由場上演員的「一人」和場外的「眾人」聯合完成。如果這種推想可以成立，那麼這種唱法顯然與南戲的「合頭」有了很大區別，也就是說，每一句唱詞都是由「一唱」和「眾和」組成。「一唱」即場上演員的唱，「眾和」即場外樂師們的幫腔，沒有「眾和」，則不能稱之為完整的樂句，這就與近現代流傳的各地高腔的唱法接近一致了。

　　這種可能性是存在的，因為我們發現在南戲或弋陽腔曲文中，凡是其中出現疊（重）句的情況，大多是幫腔。如《白兔記・挨磨》（汲古閣本），旦唱【五更轉】，最後一句幫腔作：「挑水辛勤，只為劉大！」這一句，在成化本《白兔記》中即為疊句：「挑水辛勤，只為劉大！挑水辛勤，只為劉大！」很明顯，這種疊唱也是由後臺幫腔完成，因為對照曲譜，南呂宮過曲【五更轉】從未見末句重疊的形式，如《九宮正始》、《南九宮十三調曲譜》卷十二、《南詞新譜》卷十二等，都曾引錄過《白兔記》中的一支【五更轉】，但其末句「挑水辛勤，只為劉大！」均為單句，不疊，這說明它應該就是「一人啟口，眾人接腔」的幫和形式，是為渲染氣氛而增加的疊唱。成化本中

這樣的例子很多，其過曲曲文末句多作疊句形式，除【五更轉】外，如【玉抱肚】、【步步嬌】、【駐雲飛】、【排歌】等曲牌均是這種情況。[7]今福建梨園戲的曲詞，其停頓收煞之處，亦多用疊句，常有和聲的痕跡。如《陳三五娘》劇中林大上場時所念的幾句快板：「官家，官家子弟是樂（樂嚇樂逍遙），但願金屋藏阿嬌（藏阿嬌）……」，括弧內的疊句，則由後場幫腔和唱，其他種類的高腔，也有類似情況。

　　用於「合頭」部分的疊唱，作為幫腔來說是比較明顯的，而曲文中間部分的疊唱亦有幫腔的可能性。沈璟《增訂南九宮譜》卷四《正宮過曲》收錄一支【三字令過十二橋】，引錄如下：

> 心俙倦，情掣肘，身迤逗。衷腸怎分剖，深蒙貴人救。想當時、**想當時**，奴家共私走，路途中、**路途中**，停心滿感舊。到如今、**到如今**，因緣已輻輳。把恩仇、**把恩仇**，一一總說透。開綺羅，進觥籌，叫歌喉、**叫歌喉**，金釵對紅袖。○清音一派簫韶奏，沉煙噴金獸，覓水見崔生，偷香笑韓壽。詩朋酒友，醉花殢柳，人物況風流，功名事，早馳驟。

此曲《欽定詞譜》卷六引同沈譜，蔣孝《舊編南九宮譜·正宮過曲》中亦收之，但凡沈譜三字句疊唱處，如「想當時」、「路途中」、「到如今」、「把恩仇」、「叫歌喉」五句，蔣譜均不疊。沈譜此曲有眉批云：「每三字句重唱處，皆依今人唱《彩樓記》腔也。」故此三字疊唱疑為幫腔。因為今清內府抄本《彩樓記》是明人刪削《破窯記》的本子，中間標有很多「滾白」字樣，似為弋陽腔的唱本。又《破窯記》（李九我評本，下同）在明代亦稱《彩樓記》，其中有多處為疊唱，為它本所少見，蓋亦是當時民間俗本。如所有【駐雲飛】曲牌中最後

7　詳見孫崇濤：〈明代戲文的曲調體制〉，《音樂研究》1984年第3期。

一句全部疊唱，還有第二句、第五句也多有疊唱，如第十二齣《夫妻祭灶》【駐雲飛】第二支云：

> 望鑒微誠，聽取從頭，**聽取從頭**、說事因。無甚犧牲敬，略標奴芹意。大聖呵，你正直不容情，**正直不容情**，將我虔心奏上天庭，道我蒙正夫妻，遭此艱危甚，何日飛騰身顯榮，**何日飛騰身顯榮**。

另外第五齣《相門逐婿》【雁過沙】最後一句末兩字疊唱；第八齣《旅邸被盜》【山坡羊】最後一句疊唱；第九齣《破窯居止》【啄木兒】第五句疊唱；第十五齣《邏齋空回》【七賢過關】最後一句疊唱，【江兒水】第二支最後一句末四字疊唱，【香柳娘】第一、三、五句均疊唱；第二十一齣《夫人看女》【江頭金桂】第十一句、【催拍】第三句疊唱；第二十三齣《遣迎夫人》【忒忒令】第三句、第六句疊唱；第二十四齣《宮花報捷》【二犯傍妝臺】最後一句即為疊唱，【不是路】中「此言非哄」一句反覆四次疊唱，【七賢過關】第十句疊唱等等，這些疊唱，在其他刊本中卻往往並不作疊唱，這也許就是沈璟所謂的「《彩樓記》腔」。

又如汲古閣本《琵琶記》第二十五齣《祝髮買葬》【香柳娘】曲：

> 看輕絲細髮、**輕絲細髮**，剪來堪愛，如何也沒人買？這饑荒死喪、**這饑荒死喪**，怎教我女裙釵，當得恁狼狽。**況連朝饑餒**、況連朝饑餒，我的腳兒怎抬，其實難捱。

此處的三處疊唱，在陸貽典抄本中不疊，《九宮正始》收錄此曲，作疊句，並注云：「此調疊句，非古章之格體，乃今人之變法，但宜從時可也。」《欽定曲譜》亦同《九宮正始》本。《樂府玉樹英》收此

齣，【香柳娘】曲正作疊唱，與汲古閣本同。這還可以從《何文秀玉釵記》得到證明，其第三十六齣【香柳娘】與《琵琶記》是同樣幫腔結構，這些都說明當時俗唱此曲均為疊句。《玉釵記》中疊唱的例子還有很多，如第三十三齣【耍孩兒】，三十四齣【二犯江兒水】，三十五齣【神伏鬼】、【北一枝花】、【梁州第七】，三十七齣【紅繡鞋】，三十八齣【四朝元】等等，或者有重複號或者標「又」字，均為每句尾部幾字的重複，亦可視為幫腔。

其他弋陽腔刊本中屢見疊唱之例，如《張子房赤松記》第二十六齣《教歌》有以「又」字表重唱。《金貂記》第十三齣【四朝元】、第十四齣【出隊子】、第十五齣【新水令】；《白袍記》第十齣【蠻婆子令】、第三十九齣【滴溜三段子】；《躍鯉記》第二十四齣【一賺】、第三十二齣【月兒高】；《目連救母勸善戲文》上卷第四齣【一江風】、第五齣【味淡歌】、【孝順歌】（按：以上三曲用「疊」字表示重唱）、第二十七齣【金蟾歌】，中卷第六齣【滾下】、第二十四齣【道賺】，下卷第十六齣【節節高】；《商輅三元記》第十二齣【佛面金】等等。《八能奏錦》卷五下層《琵琶記》所收《伯皆華堂慶壽》和《五娘臨妝感嘆》二齣，均以「又」字標出幫腔，較通行本原文為增齣。《樂府萬象新》所收《荊釵記·玉蓮抱石投江》【江兒水】、【傍妝臺】以「又」字和重複號標出幫腔。同書《白兔記·夫妻磨坊重會》【四朝元】亦是。萬曆年間潮調《金花女》是潮州民間的演出本，其中有大量的疊唱、合唱，《夫妻樂業》中【倒板四朝元】一段，疊唱達十二處之多。[8]而明嘉靖本《荔鏡記》中以「合」、「內唱」、ヒヒ等重複號表示幫腔的例子就更多了。[9]

雖然並非所有曲牌中的疊句都為幫腔，但有一些曲牌大致可以判

8 陳歷明：《《金釵記》及其研究》（桂林市：廣西師範大學出版社，1992年），頁104-105。

9 施炳華：《《荔鏡記》音樂與語言之研究》第三章，臺北市：文史哲出版社，2000年。

斷它們中的疊句或句尾部分應屬幫腔的性質，如【金錢花】、【字字雙】等句尾兩字疊唱，從語氣上看可能是原有幫腔的遺存。

　　雖然疊唱為幫腔的例子在弋陽腔本中可以舉證不少，但較之不疊唱的曲牌，其例在明刊本中仍不占很大比重，這很可能是明人改動過程中刪掉的緣故，如《張協狀元》中可確定為場上同唱的不過十餘處，其他有一百餘處「合」可視為後臺幫腔，可見其使用之頻繁。《張協狀元》為早期南戲，我們從中見到民間幫腔的演唱形式比較豐富，但現在看明人傳本的大多數戲文，「合」已經很少，經常是在唱兩支、四支同一曲牌時才有「合」或「合前」，形式的整齊劃一表明「合」或「合前」等已經明人刪削。如成化本《白兔記》中有大量疊唱，汲古閣等通行本中便大多刪去；《風月錦囊》本《琵琶記》中的許多「合頭」，通行本《琵琶記》中便無；上面所舉沈譜中的三字疊唱，在蔣孝《舊編南九宮譜》中均被省略。種種跡象表明，越是接近民間演出本，越容易看到舞臺演出的實際，也可以藉此幫助我們得出──曲文重疊句部分多為幫腔──的結論來。

　　在洛地看來，南北曲中的定腔樂匯為幫腔。[10]重句幫腔的唱法，或高八度或低八度唱，崑曲的重句中有一種是旋律高八度唱，[11]如南仙呂宮【桂枝香】曲，第五、六句為重句，第六句旋律翻高八度唱。山東的拉魂腔，其幫腔句尾尾音用假嗓翻高八度唱出。低八度的唱法，[12]楚劇、湘劇中有之。

10 洛地：《戲曲音樂類種》（杭州市：藝術與人文科學出版社，2002年），頁72。

11 參見武俊達：《崑曲唱腔研究》，頁163-164；又參見王守泰：《崑曲曲牌套數範例集‧南套》頁1614、1628；洛地：《戲曲音樂類種》，頁85。

12 見周淑蓮：《楚劇音樂》【桂枝香】的幫腔唱法（北京市：中國戲劇出版社，1994年），頁329。

三　曲牌

　　曲牌是曲牌體音樂的基本構成部分，王驥德《曲律・論腔調》指出：「樂之筐格在曲，而色澤在唱」，又云「曲之調名，今俗曰牌名」，故曲牌規定著曲調的唱法，在曲牌體戲曲中起著非常重要的作用。不過，曲牌在弋陽腔戲曲中的功能又與崑山腔有很大不同。

　　從引子和尾聲來看，弋陽腔有其特殊的地方。其引子往往沒有牌名，如成化本《白兔記》中引子有十餘支，大多數沒有曲牌名目，有的只注明「引子」二字。即沒有固定的曲牌，演唱時便可自由發揮。徐渭《南詞敘錄》云：「凡曲引子，皆自有腔，今世失其傳授，往往作一腔直唱，非也。」《十義記》中許多引子乾脆就連「引子」二字也未標示，直接以「旦上唱」等作為引子。成化本《白兔記》第四齣引子「孩兒美貌本天顏」，不標曲牌名。汲古閣本《白兔記》第五齣作【七娘子】，但詞句已有較大改動。而《南曲九宮正始》「正宮引子」中也保留著「元傳奇」《劉智遠》的這支引子，曲牌作【梁州令】，曲文幾同於成化本。顯然汲古閣本已經後人改動。[13]又經常將一支滾調曲子作為引子使用。如《古城記》中往往以【七言句】作為首曲，但不標示引子名，顯然以此【七言句】作引子，或者直接將原來的上場詩用作引子了。

　　尾聲中的【雙煞】，也是比較特殊的體式，這種【雙煞】是採取本宮調中尾聲，並外借一宮的尾聲，二者相連組成。例如《拜月記》裡有【喜無窮煞】後接【情未斷煞】的例子，為民間聲腔所喜用，凌濛初《譚曲雜劄》云：「尾必雙收，則弋陽之旅，失正體也。雖譜中原有【雙煞】一體，然豈宜頻見？況煞句得兩，必無餘韻乎？」

　　從聯套上看，弋陽腔曲牌聯套方式與南曲一脈相承，但是比較混

13　孫崇濤：〈明代戲文的曲調體制〉，《音樂研究》1984年第3期。

亂，沒有形成一個規範的樣式，比起北曲和後來的崑山腔來說，較為
隨意和自由，而且整齣使用的曲牌無論從數量上還是結構上都有簡單
化的趨向，如疊唱體、滾調體或單曲使用的比較多。疊唱體如《赤松
記‧游本》整齣戲只用【出隊子】一曲反覆疊唱七遍。單曲體如《袁
文正還魂記》第十七齣，只唱一曲【點絳唇】；《古城記》第十九齣，
只有一曲【端正好】。滾調體是整齣均以滾調的曲子構成或類似滾調
的山歌體構成，如《劉漢卿白蛇記》第七齣，整齣只有四支曲子，四
曲全部是齊言體的【山歌】；《古城記‧餞別》的聯套方式是【賀新
郎】、【天下樂】、【滾】、【前腔】、【滾】、【前腔】、【滾】、【尾】，整齣
中間連用五支滾調曲子。還有一種雖非整齣都是以滾調或山歌構成，
但往往穿插了一支或數支滾調體曲牌，如《古城記‧卻印》齣，首為
引子【五言律】，中間穿插【杏花天帶過梨春調】五支，此曲純是民
間小曲。又如同劇第十七齣，在以【皂羅袍】為首的一套曲子中，又
穿插了一首【稜噔歌】。這種方式雖然名人文人傳奇中也間或使用，
但不逮弋陽腔遠甚。

　　弋陽腔曲牌聯套類似犯調集曲、南北合套之類較為複雜的變化方
式就很少了，即使有，往往整本戲文中這樣的齣目也很少。使用單曲
體或子母體式的這些折或齣，往往是不太重要的過場戲，故不用太嚴
格的曲牌聯套或太多的曲牌，往往也不用尾聲。

　　弋陽腔聯套最為突出的方式，與南曲一樣，依然是同一曲牌的反
覆疊唱方式（單曲疊用）。發展到後來，弋陽腔由曲牌體向著板腔體
過渡，曲牌已經是可有可無。在這個過程中，比較明顯的是曲牌使用
的混亂和有意無意的遺落、減省，甚至完全更改，改用別調歌唱。如
《詞林一枝》本《千金記‧蕭何月下追韓信》與汲古閣本《千金記‧
北追》情節一致，曲詞相差不多，但曲牌有較大差異。《怡春錦‧弋
陽雅調數集》收《青塚記‧出塞》首添【駐雲飛】曲為諸本無，以下
大略同於富春堂本《和戎記》，但將【下山虎】、【蠻牌令】、【亭前

柳）、【一盆花】、【浣溪沙】、【馬鞍兒】、【勝葫蘆】諸曲合併為【下山
虎】、【前腔】二支曲中；又於相當於【勝葫蘆】的曲文中間增飾不少
曲詞，此為富本所無。《金花女》共十七齣，但所用曲牌很少，只用
了傳統的十個曲牌：【錦堂月】、【桂枝香】、【駐雲飛】、【望吾鄉】、
【半插玉芙蓉】、【一封書】、【金錢花】、【四朝元】、【大聖樂】和【山
坡羊】。這些曲牌的組合都用在引子之後作為過曲，後面就是尾聲。
除此之外，大量使用的卻是【平調】，【平調】在此本中出現有七次，
是來自浙閩一帶通俗彈詞。[14]富春堂本《和戎記》第二十九齣「手挽
著琵琶撥調」一大段曲，在《綴白裘》六集卷二《青塚記》中卻逕直
標為【弋陽調】，在《納書楹曲譜補遺》（卷四）中則作【山坡羊】。
《摘錦奇音》中《升仙記‧文公馬死金盡》，其【雁兒落】一曲，與
《綴白裘‧雪擁》齣大致相同，但後者標作「吹調」。【一枝花】曲，
與《綴白裘‧點化》齣亦基本相同，但後者仍標作「吹調」。

　　曲牌的失落有其歷史和曲牌性質本身的原因，其中曲牌類的形
成、宮調的出入互用、幫腔滾調對曲牌的破壞等是造成曲牌混亂、失
落、減省或改調的關鍵。

　　《京腔譜》自序云：「予今所定新譜，惟以曲腔之低昂抑揚而為
審度之於其間，以相似之曲歸於一律。」故他於黃鐘律注云：「本律
曲腔皆似【二郎神】。」大呂律注云：「本律曲腔皆似【八聲甘
州】。」共總結十三種曲腔，以十三種曲牌為其代表。又有「通用
調」，注云：「本調曲腔與前諸律俱不相似，是以另成一曲而可以通融
取用。」

　　《京腔譜》每每於目錄曲牌下標明「另有緊板」，於正文中則同
一支曲作兩體收之，其一標為「緊板」，則未標明者應為慢板，兩曲
曲詞雖同，但板式卻有變化，而《新定十二律崑腔譜》則不分。這證

14　陳歷明：《《金釵記》及其研究》（桂林市：廣西師範大學出版社，1992年），頁103。

實了李調元《劇話》卷上所說的：「京謂京腔，……亦有緊板、慢板。」對於南曲曲牌在節奏、聲情上的緊、慢之分，王驥德曾於《曲律‧雜論第三十九下》中已經提出「將各宮調曲，分細、中、緊三等，類置卷中，似更有次第」之說，其《論過搭》第二十云：「過搭之法雜見古人詞曲中，須各宮各調，自相為次；又須看其腔之粗細，板之緊慢；前調尾與後調首要相配叶，前調板與後調板要相連屬。」可見王驥德已經意識到了曲牌不僅與傳統的宮調聲情和音韻字眼有關，更多的是與板式變化的關係。明何良俊《曲論》云：「曲至緊板，即古樂府所謂『趨』。趨者，促也。弦索中大和絃是慢板，至花和絃則緊板矣。」到王正祥，他乾脆取消了傳統的曲牌按宮調的分類法，這不能說是他的心血來潮、突發奇想，而是因為曲體發展到此時，宮調對曲體的約束作用越來越小，尤其對弋陽腔這種沒有宮調定式的、正在向著板腔體過渡的曲體來說，宮調的劃分已經不再有太大意義了，故此王正祥才會採用以「以曲腔之低昂抑揚而為審度之於其間，以相似之曲歸於一律」的分類方式，則是適應時代要求的做法。

以現存高腔來看，如江西都昌、湖口高腔中保存的青陽腔曲牌分為七類：【駐雲飛】類、【紅衲襖】類、【江頭金桂】類、【棉搭絮】類、【孝順歌】類、【香柳娘】類、【新水令】類等。[15]每一類包括多種音調相似之曲牌，如【駐雲飛】類包括【駐雲飛】、【苦飛子】、【駐馬聽】、【宜春令】、【黃鶯兒】、【風入松】、【出隊子】、【好姐姐】、【尾聲】等。這種曲牌分類的情況，在如今各地高腔中均有存在，如湘劇高腔分為五大類[16]、四川川劇高腔曲牌分為六大類[17]、安徽岳西高腔

15 流沙：〈青陽腔源流新探〉，《明代南戲聲腔源流考辨》（臺北市：施合鄭基金會，1998年），頁144-145。

16 張九、石生潮：《湘劇高腔音樂研究》，北京市：人民音樂出版社，1981年。

17 路應昆：《高腔與川劇音樂》第三章，北京市：人民音樂出版社，2001年。

曲牌分為七大類[18]、安徽皖南目連戲曲牌分為九大類等等。[19]

　　所謂「曲牌類」的劃分依據是根據腔調，即把腔調相同或相近的曲牌歸為一類，而同一「曲牌類」的曲牌在腔調上是大同小異的。構成諸多曲牌在腔調上的相近或相同的音樂要素是——主腔（或定腔樂匯）。主腔，就是樂曲中最具代表性、最為典型，因而也就是最有特性的音調。[20]徐渭所說的「聲相鄰」作為早期南戲的聯套的方法，大概就類似於弋陽腔以主腔相同或相近的曲牌的聯合組套，構成一個曲牌類的聯套原則，很明顯，在這裡弋陽腔的曲牌演唱已經有了「定腔樂匯」的特徵，是曲牌體向板腔體的過渡形式。

　　另外，宮調上的「出入」、「互用」（有時也作「亦入」、「通用」等，義同）也對曲牌的失落產生了關鍵影響。宮調互用的情況在元曲中就已常見，《中原音韻》、《太和正音譜》、《輟耕錄》、《元曲選》卷首所附「陶九成論曲」等均有注明，可見這是當時的普遍情況，無論散曲、劇曲皆如此。[21]南曲亦不例外，如蔣孝《舊編南九宮譜》所附的據說是元人所傳《九宮十三調音節譜》中也大量注明了宮調之間的互用和出入，如黃鐘宮下注曰：「與商調、羽調出入」，中呂調下注曰：「與正宮、道宮出入」，仙呂調下注曰：「與羽調互用，出入道宮、高平、南呂」等等，以至於沈璟修《增訂南九宮譜》時，乾脆將羽調之曲牌歸入仙呂宮下，羽調至此已名實皆亡。而且考察這些宮調之間的互用與出入，可知出入各宮之間的曲牌很多，有的幾乎是無宮

18　《中國戲曲音樂集成‧安徽卷‧岳西高腔》，《中國戲曲音樂集成》編委會編，1980年。

19　《中國戲曲音樂集成‧安徽卷‧目連戲》，《中國戲曲音樂集成》編委會編，1980年。

20　王守泰：《崑曲格律》（南京市：江蘇人民出版社，1982年），頁118。主腔亦有學者稱之為「腔韻」，參見王耀華、劉春曙：《福建南音初探》（福州市：福建人民出版社，1989年），頁188頁；也有學者稱之為「定腔樂句」，參見武俊達：《戲曲音樂概論》（北京市：文化藝術出版社，1999年），頁271。

21　孫玄齡：《元散曲的音樂》（北京市：文化藝術出版社，1988年），上冊，頁201-205。

不入了，這樣一來，宮調對曲牌的統轄也就失去了意義，也就難怪徐渭會說出「烏有所謂九宮？」、「本無宮調」的話來。另外，宮調的原理在明初就已少人曉其所以，高明《琵琶記》就說：「也不尋宮數調」，和徐渭同一聲氣。王驥德《曲律・論宮調》（萬曆三十八年成書）說宮調：「其法相傳，至元益密，……今亡，不可考矣。」又說：「吳人祝希哲謂：數十年前接賓客，尚有語及宮調者，今絕無之。由希哲而今，又不止數十年矣。」祝允明（字希哲）為明初人（1460-1526），那時已經無人知道宮調為何，可見宮調早已名存實亡，如此說來，宮調既亡，曲牌的混亂也就勢所難免。

　再者，幫腔也對曲牌原有固定格律產生了破壞，造成曲牌進一步地解體。因為弋陽腔隨意在句子中不拘位置增加疊句、疊字或聲字重唱，恰恰改變了原有曲牌的固定格式，再加上幫腔部分的拖腔對原有唱腔也會有變動，曲牌原有的格律和唱法不能不受到一定程度的破壞，幫腔越是自由的發展，曲牌格律也越無規律可言。

　尤其是在雜白混唱和滾調發展起來以後，這種趨勢就更加明顯。因為曲牌聯套體的最大優點是長於抒情，但缺點是戲劇性不強，而滾調的出現彌補了這種不足。滾調唱法接近念誦，容易聽清，也長於敘事，彌補了原有曲牌敘事性不強的弱點。長此以往曲牌的作用越來越小，缺陷也越來越明顯，曲牌的失落及變質就不可避免了。流沙先生《徽池雅調淺談》舉《堯天樂》中《荊釵記・十朋母官亭遇雪》【風入松】兩支和【下山虎】一支，並和山西萬泉清戲的《行路》對照，二齣內容曲詞基本相似，只是後者滾調詞句更多一些：「從音樂上說，滾調詞句的增多就會使曲牌唱腔發生重大變化，結果造成了『不分調名，亦無板眼』的現象。」因而曲牌乾脆就用【青陽腔】來代替原有的【風入松】和【下山虎】了。[22]武俊達說：「早期弋陽腔樂句在

22　流沙：〈青陽腔源流新探〉，《明代南戲聲腔源流考辨》（臺北市：施合鄭基金會，1998年），頁178-180。

發展中，因受滾調的影響，其中一部分樂句也逐漸分化成具有朗誦性質的樂句——數腔。至於『暢滾』則發展成獨立性質的『曲牌』，名稱也有數種，如【詩求板】、【七言詩】、【滾繡球】（高淳高腔）；【急疊板】、【寬疊板】（閩劇）等等都是可以單用的『滾調』。」[23]

湯顯祖《答孫俟居》云：「曲譜諸刻，其論良快……詞之為詞，九調四聲而已哉。且所引腔證，不云『未知出何調、犯何調』，則云『又一體』、『又一體』。彼所引曲未滿十，然已如是，復何能縱觀而定其字句音韻耶？弟在此自謂知曲意者，筆懶韻落，時時有之，正不妨拗折天下人嗓子。」那麼，湯顯祖之所以極端的宣稱「正不妨拗折天下人嗓子」，也是看到所謂的曲牌已經混淆紛亂，以至於曲譜無法做出正確的歸類，正是從這個角度講，湯顯祖才蔑視所謂的曲譜和格律，因為這些在當時已經不符合實際的舞臺演出了，故此沒有必要去拘泥業已僵化的格律。

四　滾調

滾調是弋陽腔明顯不同於其他聲腔尤其是崑腔的標誌。所謂「流水板」（王驥德《曲律‧論板眼》）、「字多音少，一泄而盡」（李漁《閒情偶寄》）等，闡述的都是弋陽腔滾調的特點。明葉憲祖《鸞鎞記》第二十二齣丑云：「它們都是崑山腔板，覺道冷靜。生員將【駐雲飛】帶些滾調在內，帶做帶唱何如？」下面舞臺提示云：「丑唱弋陽腔帶做介」，則明確說明弋陽腔是有滾調的。劉庭璣《在園雜志》云：「舊弋陽腔……較之崑腔，則多帶白作曲，以口滾唱為佳。」

滾調，應包括滾白和滾唱兩部分。這是從唱法上來分的，即滾白多用於散文部分，是以吟誦為主，滾唱用於上下句的韻文部分，其旋

23　武俊達：《戲曲音樂概論》（北京市：文化藝術出版社，1999年），頁256。

律性要比滾白強，二者合稱之為滾調。不過這只是大致的分法，如果是滾白與滾唱合二為一，成為一洩而盡的暢滾，就很難分清了。

滾調的演變，按照武俊達先生的概括，[24]大概經過了三個階段：

第一階段：「加滾不破牌」的結構形式。即在曲前、中、後加上齊言體詩句或押韻成句、俗語等，作為附加、渲染和闡釋原曲曲文的作用，但還未融入曲牌之中，曲牌之結構未遭破壞，相對固定，保持完整和獨立。這時的齊言體韻句往往是朗誦性質的「滾白」。

這種齊言韻句在曲文中的穿插是滾調的最基本的形式，也是最常見、使用最頻繁的形式。下面所引萬曆三十八年（1610）刊本《玉谷調簧》卷一所收《琵琶記·伯皆書館思親》中【雁魚錦】一曲，是滾調的絕好例子：

思量那日離故鄉，父愛子指日成龍，母念兒終朝極目。張太公有成人之美，每重父言；趙五娘有孤單之慮，惟順姑意。那些不是真情密愛。記臨岐送別多惆悵，那日五娘送我到十里長亭，南浦之地呵，攜手共那人不廝放。（滾）囑咐與叮嚀，爹娘好看承。他說理自盡，不用我勞心。教他好看承，我年老爹娘，料他們有應，不會遺忘。下官心下，怎麼這等焦躁得緊呀。今早上朝，見王給事手擎一本，我問他是何本，他說是貴處陳留乾旱奏章。我問他本上如何道，他說老弱輾轉於溝壑，少壯離散於四方。聽得此言，唬得魂不著體。聞知道我那裡饑與荒。別處饑荒尤可，惟我陳留饑荒，最愁殺人。（滾）家下若饑荒，最苦老爹娘，一似風前燭，只怕短時光。我的爹，我的娘，只怕你捱不過歲月，難存養。記得臨行之時，娘說道：兒，你既然難割捨老娘前去，將你裡衣襟衣服過來，待我縫上幾針，到

24 參見武俊達：《戲曲音樂概論》第九章，北京市：文化藝術出版社，1999年。

京師見此針線，如見老娘，兩淚汪汪。說道慈母手中線，遊子
身上衣。豈知五娘回道：臨行密密縫，意恐遲遲歸。誰知此言
信矣。值此擾攘之際，董卓弄權，黃巾作叛，呂布把守虎牢三
關。老爹娘，孩兒莫說回來見你，就是要寄音書，也不能勾
了。他老望不見信音傳，卻把誰依仗。（滾）雙親依仗靠誰行，
有子徒勞在遠方。可憐不得圖家慶，思量枉自讀文章。

這種滾唱詞句，大多是五七言的整齊句法，而且是上仄下平韻文。這
樣「把詩作曲唱」[25]的例子很多，查明代弋陽腔本所收散出中，往往
將這些七言詩句標為滾調，如李九我評本《破窯記》第二十四齣《宮
花報捷》【二犯傍妝臺】第二支：「（白）那日送別我夫君，志氣昂昂
往帝京。夫道求名如拾芥，我言富貴好磨人」及「（白）夜聞哀雁驚
魂夢，朝望征鴻少信音。一炷心香頻禱告，願夫黃榜占魁名」等等七
言詩句在《樂府菁華》、《玉谷新簧》、《大明春》中全部標為「滾」
字，亦即滾調。又《群音類選·山伯送別》與《賽槐蔭分別》二出賓
白部分，在《徽池雅調》中的《英伯相別回家》與《山伯賽槐蔭分
別》本多改為滾調唱詞。《英伯相別回家》本中滾調作曲文排印，而
《山伯賽槐蔭分別》本中滾調作單行小字排印。而《徽池雅調·英伯
相別回家》中除【夜航船】一支外，其他均用《群音類選》中的原以
雙行小字作賓白的七言四句詩作為曲文。則很可能原本《山伯送別》
是民間詩歌謠曲或詩贊體說唱的形式，後被改編成現在這個樣子，以
曲牌體來替代。

　　第二階段：「破牌加滾」的結構形式。此種形式句句分割，層層
加滾。即幾乎每一句都加滾，這時所加的「滾」，不限於齊言體，而
是長短不拘，句數不限；亦不講究押韻與否；語言更加通俗，近乎日

25 錢南揚：《戲文概論》（上海市：上海古籍出版社，1981年），頁71注22。

常口語，已經突破原曲牌限制，曲牌結構已不完整，但還保留曲牌名
稱及原曲牌部分曲詞，即「帶白作曲」（劉廷璣《在園雜志》）。這種
「帶白作曲」在「把詩作曲唱」中已經出現了，只不過後者主要是齊
言體，前者主要是雜言說白。

　　《劉希必金釵記》第六十三齣【十二板】一曲，旦主唱，生只有
白文，以一問一答形式演出，生問一句，旦以唱回答幾句，反覆交
替，構成長篇。如：

> 奴是肖家親女兒，尊父官名肖伯彝。只因無嗣求神佛，五旬年
> 中奴出世。（生白）劉文龍從幾歲與你求親？（旦唱）七歲與
> 君割衫襟，二家尊親發誓盟，送聘黃金一百兩。（生白）幾歲
> 娶你來成親？（旦唱）娶奴二八合成親。（生白）娶你來，你
> 夫妻幾年才分開？（旦唱）夫妻三宿兩分張，拋棄妻室爹共
> 娘，一去求官念一載。（生白）去後可有音書寄？（旦唱）音
> 書並無紙半張。（生白）去時有什麼話說？（旦唱）三般古記
> 在君行，八條大願告穹蒼。（生白）在那裡分開？（旦唱）洗
> 馬橋邊分別後，叫奴日夜守空床。（生白）三般古記都是什
> 麼？（旦唱）菱花古記雙金釵，弓鞋一雙分兩開。菱花擊破如
> 缺月，明月團圓望郎來。（下略）[26]

這裡只錄了三分之一，但亦可見一斑，雜白混唱，旦唱全部用七言韻
句，說是滾調並不為過。而且長篇巨制，早已突破了曲牌體的規模。

　　《破窯記》第十九齣《梅香勸歸》【紅納襖】第四支：

> **未曾沾雨露恩**，（白）這梅樹呵，寂寞神棲煙水村，槎牙榾柮

26　按：此據王季思主編《全元戲曲》第11卷所收《金釵記》（北京市：人民文學出版
　　社，1999年），頁575。

雪中存。（唱）**受淒涼雪裡存**。（白）梅為兄來竹為友，松號大
夫名不朽。雖然松柏耐歲寒，梅花獨占春魁首。（唱）**有日花
開占春榜**。（貼白）小姐，你看桃紅禮拜，這梅樹縱好，顏色
淡薄。（旦）說什麼桃花紅來李花白，梅花縱好無顏色。雖然
未結黃金實，鬥雪先開白玉花。（唱）**那桃紅李白皆後塵**。（貼
白）小姐，他縱好也沒有結果。（旦）梅樹今冬無枝葉，精神
未必燃紅塵。陽春等待冰霜熟，也有花開結子時。（唱）**你看
那枝頭子漸青**。（貼白）小姐，他縱有結果，也沒有好滋味。
（旦）鐵作枝梢玉作葩，調羹曾薦帝王家。

此曲只有五句唱詞，但句句都加白，此白全以七言四句詩構成，分明
是滾白了。這四支【紅納襖】皆是如此，但句格都不一樣，顯然這種
唱法已經打破了原有格律的限制。

　　第三階段：「暢滾」結構形式。不僅「破牌加滾」，而且連原曲牌
名也失去或改為別的曲牌，曲牌在這裡已經喪失原來的涵義，變為一
個類別的名目，僅具有情調劃分的功能。

　　如《古城記・灞橋餞別》（《歌林拾翠》本）中的【滾】共五支，
但每支曲文句格都不一致，顯然已失卻牌名或無須牌名了。這說明此
時的滾調已經作為完整的音樂段落和曲牌並列了，甚至可以取代原有
曲牌，至於弋陽腔諸本中常見的【五言句】、【五言律】、【七言句】、
【集日句】等，均是如此情況，如《古城記・關公卻印》齣首曲即
【五言律】，很明顯是將原來的「引子」改為今名【五言律】的。這
種形式，在近現代的高腔劇種中最為常見，如《琵琶記》的【雁魚
錦】在湘劇高腔中改為【調子】。在湘劇高腔中，曲詞雖差不多，但已
經不分白與唱，全部都為唱詞，即所謂「一泄而盡」的暢滾，這時原
有的曲牌性質變化、失落勢所不免，被改為【調子】和【解三酲】。[27]

27　武俊達：《戲曲音樂概論》（北京市：文化藝術出版社，1999年），頁249-250。

這反映出滾調已經具有了獨立存在的價值，原有的曲牌已經解體。

滾調的這種齊言體的形式特徵來源很多，主要是從民間文學尤其是民間的詩歌傳統、詩贊體說唱文學和詩贊體戲曲等藝術形式借鑒汲取而來。弋陽腔劇本中經常見到一些說唱文學的穿插，如《繡襦記》中的《蓮花落》、《牧羊記》中的【回回曲】等。有些還構成了整齣戲文的主要內容，如《荊釵記·閨念》（汲古閣本）齣，無白，每支曲牌後有一七言絕句，交替演唱，就是說唱形式。又如《升仙記》中的大段道情，《目連救母勸善戲文》中的長篇【觀音詞】、「十不親」、「三大苦」等。《古城記》中穿插了許多民歌小調，【鬧更歌】、【山歌】、【稜噔歌】、【杏花天帶過梨春調】等，正如祁彪佳對《古城記》的評論：「三國傳散為諸傳奇，無一不是鄙俚。如此記通本不脫【新水令】數調，調復不論，真村兒信口胡嘲者。」（《遠山堂曲品》）祁彪佳的貶低倒恰好道出了民間文學的特色：通俗易懂、不拘格律。

《琵琶記》在《義倉賑濟》齣引入「陶真」一段，《寺中遺像》齣，五娘彈唱身世的【銷金帳】五支曲子和淨唱【佛賺】的一支曲子等等，都來自說唱，最著名、也最明顯的是《乞丐尋夫》增入的《琵琶詞》。[28]李漁《閒情偶寄》云：「蔡中郎夫婦之傳，既以《琵琶》得名，則『琵琶』二字，乃一篇之主。而當年作者，何以僅標其名，不見拈弄其實？使趙五娘描容之後，果然身背琵琶，往別張大公，彈出北曲哀聲一大套，使觀者、聽者涕淚橫流，豈非《琵琶記》中一大暢事？豈元人各有所長，工南詞者不善制北曲耶？」因此，李漁便在【三仙橋】曲下增加了一套北曲【越調鬥鵪鶉】。其實是畫蛇添足，

28　按：明代戲曲選本《樂府玉樹英·五娘描畫真容》、《詞林一枝·五娘描畫真容》、《歌林拾翠·五娘描容》、《玉谷新簧》卷五中欄《時興妙曲》、《大明春·五娘描真》都收此《琵琶詞》，《怡春錦·弋陽雅調數集》附《琵琶詞》，詞句基本相同。《摘錦奇音》卷一有《琵琶記·五娘琵琶詞調》之目錄，但闕文。《風月錦囊·正雜兩科全集卷一》有《新增趙五娘彈唱》一曲，但與上述《琵琶詞》迥異，是長短句形式。

因為早有人已看到此缺陷，為趙五娘補作了這首【琵琶詞】，從藝術感染力來講，遠較李漁所補為強烈。從陸游詩「滿村聽說蔡中郎」可知，有關蔡伯喈的說唱文學早在南宋就在民間流行了。此首一開始就從盤古開天闢地說起，歷數所經朝代直至漢朝，從《成化本說唱詞話》也可見出，這正是元明詞話的套路，故這首【琵琶詞】或許就是承自前代民間有關蔡伯喈的說唱文學。[29]

以下舉數例來說明弋陽腔劇本中的說唱藝術留下的痕跡。如《高文舉珍珠記》第二十一齣《訴怨》有【長篇】一大段，七言句格為主，為包公自述。其中有：

> 賜我黃木枷梢黃木杖，要斷皇親國戚臣。黑木枷梢黑木杖，專斷人間事不平。槐木枷梢槐木杖，要打三司並九卿。桃木枷梢桃木杖，日斷陽間夜斷陰。（手下的）你與我鎖城隍、枷土地，斷的人間大姑嫌嫂醜，嫡親媳婦罵公姑。曾斷叮叮當當冤枉鬼，破窯判出瓦烏盆。不孝之人我把銅刀剮，忤逆之徒把劍誅。魯橋曾斷黃丞相，五門又斬趙皇親。

再看明成化刊本詞話選段：

> 黃木大枷黃木棒，要斷皇親共國親。桐木大枷桐木棒，打斷三州六縣人。紫木大枷紫木棒，打斷官豪士不平。松木大枷松木棒，打斷軍家及庶民。黑木大枷黑木棒，打斷朝前排路人。桃木大枷桃木棒，日斷陽來夜斷陰。（〈劉都賽上元十五夜看燈傳〉）

29 俞為民：〈南戲《琵琶記》版本及其源流考辨〉，《文學遺產》1994年第6期。

另外，成化刊本詞話《仁宗認母傳》、《包龍圖陳州糶米記》和今安徽貴池儺戲《章文選》中亦有此類描寫，詞句大同小異，茲不贅引。[30]由上述可見它們是同出一源。

在弋陽腔滾調歌曲中，【山坡羊】和【駐雲飛】諸曲比較常見，《納書楹曲譜補遺》所載的散曲《小王昭君》也是一個例子。[31]萬曆詞話本《金瓶梅》第三十八回潘金蓮所唱的小曲【二犯江兒水】四支，就帶有滾調的意味。此調在《詞林摘豔》、《雍熙樂府》，蔣孝《舊編南九宮譜》、沈璟《增訂南九宮譜》、《康熙曲譜》等均載，標為散曲，其詞云：

> 悶把圍屏來靠，和衣剛睡倒。聽風聲嘹亮、雨打芭蕉，盡教他窗外敲。懶把寶燈挑，慵將香篆燒，捱過今宵，盼到明朝，這淒涼算來何日是了？想起來心兒裡焦，誤了我青春年少，撇得奴有上梢沒下梢！

《金瓶梅詞話》中潘金蓮所唱即此曲，今舉其一，曲詞略有出入，明顯已增加了滾調：

> 悶把圍屏來靠，和衣強睡倒。聽風聲嘹亮、雪灑窗寮，任冰花片片飄。懶把寶燈挑，慵將香篆燒，（只是捱一日似三秋，盼一夜如半夏。）捱過今宵，怕到明朝，細尋思，這煩惱何日是了？（暗想負心賊，當初說的話兒，心中由不得我傷情兒。）

30 參見《明成化說唱詞話叢刊》（上海市：上海古籍書店，1973年），及何根海、王兆乾：《在假面的背後——安徽貴池儺文化研究》（合肥市：安徽大學出版社，2000年），頁260-261。

31 王古魯：《明代徽調散出輯佚》（上海市：上海古典文學出版社，1956年），頁14。

想起來，今夜裡心兒內焦。誤了我青春年少，（誰想你弄得我
三不歸，四撲兒著地。）你撇的人有上梢來沒下梢！

括弧之內的曲詞可作滾白看。此曲之下緊接著插入七言四句：「為人
莫作婦人身，百般苦樂由他人。癡心老婆負心漢，悔莫當初錯認
真。」這幾句也是曲文下場詩中常用的俗語，用在這裡作為闡釋性的
說明，具有滾調的特徵。

　　我們再來看《高文舉珍珠記》第二十齣《逢夫》，此齣有六支
【江兒水】，看其格式，應為【二犯江兒水】，現舉其四為例（按略去
科白）：

（生唱）漫把圍屏倚靠，聽敲窗敗葉飄，試聽得寒蛩哀怨，又
聽得孤雁聲高。雁，你不帶音書，偏惹愁懷抱，每夜裡對著一
盞殘燈，伴著孤影照。似這等夜靜更闌，寂寞書齋，上下無
人，就是紅塵飛不到。驀聽得隔壁叫聲高。未審是何人悲號？
是何人指定我小名兒低低叫？好一似月影水中撈，寒冰火上
熬，我情願解卻朝簪，拚此官職，定要把仇來報。俺這裡待開
門，俺這裡想後思前，休把定盤星兒錯認了。（合）（妻）耽擱
你青春年少，誤了你佳期多少，閃得人有上梢來沒下梢。

此曲與《金瓶梅》中的【二犯江兒水】，在曲詞意境有相似之處，最
後「合頭」幾乎相同。《金瓶梅》中所錄應是當時民間的清唱小曲，
所以此曲也應是從當時的民間流行的清唱小曲改編而成的，只是《金
瓶梅》裡所唱較為雅致些罷了，它們之間有傳承的痕跡在。

五　弋陽腔與北曲的關係

　　弋陽腔本為南曲系統，並非是北曲，但奇怪的是，清人多把弋陽腔視為北曲。如清徐大椿《樂府傳聲》說：「若北曲之西腔、高腔、梆子、亂彈等腔。此乃其別派，不在北曲之列。」清末楊掌生《長安看花記》云：「今高腔即金元北曲之遺也。」康熙「聖祖諭旨」中有關於內廷演戲的一條記載，云：「弋陽佳傳其來久矣，自唐霓裳失傳之後，惟元人百種世所共喜，漸至有明，有院本北調不下數十種，今皆廢棄不問，只剩弋陽腔而已。」[32]他們都把弋陽腔視作北曲之遺了。清謝元淮《填詞淺說》云：「北曲本弦索調，字多聲促，與今之弋陽梆子二簧等腔，筋節略相類。」清代佚名所撰子弟書《子弟圖》，敘及子弟書的源起，有這樣的描述：

> 曾聽說「子弟」二字因書起，創自名門與巨族。
> 題昔年凡吾們旗人多富貴，家庭內時時唱戲狠聽熟。
> 因評論崑戲南音推費解，弋腔北曲又嫌粗。
> 故作書詞分段落，所為的是既能警雅又可通俗。[33]

把崑戲南音和弋腔北曲對舉，顯然是將弋腔視作是北曲了。

　　康熙間孔尚任《桃花扇》本為崑腔，但在最後《餘韻》中使用一套【哀江南】曲牌，注明為弋陽腔的北曲：

> （蘇崑生）那時疾忙回首，一路傷心，編成一套北曲，名為

32　轉引自朱家溍：〈清代內廷演戲情況雜談〉，《故宮博物院院刊》1979年第2期，頁19-20。

33　詳見黃仕忠、李芳：〈《子弟書全集》前言〉，《曲學》2013年第1卷，頁320。

《哀江南》。待我唱來。（敲板唱弋陽腔介）（曲詞略）³⁴

這一套北曲是由【新水令】等九支北曲曲牌組成。明末清初賈鳧西著《木皮鼓詞》最後也引用此套：「住便住了，曾聞說《關雎》之亂，洋洋盈耳。就是蠻子班裡的雜曲也要兩句下場詩詞。還有現成一套弋陽腔曲兒名喚【哀江南】，……如今唱來領教，卻是際太平而取樂，不必替往古以擔憂。列位若肯相幫，接接聲，大家同唱，便賽的過朱弦疏越，三嘆遺音；若是不肯，也就算白雪陽春，曲高和寡。」下面引文全同《桃花扇》，可知此套北曲有類似弋陽腔般的幫腔唱法，然而不詳這套曲是如何用弋陽腔來唱的，大概是用京腔的唱法。王正祥《新定宗北歸音京腔譜》其牌記云：「北曲盛行於元，通行及今，字句混淆，罕有一定。予為分歸五音，摘清曲體，配合曲格，新點京腔板數，裁成允當，殊堪豁目賞心。王正祥直接把京腔視同元北曲，而學界一般認為京腔乃弋陽腔流入京師後用北京方言演唱之調，從王正祥所說可證京腔也吸收了北曲的唱法，故可以來唱北曲。其書《凡例》云：「現今通行京腔北曲，從來無有定板。」說明當時北曲是用京腔唱法來唱，已非北曲原貌了。

清嚴長明《秦雲擷英小譜‧小惠傳》云：「演劇昉於唐教坊梨園子弟，金元間始有院本。……院本之後，演而為『曼綽』（原注：俗稱『高腔』，在京師者稱『京腔』），為『弦索』。『曼綽』流於南部，一變為『弋陽腔』，再變為『海鹽腔』。」這裡亦將弋陽腔認為是北曲之衍變，然而不知其所據何來。周貽白先生認為曼綽即是「蒜酪」音變，³⁵此說還有待考證。按《小惠傳》云：「調之中有節，高下平側，緩急豔曼，停腔過板是也。」故曼綽之「曼」應指「緩急豔曼」之

34　按：這套弋陽腔的北曲是從京腔中借用來的，因為京腔的形成原是弋陽腔兼唱北曲唱調。

35　周貽白：《周貽白戲劇論文選》（長沙市：湖南人民出版社，1982年），頁198。

「曼」。《說文》：「曼，引也。」《魯頌‧閟宮》：「孔曼且碩」，毛傳云：「曼，長也。」鄭箋云：「曼，修也，廣也」。故「曼」有延長、久遠，連綿不絕之意。《詩經‧衛風‧淇奧》：「寬兮綽兮」，毛傳云：「綽，緩也。」從字義上看，「曼綽」有「聲緩」之意，且曼綽之「綽」應指綽板（按：《小惠傳》有「崑曲止用綽板」之語），故嚴長明所謂曼綽，當指用「板」來節樂的劇種，如弋陽腔、海鹽腔和崑山腔等。

　　不過，北曲從唱法上來講確實與弋陽腔有相似之處。

　　洛地認為，北曲與高腔之間在音樂結構上十分相似，「只要我們擺脫那種所謂『劇種』的觀念，不斤斤於形態表現即幾個音符上的差異，而從結構上去分析，會看到『北曲』與『高腔』之間的『血緣關係』的。」[36]劉正維《弋陽腔的若干質疑》認為高腔唱腔的「字多音少，一瀉而盡」，以及「漏板起唱」的特點，反映著它與北曲的關係。[37]

　　弋陽腔是否與北曲有「血緣關係」，是否由北曲演變而來，還有待進一步探討，[38]不過可以肯定的是弋陽腔受到北曲很大的影響，曾吸收了北曲的唱法。

　　如弋陽腔所謂的「圍鼓子」，[39]即弋陽腔的清唱，也是受到了北曲清唱的影響才有的。流沙先生說：「北曲被弋陽腔吸收變成清唱，加

36 洛地：〈戲曲及唱腔縱橫觀〉，1986年浙江省藝術研究所編《藝術研究》第6輯，頁192。

37 劉正維：〈弋陽腔的若干質疑〉，《中國音樂學》1989年第4期。

38 陸小秋、王錦琦〈高腔音樂的源流〉一文即對洛地的觀點提出商榷，認為「高腔的音樂結構和演唱形式，都殊於北曲而近南曲」，文載安徽省藝研所編：《古腔新論——全國青陽腔學術研討會論文集》，合肥市：安徽文藝出版社，1994年。

39 清道光元年湖南《辰溪縣志》卷16「風俗」條云：「城鄉善曲者，遇鄰里喜慶，邀至其家唱高腔戲，配以鼓樂，不裝扮，謂之『打圍鼓』，亦曰『唱坐場』。」轉引自流沙：《明代南戲聲腔源流考辨》（臺北市：施合鄭基金會，1998年），頁148。

上人聲幫腔，使得南北曲的形式完全統一。」[40]按：流沙先生此說不太準確，據上文所論，北曲的清唱也很早，不見得是受弋陽腔之影響，反過來說，弋陽腔之清唱受北曲影響的可能性更大些。

　　北曲除清唱外，其劇唱用鼓板的伴奏方式與弋陽腔有相似之處，其唱法尤其是俚歌北曲可能帶有宣敘調與吟誦調，這樣就近似滾調；北曲的整體風格也與弋陽腔類似，這些都說明了弋陽腔對北曲的吸收及與北曲的淵源。明陳與郊《義犬記》雜劇裡演戲中戲，串了一齣弋陽腔《葫蘆先生》可證。阮大鋮降清為北將「起鼓頓足，唱弋陽腔」（清《龍禪室摭談》），證明弋陽腔與北曲的關係比較接近。崇禎間冒辟疆在蘇州虎丘半塘聽陳圓圓唱弋腔《紅梅記》，評曰：「燕俗之劇，呷呀嗚唶之調。」（清陸次雲《圓圓傳》，《虞初新志》卷十一）弋陽腔形成的地區江西，於元末明初，是北曲雜劇流行的重要地區，明永樂時改封於南昌的寧獻王朱權，在此大力提倡北曲。弋陽腔演出劇目中，有些由北雜劇改編而來，如四大南戲中的《白兔記》、《拜月記》、《殺狗記》就是將北曲雜劇改作南戲演出的。

　　弋陽腔還曾搬演雜劇，如清李漁《閒情偶記・論音律》中云：「予生平最惡弋陽、四平等劇，見則趨而避之。但聞其搬演《西廂》，則樂觀恐後，何也？以其腔調雖惡而曲文未改，仍是完全不破之《西廂》，非改頭換面折手跛足之《西廂》也。」至於演《西廂記》用弋陽腔唱為什麼比較容易而且是「完全不破之《西廂》」，李漁認為：「（《北西廂》）為詞曲之豪，人人贊羨，但可被之管弦，不便奏諸場上；但宜於弋陽、四平等俗優，不便施於崑調，以系北曲而非南曲也。……弋陽、四平等腔，字多音少，一瀉而盡。又有一人啟口，數人接腔者，名為一人，實出眾口。故演《北西廂》甚易。」也就是說，弋陽腔的「字多音少，一瀉而盡」與北曲有相似之處，故易唱。

40 流沙：〈從南戲到弋陽腔〉，《明代南戲聲腔源流考辨》（臺北市：施合鄭基金會，1998年），頁47。

因為北曲的特點也是「字多音少」（魏良輔《曲律》云：「北曲字多而調促。……北力在弦索，宜和歌。」），朗誦性強，旋律變化大，節奏緊促，慷慨激越。這些特點都與弋陽腔相似，而與其他聲腔尤其是崑腔的「字少聲多」（魏良輔《曲律》云：「南曲字少而調緩。」），節奏舒緩，以清唱為主、過於紆徐綿邈的風格不相稱，這就難怪李漁喜歡弋陽腔唱的《西廂記》了。

　　元代北曲有樂府北曲和俚歌北曲之分，俞為民認為二者除了有無文飾之別外，演唱方式也不同，「樂府北曲採用的是依字傳腔的方式演唱的」，而「俚歌北曲因是隨著弦樂器的伴奏，用近於說話的節奏與旋律來演唱，其所唱曲調的旋律有很大隨意性，故不必嚴分字聲，所唱之字與其字聲也不必相合。」「同一支曲調可以增加或減少句子與字數」。俚歌北曲的這種演唱形式及其曲體特徵（即字多腔少，煩弦促調），正與南戲中的餘姚腔、弋陽腔的演唱形式和其曲體特徵（即滾唱）相似。因此，當俚歌北曲南移後，便與餘姚腔與弋陽腔產生了交流與融合，曲體上發生變異，形成青陽腔滾調與原曲文混而不分的曲體形式，明代稱之為「北青陽」。如明萬曆三十二年（1604）瀚海書林李碧峰、陳我含刊刻的《新刻增補戲隊錦曲大全滿天春》選收了青陽腔的一些曲文，便注明為「北青陽」。直至近代福建流傳的南音中仍稱青陽腔為「北青陽」。又胡文煥《群音類選・北腔類》中收錄的《趙五娘寫真》，經過對比，此齣文字與元本《琵琶記》不同，而接近《時調青崑》和近代青陽腔曲文，故此齣實出自青陽腔。[41]俞為民《曲體研究》指出：「也正因為弋陽腔與餘姚腔的滾唱形式與俚歌北曲字多腔少、煩弦促調的演唱方式相通同，因此，弋陽腔與餘姚腔可不經改動，直接演唱北曲雜劇的曲文。」[42]

41 參見俞為民：〈青陽腔與俚歌北曲的融合〉，《戲曲・民俗・徽文化論集》（合肥市：安徽大學出版社，2004年），頁212-216。

42 俞為民：《曲體研究》（北京市：中華書局，2005年），頁139。

《嘯亭雜錄》卷六《和王預凶》條云：「（和恭王）最嗜弋腔曲文，將《琵琶》、《荊釵》諸舊曲皆翻為弋調演之，客皆掩耳厭聞，而王樂此不疲。」清內廷曾用弋陽腔演唱全本《琵琶記》和《荊釵記·十朋祭江》，[43]如《琵琶記·五娘描容》，清乾隆內府抄本弋陽腔將原來青陽腔原曲牌【三仙橋】三段唱腔改為北曲【雙調新水令】、【駐馬聽】、【雁兒落】三支曲子。而明刊本《詞林一枝》、《樂府玉樹英》、《大明春》、《時調青崑》、《堯天樂》、《玉谷新簧》、《歌林拾翠》、《怡春錦·弋陽雅調數集》等均同，可見青陽腔入京時就受到北曲影響而摻入北曲曲牌。

綜上可知，弋陽腔和北曲在曲體上有近似之處，二者都不拘格律，如北曲「一曲中有突增數十句者，一句中有襯貼數十字者，尤南（曲）所絕無，而北（曲）以是見才」（藏懋循《元曲選·序二》）。周德清《中原音韻》和李玉《北詞廣正譜》共列出了「字句不拘，可以增損」的曲牌十八種，這與弋陽腔的「加滾」性質頗為相近。

因此，北曲這些體式靈活的曲牌，大概用定腔樂匯的唱法，這便和弋陽腔「樂匯拼組」的唱法接近了——即「以『樂匯』之類音調片斷作為基本材料，再根據所唱文詞的不同格式把這些材料靈活拼組起來——不同『樂匯』拼組成一個個腔句，不同腔句再拼組成一個個曲段及曲牌。」[44]另外，北曲宮調互用出入的借宮之法會造成曲牌間「通用腔」的出現，體式與腔調是曲牌音樂構成的兩個最突出方面，弋陽腔與北曲既然在這兩個方面明顯相通，那麼它們在總體音樂形態及格式上表現出種種近似便不足為怪了，這或許是南北曲互相交融的結果。[45]

43　王玫罡：《避暑山莊清音閣漫話》，《河北戲曲資料匯編》第2輯（中國戲曲志河北卷編輯部編，1984年），頁245。轉引自流沙：《明代南戲聲腔源流考辨》，頁209。

44　路應昆：〈論高腔〉，《文藝研究》1996年第4期。

45　路應昆：〈論高腔〉，《文藝研究》1996年第4期。

從詩頭曲尾、雜白混唱到滾調的演變

　　元陶宗儀《輟耕錄》卷二十五《院本名目・唱尾聲》有一種「詩頭曲尾」，其形態到底如何？不少學者已經做了有益的探索，[1]然而從曲體演變的角度來看，「詩頭曲尾」實際上對曲牌體到板腔體的演變有著重要的意義。

一

　　學者們考證院本裡的「詩頭曲尾」，都提到了關漢卿《杜蕊娘智賞金線池》第三折的行酒令「詩句裡包籠著尾聲」，以及《清平山堂話本・柳耆卿詩酒玩江樓》「歌頭曲尾」，認為這二者是相似的。所謂詩頭曲尾或歌頭曲尾，就是一詩一詞、一詩一曲交替進行，且大多數是頂真格，即「曲」的第一句為「詩」的最後一句。

　　我們看現在戲曲作品中找到的「詩頭曲尾」的段落，大多是作為「說唱」進行表演的，很多是「插演」。比如胡忌先生在陸貽典抄錄的《元本琵琶記》中發現的「詩頭曲尾」就是如此。《琵琶記・寺中

1　胡忌《宋金雜劇考》（上海市：古典文學出版社，1957年）、《神通廣大的「詩頭曲尾」》（《菊花新曲破》，中華書局，2008年）、康保成《酒令與元曲的傳播》（《文藝研究》2005年第8期）、劉曉明《雜劇形成史》（中華書局，2007年）、薛瑞兆《論打略拴搐》（《文學遺產》2007年第1期）、中山大學任廣世博士論文《基於演出視角的明清戲劇文本形態研究》、論文《清代連廂藝術形態考》（《文化遺產》2008年第4期）等均有探討。

遺像》出，趙五娘在寺廟彈唱【銷金帳】四支「行孝兒」曲，是說「父母恩」的內容，從十月懷胎、三年乳哺到不能奉養雙親等（以下引文省略對白）：

> 【銷金帳】……（旦）官人請坐聽著。（彈介）凡人養子，懷抱最艱辛。欲語未能行未得，此際苦雙親。
>
> 【前腔】凡人養子，最是十月懷擔苦，更三年勞役抱負。休言他受濕推乾，萬千勞苦。真個千般愛惜，萬般回護。兒有些不安，父母驚惶無措。直待可了，可了歡欣似初。
>
> ……（彈介）孩兒漸長成，父母漸歡欣。教語教行並教禮，一意望成人。
>
> 【前腔】兒行幾步，父母歡欣相顧，漸能言語能走路。指望飲食羹湯，自朝及暮。懸懸望他，望他不知幾度？為擇良師，只怕孩兒愚魯。略得他長俊，可便歡欣賞賜。
>
> ……（旦彈介）勤於教道，暮史及朝經。願得榮親並耀祖，一舉便成名。
>
> 【前腔】朝經暮史，教子勤詩賦，為春闈催教赴。指望他耀祖榮親，改換門戶。懸懸望他，望他腰金衣紫。兒在程途，又怕餐風宿露。求神問卜，把歸期暗數。
>
> ……（旦彈介）孩兒在外，須早回程。作逆男兒並孝子，報應甚分明。
>
> 【前腔】兒還念父母，及早歸鄉土，看慈烏亦能返哺。莫學我的兒夫，把雙親擔誤。常言養子，養子方知父母。算那忤逆男兒，和孝順爹娘之子，若無報應，果是乾坤有私。[2]

2　按：《琵琶記》一般分為古本系統和通行本系統，《元本琵琶記》為接近原貌的古本系統，通行本經過明人不少的改動。為與古本對照，此處引文引自明代通行本系統的汲古閣六十種曲本《琵琶記》，兩本賓白有不少變化，但曲文基本相同。

　　而任廣世從鄭之珍《目連救母・博施濟眾》中發現的一段啞背瘋的「念詞唱曲」的表演，無論從形式上還是內容上都和《琵琶記》相似，共三支曲，今錄其一：

　　（占）丈夫白首生來啞，妻子紅顏自幼瘋。口食身衣難擺布，念詞唱曲度貧窮。（末）你且念個詞唱個曲來。
　　（占念詞云）我勸人家子女聽，子女需是孝雙親。十月懷躭在娘肚裡，三年乳哺在娘身跟。男教詩書娶媳婦，女教針指嫁豪門。養得男大和女長，吃盡萬苦與千辛。
　　（唱）兒和女聽也麼聽，那慈烏也識報娘恩。（下略）

其後兩支唱念詞曲也是如此，內容上是兄弟友愛和夫婦和諧的，很明顯這種念詞唱曲是插入類似說唱的表演形式。
　　至於演唱方式，詩頭曲尾中，詩念而曲唱為主，只不過，《目連救母・博施濟眾》是念詞唱曲，如南宋史浩《鄮峰真隱大曲》中的舞曲《採蓮舞》、《花舞》和《漁父舞》則是念詩唱詞，胡忌先生《神通廣大的「詩頭曲尾」》說：「詩是念或吟，曲是唱，『詞』在宋元階段有吟有唱。為義理明確起見，我主張所謂『詩頭曲尾』的組合，每一單元應都是先吟（詩）後唱（曲）。」[3] 但作為歌頭曲尾，則其中的「歌」與「曲」一般都是以唱為主，如上引《琵琶記》中的「詞」從前面「彈介」來看，唱的可能性更大。
　　又如《玉簪記》（六十種曲本）第二十三齣《追別》，陳妙常追別潘必正一段亦是詩頭曲尾：

　　（旦）不要推辭，趁早開船趕上，寧可多送你些船錢。（小

3　胡忌：《菊花新曲破：胡忌學術論文集》（北京市：中華書局，2008年），頁32。

淨）這等下船下船。【吳歌】風打船頭雨欲來，滿天雪浪那行教我把船開。白雲陣陣催黃葉，惟有江上芙蓉獨自開。

【紅衲襖】（旦）奴好似江上芙蓉獨自開，只落得冷凄凄飄泊輕盈態。恨當初與他曾結駕鴦帶，到如今怎生分開鸞鳳釵。別時節羞答答，怕人瞧頭怎抬？到如今悶昏昏獨自個軃著害，愛殺我一對對駕鴦波上也，羞殺我哭啼啼今宵獨自捱。

（同下，生淨丑上，淨【吳歌】）滿天風舞葉聲乾，遠浦林疏日影寒。個些江聲是南來北往流不盡的相思淚，只為那別時容易見時難。

【前腔】（生）我只為別時容易見時難，你看那碧澄澄斷送行人江上晚。昨宵呵醉醺醺歡會知多少，今日裡愁脈脈離情有萬千。莫不是錦堂歡緣分淺，莫不是藍橋滿時運慳。傷心怕向篷窗見也，堆積相思兩岸山。

既然稱之為【吳歌】，肯定是唱出來的。[4]這種說唱表演中，除了教化性的、抒情性的描寫之外，也有不少是詼諧性的，比如《鳴鳳記》（汲古閣原刻初印本）第八齣《仙遊祈夢》：

【朝元歌】（末）蒼茫遠天，霞映湖山掩。潺湲淺川，風急江潮濺。盼望家鄉，雲低隴甸，身似天涯飛雁。暮北朝南，功名豈隨蝴蝶翻。愁感兩眉間，魂勞一夢牽。（合）仙遊非遠，咫尺遇鬼神先見，鬼神先見。

（丑笑介）這相公唱得好，我也唱一個山歌何如。（眾）也使得。（丑）相公今日上仙遊，要做官時再去夢裡求。只是我個船家命裡當悔氣，教我灣塘拽捧幾時休。休回首，欲斷魂，數聲啼鳥不堪聞。（眾）好！到是歌頭曲尾兒。

4　按【吳歌】，明繼志齋刻本稱為【梢歌】，性質相同。

【前腔】（生）萬里江拖素練，雲飛嶺欲顛，山側月難圓。輕泛孤蓬，縱橫水面，心似清波一線。千頃汪洋，陽臺豈思云女仙。養就性中天，憑伊夢裡傳。

（合前丑）鄒相公也唱得好。我也再唱一個歌頭曲尾兒：我替相公一樣年，我做船家你要去做官。世間多少弗平事，弗會做天沒做天。天將晚，日已曛，一聲殘角斷譙門。（眾）也好。

【前腔】（小生）滾滾浪花雪卷，歌聲起白鷗，檣影亂青天。野樹江雲，相隨同轉。名似浮漚江上，聚散茫然，高宗豈知良弼賢。欲棹濟川船，先期夢卜言。

（合前丑）林相公又會唱，我也再唱一個：相公祈夢要做官人，行子山程又水程。看看來到仙遊縣，我只怕欠子船錢無處尋。尋宿處，行步緊，前村燈火已黃昏。

這裡是把丑所唱「歌頭曲尾」視作「山歌」一類的民間俗曲，與其他文人所唱的曲子形成鮮明的雅俗對照。

又如《玉釵記》（明富春堂刻本）第二十八齣：

（生）就此趲行便了。【甘州歌】臨岐自省，路途迢遞，跋涉難勝，關山千里還隔故園音信。風塵漸迷車轍遠，草色初沾客袖新。（合）形勞悴，鬢欲星，少年書劍幾飄零。離鄉故，為利名，半生踪跡等浮萍。

（小淨）待我也唱個歌頭曲尾兒。半生踪跡等浮萍，只為功名牽裡子個心。止有我安童心上無憂慮，又被秀才官人累我上北京。京師遙遠路途苦辛，一肩行李蕭然遠行，淒涼滋味堪悲省。（眾）到唱得好。（下略）

其後數曲，也是小淨唱歌頭曲尾，有插科打諢的味道。

　　《綴白裘》六集、十一集「雜劇」中收錄的《青塚記·出塞》和
《連相》兩折小戲中的「打咤」表演，[5]是以諢謔齊言體韻語，插入
俗曲小調中，交替進行，這應即是院本「詩頭曲尾」的風格的繼承。
正如《清平山堂話本·柳耆卿詩酒玩江樓》「歌頭曲尾」彷彿：

> 這柳七官人在三個行首家閑耍無事，一日，做一篇〈歌頭曲
> 尾〉。歌曰：
> 十里荷花九里紅，中間一朵白松松。
> 白蓮剛好摸藕吃，紅蓮則好結蓮蓬。
> 結蓮蓬，結蓮蓬，蓮蓬好吃藕玲瓏。開花須結子，也是一場
> 空。一時乘酒興，空肚裡吃三鍾。翻身落水尋不見，則聽得採
> 蓮船上，鼓打撲咚咚。

很明顯，這首「歌頭曲尾」是輕鬆詼諧的，帶有民間曲調的風格，而
在《喻世明言·眾名姬春風吊柳七》中就有此曲，只不過改稱為【吳
歌】了，恰可為此作一注腳。如胡忌所言：「把同樣組合的『詩頭曲
尾』（一個單元）連續使用三個單元以上，方才組合成宋元時代的一
種演唱伎藝——傳踏（或作『轉踏』）。」[6]就從現存宋代轉踏作品來
看，轉踏就是一種詩頭曲尾的形式，且大多和唐代《調笑令》詞調
結合，故又可溯源到唐代。在唐代，《調笑令》本來就是用於宴會上
的酒令，如白居易〈代書詩一百韻寄微之〉云：「打嫌《調笑》易，
飲訝《卷波》遲。」自注云：「拋打曲有《調笑令》，飲酒曲有《卷
白波》。」因此，這種用於宴飲場合的歌曲當然是輕鬆甚至是詼諧

5　詳見任廣世：〈清代連廂藝術形態考〉（《文化遺產》2008年第4期）與劉曉明：〈論
　　古代戲曲中的插演——兼釋「打咤」與「吊場」〉（《戲劇藝術》2005年第3期）中的
　　考證。
6　胡忌：《菊花新曲破：胡忌學術論文集》（北京市：中華書局，2008年），頁32。

的，從這點上說，院本和戲曲裡的「詩頭曲尾」的精神與此倒是一脈相承的。

二

從形式上看，「詩頭曲尾」來自轉踏，如宋鄭僅的《調笑轉踏》就以一詩一詞歌詠羅敷、莫愁等古代著名女子事蹟，並以詩的最末兩字與詞的起始兩字為頂真格聯綴，一共十二曲，皆是如此形式。類似者尚有不少，多用《調笑》的調子，如晁無咎《調笑》省去前後勾隊、放隊詞，中間七曲分詠西施、宋玉等故事；秦觀《調笑令》則稱詩為「詩曰」，詞為「曲子」，分詠十個故事；毛滂《調笑》則稱之為「詩詞」、「破子」等。不過，劉永濟《宋代歌舞劇曲錄要》中雖收宋代轉踏為九種，實則仍不完全，就兩宋現存轉踏作品而言，今可補充者尚有十六種，另有疑似者兩種，略考述如下[7]：

1　黃庭堅〈調笑歌〉一首

> 詩曰：海上神仙字太真，昭陽殿裡稱心人。猶思一曲霓裳舞，散作中原胡馬塵。方士歸來說風度，梨花一枝春帶雨。分釵半鈿愁殺人，上皇倚闌獨無語。
> 無語。恨如許。方士歸時腸斷處。梨花一枝春帶雨。半鈿分釵親付。天長地久相思苦。渺渺鯨波無路。

按：一詩一詞頂真聯綴，雖只一支，但格律上屬典型的調笑轉踏體，故歸入轉踏。

7　張若蘭：《北宋「轉踏」芻議》(《新國學》2005年) 對此有考證，本文概念與其不同，認為凡有「詩頭曲（詞）尾」特徵者即為轉踏。所引作品及標點均據唐圭璋編《全宋詞》，北京市：中華書局，1965年。

2　李邴〈調笑令〉一首

伏以長安麗人，杜工部水邊瞥見；洛川神女，陳思王夢裡相逢。雖賦詠之盡工，亦纖穠之未備。若乃吟煙吐月，鏤玉雕花。眾中喚做百宜嬌，詩裡裝成十樣錦。漢鬢楚腰呈妙伎，竹枝桃葉換新聲。彩袖初呈，傳踏來至。

睡起斜痕印枕檀。弄羞未怕指尖寒。紫綿香軟紅膏滑，不惜春嬌對舞鸞。褭鬢細鬟金鏤篆，春工只在纖纖玉。卻月彎環未要深，留著伊來畫雙綠。

雙綠。淡勻拂。兩臉春融光透玉。起來卻怕東風觸。本是一團香玉。飛鸞臺上看未足。貯向阿嬌金屋。

　　按：雖亦一首，但格律同黃庭堅詞，且致語中有「傳踏來至」，故歸入轉踏。

3　曾惇〈調笑令〉四首

　　分詠菊、梅、蓮和酒，并口號一支與破子兩支。今摘錄其一，并口號與破子一支。

調笑令　并口號
五柳門前三徑斜。東籬九日富貴花。豈惟此菊有佳色，上有南山日夕佳。

佳友。金英輳。陶令籬邊常宿留。秋風一夜摧枯朽。獨豔重陽時候。剩收芳蕊浮卮酒。薦酒先生眉壽。

又　破子
花好。被花惱。庭下嫣然如巧笑。曾教健步移根到。各是一般奇妙。賞心樂事知多少。亂插繁華晴昊。

按：這裡詩詞頂真聯綴，以破子結束，與洪適《漁家傲引》類似，當屬轉踏。

4 李呂〈調笑令〉五首

此調分詠笑、飲、坐、博、歌，今摘錄其一。

調笑令　笑

掩袖低迷情不禁。背人低語兩知心。煙蛾漸放愁邊散，細靨從教醉裡深。小梅破萼嬌難似。喜色著人吹不起。莫將羽扇掩明波，灩灩光風生眼尾。

眼尾。寄深意。一點蘭膏紅破蕊。鈿窩淺淺雙痕媚。背面銀床斜倚。燭花先報今宵喜。管定知人心裡。

5 秦觀〈憶秦娥〉四首

分詠灞橋雪、曲江花、庾樓月和楚臺風，今摘錄其一。

灞橋雪

驢背吟詩清到骨。人間別是閑勳業。雲臺煙閣久銷沉。千載人圖灞橋雪。

灞橋雪。茫茫萬徑人蹤滅。人蹤滅。此時方見，乾坤空闊。騎驢老子真奇絕。肩山吟聳清寒冽。清寒冽。祇緣不禁，梅花撩撥。

按：以上兩種均是詩頭詞尾頂真聯綴，當屬轉踏。

6 王安中〈安陽好〉九首

并口號、破子各一支。今摘錄其一并口號、破子。

口號

賦盡三都左太沖。當年偏說鄴都雄。如今別唱安陽好,勝日佳時一醉同。

一

安陽好,形勝魏西州。曼衍山河環故國,升平歌鼓沸高樓。和氣鎮飛浮。　　籠畫陌,喬木幾春秋。花外軒窗排遠岫,竹間門巷帶長流。風物更清幽。

破子清平樂

煙雲千里。一抹西山翠。碧瓦紅樓山對起。樓下飛花流水。錦堂風月依然。後池蓮葉田田。縹緲貫珠歌裡,從容倒玉尊前。

按:以七言絕句為「口號」,下接〈安陽好〉詞調九首,最後以〈破子清平樂〉結束,與洪适《漁家傲引》類似,當是轉踏。

7　王安中〈蝶戀花·六花冬詞〉六首

歌詠長春花、山茶花、蠟梅、紅梅、迎春、小桃等六花,今摘錄第一支如下:

長春花口號

露桃煙杏逐年新。回首東風跡已陳。頃刻開花公莫愛,四時俱好是長春。

詞

曲徑深叢枝裊裊。暈粉揉綿,破蕊烘清曉。十二番開寒最好。此花不惜春歸早。　　青女飛來紅翠少。特地芳菲,絕豔驚衰草。只殢東風終甚了。久長欲伴姮娥老。

按：每首詞均以七言絕句為口號，下接〈蝶戀花〉詞，典型的轉踏體。

8　史浩《鄮峰真隱大曲》中的舞曲〈采蓮舞〉、〈太清舞〉、〈花舞〉和〈漁父舞〉四種

　　按：此四種頗有類似轉踏者，也是一詩一詞交替進行，如〈太清舞〉近結束時花心念詩：

> 篇曰：仙家日月如天遠，人世光陰若電飛。絕唱已聞驚列坐，他年同步太清歸。
> 念了，眾唱破子：
> 遊塵世、到仙鄉。喜君王。躋治虞唐。文德格遐荒。四裔盡來王。干戈偃息歲豐穰。三萬里農桑。歸去告穹蒼。錫聖壽無疆。

此以詩和〈破子〉聯綴，雖僅一首，亦屬轉踏之體。而〈花舞〉和〈漁父舞〉更為典型，如〈漁父舞〉：

> 勾念了，二人念詩：
> 渺渺平湖浮碧滿，奇峰四合波光暖。綠蓑青笠鎮相隨，細雨斜風都不管。
> 念了，齊唱漁家傲。舞，戴笠子。
> 細雨斜風都不管。柔藍軟綠煙堤畔。鷗鷺忘機為主伴。無羈絆。等閒莫許金章換。（下略）

　　這裡不僅一詩一詞交替進行，且是頂真格式，只不過將兩字換為一句七言詩而已，故此四曲雖非轉踏，但其中卻包含轉踏體形式。

9　可旻（北山法師）〈漁家傲・淨土讚并序〉二十首

以下摘引「序」及詩、詞一首。

> 我家漁父，不比泛常。一丈六之身材，三十二之相好。說聰明也，孔仲尼安可齊肩；論道德也，李伯陽故應縮首。絕倫武略，獨戰退八萬四千魔兵；蓋世良才，復論敗九十六種外道。拱身誓水，坐斷愛河。披忍辱之蓑衣，遮無明之煙雨。慈悲帆掛，方便風吹。撐般若之扁舟，游死生之苦海。誓山月白，覺海風清。釣汩沒之眾生，歸涅槃之籃籠。如斯旨趣，即是平生。暫歇釣竿，乃留詩曰：家居常寂本優游。來執魚竿苦海頭。直待眾生都入手，此時方始不垂鈎。
>
> 曾講彌陀經十遍。孤山疏鈔頻舒卷。事理圓融文義顯。多方便。到頭只勸生蓮苑。　　　本性彌陀隨體現。唯心淨土何曾遠。十萬程途從事見。休分辨。臨終但自親行轉。

按：此作每首詞均始以七言絕句，下接〈漁家傲〉詞，共二十首，與王安中〈蝶戀花〉類似，故歸入轉踏。

10　王義山《樂語》四種

（1）〈對廳致語〉結束前有口號七言八句律詩一首（八葉蕷香夏氣清），後接唱詞〈瑤臺第一層〉（金闕深深，正夏日初長禁柳青）。

（2）〈勾隊〉後各有詩詞交替演唱，念唱吳仙詩、諶仙詩、鶴山詩等共五首口號并詞，以〈遣隊〉結束。今摘錄〈勾隊〉、〈遣隊致語〉及第一首：

勾隊

瞻壽星於南極，瑞啟東朝；移仙馭於西山，望傾北闕。式歌且舞，共祝無疆。

吳仙詩

一曲清歌豔彩鸞。金爐香擁氣如蘭。西山高與南山接，剩有當時卻老丹。

唱

千年紫極鎖煙蘿。豔質含羞斂翠蛾。遠睇慈元稱壽處，不妨連臂，大家重與，楚舞更吳歌。

遣隊

花朝日轉，睹妙舞之初停；蓮步雲生，學飛仙之難駐。遙瞻翠閣，已啟金扃。待擬重來，不妨好去。

（3）〈王母祝語〉後以口號七言八句律詩（壺嶠天低樂聖時）接唱〈玉女搖仙珮〉（龍樓日永，鶴禁風薰，拂曉壽星光現）詞一首。

（4）〈勾隊〉後念萬年枝詩、長春花詩等，每首詩後接唱〈蝶戀花〉詞，如此一詩一詞交替念唱，共十首，最後以眾唱〈蝶戀花〉詞結束。茲摘第一首：

萬年枝詩

百子池邊景最奇。無人識是萬年枝。細花密葉青青子，常得披香雨露滋。東風向晚薰風早。禁路飛花沾壽草。年年聖主壽慈闈，先獻此花名字好。

唱

先獻此花名字好。密葉長青，翠羽搖仙葆。紫禁風薰驚夏到。花飛細□香堪掃。　　拂曉宮娃爭報道。無限瓊妃，縹緲來蓬島。來向慈闈勤頌禱。萬年枝□同難老。

按：宋代樂語從表演方式上看是歌舞並作的一種藝術形式，由上可知，除了音樂和舞蹈外，樂語中吟詩唱詞成為重要的一部分，且多以詩詞交替往復的轉踏形式進行，與上述史浩四種舞曲中的轉踏類似，故可見出轉踏在宋代應用的廣泛性。

另，尚有可存疑者兩種，一是蘇軾〈漁父〉四首：

漁父飲，誰家去。魚蟹一時分付。酒無多少醉為期，彼此不論錢數。

漁父醉，蓑衣舞。醉裡卻尋歸路。輕舟短棹任斜橫，醒後不知何處。

漁父醒，春江午。夢斷落花飛絮。酒醒還醉醉還醒，一笑人間今古。

漁父笑，輕鷗舉。漠漠一江風雨，江邊騎馬是官人，借我孤舟南渡。

朱祖謀注曰：「案張志和、戴復古皆有〈漁父詞〉，字句各異。恭案《三希堂帖》，公書此詞前二首，題作〈漁父破子〉，是確為長短句，而《詞律》未收，前人亦無之，或公自度曲也。」[8]

8　朱孝臧：《彊村叢書》（上海市：上海古籍出版社，1989年），第2冊，頁926。

我們知道，洪適《漁家傲引》中結尾用破子四支：

> 漁父飲時花作蔭。羹魚煮蟹無它品。世代太平除酒禁。漁父飲。綠蓑藉地勝如錦。（下略）

其後尚有「漁父醉時收釣餌」、「漁父醒時清夜永」、「漁父笑時鶯未老」三支。兩相對照，雖格律稍有不同，但其形式和內容與蘇軾詞無異，而破子恰是轉踏曲中常用者，洪適、毛滂、王安中、曾慥轉踏均用破子，故頗疑東坡所作本為轉踏中曲，後或有佚失。

另外，戴復古亦有《漁父詞》四首，或許也是破子，茲錄備考：

> 漁父飲，不須錢。柳枝斜貫錦鱗鮮。換酒卻歸船。
> 漁父醉，釣竿閒。柳下呼兒牢繫船。高眠風月天。
> 漁父醒，荻花洲。三千六百釣魚鈎。從頭下復休。
> 漁父笑，笑何人。古來豪傑盡成塵。江山秋復春。

三

詩（歌）頭曲尾除了穿插表演，還參與到了戲曲結構形態的建構。我們看《張協狀元》第二齣生扮張協出場：

> （眾動樂器）（生踏場數調）（生白）【望江南】多忙戲，本事實風騷。使拍超烘非樂事，築毬打彈謾徒勞，設意品笙簫。　　諳諢砌，酢酢仗歌謠。出入須還詩斷送，中間惟有笑偏饒。教看眾樂醄醄。適來聽得一派樂聲。不知誰家調弄？（眾）【燭影搖紅】。（生）暫借軋色。（眾）有。（生）罷！學個張狀元似像。（眾）謝了。（生）畫堂悄最堪宴樂，繡簾垂隔斷春風。波豔

　　鹽杯行泛綠，夜深深燭影搖紅。（眾應）（生唱）【燭影搖紅】燭影搖紅，最宜浮浪多忙戲。精奇古怪事堪觀，編撰於中美。真個梨園院體，論恢諧除師怎比？九山書會，近目翻騰，別是風味。（下略）

　　生在器樂伴奏中舞蹈並吟誦詩詞（即踏場數調）、再唱曲，這與前揭史浩、王義山樂語表演中的轉踏何其相似！而南戲和傳奇腳色上下場一般均有上下場詩，正驗證了《張協狀元》所謂「出入須還詩斷送」，亦可謂是一種「詩（歌）頭曲尾」。

　　故我們認為「詩（歌）頭曲尾」比較重要的意義主要體現在戲曲形態方面，具體而言涉及兩個方面的影響：一是對戲曲套數形成有一定影響；二是對戲曲雜白混唱、滾調和板腔體形成起到一定的促進作用。

　　戲曲是以套曲來吟詠一個故事，套曲是由多支文意、韻律相關的曲子聯綴而成，而戲曲聯套的形成與大曲、鼓子詞、纏令、纏達、諸宮調等有關，其中纏令、纏達、諸宮調都與詩頭曲尾關係密切。

　　轉踏演變到戲曲中就是一種詩（歌）頭曲尾的形式，而歌頭相當於套曲的散板引子，曲尾相當於尾聲、煞尾。詩（歌）頭曲尾類似一曲帶尾的纏令，組成了最小單元的套數。而纏達，王國維在《宋元戲曲史·宋之樂曲》指出傳踏（轉踏）的「一詩一曲」循環使用，與纏達的引子後「兩腔迎互循環」是一致的。轉踏是否即纏達，學界尚有爭議，這裡暫不深究，但無論如何，詩（歌）頭曲尾中的「詞（詩）和曲」的異曲聯接和循環間用，與纏達的「兩腔迎互循環」之間的高度相似是不能忽視的。

　　纏令與纏達多用詞調，且為諸宮調所繼承。諸宮調可在同一個宮調下用連用兩支相同的曲牌和尾，洛地說：「諸宮調尚未盡脫『詞』的範疇。如《董西廂》連用兩支【吳音子】，實際上相當於詞之『雙

調』（即兩疊，非宮調中之【雙調】）。」[9]另外，諸宮調雖然對南北曲皆有影響，但從音樂體制上卻更接近南曲。翁敏華說：「歷來往往把北曲雜劇直接放在諸宮調之下。誠然，北曲雜劇在許多方面是直接繼承諸宮調的，但在音樂體制上，兩者間還有條鴻溝需要跨越。……南戲的音樂結構卻與諸宮調絕頂相似。若把南戲本子唱辭說白剔除，僅剩一張音樂結構的『網』的話，我們可以看到：這也是一種『諸宮調』。」[10]如果說，諸宮調在戲曲音樂的形成上實在是一個非常重要的環節的話，那麼詩（歌）頭曲尾的作用則不容忽視。

我們亦可換個角度，來考察詩（歌）頭曲尾對於南戲曲體結構形成的重要性，如《永樂大典戲文三種》中的《張協狀元》，經常可見應該重複標注曲牌名的地方卻標明【同前】，而更多的曲子則數疊連貫抄錄，乾脆連【同前】字樣也省略了，校注者錢南揚先生按照後人習慣改為【同前】或【同前換頭】，這種【同前】和【同前換頭】，後來戲文和傳奇中多用【前腔】或【前腔換頭】表示。如《琵琶記》第二齣《高堂稱壽》（六十種曲本）：

> 【錦堂月】（生進酒科。生）簾幕風柔，庭幃晝永，朝來峭寒輕透。親在高堂，一喜又還一憂。惟願取百歲椿萱，長似他三春花柳。（合）酌春酒，看取花下高歌，共祝眉壽。
> 【前腔】（旦）輻輳，獲配鸞儔。深慚燕爾，持杯自覺嬌羞。怕難主蘋蘩，不堪侍奉箕箒。惟願取偕老夫妻，長侍奉暮年姑舅。（合前）（以下略去外淨兩支曲）

生旦外淨四個腳色分唱【錦堂月】曲，除了後三支曲較第一支曲

9　洛地：〈諸宮調的「尾」〉，《文學遺產》1984年第1期。
10　翁敏華：〈試論諸宮調的音樂體制〉，《文學遺產》1982年第4期。

開頭多出頭兩個字外，其他格律上幾乎毫無變化，可以想像，其唱腔也是相同的。只不過，這裡的【前腔】應該改為【前腔換頭】罷了。而在接近元刊本的陸貽典《琵琶記》抄本中，【錦堂月】四支曲子是抄在一起，沒有區分的，錢南揚先生的校注本則補充改為【前腔換頭】。類似的曲牌還有很多，如陸抄本《琵琶記》第二十七齣[11]：

> 【念奴嬌序】（貼）長空萬里，見嬋娟可愛，全無一點纖凝。十二欄杆，光滿處，涼浸珠箔銀屏。偏稱，身在瑤臺，笑斟玉斝，人生幾見此佳景？（合）惟願取，年年此夜，人月雙清。
>
> 【前腔換頭】（生）孤影，南枝乍冷，見烏鵲縹緲，驚飛棲止不定。萬點蒼山，何處是，修竹吾廬三徑？追省，丹桂曾扳，嫦娥相愛，故人千里謾同情。（合前）
>
> 【前腔換頭】（貼）光瑩，我欲吹斷玉簫，驂鸞歸去，不知風露冷瑤京？環珮濕，似月下歸來飛瓊。那更，香霧雲鬟，清輝玉臂，廣寒仙子也堪並。（合前）
>
> 【前腔換頭】（生）愁聽，吹笛關山，敲砧門巷，月中都是斷腸聲。人去遠，幾見明月虧盈。惟應，邊塞征人，深閨思婦，怪他偏向別離明。（合前）

　　這種【前腔】和【前腔換頭】是南曲的主要結構特點，明王驥德《曲律·論調名》說：「『前腔』者，連用二首，或四、五首，一字不易者是也。『換頭』者，換其前曲之頭，而稍增減其字。」實際上，換頭主要指的是音樂概念，不僅僅是換字而已，換頭之處音樂必有變化。從現存唐敦煌琵琶譜、南宋詞人姜夔的十幾首詞樂旁譜來看，多為兩段體結構，即曲調分為上下兩個樂段，每段樂調基本相同，只在

11 按：此據錢南揚校注本（《元本琵琶記校注》，北京市：中華書局，2009年，頁160），標點略有改動。

下片換頭處，曲調有明顯變化。北宋樂史《李翰林別集序》（王琦《李太白文集注》卷三十一《附錄》）云李白既承詔撰《清平調》詞三章：「上命梨園子弟略約調撫絲竹，遂促李龜年歌之。太真妃持七寶杯，酌西涼州葡萄酒，笑領歌辭，意甚厚。上因調玉管以倚曲，每曲遍將換，則遲其聲以媚之」。「每曲遍將換」意味著唐聲詩樂曲中已有了換頭。據《廣韻‧脂韻》，「遲，久也。」故「遲其聲」即「做腔」之意，音樂每奏到這裡，都要加繁聲。

　　宋詞換頭多為二言，其唱法在宋代曲樂中稱之為「巾斗」或「斤斗」。《事林廣記‧遏雲要訣》云：「入序尾三拍斤斗煞」、「出賺三拍，出聲、巾斗又三拍煞。」其中的「斤斗」即「筋斗」，指部分音樂段落的重複使用，即換頭處字數和韻腳等結構與上闋結尾完全相同。換頭又稱「過片」、「過變」或「過遍」，要求「承上接下」，「意脈不斷」（張炎《詞源》），而「斤斗」更能體現這種作用。如宋姜夔《白石道人歌曲》中十七首有旁譜之曲中共有「巾斗」十四處。[12]即白石詞下闋換頭處，大多用「頭尾相疊」的形式，我們可稱之為：「斤斗式換頭」。從白石旁譜來看：凡是「斤斗式換頭」，不僅旁譜用字完全相同，而且都標示「大住」和「小住」節奏符號，且都叶韻，無一例外。在宋代《願成雙》【賺】曲中，其「巾斗」即與姜夔旁譜類似，也是樂匯片斷的反覆之處，故「斤斗式換頭」唱法應為宋代詞曲音樂所共有，宋賺曲中出聲、斤斗等唱法，今崑曲中賺曲亦有所保存。南宋陳元靚《事林廣記》中所載《願成雙》套曲凡標有「換頭」的地方，僅僅把換頭處的曲譜寫出，其下標一「王下」便止，套中其他曲子如【願成雙令】、【願成雙慢】、【本宮破子】、【賺】等均是如此，說明下片從換頭以後，即「王下」以下的曲調與上片相同，故省略。

　　洛地先生認為：「詞調體式的成熟，在其『換頭』（雙調）的

12　詳見劉崇德：《燕樂新說》（合肥市：黃山書社，2003年），頁258-259。

『慢』體。」[13]而宋元戲文中南曲多有換頭，換頭且多為二言，恰說
明它與詞體的聯繫，吳梅云：「換頭者，如詞中過片處，往往用二字
葉韻句，曲中亦如是。但詞兩疊居多，曲則有三換頭處。」[14]故「南
曲的二言用韻換頭，這個現象，一方面說明南曲按其結構原本近詞；
另一方面，一個曲牌不論有幾個換頭，仍是一個曲牌，說明了南曲
（的文體）以曲牌為單位。」[15]

　　這樣說固然沒錯，但我們已從纏令、纏達和諸宮調對南曲的影響
上看到詩（歌）頭曲尾的重要性，而詩（歌）頭曲尾的頂真格恰恰就
是這種詩、詞或曲換頭處的聯接與變化，這也可以補充說明詞曲演變
過程中詩頭曲尾在「換頭」方面給予的影響。然而需要注意的是：這
種影響是雙重的，在助成曲體結構形成的同時，也埋下了顛覆的種子。

四

　　詩頭曲尾在戲曲中往往作為說唱藝術進行插演，關於這一點，任
廣世做了探討，將其歸入「戲中戲」中的「說唱」類，並推論：「諸
宮調一曲帶尾的形式、明清小曲單支加尾的增衍方式（《霓裳續譜》
中的【寄生草帶尾】）、弋陽腔的合滾可能也和歌頭曲尾這種音樂處理
的技巧有關。」[16]所論精闢，可惜沒有進一步闡發，而我們認為這種
插演的意義體現在──它沒有僅僅停留在詼諧搞笑的局部關目和情節
上，而是還有更重要的發展，這就是詩頭曲尾的念唱形式對於戲曲雜
白混唱、滾調和板腔體形成起到的作用。

13　洛地：《詞樂曲唱》（北京市：人民音樂出版社，1995年），頁288。

14　王衛民編：《吳梅戲曲論文集・長生殿傳奇斠律》（北京市：中國戲劇出版社，1983
　　年），頁346。

15　洛地：《詞樂曲唱》（北京市：人民音樂出版社，1995年），頁297。

16　任廣世：《基於演出視角的明清戲劇文本形態研究》（廣州市：中山大學2005年博士
　　學位論文），頁158。

　　如《荊釵記》第十八齣《閨念》：

【破陣子】（旦上）燈燦金花無寐，塵生錦瑟消魂。鳳管臺空，鶯箋信杳，孤悼不斷離情。巫山夢斷銀缸雨，繡閣香消玉鏡蒙。十朋，休怨懷想人。……

　　　春風吹柳拂行旌　　　　憶別河橋萬種情

　　　天上杏花開欲遍　　　　才郎從此步雲程

【四朝元】雲程思奮，迢迢赴玉京。為策名仙籍，獻賦金門，一旦成孤另。自驪駒唱斷，自驪駒唱斷，空憶草碧河梁，柳綠長亭。一騎天涯，正是百花風景。到此春將盡，嗏！寂寞度芳辰。鳳帳鴛衾，翠減蘭香冷，君行萬里程。妾懷萬般恨，別離太急，思思念念，是奴薄命。

　　　薄命佳人多苦辛　　　　通宵不寐聽雞鳴

　　　高堂侍奉三親老　　　　要使晨昏婦道行

【前腔】婦儀當盡，昏問寢興。聽譙樓更漏，紫陌雞聲，忙把衣衫整。要般勤定省，要般勤定省。自覷堂上姑嫜，萱草椿庭。白髮三親，也索一般恭敬，不敢辭勞頓。嗏！端不為家貧，欲盡奴情，願采蘋繁進。兒夫事遠征，親年當暮景，孝思力罄。行行步步，是奴常分。

　　　事親一一體天心　　　　無暇重調綠綺琴
　　　憔悴容顏愁裡變　　　　妝臺從此懶相臨（下略）[17]

　　《閨念》整齣都是由這種一詩一曲頂真聯綴的形式構成的，這分明是「詩（歌）頭曲尾」的表演方式。

17 按：此據汲古閣六十種曲本《荊釵記》，比較接近古本的明嘉靖姑蘇葉氏刻本《新刻原本王狀元荊釵記》此齣與別本大異，雖然所用曲調相同，但除【尾聲】和最後的下場詩外，其他賓白和曲辭全異，但這種詩頭曲尾的形式依然保留。

　　類似《閨念》這種由詩（歌）頭曲尾構成整齣的情況在南戲傳奇
中並不多見，南戲傳奇中更多的則是「雜白混唱」和「滾調」。明末
王光魯《想當然》傳奇卷首所附的繭室主人《成書雜記》中云：「俚
詞膚曲，因場上雜白混唱，猶謂以曲代言。老餘姚雖有德色，不足齒
也。」所謂「雜白混唱」即將賓白混入曲文內演唱，以至於破壞了曲
文的格律；「以曲代言」即因為雜白混唱的原因，導致曲文的敘事性
增強而抒情性減弱，故而被譏為「不足齒」。其實這種雜白混唱不限
於餘姚腔，其他地方聲腔亦皆有之，弋陽腔這種唱法就很多，並進一
步發展成滾調。如劉庭璣《在園雜志》云：「舊弋陽腔……較之崑
腔，則多帶白作曲，以口滾唱為佳。」所謂滾調，往往在曲前、中、
後加上齊言體詩句或押韻成句、俗語等，作為附加、渲染和闡釋原曲
曲文的作用，錢南揚先生論述《勸善記》時說：「有【詩云】、【七言
詞】之類，把詩作曲唱。」[18]這種「詩作曲唱」其實就是「一詩一
曲」形式的體現。這樣的例子很多，查明代弋陽腔本所收散齣中，往
往將這些七言詩句標為滾調，如李九我評本《破窰記》這樣的例子俯
拾皆是。第二十四齣《宮花報捷》【二犯傍妝臺】第二支：「那日送別
我夫君，志氣昂昂往帝京。夫道求名如拾芥，我言富貴好磨人」及
「夜聞哀雁驚魂夢，朝望征鴻少信音。一炷心香頻禱告，願夫黃榜占
魁名」等等七言詩句在明代戲曲散齣選本《樂府菁華》、《玉谷新
簧》、《大明春》中全部標為「滾」字，亦即滾調。又如《破窰記》
（李九我評本）第十九齣《梅香勸歸》【紅衲襖】四支曲（為省篇
幅，中間兩支為摘錄，劃線者為曲文，括號內為賓白）：

　　（詩）孤村寂寞最傷情，豺狼虎豹好驚人。當初不聽梅香諫，
　　昔享榮華掌上珍。【紅衲襖】（貼）昔享榮華掌上珍，到如今受

18 錢南揚：《戲文概論》（上海市：上海古籍出版社，1981年），頁71注22。

飄零，水上萍。漠漠寒煙樹影微，蕭條寂寞好孤棲。荒村寂寞
受孤冷，只落得瘦懨懨多悶縈。（小姐你在此有甚麼好處？）
早行終日不逢人，惟有山花夾路明。舉頭但見牛羊放，坐對青
山看白雲。舉目無個親。若不是老夫人念取骨肉情，使梅香來
看你，有誰人來相問？（旦）（梅香，我在這裡多少清閒自
在。）（貼）說甚麼清閒自在度芳春，臉上容顏瘦十分。終日
窗門緊閉著，只落得雨打梨花深閉門。（旦）兒夫才學眾皆
聞，下筆成章泣鬼神。此回得遂青雲志，坐守詩書多苦辛。

【前腔】（旦）他守詩書多苦辛，自古道貧者因書富，富者因
書貴。想儒冠不誤身。……（貼）百般紅紫鬥芳菲，萋萋野草
正愁人。黃鸝紫燕枝頭語，正值陽和三月春。

【前腔】（旦）正值陽和三月春。自古道近水樓臺先得月，向
陽花木易為春。只見草鋪茵花綻錦。……（旦）枯梅越看越精
神，未有枯梅骨格真。也應伴卻調羹手，但未曾霑雨露恩。

【前腔】（旦）未曾沾雨露恩，（這梅樹呵），寂寞神棲煙水
村，槎牙楛柮雪中存。受淒涼雪裡存。梅為兄來竹為友，松號
大夫名不朽。雖然松柏耐歲寒，梅花獨佔春魁首。有日花開占
春榜。（貼）（小姐，你看桃紅李白，這梅樹縱好，顏色淡
薄）。（旦）說什麼桃花紅來李花白，梅花縱好無顏色。雖然未
結黃金實，鬥雪先開白玉花。那桃紅李白皆後塵。（貼）（小
姐，他縱好也沒有結果）。（旦）梅樹今冬無枝葉，精神未必染
紅塵。陽春等待冰霜熟，也有開花結子時。你看那枝頭子漸
青。（貼）（小姐，他縱有結果，也沒有好滋味）。（旦）鐵作枝
梢玉作葩，調羹曾薦帝王家。這些滋味真，想他不做擎天碧玉
柱，定做個御手調羹鼎鼐臣。[19]

19 按：原文雖未標示「唱」、「白」，但字號最大者顯系唱詞，而雙行小字者分明是賓

很明顯此數曲是詩（歌）頭曲尾體，每曲雖只有六句唱詞，但幾乎句句都加入七言絕句的滾調，說它是「雜白混唱」其實並不準確，因為原本中根本沒有標示為「白」，在編撰者看來它們絕非賓白，而就是唱詞，只不過是用「滾調」的方法來歌唱罷了。如李評本《宮花報捷》【七賢過關】曲中「辭窯」賓白中一段文字「你看青山青隱隱，綠水綠溶溶，花柳堪圖畫，村內小乾坤」，其前逕自標有「滾」字。原本此曲上有眉批云：「古本無辭窯一節，今增之。」而富春堂本《破窯記》則無此節，於此可見李評本雖然接近古本，但亦吸收了當時流行加入滾調的時尚做法。

又如重校《金印記》本第十二齣《金釵典賣》亦類似（劃線者為曲文，括號內為賓白）：

（自從兒夫去後，杳無音信。心意去匆匆，君西妾在東。君身如皓月，妾似鏡塵蒙。）【水仙子半插玉芙蓉】塵蒙鏡裡鸞，雲阻天邊雁。（幾回遙望秦關路，阻隔雲山千萬重。）舉目秦關，萬里雲山遠。人在天涯，俏一似風箏斷，依定門兒眼望穿。雁飛不到處，人被利名牽。（季子夫，你在京城，妻在家裡，倘有吉凶時節呵！）他那裡吉凶，俺這裡難見。吉凶難見，枉教奴僕盡金錢不見還。（夫自與三叔公推命回來，逼奴家典賣釵梳呵！）你一心在名利間，（婆婆責奴家不肯諫阻他的孩兒。婆，）他是高堂父母諫阻不從，手足兄弟諫阻不聽，最苦是行色匆匆，那肯受裙釵勸？

（才到秋來舉子忙，夫君一去望名揚。禹門三級桃花浪，月闕九秋丹桂芳。）

白，唯有字體稍小於唱詞的齊言韻句，是唱是白需要辨別。王季思《全元戲曲》的整理本《破窯記》，於此處均標注為「白」，實誤，當是滾調，因為李評本《破窯記》第十五齣《夫妻祭灶》中七言詩句（同樣是字體較曲文稍小），在《樂府菁華》、《玉谷新簧》、《摘錦奇音》、《大明春》中均標示為「滾」。

【前腔】<u>九秋丹桂芳，三月桃花浪。</u>（夫，今乃大比之年，天下舉子三千，策試英雄五百。）<u>少甚麼英雄，一跳龍門上。</u>（伯伯、姆姆取笑我兒夫心高望外。豈不聞書云：家貧親老，不為祿仕，大不孝也。）<u>他只為親老家貧，圖寸祿來供養，枉被旁人說短長。</u>（古人云：朱門生餓莩，白屋出公卿。）<u>常言道白屋出朝郎，</u>（公婆、伯姆），<u>休把人輕相，人輕逆相。</u>（古云：人不可以貌相，水不可以斗量。焉知我夫今日之貧賤，異日之不富貴乎？）<u>海水難將升斗量。</u>（自古道：人有善願，天必從之。）<u>天憐念，名顯揚，管更改門閭，衣錦還鄉黨。</u>

　　《金印記》還有多處都是這種唱法，如第八齣《逼妻賣釵》、第十六齣《一家恥笑》、第二十九齣《焚香保夫》等均是。《紅葉記・四喜四愛》、《詞林一枝・趙五娘臨妝感嘆》等等亦是如此唱法。

　　這種滾調唱法最容易打破原有曲牌聯套的格律限制，從而改變曲體結構，向著板腔體戲曲發展：「當曲牌聯套體制中出現滾調這種形式後，一方面對原有的聯套形式是一種豐富，一方面也是一種破壞，破壞了它的固有的形式，而孕育著一種新的變革。」[20]胡忌舉《陽關曲》、《漁父詞》為例，認為也是一種詩頭曲尾，並云：「宋代盛行長短句詞時，也流行著一種先有詩後用該詩意改寫成可唱的詞的風氣。」[21]那麼我們也可以說，在戲曲中，尤其在明代弋陽腔盛行的時代，也流行著一種把長短句的曲唱成齊言體的詩的趨勢，正是這種趨勢，在曲牌體向板腔體的演化過程中起到了重要的作用，當然，這種趨勢是並非只有滾調這一種來源，曲牌體戲曲本身也蘊涵著板腔體的因素，如早在周德清《中原音韻》中就已列出「句字不拘，可以增

20 何為：〈戲曲音樂的歷史分期〉，《戲曲音樂研究》（北京市：中國戲劇出版社，1985年），頁487。

21 胡忌：《菊花新曲破：胡忌學術論文集》（北京市：中華書局，2008年），頁36。

損」的十四種曲牌，它們在形式上就與滾調比較相似，為何這些曲牌不受格律束縛？其原因也值得探究。

　　又如宣德寫本《劉希必金釵記》第六十三齣【十二拍】一曲，旦主唱，生只有白文，以一問一答形式演出，生問一句，旦以唱回答幾句，反覆交替，構成長篇。[22]宣德寫本《金釵記》作為現存最早的南戲寫本，為元代南戲《劉文龍菱花鏡》的改寫本，由此可見，早在南戲初期，就有齊言體的唱法，而這裡還只錄了不到三分之一。旦唱全部用七言韻句，長篇巨制，早已突破了曲牌體的規模，甚至可以說已難見到曲牌的影子了。[23]可以想見，此曲在唱腔上也必然與曲牌體不同，或許已經有板腔體的唱法了。

22 按：引文略，見本書《弋陽腔藝術形態》所引。

23 按：南北曲中未見有【十二拍】曲牌。南曲尾聲一般三句共十二拍，如《事林廣記‧過雲要訣》云：「尾聲總十二拍。」此【十二拍】之名或是來源於此。不過此處早已超出三句的規模，且亦非尾聲。蕭少宋：〈《全元戲曲》本潮劇〈劉希必金釵記〉校注補正〉(《古籍研究》2005年第2期) 謂此處的拍：「是以押韻（包括可混押之韻部）韻部的轉換為標誌，每一轉韻即為一拍。」本文認為此說較為合理，因全曲（加上實為同曲的【前腔】「相公說信報平安」四句）共六十九句，大部分為四句一轉韻，另有五句、八句、十二句轉韻者，共轉韻十四次，故實為十四拍，而「十二拍」只是約數，乃是對這類齊言體創作手法的一種泛指，故以此為牌名。

諾皋、儺戲與板腔體戲曲

　　我國戲劇的最初形態與宗教祭祀儀式密切相關，在此基礎上產生了儺戲。儺戲是祭祀儀式和原始戲劇的結合體，二者不可分割，原始戲劇結合鄉土的背景，在宗教儀式的框架內展開，既豐富又保守、既神聖又世俗、既嚴肅又放蕩，可謂是一種奇妙的組合，構成了我國最本土化、最具有特色和最古老的戲劇形態。朱熹說：「儺雖古禮而近於戲。」（《論語集注》）清楊靜亭《都門紀略》云：「戲即肇端於儺與歌斯二者之間。」王國維《宋元戲曲史》說：「後世戲劇，當自巫、優二者出。」因此，「從宗教儀式到戲劇形式，是中國戲劇史的一條潛流」[1]已經成為共識。從這個角度，我們來考察儺、儺戲與板腔體戲曲的關係。

一　諾皋與儺

　　關於「儺」的原初意義，對此詞的解釋有很多，但我認為「儺」之本義還應與「呼號」、「咒語」有關。唐段安節《樂府雜錄》云：「用方相四人，戴冠及面具，黃金為四目，衣熊裘，執戈揚盾，口作『儺、儺』之聲，以除逐也。」這種「儺、儺」之聲，是一種逐除時呼號之語。為什麼要呼號「儺、儺」而不是其他的聲音，有沒有深層的含義，尚不清楚，但有一點是可以肯定的，那就是「儺、儺」表示著一種咒語。咒語的功能有多種，可以降神、可以祈禱，也可以發出

1　康保成：《儺戲藝術源流》（廣州市：廣東高等教育出版社，1999年），頁9。

警示,「儺、儺」之聲就起到了警示的作用。咒語可以是一種無辭義的聲音,也可以是有意義的韻語。《後漢書·禮儀志》云:「中黃門倡,侲子和」,並唱和一段咒語。這段咒語就是一段整齊的韻文,又見《淮南萬畢術》,可見它是淵遠流傳的。這種咒語形式在上古很常見,馬王堆漢墓出土帛書《五十二病方》中就有很多,如「癰」條,有云:「抉取若刀,而割若葦,而刜若肉,□若不去,苦。」《禮記·郊特牲》載《伊耆氏蠟辭》「土反其宅,水歸其壑,昆蟲勿作,草木歸其澤」是咒語,亦是詩歌。《楚辭》在某種程度上也是咒語,咒語是最早的詩歌。[2]雖然初民對此並沒有意識,卻認為咒語中包含著巨大的神秘力量,可以擺脫恐懼,消災致福,所以在原始巫儀中咒語是不可或缺的。

　　說「儺」是在逐除過程中大聲呼號的一種咒語,還可以找到其他的證據。唐段成式《酉陽雜俎》子目有《諾皋》、《支諾皋》等篇。我認為所謂「諾皋」的「諾」有可能即是「儺」。關於「諾皋」,余嘉錫《四庫提要辨證》考辨此詞甚詳,以為此詞出自《抱朴子》,是禁咒語。並引譚嗣同《石菊影廬筆說》、晁伯宇《談助》、孫思邈《千金翼方》等證之。《抱朴子·登涉》有云:「往山林中……禹步而行,三咒曰:諾皋,太陰將軍,獨開曾孫王甲,勿開外人;使人見甲者,以為束薪;不見甲者,以為非人。』」《千金翼方》下卷《護身禁法第二十》:「咒曰:諾諾翠翠(按通「皋皋」),左帶三星,右帶三牢。」又晁伯宇《談助》云:「靈奇必要辟兵法:正月上寅日禹步取寄生木三,咒曰:諾皋,敢告日月震雷,令人無敢見我,我為大帝使者。」又證之段成式自序亦有取於巫祝之術,故以禁咒發端之諾皋為篇名。[3]此說甚當,「諾皋」是咒語,故「儺」實即「諾」也。

2　參見蕭兵:《楚辭文化》第五章,北京市:中國社會科學出版社,1990年。

3　參見余嘉錫:《四庫提要辨證》(北京市:中華書局,1980年),卷18,頁1162;許逸民:《酉陽雜俎校箋》(北京市:中華書局,2015年),第2冊,頁971-973。

　　《詩經‧檜風‧隰有萇楚》:「猗儺其枝」,《毛詩正義》曰:「猗儺,柔順也。」為什麼「儺」是柔順之意?因儺即諾,諾即若也。羅振玉:「古諾與若為一字,故若字訓為順。古金文若字與此略同。」[4]儺又有「盛多」和「行有節」等義,我以為都與祭祀有關。「若,祭名。《廣蒼》:『若,踏足兒(貌)』,在此可能為獻舞之祭。」[5]張光直《商代的巫與巫術》云:「若字,卜辭金文象人跪或立舉雙手,而發分三絡,其義一般從羅振玉說,『象人舉手而跽足,乃象諾時訓順之狀,……故若字訓為順。』……若字不如說是像一個人跪或站在地上兩手上搖,頭戴飾物亦劇烈搖盪,是舉行儀式狀。換言之,若亦是一種巫師所作之祭。金文古典籍中的『王若曰』這個成語,也可能與此有關。」[6]其實,「若」既然是一種祭祀儀式,其請神禱告過程中自然是要恭順服從的,兩種說法並不矛盾。這樣,「行有節」也可以說從「柔順」中引申出來,「盛多」則表明祭祀供奉祭品之豐盛。祭祀神靈是「諾」、「若」般的馴順,而儺是驅逐鬼疫時的呼號,是同一咒詞語不同環境下的不同功能的表現。

　　而「皋」也是咒語的呼號。《禮記‧禮運》:「及其死也,升屋而號,告曰:『皋!某復。』」鄭玄注云:「皋,音羔。」孔穎達疏:「皋,引聲之言。」又通「嗥」。《周禮‧春官大祝》:「來瞽令皋舞。」鄭玄注:「皋,讀為卒嗥呼之嗥。」又《春官樂師》:「詔來瞽皋舞。」鄭玄注:「皋之言號,告國子當舞者舞。」《說文解字》「皋」字云:「禮:祝曰皋,登謌曰奏,故皋、奏皆从本,周禮曰:詔來鼓皋舞。」段玉裁注云:「蓋古告、皋、嗥、號四字音義皆同。」《睡虎地秦簡‧日書》云:「皋!敢告爾豦琦,某有惡夢,走歸豦琦之所。豦琦強飲強食,賜某大幅(富):非錢乃布,非繭乃絮。」這

4　于省吾主編:《甲骨文字詁林》(北京市:中華書局,1996年),第1冊,頁367。

5　于省吾主編:《甲骨文字詁林》(北京市:中華書局,1996年),第1冊,頁369。

6　張光直:《中國青銅時代》(北京市:讀書‧生活‧新知三聯書店,1999年),頁262。

裡，「皋」是咒語發端辭。

　　上古巫覡以歌舞為職，《說文解字》云：「巫，祝也，女，能事無形，以舞降神者也。」王國維《宋元戲曲史》云：「古代之巫，實以歌舞為職，以樂神人者也。⋯⋯方相氏之驅疫也，大蜡之索萬物也，皆是物也。故子貢觀於蜡，而曰一國之人皆若狂。孔子告以張而不弛，文武不能。後人以八蜡為三代之戲禮，（《東坡志林》）非過言也。」又認為《九歌》等：「或偃蹇以象神，或婆娑以樂神，蓋後世戲劇之萌芽，已有存焉者。」聞一多《神話與詩・九歌古歌舞劇懸解》亦認為《九歌》似戲劇。故明楊慎《升庵集》卷四十四云：「觀《楚辭・九歌》所言巫以歌舞悅神，其衣被情態，與今倡優何異。」故此，巫之表演也近乎戲劇。

　　巫、舞二字形似、義近而音通，起初可能為同源乃至同字。章太炎《文始》釋「巫」：「孳乳為舞，樂也。」[7]《山海經・海外西經》：「大樂之野，夏后啟於此儛九代。」夏后啟無疑為巫，且善歌樂。〈大荒西經〉：「夏后開，開上三嬪於天，得九辯與九歌以下。」注引《竹書》：「夏后開舞九招也。」陳夢家說：「九代、九辯、九招，皆樂舞也。」又說九代即隸舞，隸舞見於卜辭，常為求雨而舞，商人亦以舞為著。陳夢家釋卜辭「舞」云：「象人兩袖舞形，即『無』字。巫祝之巫乃『無』字所衍變。」又云：「巫之所事乃舞號以降神求雨，名其舞者曰巫，名其動作曰舞，名其求雨之祭祀行為曰雩。《說文》『雩，夏祭樂於赤帝以祈求甘雨也』；《月令》『大雩帝，用盛樂』，鄭注云『雩，吁嗟求雨之祭也』；《爾雅・釋訓》『舞，號雩也』，郭注云『雩之祭，舞者吁嗟而請雨。』《釋文》引孫炎云『雩之祭有舞有號』；《周禮・司巫》：『若國大旱則帥巫而舞雩』，注云

7　章太炎：〈文始〉，《章太炎全集》（上海市：上海人民出版社，1999年），第7冊，頁306。

『雩，旱祭也』。凡此所說祈甘雨、求雨、請雨、旱祭等，皆是雩的行為。而吁嗟與號則是舞時之歌。巫、舞、雩、吁都是同音的，都是以求雨之祭而分衍出來的。」又云：「武丁卜辭的無（即舞），到了廩康卜辭加『雨』的形符而成『靈珑』，它是《說文》『雩』之所从來。」[8]《論語・先進》所云：「浴乎沂，風乎舞雩，咏而歸。」孔子描述的即是舞雩。《論衡・明雩篇》讀「歸」為「饋」，釋云：「『風乎舞雩』，風，歌也。『咏而饋』，咏歌饋祭也，歌咏而祭也。」今之儺戲中祈雨儀式的表演很多，如貴池儺戲中的《打赤鳥》，山西雁北賽戲的《斬旱魃》等求雨祭祀活動，就是「舞雩」之風的流傳。「舞雩」時還要伴隨著「吁嗟」之噪，這樣來看，李賀《神弦曲》中「青狸哭血寒狐死，……百年老鴞成木魅，笑聲碧火巢中起」，未嘗不可視作是對巫師祈神時迷狂狀態、呼號告祭的描寫。

　　還可以補充說明的是：皋、號、嘷、乎、于、於、兮等與巫、舞、雩、吁都是同音的。因為古讀「于」為「乎」音，《經傳釋詞》云：「于，猶乎也。」《說文解字》：「乎，語之餘也。從兮，象聲上揚越之形也。」段注：「乎、餘疊韻。意不盡，故言乎以永之。」《說文》：「兮，語所稽也。……象氣越亏也。」又釋亏云：「亏，於也。」段注：「於者，古文烏也。……烏、亏，呼也。取其助氣，故以為烏呼。」故皋即乎。「呼、評、虖、謼本皆作乎。卜辭及青銅器銘文均以乎為評召之意。……兮、乎二字本同源。」[9]乎、于同屬魚部，儺屬歌部，歌、魚聲近通轉，故又可證「儺儺」和「諾皋」音近，實為一事。

　　《禮記・郊特牲》云：「鄉人禓，孔子朝服立于阼。」鄭玄注：「禓，強鬼也。謂時儺索室驅疫，逐強鬼也。』『禓或為獻（献），或

8　陳夢家：《殷虛卜辭綜述》（北京市：中華書局，1988年），頁600-601。
9　于省吾：《甲骨文字詁林》（北京市：中華書局1996年），第4冊，頁3414。

為儺。」《周禮・春官・司尊彝》云：「其朝踐用兩獻尊。」鄭玄注：「兩獻，本或作戲（戲）。注作犧同，素何反。」朱駿聲謂傳寫借「戲」為「麆」，又誤「戲」為「獻」。孫詒讓則說「犧、戲聲近，故或本作『戲』以別于諸『獻』字也。」[10]其實「獻」與「戲」本可通，因為二者都為祭祀儀式，獻从鬲，戲从豆，鬲、豆均為祭祀禮器，故獻、戲有相近的地方，所以會假借戲為獻。另外，「戲」字又讀如「於戲（乎）」之「乎」，由此可知，「戲」可能原本作為語氣詞，類似「乎」、「兮」、「嚎」之類，後被借為「戲曲」之「戏（戲）」字，這並非是偶然。《楚辭・招魂》中的語尾詞「些」，宋洪興祖《楚辭補注》釋云：「些，蘇賀切。《說文》云：語詞也。沈存中云：今夔峽湖湘及南北江獠人，凡禁咒句尾，皆稱些，乃楚人舊俗。」些，讀音與獻（素何反）同，與《詩經》中的「兮」字同為語氣助詞，「兮」即獻、即戏（戲）也，再次表明戲曲的起源與祭祀巫儀、禁咒呼號有內在的關係。後來咒語的成分漸漸減少。娛樂表演的方式替代了神性的內容，戲劇就這樣發展起來了。它對後世的影響是潛移默化且深遠久長，如後世驅儺活動的「打野胡（或作野狐、夜胡）」或「打野呵」、「打呀哈（喃）」等就是從鄉人儺的原始形態發展而來，「打呀哈（喃）」是穿插在儀式讚頌歌詞曲調中的和聲。「打野胡」見宋趙彥衛《雲麓漫鈔》：「歲將除，鄉人率相為儺，俚語謂之打野胡。」《南史・曹景宗傳》云景宗：「為人嗜酒好樂，臘月，於宅中使人作邪呼逐除。」《梁書・曹景宗傳》亦有相同記載，惟「邪呼」作「野虖」。「邪呼」是一種勞動號子，《呂氏春秋・淫辭》：「今舉大木者，前呼輿謣，後亦應之。」高誘注：「輿謣，或作邪謣，前人倡，後人和，舉重勸力之歌聲也。」《文子・微明篇》「輿謣」作「邪呼」，《淮南子・道應訓》同。很明顯，邪呼即輿謣，與夜胡、野狐、

10　參見康保成：《儺戲藝術源流》（廣州市：廣東高等教育出版社，1999年），頁14-15。

呀哈（喃）都是一種呼號語，與上述儺、皋、乎、号等同源，它們來自祭祀儺儀，並運用於生產勞動。

今安徽池州儺戲當地稱之為「嚎啕神戲」，假面戲神稱作「嚎啕戲神」，其祭祀活動稱之為「嚎啕戲會」，從上述我們的論述可以看出，此名「嚎啕」是直接和「諾皋」、「儺儺」聯繫在一起的。其《舞抱羅錢》、《花關索》有：「嚎也嚎嚎朝古社，嚎也嚎嚎夜胡歌」的唱詞，[11]便是明證。廣東潮州流傳的「關童戲」，其歌唱咒語為：「豪姑豪、姨姑姨」，與儺戲「嚎也嚎嚎野胡歌」應是同出一源。唐張說《蘇摩遮》詩云：「豪歌急鼓送寒來」。其詩題下注云：「潑寒胡戲所歌。其和聲云『億歲樂』。」《蘇摩遮》，傳自西亞龜茲等國，被稱作「潑寒胡戲」或「乞寒胡戲」。據惠琳《一切經音義》卷四十云：「或作獸面，或象鬼神，假作種種面具形狀。或以泥水沾灑行人，或持絹索搭鉤，捉人為戲。……土俗相傳云：常以此法禳厭，驅趁羅剎惡鬼食啗人民之災也。」這種「潑寒胡戲」與「打野胡」的形式和內在精神是一致的，二者在唐代或有融合。[12]

故儺儀在咒語中發展，自然地融詩歌、音樂、舞蹈為一體，衍為後世儺戲。這種咒語、呼號又與後世南戲聲腔的人聲幫腔自然而緊密的聯繫在一起。

二　儺號、和聲與幫腔

從原始的儺儀呼號再來看戲曲中的幫腔、滾調問題，似乎更清楚

11 何根海、王兆乾：《在假面的背後——安徽貴池文化研究》（合肥市：安徽大學出版社，2000年），頁96。

12 參見向達：《唐代長安與西域文明》（石家莊市：河北教育出版社，2001年），頁73-78；葉明生：〈一條通往戲曲藝術的潛流——散論「打野呵」及其形態衍變〉，《戲曲研究》第25輯（北京市：文化藝術出版社，1987年），頁231；康保成：《儺戲藝術源流》（廣州市：廣東高等教育出版社，1999年），頁333。

地發現它們內在的本質聯繫。在驅儺儀式過程中有一人領唱和眾人幫和的歌唱，如《後漢書・禮儀志》「中黃門倡，侲子和」。從上述對「儺儺」和「諾皋」的探討中我們可以知道，儺戲是從高聲呼號禱誦歌舞的儀式發展而來，其中伴隨著很多有聲無義（按如果從功能上看，它們也是有意義的，其意義是禁咒或祈禱）的詞語，即類似後世歌曲中的和聲，「儺、儺」、「諾皋」本身就是一種和聲。

　　和聲是音樂重要的組成部分，《禮記・樂記》云：「一倡而三嘆。」注云：「倡，發歌句也。三嘆，三人從嘆之耳。」《廣韻》：「唱，發歌，又導也。」《詩經・鄭風・蘀兮》：「叔兮伯兮，倡予和女。」《說文》：「和，相應也。」這種和聲在《詩經》《楚辭》中就大量存在了，到漢樂府時代，進一步發展成為豔、和、送、亂、聲曲折等形式。《樂府詩集》卷二十六《相和歌辭》云：「諸調曲皆有辭、有聲，而大曲又有豔，有趨、有亂。辭者其歌詩也，聲者若羊吾夷、伊那何之類也。豔在曲之前，趨與亂在曲之後，亦猶吳聲西曲前有和，後有送也。」關於聲辭，《漢書・藝文志》所載的「河南周歌詩聲曲折七篇」、「周謠歌詩聲曲折七十五篇」中的「聲曲折」，王先謙《漢書補注》說：「『聲曲折』，即歌聲之譜。唐曰『樂句』，今曰『板眼』。」姚振宗《漢書條理》說：「《河南周歌詩》、《周謠歌詩》，此兩家皆有聲律曲折，《隋書・王劭傳》所謂『曲折其聲』，有如歌詠是也。」這裡的「聲」不大像「歌譜」，而是如郭茂倩《樂府詩集》卷二十六《相和歌詞一》所列舉的，「『聲』者若『羊吾夷』、『伊那何』之類也。」除此之外，又如《鐃歌・朱鷺》中的「路訾邪」、《艾如張》中的「夷于何」、《有所思》中的「妃呼豨」等等，或置句前，或置句中，或置句末，這裡的「聲」都無辭義上的意義而表示聲律曲折，是類似《道藏・玉音法事》中所載《步虛聲》所附的聲辭，這樣就是一種音樂性的吟誦調，如《鐸舞歌》中《聖人制禮樂》及《巾舞歌》中的「邪烏」、「吾何嬰」、「來嬰」、「何邪」等顯係聲辭，是吟誦

時曲折其聲所發，也是和聲的一種形式。

　　豔一般在曲前，有時在中間，可配歌辭或只是類似過門或引子而無歌辭，如〈豔歌何嘗行〉原注：「曲前有豔」，（據《宋書‧樂志》）但無歌辭。《羯鼓錄》「李琬」條記《耶婆色雞》用《掘柘急遍》解之一事，《四庫全書總目提要》云：「聲盡意不盡，以他曲解之，即漢魏樂府曲末有豔之遺法」，以豔在曲尾，顯然是錯誤的。陳暘《樂書》卷一六四《解曲》云：「凡樂，以聲徐者為本聲，疾者為解。自古奏樂，曲終更無他變，隋帝以清曲雅淡，每曲終多有解曲，如《元亨》以《來樂》解，《火鳳》以《移都師》解之類是也。及太宗朝有入破，意在曲終更使其終繁促。」故解曲是曲終加以繁聲變奏，與豔完全是兩回事。豔在曲前，無論從曲調還是歌辭應是抒情的部分，後世所謂「泛豔」之曲應從此來。趨則在曲尾，應是進行較快的曲子。《古今樂錄》云：「凡歌曲終皆有送聲。」《樂府詩集》卷五十七《琴曲歌辭》中《白雪歌》題解云：「（唐）高宗顯慶二年，太常言《白雪》琴曲本宜合歌，今依琴中舊曲，以御制《雪詩》為《白雪》歌辭。又古今樂府奏正曲之後，皆別有送聲，乃取侍臣許敬宗等和詩以為送聲，各十六節。」南戲中的「斷送」或從此來。從上述可知，則和與豔相當，趨、亂與送聲相當，都有幫腔的性質，只不過幫腔的位置不同，如今之高腔或在曲調起首、或在中間、或押尾幫唱一樣。

　　幫腔作為歌唱的一種特殊手法，其形式在唐代歌舞戲中就已經出現，〈踏搖娘〉的表演中，妻子「行歌，每一疊，旁人齊聲和之云：『踏謠，和來！踏謠娘苦，和來！』」（唐崔令欽《教坊記》）周貽白云：「弋陽腔除金鼓、鐃鈸用於節拍外，別無它物，實際上已等諸『徒歌』……且唐代【踏搖娘】屬於『鼓架部』，其伴奏中亦無絲竹，則所謂『旁人齊聲和之』，與高腔之後場幫和尾音，實無以異。」[13]這種幫

13　周貽白：《中國戲劇史》（北京市：中華書局，1953年），中冊，第五章，頁377。

腔起到烘托劇中人物情感、渲染氣氛，使人同情投入的作用，今貴池儺戲、儺舞的表演中每段吟誦都有：「都來，和！」的應答，與「踏搖娘」的場外幫和風格十分相近。《東京夢華錄》卷九云：「參軍色執竹竿拂子，念致語口號，諸雜劇色打和。」故「踏搖娘」和貴池儺舞之「和」即宋代雜劇「打和」之類。亦即元高安道《嗓淡行院》散曲【耍孩兒】七煞「打訛的將納老胡颩」中的「打訛」。元商正叔散曲《一枝花‧詠妓》云：「為妓路剗地波波，忍恥包羞排場上坐。念詩、執板、打和、開呵。」

　　唐宋以後，和聲進入戲曲衍而為幫腔，如後世戲曲中經常出現的「囉哩嗹」既是禁咒語也是和聲、襯腔或幫腔。明成化本《白兔記》第一齣開場【紅芍藥】曲通篇即由「囉哩嗹」三字反覆顛倒組成。這樣的例子在戲曲、曲藝、民間歌曲中大量見到，而且來源很古。王實甫《西廂記》、現存最早的南戲《張協狀元》、明宣德寫本《金釵記》等均有之。《董解元西廂記諸宮調》卷五【喬合笙】：「休將閒事苦縈懷，和：哩哩囉！哩哩囉！哩哩來也。取次摧殘天賦才。和。不意當初完妾命，和。豈防今日作君災！和。今宵端的雨雲來，和。」後文凡標示「和」者，應是「哩哩囉」的省略。《荔鏡記》多次出現「嗹柳哴，哴柳嗹」之類的和聲，均標明「內唱」，顯係幫腔。「嗹柳哴，哴柳嗹」之類，實際上都是「囉哩連」的音轉。另外《香囊記》、《玉簪記》、《荔枝記》，明雜劇《丹桂鈿合》等，都插有「囉哩嗹」的演唱。《綴白裘》六集《花鼓》夫妻合唱鳳陽花鼓詩有「囉哩嗹」和聲。直到現在，北方評劇、安徽黃梅戲、紹興的越劇、福建的梨園戲、莆仙戲、傀儡戲，廣東潮州的白字戲，惠東一帶的漁歌、疍歌；順德的木偶大棚戲；雲南的彝劇，廣西的師公戲等等，都還保留著演唱「囉哩嗹」的習俗。[14]福建莆仙戲在演出之前先打三通鼓，然後用

14 詳見康保成：《儺戲藝術源流》第三章，廣州市：廣東高等教育出版社，1999年。

「囉哩嗹」三字反覆顛倒唱出，此為淨臺咒語，胡忌《宋金雜劇考》認為即宋代「打和」之遺，[15]溫州舊時戲班開臺儀式中的「祭神咒」、泉州木偶劇團「開臺曲」等都用「囉哩嗹」，與《白兔記》有著驚人的相似。因此饒宗頤先生認為「囉哩嗹」是「南戲戲神神咒」。[16]這種類似「囉哩嗹」的和聲，即劉庭璣《在園雜志》所謂的「後臺作喇喇囉囉之聲。」其主要特徵就是「有聲無義」，主要作用是作為一種襯腔，即幫腔中的拖腔部分，如現今高腔中的幫腔，大多拖腔也是有聲無義，因而它們的性質是一致的。

　　但有聲無義的幫腔並不止「囉哩嗹」一種，「囉哩嗹」只是其中應用較廣泛的例子，其他如南北曲中的【水紅花】中的「也囉」，元曲中的「也么歌」，許多脫胎於秧歌的劇種，都有一唱眾和，劇外人幫腔的唱法，如山西汾孝秧歌劇、流行於魯南、蘇北、皖北交界地區的「拉魂腔」，包括現今的各地高腔的幫腔也與秧歌有著不可分割的聯繫。又，今貴池儺舞《打赤鳥》中觀眾在臺下集體性「賀、賀」的喊聲也是一種幫腔。

　　不僅如此，這種和聲無論無義還是有義，多有演變為曲名或曲牌者，如《樂府詩集》卷三十四引《後漢書‧五行志》中的《董逃》之歌，「董逃」即為和聲，後來變為樂府詩中的《董逃行》曲名。唐代敦煌曲如《好住娘》、《上留田》、《竹枝》等均有「好住娘」、「上留田」、「竹枝」這樣的和聲。[17]康保成先生考證佛曲【羅犁羅】即為「囉哩嗹」之源。北曲中【浪來裡】、【高過浪來裡】等曲牌，亦從

15　胡忌：《宋金雜劇考》（上海市：古典文學出版社，1957年），頁309。按：王正祥《新定宗北歸音‧凡例》云：「【賞花時】句數短促，不入聯套，元人用於楔子中。蓋楔子者，即如古傳奇中開場唱及囉哩嗹之類院本俗套。」將囉哩嗹認為是「楔子」，則誤。

16　饒宗頤：〈南戲神咒「囉哩嗹」之謎〉，《梵學集》（上海市：上海古籍出版社，1993年），頁209-222。

17　任二北：《敦煌曲初探》（上海市：上海文藝聯合出版社，1954年），頁74。

「囉哩嗹」來。又如【蓮花落】、【太平年】,《靜志居詩話》云:「『落離蓮,離落蓮,歷歷落落太平年』此市井歌謠合唱之尾聲,乃花開蓮花落之同調也。」朱有敦《曲江池》雜劇第四折【蓮花落】,曲尾全以「太平年」三字作結可證。《董西廂》卷五【哈哈令】和【哈哈令】即以其中的「也哈哈」、「也呴哈」和聲為曲牌名。南中呂宮近詞有【阿好悶】一曲牌,亦以其中「阿好悶」之和聲為牌名等等。

　　王正祥《新定十二律京腔譜‧總論》云:「曲藉乎絲竹相協者曰『歌』,一人成聲而眾人相和者曰『唱』。」這正是燕南芝庵《唱論》中所謂的「南人不歌,北人不曲。」即南戲聲腔是由無樂器伴奏的「徒歌」發展而來的,故南戲中的「合頭」等均為和聲幫腔,這種一唱眾和的幫腔是對徒歌單一表現手段的補充和豐富,其意義是重大的。

三　儺戲與板腔體戲曲

　　從儺戲的上下句齊言對稱韻句的文體形式及吟誦調的演唱方式上看,儺戲即是一種詩贊體戲曲。至於儺戲中的長短句體式則受唐宋以後的戲曲聲腔的影響,與詩贊體的體式相較,是晚起的形式。儺戲中的齊言韻句的文體形式常被人認作是對元明以來的詞話或話本文學的借鑒,這種觀點忽略了中國本土自古以來的詩歌文學傳統。民間歌謠詩詞如《詩經》、《楚辭》、荀子《成相》、漢樂府等本來就有五七言韻句,三三七七七等句法,它們直接影響了說唱文學及詩贊體戲曲,產生了攢十字等句法結構。包括俗講變文這些翻譯文學中的雜言、齊言、聯章等歌辭形式也是從中土民間文學中借鑒而來。因此,儺戲的詩贊體文體結構其來有自,且儺戲起源很早,不會反過來去繼承話本或詞話中的句法。民間文學是源,詩贊體儺戲、話本和詞話均是流。

　　儺戲中的儺腔,應是從「聲依永」的吟誦調發展而來。《尚書‧堯典》:「歌永言。」永即長言也。《禮記‧樂記》云:「故歌之為言

也，長言之也。說之故言之。言之不足，故長言之。長言之不足，故嗟嘆之。嗟嘆之不足，故不知手之舞之，足之蹈之也。」《說文》：「以聲節之曰誦」，即吟詠以聲節之。因此吟誦是我國固有的一種歌唱方式，對儺戲唱腔有直接影響。

儺戲的生成過程中又受到來自佛教俗講的影響。佛教轉讀唄贊，常稱作「吟」。梵唄是「素唱經文」，即清唱。其講經文的演唱有「吟」、「平吟」、「側吟」、「斷吟」、「古吟」等，它們是音樂性的朗誦，即吟誦。如「斷吟」即唐傳日本音律十二調中的「斷金」調。由於音讀的原因，「斷吟」訛為「斷金」。貴池儺戲誦贊部分的「喊斷」稱之為「嗷斷云」，「斷云」或許是「斷吟」之訛，或許是來自元雜劇結束時的「斷云」，總之是一種吟誦調。元雜劇中那些標為「詩云」、「詞云」、「訴詞云」、「歌云」、「斷云」的，都為詩贊體唱詞。大量為七字句格，另有十字句格，如《王粲登樓》雜劇第四折、《王月英月夜留鞋記》第四折等。馬致遠《呂洞賓三醉岳陽樓》中第三折正末扮呂洞賓持愚鼓、簡子唱道情：「披蓑衣戴箬笠怕尋道伴，將簡子挾愚鼓先看中原。打一回歇一回清人耳目，念一回唱一回潤俺喉咽……。」全是「攢十字」句式，共二十六句，然後以七言四句結束。從「念一回唱一回潤俺喉咽」可以看出是韻散相間，有說有唱的，顯然來自佛教俗講說唱的形式。孔尚任《桃花扇》續四十齣《餘韻》中老贊禮彈弦子唱「神弦歌」【問蒼天】，又說此歌為「巫腔」，皆是「三三四」結構的十字句，共三十二句，這種「巫腔」恐怕是源於儺腔。又如山西上黨隊戲和山陝鑼鼓雜戲，從現存的儺戲劇本來看，其劇本結構為詩贊體，以七言為主，間用三三四的攢十字結構，或用三言的排比垛疊句式，演唱用吟誦調，貴池儺戲中的儺腔也是如此，而南戲中引子的乾唱便頗類似一種吟誦調，只不過比儺戲唱腔更進一步音樂化而已。

目連戲中大量唱腔含有很明顯的宗教音樂，有「念經」的音調，

形式近於佛教音樂的【梵白】和道教音樂的【道腔白】。楊蔭瀏《佛
教禪宗音樂》云:「【梵白】,是一種散板唱腔。基本調只有一個,但
依字句長短、字音的不同,可以伸縮改變。各種散文、四六體韻文,
四言、五言、七言詩和長短句的詞,都能配合。這是佛教原有的唱
腔,也是用得最多的一種唱腔,可能與印度音樂有關。有快和慢兩
種,快的叫做【快梵白】。【道腔白】,是另一種散板唱腔。用於配合
四六體韻文,其中包含著道教的唱腔。」[18]南京高淳目連戲中的散
板,特別是【詩求板】,具有上述兩種形式的一些特點,用得也最
多。如《孝婦賣身》裡【詩求板】的唱腔,極似五當山道教音樂裡的
【念咒腔】。【鎖南枝】一類曲牌中,不少曲牌的主腔就與道教音樂的
【步虛聲】主腔有相同之處。[19]

　　而安徽貴池由於緊鄰九華山佛教聖地,其地之儺戲受到佛教的影
響就更明顯了。其儺腔是齊言體唱詞(包括七言和三三七句式)多以
民歌、小調演唱,還有【巫歌】以及民俗小調、道士、和尚的聲腔,
儺腔用本嗓演唱,操鄉音土語。無伴奏,句間襯以簡單的鑼鼓。多用
散板,演唱具有即興性。[20]

　　至於滾調的產生,我認為也與詩贊體的儺腔有關。張庚、郭漢城
《中國戲曲通史》云:「滾調是以流水板的急促節奏和接近口語的朗
誦的歌腔來表現情緒的。」[21]說明它介於唱白之間,是在吟誦調、齊
言體和幫腔的基礎上發展而成的。王正祥《新定十二律呂京腔譜·總
論》云:「嘗閱樂志之書,有『唱』、『和』、『嘆』之三義。一人發其

18 轉引自《南京戲曲資料匯編》第3輯,《中國戲曲志·江蘇卷·南京分卷》編輯室
　　編,南京市:1988年,頁43-44。

19 《南京戲曲資料匯編》第3輯,頁45。

20 何根海、王兆乾:《在假面的背後——安徽貴池文化研究》(合肥市:安徽大學出版
　　社,2000年),頁144。

21 張庚、郭漢城:《中國戲曲通史》(北京市:中國戲劇出版社,1981年),中冊,頁
　　376。

聲曰唱；眾人成其聲曰和；字句聯絡純如繹如，而相雜於唱、和之間者，曰嘆。兼此三者，乃成弋曲。唱者，即起調之謂也；和者，即世俗所謂接腔也；嘆者，即今之有滾白也。」《說文》：「嘆，吟也。謂情有所悅，吟嘆而歌詠」，唱、和、嘆的結合便產生了滾調，弋陽腔、青陽腔、各路高腔中的滾調無不如此。然而北曲中的滾調其實也很多，任二北《曲諧》認為：北曲么篇的「么」字便是「哀」字之省文，不無道理。[22]如《長生殿・覓魂》折【後庭花滾】曲，此曲自第六句後，一連增添四十八句不計襯字在內的五字句。很明顯是一種滾調唱法。幫助洪昇訂譜的徐麟眉批曰：「此調亦可增減，但必增於第六句下。句皆五字葉，而平仄不更，末以一句單收之。自『鍾情生死堅』以下，皆屬增句。」[23]

　　滾調的重要作用和意義不僅是突破了曲牌聯套的限制，還在於為向板腔體音樂過渡起了中介和催化劑的作用。它的出現改變了曲體結構，以變奏原則為曲調發展手法，其強大的敘事功能增強了音樂的戲劇性，這種聲腔形態無疑影響到了後來板腔體戲曲的形成，如秦腔板腔體音樂就是秦腔藝人吸收和採用了陝西古來流行的類似道教「善人」唱經念詞的【勸善調】基礎上改造而成的，形成核心的唱段——【二六板】。[24]再如「高淳目連戲音樂屬曲牌體音樂，其表現方法為曲牌聯綴，其中許多曲牌唱插入【詩求板】。形成一種腔滾結合的表現形式，使唱腔產生板式變化和豐富的節奏變化，因而使其增加了板腔的因素。」演唱上，無絲弦伴奏的徒歌形式，「所唱曲牌有宣敘調和

22　馮沅君：〈古優解〉，《馮沅君古典文學論文集》（濟南市：山東人民出版社，1980年），頁70頁注28。

23　傅雪漪：《崑曲音樂欣賞漫談》（北京市：人民音樂出版社，1996年），頁108。

24　楊志烈：〈秦腔源流淺識〉，載中國藝術研究院戲曲研究所、山西省文化廳戲劇工作研究室編《梆子聲腔劇種學術討論會文集》（太原市：山西人民出版社，1984年），頁230-231。

詠嘆調，其中宣敘多，節奏自由。」[25]【詩求板】就屬滾調性質。

　　流沙先生《徽池雅調淺談》云：「由於滾調詞句在一個曲牌中大量出現，使其固定的曲牌詞格已經無法保留，加上幫腔樂句的減少，引起整個劇種在音樂唱腔上的變化是打破曲牌體結構，從而創造一種新的曲體。這種曲體有點類似板腔體的音樂形式。……這是高腔戲曲向板腔體發展的必然結果。」[26]因此，板腔體戲曲音樂以節奏變化作為發展曲調的原則和音樂戲劇化的基本表現手法，其實早已在孕育於儺戲聲腔中了。

　　綜上所述，我們從諾皋與驅儺呼號之間的關係入手，尋繹「儺」的原初意義。古老儺儀作為一種巫術祭祀的宗教儀式，在這個過程中，伴隨著祈求、禱告或禁咒語的高歌，原始的和聲已經由此萌芽，經過漢樂府和隋唐佛教藝術的進一步整合，這種和聲進入到戲曲中演變為幫腔，孕育了滾調，而滾調的出現導致板式變化，進而形成板腔體戲曲，因此儺戲對板腔體戲曲的形成有著至關重要的意義。

25　《南京戲曲資料匯編》第3輯，頁28。

26　流沙：《明代南戲聲腔源流考辨》（臺北市：施合鄭基金會，1998年），頁177-178。

詩贊體戲曲考論

　　葉德均先生曾總結中國的說唱藝術有樂曲系和詩贊系兩大系統。[1]
日本學者金文京因此認為中國戲曲亦可分為詩贊系與樂曲系兩大系統：
雜劇、南戲、崑曲屬樂曲系，京劇等地方戲為詩贊系系統。他說：「詩
贊系戲曲流傳之廣、之久，遠遠超出我們的想像之外，實為中國戲曲
史的一大潮流，雖有隱顯雅俗之不同，足以與元雜劇、明傳奇等的樂
曲系戲曲分庭而抗禮。」[2]

　　學界目前多把梆子腔、京劇等稱為板腔體戲曲，但詩贊體戲曲這
個概念其涵蓋面較寬泛，可以認為板腔體戲曲是詩贊體戲曲的高級形
態。且詩贊體戲曲概念的提出有其更重要的一面，即此概念將梆子
腔、京劇等近代以來的板腔體戲曲一直上溯到元代以前，和在此之前
性質相近的戲曲形態如儺戲、傀儡戲、影戲、搬唱詞話、民間小戲等
聯繫起來，呈現出一條綿延不斷的由潛流到明河的戲曲傳統，從這個
角度出發，一些問題或可得到闡釋。

一　詩贊體戲曲的概念及其文體結構的來源

　　王國維《曲錄・自序》云：「粵自貿絲抱布，開敘事之端；織素

1　葉德均：〈宋元明講唱文學〉，《戲曲小說叢考》（北京市：中華書局，1979年），下
　　冊，頁625-688。
2　〔日〕金文京：〈詩贊系戲曲考〉，《漢學研究之回顧與前瞻》（北京市：中華書局，
　　1995年），上冊，頁206。按：為與板腔體戲曲對應，本書稱「詩贊系戲曲」為「詩
　　贊體戲曲」。

裁衣，肇代言之體；追原戲曲之作，實亦古詩之流。」[3]「貿絲抱布」，指《詩經‧衛風‧氓》;「織素裁衣」，指漢樂府《孔雀東南飛》。王國維並不是說此二篇詩歌就是戲曲，他只是指出戲曲有如敘事詩那樣「敘事」故事及「代言」的特點，同時也說明戲曲的曲辭來自《詩經》以來的韻文傳統。

　　所謂詩贊體戲曲，即繼承了這樣的傳統——齊言體的文辭結構為其基本特徵。《文心雕龍‧宗經》篇云:「賦、頌、歌、贊，則《詩》立其本。」〈頌贊〉篇云:

　　　　贊者，明也，助也。昔虞舜之祀，樂正重贊，蓋唱發之辭也。
　　　　及益贊于禹，伊陟贊于巫咸，並揚言以明事，嗟嘆以助辭也。
　　　　故漢置鴻臚，以唱言為贊，即古之遺語也。

則詩贊之「贊」，雖有多種涵義，但其來源於詩，從形式上看，總以齊言韻文為主。佛經俗講「唄贊」、「偈贊」之「贊」，即齊言韻文之體。今山東柳子戲中，假如一個曲牌不能把全段意思充分表露無遺，還可在劇詞前面加五言或七言韻白，亦稱為「贊」。

　　可見，詩贊體戲曲的文辭結構淵源有自，即源自我國傳統的詩歌文學，後來亦受到多種文體的孳乳，尤以受說唱文學影響為最顯著。

　　《荀子‧成相》被認為是中國說唱藝術的遠祖。《成相》歌詞形式均為三、三、七、四、七。蘇軾《仇池筆記》云:「成相者，古謳謠之名也。」《禮記‧曲禮》亦云:「鄰有喪，春不相。」「成相」為古時民間歌謠，是舉重勸力之歌，同時口中發出「邪許」之聲。這種歌謠以「相」為打擊伴奏樂器，且說且唱。[4]康保成先生考證此

3　王國維:《王國維戲曲論著選》(北京市:中國戲劇出版社，1957年)，頁365。

4　楊蔭瀏:《中國古代音樂史稿》(北京市:人民音樂出版社，1981年)，上冊，頁56-57。

「相」與宋代宮廷儀式和樂舞中參軍色手執竹竿子相似，民間又稱為
「霸王鞭」。而搖動霸王鞭載歌載舞的一種藝術形式稱作「打連相
（廂）」，並認為《成相》可能是最早的連廂詞。[5]

　　說唱文學發展到了唐代，受到佛教說唱藝術變文的影響。有一種
說法認為我國說唱文學來自佛教俗講變文，但此說沒有考慮到更早的
淵源，它忽略了中國本土自古以來的詩歌文學傳統對說唱文學的影
響。例如，俗講變文中的雜言、齊言、聯章等歌辭形式就是從我國民
間文學中吸收而來。民間歌謠、詩歌辭賦如《詩經》、《楚辭》、荀子
《成相》、漢樂府等本來就有五七言韻句、三三七七七等句法，它們
直接影響了說唱藝術及詩贊體戲曲，並產生了攢十字等句法結構。

　　因此，從文體結構上講，民間文學是源，變文、詩贊體戲曲等均
是流。故詩贊體戲曲直接來源於我國古老的說唱文學，準確地說是來
自於詩贊體的說唱文學。

二　搬唱詞話與詩贊體戲曲——從講唱故事到扮演故事

　　我國戲劇產生的要素如詩、歌、舞、樂、故事、扮演等，分別來
看它們很早就產生了，然而將它們綜合起來以代言方式扮演故事而形
成真正成熟的戲劇形態則依然較晚，這是由於敘述「故事」藝術的晚
熟造成的。

　　席臻貫〈敦煌變文與後世曲藝戲曲關係〉說得好：「中國戲劇形
成伊始為什麼不像外國戲劇那樣是用道白的方式而是以唱為主的『戲
曲』形式，答案可能只有一個，就是源於講唱文學的又說又唱傳
統。」[6]洛地《戲弄辨類》云：「我國真戲劇『戲文』的出現、形成，

5　康保成：《儺戲藝術源流》第五章（廣州市：廣東高等教育出版社，1999年），頁
　　164-169。

6　席臻貫：〈敦煌變文與後世曲藝戲曲關係〉，《中國音樂》1992年第3期。

在於『敷衍話文』，而不是源自被稱作『歌舞小戲』的『戲弄』段子。」[7]也就是說，戲曲只有在說唱這樣高度發達的敘事藝術成熟以後才可能產生出來，而由說唱到戲劇的轉變，這其間的關鍵是「搬唱」——分角色扮演故事，即將說唱的故事裝扮搬演。

　　宋元時出現「搬唱詞話」的表演形式，雜劇和戲文中目前還沒有見到「搬唱詞話」的劇本，但留下了詞話的痕跡，如《元曲選》中那些標為「詩云」、「詞云」、「訴詞云」、「歌云」、「斷云」的七言或十言的詩贊體唱詞，它們雖亦有可能是出於明人的增飾和改編，然而宋人話本中已多有詩詞韻語的插入演唱，對雜劇、戲文當不無影響，如《刎頸鴛鴦會》中的插演鼓子詞【商調醋葫蘆】等；另外，較早的戲文中亦不時有大段的說唱性質的賓白，如《張協狀元》第八齣「丑做強人出白」那一段白文、《琵琶記》第十七齣《義倉》淨丑對白為一段「陶真」（中有【蓮花落】的和聲）等。到明傳奇中說唱藝術的插演就更多了，尤其是民間演出本甚至喧賓奪主，有些還構成了整齣戲文的主要內容，如《荊釵記·閨念》（汲古閣本）齣，無白，只每支曲牌後有一七言絕句，交替演唱，如同說唱；又如《升仙記》中的大段道情、《勸善記》中的長篇【觀音詞】、「十不親」、「三大苦」等，已經發展到滾唱、滾調，可以說蘊含著板腔體戲曲的因素。[8]

　　南曲滾調比較明顯，但北曲也有近似於滾調的，如關漢卿著名的《不伏老》【南呂一枝花】套中的【煞尾】「我是個蒸不爛，煮不熟，搥不扁、炒不爆、響噹噹一粒銅豌豆」一段，多為三字垛句，極似今之吹腔中的疊板、京劇《徐策跑城》中唱的徽調一段的垛板，可以說和滾唱的性質相似。《玉谷新簧·關雲長河梁救駕》齣亦以三字疊句為主，間以五七言詩句，可謂大段暢滾，和關漢卿《不伏老》類似。[9]又

7　洛地：《洛地文集·戲劇卷》（北京市：藝術與人文科學出版社，2001年），頁135。
8　詳見拙文：〈弋陽腔藝術形態芻論〉，《戲劇藝術》2004年第6期。
9　周貽白：《戲曲演唱論著輯釋》（北京市：中國戲劇出版社，1962年），頁20。

如北曲曲牌【仙呂後庭花】，此曲自第六句後，可增添五字句，《元曲選》中一百種雜劇劇本中，大約有六十一種的【後庭花】都有增句，從增一句到十四句不等，[10]《牡丹亭・冥判》的【後庭花滾】則是長篇三字韻句，絕似滾調唱法，這些是從元雜劇的【後庭花】的增句發展而來的。《詞林一枝・王昭君親和單于》中【點絳唇】、《摘錦奇音・文公馬死金盡》中【雁兒落】，均五十餘句；《英台自嘆》之【泣顏回】達八十多句，這些均類似滾唱。《時調青崑》卷四下層載《楊妃醉酒》，只【新水令】和【清江引】二曲，中間一百多句唱詞，梅蘭芳曾談到此齣，認為是崑曲的一種變格，後被稱為時劇：「像《醉楊妃》一劇除了首尾兩折有牌子（頭一折是【新水令】，末一折是【清江引】），中間的一百四十多句大段唱詞，雖然也採用長短句的形式，可沒有牌子了，前輩曲家不承認它是道地的崑曲，才收入在『時劇』類內。」[11]之所以是時劇，是變格，都是拜滾調之賜。

周德清《中原音韻》中列出「句字不拘，可以增損」的曲牌十四調，包括仙呂【混江龍】、【後庭花】、【青歌兒】，正宮【端正好】、【貨郎兒】、【煞尾】，南呂【草池春】、【鵪鶉兒】、【黃鐘尾】，中呂【道和】，雙調【新水令】、【折桂令】、【梅花酒】、【尾聲】等，[12]除此還有正宮【雙鴛鴦】、【蠻姑兒】，仙呂【端正好】、【六么序】，黃鐘【刮地風】，大石【玉翼蟬煞】等等，[13]它們在形式與功能上近乎滾調。

然而雜劇、戲文和傳奇中的滾調只是詩贊體戲曲的若干因素表現，尚非真正意義上的搬唱詞話，真正的搬唱詞話來自於詩贊體戲曲。金文京《詩贊系戲曲考》所舉元代搬唱詞話以及貴池儺戲搬唱明

10　參見徐扶明：《元代雜劇藝術・增句》（上海市：上海文藝出版社，1981年），頁256。

11　梅蘭芳述、許姬傳記：《舞臺生活四十年》（第二集）（北京市：團結出版社，2006年），頁228。

12　朱權《太和正音譜》中所引同此。李玉《北詞廣正譜》又加上仙呂【六么序】，南呂【玄鶴鳴】【收尾】，和雙調【攪箏琶】。

13　參見徐扶明：《元代雜劇藝術・增句》（上海市：上海文藝出版社，1981年），頁256。

代詞話就是較明顯的例子，其實搬唱詞話的歷史還可以追溯得更早一些，漢唐宋以來從民間到上層社會傀儡戲的演出即可見一斑。唐杜佑《通典》卷一四六云：「窟礧子，亦曰魁礧子，作偶人以戲，善歌舞。本喪樂也，漢末始用之於嘉會。」《都城紀勝》「瓦舍眾伎」條云：「凡傀儡敷演煙粉靈怪故事，鐵騎公案之類，其話本或如雜劇，或如崖詞。」由南宋西湖老人《繁勝錄》記載的：「唱涯詞只引子弟，聽陶真盡是村人。」「陶真」，在宋代文獻中雖僅此一見，但根據明代以來的記載，陶真是詩贊體說唱之一種。（見田汝成《西湖遊覽志餘》、朗瑛《七修類稿》等記載）南宋張戒《歲寒堂詩話》卷上謂張文潛《中興碑詩》為「弄影戲語。」則影戲曲辭亦是詩贊體。南戲《張協狀元》中有【大影戲】的曲牌，以七言為主；《董西廂》諸宮調中有【傀儡兒】兩支曲子，基本為七言。則傀儡戲和影戲可知是搬唱詞話演變而來的詩贊體戲曲形態。

今流行於山西南部古蒲州地區的鑼鼓雜戲，大量保留儺儀痕跡，其演出性質和程式與貴州地戲很少差別，據專家考證，鑼鼓雜戲產生大約在金元時期。明嘉靖《池州府志》稱儺戲為「雜戲」，恰與晉南對鑼鼓雜戲的稱謂相同。其劇本與元明詞話本形式也相似，因此，鑼鼓雜戲與貴池儺戲一樣，是在演唱詞話的基礎上形成的。[14]其劇目故事內容以宋代為下限，宋以後劇目極少，如《鴻門宴》、《長坂坡》、《銅雀臺》、《關公破蚩尤》、《仁貴征東》、《目連救母》、《白猿開路》、《安天會》等。其中有關《三國》、《西遊》故事的戲劇與小說在人物、情節等有很大出入，而與話本更為接近。劇本的念白、吟誦，以七言句為主，亦與話本中講唱類似，很明顯，鑼鼓雜戲是搬演詞話的戲劇形態。[15]今貴州地戲亦然。地戲是儺戲的一種，入黔時間最遲

14 孟繁樹：《中國板式變化體戲曲研究》（臺北市：文津出版社，1991年），頁90-93。

15 黃竹三：〈試論戲曲產生發展的多元性〉，《戲曲文物研究散論》（北京市：文化藝術出版社，1998年），頁8-9。

在明嘉靖以前，其劇本仍是以第三人稱為主的敘事說唱本。其韻文以
七字句為主，不時也有十字句出現。對白部分是生硬、陳舊的白話散
文，只起連接劇情、敘述和引起的作用。劇本以敷衍故事為主，既無
抒情功能，也沒有性格描寫。所不同於說唱藝術的是，它以多人分擔
角色，有人物表演和鑼鼓伴奏。其題材內容全為歷代興廢征戰故事，
幾乎沒有生活小戲，其中唐宋故事所占比例最大，凡此等等，處處顯
示出它與說唱詞話的親密關係。[16]

　　明張大復《梅花草堂筆記》卷五「董解元《西廂記》」條記載，
其父親幼年時「曾見之盧兵部許，一人援弦，以數十人合坐，分諸色
目而遞歌之，謂之『磨唱』。盧氏盛歌舞，然一見後，未有繼者。趙
長白云：『一人自唱。非也！』」色目，即腳色，可見明《董西廂》的
演唱也是分腳色坐唱。

　　清毛奇齡《西河詞話》提到一種演員不唱，由坐間人代唱的方式：

> 金作清樂，仿遼時大樂之制，有所謂連廂詞者，則帶唱帶演，
> 以司唱一人、琵琶一人、笙一人、笛一人，列坐唱詞，而復以
> 男名末泥、女名旦兒者，並雜色人等，入勾欄扮演，隨唱詞作
> 舉止，如「參了菩薩」，則末泥祗揖，「只將花笑捻」則旦兒捻
> 花類。北人至今謂之連廂，曰打連廂，唱連廂，又曰連廂搬
> 演。大抵連四廂舞人而演其曲，故云。……往先司馬從寧庶人
> 處得《連廂詞例》，謂：「司唱一人，代勾欄舞人執唱。」其曰
> 代唱，即已逗勾欄舞人自唱之意；但唱者止二人，末泥主男
> 唱，旦兒主女唱也。若雜色入場，第有白無唱，謂之賓
> 白。……及得《連廂詞例》，則司唱者在坐間，不在場上，故
> 雖變雜劇，猶存坐間代唱之意。」（見焦循《劇話》卷一引）

16 孟繁樹：《中國板式變化體戲曲研究》（臺北市：文津出版社，1991年），頁87。

「猶存坐間代唱之意」，說明這種唱法還未擺脫敘事體，雖然有了腳色裝扮，但從嚴格意義上說還不是代言體的戲劇。[17]

今貴池儺戲中有一種唱法與此有相似之處：即演員們戴著面具上場卻並不演唱，而由坐間人代唱。如源溪村縞溪曹氏家族其現存儺戲兩種：《劉文龍》和《孟姜女》。其演出就在祠堂中進行，族人稱之為「地戲」。所有演員穿戴劇種腳色服裝和面具一次性出場，並非按照劇情先後出下場，每人由一位執事人員牽引魚貫上場，按照其腳色身份應居位置就位，或坐或立，然後執事退場，稱作「擺位」。演唱由兩位「先生」並不分工，齊聲對照劇本照本宣科地講唱。而演員則不動也不唱，直至唱畢一場，再由執事人員引下場。殷村姚家與縞溪曹家基本相同，只是由一位先生唱，演員自己上下場。另外，當先生講唱到某一人物腳色時，演員便略動一動（不移動位置），以與唱者呼應，讓觀眾明白唱的是哪一位腳色。[18]這種表演顯得更為原始和古老，其戲劇性較毛奇齡提到的「連廂」還少。

儺戲的表演形態大都如是，如今鑼鼓雜戲、池州儺戲、貴州安順地戲等表演中，以說唱故事為主，說唱藝人居主導地位，被稱為「先生」，不僅擔負唱、白的任務，還對人物的上下場進行指揮和提示。向觀眾介紹情節，兼司檢場和配角。屬於皮黃系統的江西西河調的表演至今也還由一位「先生」上場報臺。[19]余秋雨說：「原始演劇常與說唱藝術相伴和，例如雲南的關索戲、貴州的地戲、貴池儺戲等，都或多或少的保存著說唱文學的印痕，從劇本看，好多還保持著第三人稱。」他還提到觀看貴池儺戲演《陳州散糧》時的情形：「主角包公

17 詳見李家瑞：〈由說書變成戲劇的痕跡〉，《史語所集刊》第7本第2分，載萃存學社編集《宋元明清劇曲研究論叢》第2集（香港：大東圖書公司，1979年），頁67-80。

18 參見何根海、王兆乾：《在假面的背後——安徽貴池儺文化研究》（合肥市：安徽大學出版社，2000年），頁139-140。

19 王兆乾：〈池州儺戲與成化本《說唱詞話》〉，《中華戲曲》第6輯。

及隨員戴面具登場、舞蹈、入座後，即有一個當今尋常服飾的老漢坐落在包公案桌邊上，翻看唱本，縱情詠唱。他一唱，戴面具的演員們就按著唱詞動作起來，但動作特別緩慢、簡約，甚至長時間處於『定格』狀態，好像故意要為唱詞作闡釋性造型。老者戴著眼鏡，邊唱邊抽煙、邊喝茶，從容自若，很快就在舞臺上處於主導地位。」[20]

今河北省邯鄲市武安固義村演出儺戲時有「掌竹」一角，與貴池儺戲之「先生」有類似之處，上黨隊戲亦有此角色，稱之為「前行」。演員只演不說，掌竹只說不演，兩相配合，掌竹念白為詩贊體，曲詞基本為七字句、十字句韻文，間以散文道白，可見是從說唱文學搬演而來。演唱用吟誦腔，無弦索伴奏，僅以鑼鼓擊節。而掌竹手中之「戲竹」即是宋代教坊參軍色所執之「竹竿子」之遺存，掌竹之角色功能也與參軍色大致相同。[21]這讓我們想起宋人史浩《劍舞》中的表演，其中有竹竿子、有念有唱有舞蹈，表演項莊、樊噲舞劍的故事，則竹竿子也起到掌竹之作用，可見這種演劇形態尚保存著古代歌舞戲的原型。

清范祖述《杭俗遺風》提到灘簧是以「五六人或六七人，分生、旦、淨、丑腳色，惟不加化妝，素衣，圍坐一席，用弦子、琵琶、胡琴、鼓板，所唱亦係戲文。唯另編七字句，每本五六齣，歌白並作，間以諧謔，猶京師之樂子，天津之大鼓，揚州鎮江之六書也」。[22]這是代言坐唱，如加上表演，則成戲劇矣，如越劇由即是浙江嵊縣一帶流行的說唱形式「落地唱書」演變而來，這類由說唱分角色化妝扮演故事漸變成戲劇的還有很多。

20　余秋雨：〈中國現存原始演劇形態美學特徵初探〉，《戲曲研究》第27輯（北京市：文化藝術出版社，1988年），頁13。

21　黃竹三：〈談隊戲〉，《戲曲文物研究散論》（北京市：文化藝術出版社，1998年），頁305-307。

22　李家瑞：《由說書變成戲劇的痕跡》。

　　分腳色演唱尚是詩讚體戲曲形成的初級形態，故其戲劇成分較少，說唱的成分較多，在此基礎上加以代言體裝扮表演才為成熟的戲劇形態，但腳色意識的明確則是由說唱到戲劇的邁出的關鍵性一步。

三　詩讚體戲曲唱腔與節奏的特點

　　詩讚體戲曲發展到板腔體戲曲是以齊言的一對對稱上下句構成基本樂段，並用某支基礎腔調進行變奏套唱以組成不同的唱腔，來表達不同的戲劇情緒的，那麼，在此之前詩讚體戲曲唱腔之形態如何呢？我認為詩讚體戲曲的唱腔主要是吟誦調。

　　《尚書‧舜典》云：「詩言志、歌永言、聲依永、律和聲。」永即「詠」，永即長言也，亦即《禮記‧樂記》所云：「故歌之為言也，長言之也。說之故言之。言之不足，故長言之。」《漢書‧藝文志》亦云：「《書》曰：『詩言志，歌詠言。』故哀樂之心感而歌詠之聲發。誦其言謂之詩，詠其聲謂之歌。」

　　所謂誦，《左傳》襄公十四年：「史為書，瞽為詩，工誦箴諫。」《大戴禮‧保傅篇》：「瞽夜誦詩，工誦正諫，士傳民語。」《詩經‧大雅‧靈臺》云：「鼉鼓逢逢，矇瞍奏公。」陳奐傳疏：「矇瞍即瞽矇，樂工也。」《國語‧周語》：「天子聽政，使公卿至於列士獻詩，瞽獻曲（韋注：曲，樂曲也）。史獻書，師箴，瞍賦，矇誦。」《說文》謂曰：「以聲節之曰誦」，即吟詠以聲節之。根據上文的描述，吟與詠與誦，沒有本質的區別，即吟誦也是有一定的腔調的。

　　除詩外，早期的賦也是有腔調的。班固《兩都賦》序曰：「賦者，古詩之流也。」《漢書‧藝文志》說：「不歌而誦謂之賦。」朱謙之認為：「賦詩即樂歌」，「其實現在學者如顧頡剛先生已告訴我們：『歌與誦原是互文』。」並舉「公使歌之，遂誦之」等歌、誦並舉的

例證，說明賦是可歌的。[23]

　　受傳統詩歌、說唱影響深遠的詩讚體戲曲，也繼承了「吟誦」的唱法。

　　佛教轉讀唄讚，常稱作「吟」。梵唄是「素唱經文」，即清唱。其講經文的演唱有「吟」、「平吟」、「側吟」、「斷吟」、「古吟」等，它們是音樂性的朗誦，即吟誦。這種吟是其自身所特有的，還是來自我國歌唱之「吟」，不敢臆斷，但佛教之吟對戲曲的唱腔無疑有一定的影響。

　　儺戲的生成過程中或許受到來自佛教俗講的影響，貴池儺戲誦讚部分的「喊斷」稱之為「嗷斷云」，「斷云」或許是佛教經文講唱「斷吟」之訛，但也可能是來自元雜劇結束時的「斷云」，總之是一種吟誦調。山西上黨隊戲和山陝鑼鼓雜戲，從現存的劇本來看，其劇本結構為詩讚體，以七言為主，間用三三四的攢十字結構，或用三言的排比垛疊句式，演唱亦用吟誦調。目前現存各類儺戲的唱腔以及由說唱生成的詩讚體劇種其腔調都近乎吟誦調：旋律簡潔、字多腔少。

　　不過，需指出的是，曲牌體戲曲也有吟誦調之唱腔。這種現象──有人稱之為「曲牌板腔體」，我稱之為「曲牌體的板腔化」──早在南北曲中甚至更早就已經出現了。[24]例如，早期戲文以及弋陽諸腔系統及其後裔高腔的唱腔都有類似儺腔的吟誦調。如南戲中引子的乾唱，因不用管弦，便頗類似一種吟誦調。弋陽腔「本無宮調，亦罕節奏」，「順口可歌」（明徐渭《南詞敘錄》）；「淫哇妖靡，不分調名，亦無板眼」（明王驥德《曲律》）即是一種乾唱。清李調元《劇話》云：「向無曲譜，只沿土俗，以一人唱而眾和之，亦有緊板、慢板。」因此，弋陽腔的乾唱頗類似「吟」，其實也是一種吟誦調，只不過比鑼鼓雜戲更進一步音樂化而已。

23 朱謙之：《中國音樂文學史》（上海市：上海世紀出版集團，2006年），頁69。
24 詳見拙文：〈板腔體的形成與戲曲聲腔演化的特徵〉，《學術研究》2007第10期。

弋陽腔的這些特點與儺戲唱腔都十分相似，例如今流行於福建尤溪、大田、永安、三明等地區農村的大腔戲，曲調無板無眼，不叶宮調，演員可自由行腔，順口而歌，旋律簡樸，字多腔少，句式以七言為主。有後臺幫腔，鑼鼓伴奏，劇目也是弋陽腔常演劇目，如《金印記》、《葵花記》、《白兔記》等。[25]因此許多專家認為大腔戲的唱腔是元末明初江西目連高腔（即木偶戲班演唱目連戲時所用的聲腔）的完好遺留，而且這種戲曲聲腔與湖北秭歸縣屈原鄉（村）的喪禮歌贊腔以及屈原鄉文人的嘆詩調十分相像。[26]屈原村喪禮歌贊腔即吟誦調，用吟誦詩詞所用的「鄉通話」來吟唱，且一唱眾和，鑼鼓伴奏。[27]

弋陽腔的這種唱法顯然與滾調以及幫腔有關，即李漁所說：「弋陽、四平等腔，字多音少，一洩而盡。又有一人啟口，數人接腔者，名為一人，實出眾口。」（《閒情偶寄》）如湖南湘劇高腔《琵琶上路》趙五娘唱【清江引】一曲，唱句多達五十餘句，稱之為「放流」，實即弋陽腔之「滾唱」——字多音少，一洩而盡。唱詞雖不是嚴格的齊言體，但從唱腔上看，卻是以上下句樂句為主的反覆，曲調近乎吟誦。[28]

而崑曲也有板腔化的跡象，其依字行腔的唱法所造成曲牌的解體，意味著由曲牌體的腔句結構向板腔體的基腔結構的發展。[29]

常靜之《論梆子腔》總結戲曲板式唱腔基礎樂調的來源有三種。

25　《中國戲曲劇種大辭典》「大腔戲」條（上海市：上海辭書出版社，1995年），頁722-723。

26　何昌林：〈屈原村喪禮歌贊研究〉，《中國音樂國際研討會論文集》（濟南市：山東教育出版社，1990年），頁130。

27　何昌林：《屈原村喪禮歌贊研究》，頁124-125。

28　張九、石生潮：《湘劇高腔音樂研究》（北京市：人民音樂出版社，1981年），頁69-72。

29　詳見拙文〈板腔體的形成與戲曲聲腔演化的特徵〉及洛地：《詞樂曲唱》，北京市：人民音樂出版社，1995年。

一種是「出自俗曲，它本來就是一支上下句的曲調。」「再一種來源，是由長短句曲牌唱腔變化出來的。」如河北絲弦唱的主要曲調【耍孩兒】「由原來的一板一眼發展成為多種板式的同時，受高腔『加滾』的影響，產生了四、三式七字句與三、七式十字句的對偶句板式，也就是上下句樂句反覆演唱的官調數唱【二板】。這就說明從長短句的曲牌中也能變化出齊言上下句的樂調，並用它來組成唱段。」「第三種，就是由說唱和上下句樂調的秧歌，在轉化為戲曲形式後，隨著戲劇情節、人物的需要，可以在原有樂調的基礎上發展出各種板式。山西的襄武秧歌和河北定縣秧歌的秧歌腔以及湖南儺堂戲的【儺腔】均是可見的例證。」[30]

從這裡可以看出，在詩贊體戲曲由簡單的吟誦調發展到上下句的板式變化體結構過程中，吸收了長短句曲牌腔調並將它們板腔化，其間一方面是文辭結構的整齊化，另一方面是腔調的板式化。

比如，受滾調的影響，一些曲調有向齊言體轉化的趨勢，如亂彈、吹腔中的三五七，就是一種從長短句到上下句的過渡的唱腔形式。按它的曲調結構形式，它的句法本應為三、五、七，即一曲由三句組成，字數為三字、五字、七字，是長短句的形式。但後來的發展，是把三字句和五字句合併成為上句，而把七字句作為下句，於是演變為上下句的方式，再加上板式的變化，則可構成完整的板式體系。[31]

乾隆年間的梆子腔劇本《出塞》（出自《綴白裘·青塚記》），其聯套為：【西調】、【西調小曲】、【西調】、【弋陽調】、【尾聲】，雖說表面上還是曲牌體，但已基本是套唱某幾支民間小調。且一些曲牌被梆子腔加以改造，如【山坡羊】、【駐雲飛】、【皂羅袍】等曲牌分別改造

30 常靜之：《論梆子腔》（北京市：人民音樂出版社，1991年），頁65-66。

31 袁斯洪：《紹興亂彈簡史》，《華東戲曲劇種介紹》（第一集）（上海市：上海新文藝出版社，1955年），頁81-83。

為【梆子山坡羊】和【梆子皂羅袍】等。《落店》中【梆子駐雲飛】
還用梆子腔唱曲牌體的長短句式，《殺貨》中【梆子腔】、《淤泥河·
血疏》中的【梆子腔】就已經以七言為主體，《斬貂》則出現了整齊
的十言句，腔調上已經板式化了。

　　清代以來的地方戲尤其小戲中這種現象最為多見，夏野〈中國戲
曲音樂的演進〉云：

> 它們的音樂，一般都是基於當地的民間歌舞、小曲或民間曲藝
> 音樂，並接受古典戲曲的影響而發展起來的。如南方各地流行
> 的花鼓戲、花燈戲、採茶戲，安徽的黃梅戲、泗州戲，江蘇的
> 揚劇、柳琴戲，以及北方流行的二人臺、二人轉等，係以民間
> 風俗歌舞為基礎。江浙的各種灘簧類劇種（滬劇、錫劇、蘇
> 劇、杭劇），東北的評劇、山東的呂劇、浙江的越劇、江蘇的
> 淮劇等，是以一種曲藝音樂為基礎發展而成的。基於歌舞的地
> 方性唱腔，一般都擁有眾多的民俗歌曲做為曲牌，總體結構為
> 聯曲體，但卻常常將一、兩個主要曲牌做板腔化地發展，從而
> 形成了在聯曲體中雜用板腔化音樂的綜合形式。基於說唱音樂
> 的地方戲唱腔，一般都以板腔為主，間或插用一些民歌小曲，
> 以增加音樂的色彩性。[32]

民間小戲的「音樂多係民歌小曲或為該劇所編制的專用曲，音樂結構
主要是聯曲體。但個別曲牌由於頻繁反覆產生了不同速度和節奏的變
體，從而出現了板腔化的傾向」。對於大本戲來說，「其音樂通常是用
一兩個曲調作為主腔，並使其板腔化，同時又插用若干民歌小曲來構
成全劇的音樂，從而在總體結構上形成了兼用板腔體和聯曲體的綜合

32　夏野：〈中國戲曲音樂的演進〉，《音樂研究》1990年第2期。

體音樂形式。」[33]

由上述可知，曲牌體因為板腔化而有吟誦調唱腔。更進一步，著名語言學家、音樂家趙元任關於我國歌曲中「吟」與「唱」的討論也可以給我們以啟發。有學者根據趙元任先生的觀點歸納了兩種歌唱方式，即「吟唱」與「詠唱」。「所謂『詠唱』是指歌者所唱的歌調，它的旋律是和特定的歌詞相匹配的。歌唱者在唱時，對旋律是不能或基本上不能加以改動的。」又云：

> 所謂「吟唱」是指歌者所唱歌調，大體上是一首具有某種程度靈活性的旋律音調，在它和不同的歌詞相結合的時候，由於歌詞、唱者、時間、地點等因素的不同，可以即興地加以變化、裝飾和發揮。我國傳統的「吟詩」、民間傳唱的「山歌」「敘事歌」等等，就是採用「吟唱」的方式，例如在許多情況之下，一個地區的山歌，往往就是那麼一個主要歌調，唱者在不同場合配上或編上不同的歌詞，並根據歌詞的內容，以主要歌調為基礎，在旋律、節奏上唱出種種不同的花樣來。
>
> 絕大部分聲樂品種，都是從「吟唱」發展起來的，有的品種直到它進入成熟階段，還依然保有或基本上保有「吟唱」的屬性。戲曲如此，曲藝如此，民歌也是如此。形成這種狀態的原因是多方面的，可能是由於在我們的語言中，聲調的作用很大，歌唱時由於要把語言的高低抑揚聲調加以擴展，從而形成種種不同的「吟唱」歌調。
>
> 就戲曲、曲藝來說，不論它的音樂結構形式是板腔體還是聯曲體，都是屬「吟唱」範疇的。以京劇為例，它的各種板式就有一定格律，甚至連字的安排大體上都是固定的。凡同一板式，它的曲調基本上是相同的。

[33] 夏野：〈中國戲曲音樂的演進〉，《音樂研究》1990年第2期。

聯曲體各曲牌的曲調，與板腔體的曲調相比較，相對地說要較
為固定一些，但也屬「吟唱」的性質，只是在行腔上，不像板
腔體有較大的彈性，如所謂的「啜腔」、「滑腔」、「擻腔」、「豁
腔」、「橄欖腔」等，都是在採用「吟唱」的方式時，對基本曲
調的裝飾方法。

民歌中的「潤腔」和戲曲、曲藝中的「行腔」沒有本質上的差
別，只是「行腔」除「潤腔」外，還包括旋律的變化發展。

在我國戲曲、曲藝、民歌演唱中，常常出現種種流派。……這
種流派的形成，是建立在「吟唱」方式的基拙上，所以帶有強
烈的個人特點。[34]

綜上可知，「吟唱」是由我國語言文字固有的本質屬性所決定的，即
聲調表意的特點對歌唱的作用所帶來的必然結果；而前述所謂吟誦
調，也屬吟唱的範疇，不過是很少「行腔」或「潤腔」而已。[35]另
外，我們也可進一步理解為何曲牌有「一曲多用」，以及「又一體」
的現象了。

　　張庚、郭漢城《中國戲曲通史》云：「板式變化這種結構方法，
既有著悠久的歷史淵源，可以追溯到唐宋大曲，但為什麼它的出現卻
比曲牌聯套體系晚好幾個世紀？這在戲曲史上卻是個頗為微妙的問
題。」作者的回答是因為「與諸宮調這一類的長於敘事的說唱音樂的
高度發展有直接聯繫的。」而板式變化的表現形式的出現是在十七、
八世紀民間音樂的變奏手法發展成熟的基礎上才形成的。[36]

34 薛良：〈吟唱和詠唱〉，《中國音樂》1982第2期；〈論「框格在曲，色澤在唱」〉，《中
　　國音樂》1992第3期。

35 按：順便指出，薛文對「吟唱」和「詠唱」這一對概念的區分反不如趙元任的「吟」
　　與「唱」或「吟誦」與「歌唱」這兩對概念用詞準確，因為吟與詠，其實是一樣的。

36 張庚、郭漢城：《中國戲曲通史》（北京市：中國戲劇出版社，1981年），下冊，頁
　　210-211。

　　我們還可補充的是：板式變化這種結構方法，可以追溯到比唐宋大曲更早的歷史淵源，我國漢語單詞本來就具備頭、腹、尾的語音輕重緩急，這構成了節奏變化的先決條件；《詩經》、《楚辭》中的亂、少歌、倡，樂府詩歌的解曲、豔、趨、亂、送、半折、六變、游曲等樂調的變化都可對板式變化產生影響。另外，板式變化結構方法成熟較晚的原因還包括詩贊體戲曲在唱腔上的吟誦調、乾唱、幫腔（以人聲而不是器樂構成節奏、旋律和情緒的對比變化）、無管弦伴奏等。[37]

四　詩贊體戲曲的戲劇性──敘事與抒情

　　詩贊體戲曲能夠發展到板腔體大戲，其戲劇性的逐步增強有著很重要的作用，戲劇性構成除了動作性之外，語言敘事性及音樂抒情性也是不可忽視的因素。

　　從某種程度上來說，詩贊體戲曲和曲牌體戲曲不僅是齊言體與長短句的文體結構區別，而更多的是敘事性和抒情性的功能結構的差別，由於說唱文學長於敘事的優勢所致，詩贊體戲曲敘事功能要遠遠強於曲牌體戲曲，但其敘事性的體現關鍵卻不僅僅是上下句的結構，而是通過用上下句的樂句來直接敘事以代替或省略賓白形成的。在戲劇衝突的高潮，曲牌體戲曲只好多用念白，而「不能直接用作戲劇性語言動作的演唱形式」；板腔體則用板式變化的演唱形式代替了念白的作用，以此來敘事。[38]

　　曲牌體戲曲中的曲牌也可敘事，如戲文、傳奇開場時用於交代整個故事情節的詩詞曲等，只是曲牌敘事遠不如齊言來得方便，故更多用來描寫或抒情，情節則需念白來貫串，《元刊雜劇三十種》正是由

37　詳見拙文：〈板腔體的形成與戲曲聲腔演化的特徵〉，《學術研究》2007年第10期。

38　張庚、郭漢城：《中國戲曲通史》（北京市：中國戲劇出版社，1981年），下冊，頁240-242。

於省略了賓白，使得故事情節大打折扣而不易看懂，後來滾調的出現也是為了彌補曲牌敘事不足的缺點。加之曲牌體戲曲的聯套比較複雜，完整性要求較高，民間藝人不易掌握，故聯套雖然提高了劇本的藝術性，但同時也限定了敘事的發揮；其優點是有「格範」，缺點亦隨之而來，即內容、唱腔上變化的自由相對受到限制；說相對，是因為對高明的文人或藝人來說，帶著鐐銬跳舞不妨礙寫出更優秀的作品，而後來板腔體戲曲在文學藝術水準上的降低（如大量水詞的出現）是有目共睹的，這不能不說是板腔體結構的開放性所必然導致的後果，雖然這不是唯一的原因。

詩贊體戲曲的抒情性則交給唱腔極盡能事的變奏來完成，其節拍、節奏、速度的多樣化推動了曲調的豐富變化，使得表現情感的能力大大增強；另外弦樂作為主伴奏樂器的使用，以及過門的使用，對詩贊體戲曲中板腔體的形成及其抒情性的發展起到了很大的推動作用。

在板腔體戲曲一對上下句唱詞組成的段式為表意的基本單位中，唱腔要按照唱詞的段、句、節、逗的結構來組織樂調；音樂過門使句、逗分明。唱腔、板式變化和旋律的變奏要圍繞著曲詞結構來進行。同時也重視咬字清楚，即句逗末字用較長的拖腔，這與崑曲無過門、頭腹尾的反切唱法以及在字末拖腔不同，後者雖也使唱腔婉轉動聽，但由於在字末拖腔，且一氣呵成，沒有句逗的頓歇，反很難聽清整句唱腔的內容。

拖腔也往往是潤腔的過程，即旋律之加花，加「味兒」，也即古人所謂「筐格在曲，而色澤在唱」（王驥德《曲律·論腔調》）。

故此，有了變奏、過門、拖腔與潤腔，詩贊體戲曲的抒情性才得以發展，並與敘事性緊密結合起來，其戲劇性從而得到了高度地體現，戲曲才變得更加有「味兒」了。

板腔體的形成與戲曲聲腔演化的特徵

　　我國古代戲曲從文辭結構與曲調結構結合的角度來分類，可分為曲牌體戲曲和板腔體戲曲（或稱曲牌聯套體和板式變化體）。曲牌體的典型為宋元南戲北曲和明代的崑曲，板腔體的代表為梆子腔、皮黃腔等。自梆子、皮黃一類的板腔體劇種出現後，板腔體戲曲在劇壇上正式出現，到皮黃腔的集大成者──京劇的誕生，板腔體戲曲已替代傳統的曲牌體戲曲，成為戲曲聲腔的主要發展方向。從戲曲聲腔的演變史上來看，其整體趨勢就是由曲牌體向板腔體來演化的，這裡論述戲曲聲腔在這個演化過程中的特點和成因。

一　基本結構單位

　　板腔體的基本結構單位是一個對稱的上下句，這一對上下句相當於一個樂段。一段完整的歌唱通常是由若干樂段構成的，但如果僅用一對上下句，也可以獨立構成一首單樂段的曲調，而並不失去其完整性。與曲牌體受到的曲調、格律、句法的限制不同，板腔體音樂中曲調的組織形式和運用方法具有較大的靈活性。曲調的長短有極大的自由伸縮的餘地：短可短到只有一對上下句，長可長至上百句。句法結構上，曲牌體是長短句，而板腔體是齊言體，以七字句或十字句（十字句也是七字句的變體）作為其基本格式。

　　板腔體戲曲之所以要採用齊言體的上下句結構，我認為這與傳統

文學藝術尤其是民間說唱以及元明的搬唱詞話和弋陽腔滾調的影響是分不開的。

1　民間說唱藝術的影響

　　我國戲曲受到本土自古以來的文學傳統——如民間歌謠、詩詞尤其是民間說唱藝術的極大影響。

　　因為在傳統的民間文學中，七字句、十字句等齊言體形式一直是一種普遍採用的基本結構形式，故這種句法結構對戲曲文學也有著深刻的影響。如《詩經》、《楚辭》、《荀子·成相》、漢魏南北朝樂府、唐代俗講變文、元明清以來的說唱詞話、彈詞、寶卷等等，它們直接影響了說唱藝術、儺戲、南北曲等戲劇形態中齊言句法結構的產生。

　　如《荀子·成相》被認為是中國說唱藝術的遠祖，〈成相〉共三篇五十多章，歌詞形式均為三、三、七、四、七，如：

> 請成相，世之殃，愚暗愚暗墮賢良。人主無賢，如瞽無相何倀倀。
> 請布基，慎聖人，愚而自專事不治。主忌苟勝，群臣莫諫必逢災。

說唱文學發展到了唐代，受到佛教說唱藝術變文的影響，不過變文的文體結構基礎還是植根於中國本土的說唱藝術之上的。[1]

　　所謂變文，胡士瑩認為變文即「變易深奧的經文為通俗文的意思。這種通俗文是經文的變體，所以叫變文。」[2]隋吉藏《中觀論

1　楊蔭瀏：「自漢以來民間流行的敘事歌曲形式和散文與四六文體早已為說唱音樂的形式準備好了條件」，「民間的說唱音樂，才是變文的先驅。」《中國古代音樂史稿》（北京市：人民音樂出版社，1981年），上冊，頁204、205。參見牛龍菲：〈中國散韻相間、兼說兼唱之文體的來源〉，《敦煌學輯刊》1983第4期。

2　胡士瑩：《話本小說概論》（北京市：中華書局，1980年），上冊，頁33。

疏》提出:「變文易體,方言甚多。」即在不同場合,採用不同語言,隨機應變把經典通俗化,以便於聽眾理解和接受。[3]因此,佛教為通俗起見,必然要汲取民間文學的文體以適應廣大下層民眾,佛教俗講變文中的句法一般為三三七七七,最適宜於敘事,便是從民間文體汲取而來的。除荀子〈成相〉外,民間歌謠中尚有很多類似這樣的形式,如《淮南子》記載的〈飯牛歌〉:「南山矸,白石爛,生不逢堯與舜禪,短布單衣適至骭。從昏飯牛薄夜半,長夜漫漫何時旦!」就是典型的三三七七七體。漢樂府挽歌〈薤露歌〉云:「薤上露,何易晞,露晞明朝更復落,人死一去何時歸!」《宋書‧樂志》收有〈拂舞歌行〉五篇,其中〈淮南王篇〉據崔豹《古今注》云,係「淮南小山之所作」,當係漢人作品。歌詞為:「淮南王,自言尊,百尺高樓與天連。後園鑿井銀作床,金瓶素綆汲寒漿。」唐徐堅《初學記》卷七《井第六》標名為《古舞歌詩》收錄,可見這種體裁早在漢代以前就在民間濫觴了,後世用之更多。《北史‧魏孝武帝紀》載北魏宣武、孝明間歌謠云:「狐非狐、貉非貉,焦梨狗子齧斷索。」《南唐書‧陳陶傳》載開寶中歌謠:「藍采和、藍采和,塵世紛紛事更多,爭如賣藥沽酒飲,歸去深崖拍手歌。」此歌謠後被元雜劇《藍采和》採用。

　　此體唐代曲子詞中最為常用,敦煌曲子詞中如《孟姜女》,「長城路,實難行,乳酪山下雪紛紛。吃酒只為隔飯病,願身強健早還歸。」此體在敦煌曲子詞中大量存在,多達數百首,曲名【五更轉】、【十二時】、【十二月】或【搗練子】等。今貴池儺戲《孟姜女》中亦用此體,如《姑嫂行路》一段,寫杞梁之妹送孟姜女上路送寒衣,一路對唱【十二月】,所唱即為全國流行的【孟姜女調】,如:「四月到,日正長,村村婦女采柘桑。蠶成作繭絲織絹,暫時辛苦樂時閑。犬又吠,雞又啼,筍子長槍穿過籬。黃鶯口內聲聲叫,又聞心下好孤淒。」[4]

3　參見李小榮:《變文講唱與華梵宗教藝術》(上海市:三聯書店,2002年),頁13-14。
4　見何根海、王兆乾:《在假面的背後——安徽貴池儺文化研究》,頁178;參見王昆

不僅是此種「三三七七七」體，且聯章講唱、唄贊偈誦辭，無論齊言和雜言，應當都是接受民間歌曲謠吟的影響而產生的。敦煌曲子詞中頗多聯章歌詞，如《三冬雪》、《千門化》兩套，乃僧侶們冬春兩季募化衣裝時所唱，辭長者十五首，短者七首，前有「入言」、「平吟」，後有「側吟」，起結分明，為變文以外體制最備的講唱辭，句法也是三三七七七。《季布罵陣詞文》、《下女夫詞》、《蘇武李陵執別詞》等即在這種民間聯章歌辭的影響下發展起來的。當然，敦煌說唱文學如變文、賦、詞文等對後世諸宮調、詞話、彈詞、寶卷的影響也是巨大的[5]。故此，這種齊言體的民間歌謠形式對於詩贊體戲曲的產生無疑有著深刻的影響。

2　搬唱詞話的影響

宋元時出現「搬唱詞話」的表演形式，宋代傀儡戲、影戲就直接演唱崖詞和詞話。元陶宗儀《輟耕錄》卷二十五云：「宋有戲曲、唱譚、詞說。」詞說即詞話。

元代雜劇與戲文中均有搬唱詞話的痕跡，即將詞話的結構形式或部分唱詞搬入戲曲中演唱。陸游詩云：「斜陽古柳趙家莊，負鼓盲翁正作場。死後是非誰管得，滿村聽說蔡中郎。」後來南宋戲文中有了《趙貞女》（見徐渭《南詞敘錄》、祝允明《猥談》）、金人院本中便有了《蔡伯喈》、元代有高明的《琵琶記》。元初雜劇已提到《趙貞女》的故事（見岳伯川《呂洞賓度鐵拐李》第二折），故《趙貞女》由搬唱詞話演變而來的可能性是較大的。

雖然還未發現元代的搬唱詞話的雜劇唱本，但很顯著的現象是元

吾《隋唐五代燕樂雜言歌辭研究》（北京市：中華書局，1996年）第七、八章有關「三三七七七」體部分。

5　詳見張鴻勳：〈敦煌講唱文學的體制及類型初探〉，《天水師範學院學報》1981年，第1期。

人詞話大量遺留在元雜劇中。據葉德均統計，在《元曲選》一百個劇目中，有詞話者計九十三種，一百八十八處，占百分之九十以上。《元曲選》中那些標為「詩云」、「詞云」、「訴詞云」、「歌云」、「斷云」的詩讚體唱詞即是，大都為七言，另外還有十字句格，如《王月英月夜留鞋記》雜劇第四折「詞云」有大段三、三、四的十字句：

> （包待制云）既如此，你一行人聽老夫下斷。（詞云）你二人本有那宿世姻緣，約元宵相會在佛殿之前。怎知道為酒醉一時沉睡，不能夠敘歡情共枕同眠。將羅帕和繡鞋留為表記，到的來酒醒後悔恨難言。那秀才吞手帕氣噎而死，有琴童來告狀叫屈聲冤……。

葉德均稱此十字句格是明代詞話、寶卷中「攢十字」的始祖，如明楊慎《歷代史略十段錦詞話》，即以三三四的「攢十字」為主，後來北方的鼓詞也是沿用這種句法。

明清兩代詞話更加盛行，現在所能見到的明人最早的詞話本子，是一九六七年上海嘉定縣出土成化年間（1465-1487）刊行的《說唱詞話》，內收《花關索出身傳》等十一篇詞話，基本為七言體；亦間有「攢十字」格。雖然文獻未見搬唱於戲劇的記載，而貴池縣的家族儺裡保存了一些被稱作「儺神古調」或「嚎啕戲會」的儺戲抄本，其中有五本與成化本《說唱詞話》裡的說唱本形式和詞句接近，有些甚至完全相同。[6]這是貴池儺戲使用了說唱本為底本來進行表演，其時間大概在明代前期，可證明說唱詞話也會搬唱於戲劇，而貴池儺戲正是這種情況的反映，是一脈相承流傳下來的。今流行於山西南部古蒲州地區的鑼鼓雜戲、貴州地戲等均是搬唱詞話的戲劇形態。

6　參見王兆乾：《在假面的背後——安徽貴池儺文化研究》，合肥市：安徽大學出版社2001年。

　　清代搬唱詞話就更多了，如京師影戲，其唱詞還未脫去古時說書痕跡，戲詞多為七言或十言。秦腔的早期劇目《老鼠告貓》和成熟時期劇目《刺中山》、《畫中人》都是直接從詞話脫胎，至今仍保留大量的詞話痕跡。

　　詞話屬於說唱文學，其基本結構就是上下句的齊言體，以七言和十言為主，戲曲中搬唱詞話的作法對板腔體曲體結構的生成必有一定影響。

3　滾調的影響

　　另外，屬於南戲系統的弋陽腔也對板腔體戲曲音樂的基本結構產生重要影響。這種影響主要表現在滾調上，滾調的基本結構就是齊言體的上下句形式。因此，從結構上看，滾調的重要作用和意義不僅是突破了曲牌聯套的限制，還在於為向板腔體音樂過渡起了中介和催化劑的作用，為板式變化提供了基本條件和前提。滾調的這種齊言體的形式特徵也是從民間說唱文學等藝術形式借鑒而來。

　　何為說：「從音樂上說，滾調的節拍是流水板的，與曲牌的多為三眼板或一眼板不同。因此，滾調的朗誦性較強，而曲牌往往旋律性較強。滾調在結構上的伸縮性非常大，句數可長可短，不像曲牌體那樣句數有一定限制。……當曲牌體制中出現滾調這種形式後，一方面對原有的聯套形式是一種豐富，一方面也是一種破壞，破壞了它的固有的形式，而孕育著一種新的變革。」[7]

　　唐湜在引用了《白蛇記》中的齊言體的《情辭》一段後認為滾唱就是從這些「整齊句法的地方歌謠」中發展而來的，又以《藍關渡》的三個本子為例來說明滾調是如何向板腔體演變的過程：「明代的《韓

[7]　何為：〈戲曲音樂的歷史分期〉，《戲曲音樂研究》（北京市：中國戲劇出版社，1985年），頁487。

文公馬死金盡》是青陽腔本子，馬死一場有一支【一枝花】曲牌，是
十九句，長短句體。到了清代的梆子腔本子（見《綴白裘》中的《點
化》），唱了《吹調》（腔），只剩下十五句，增加了通俗的五、七言句，
減少了長短句，即把長短句改成了整齊句子，在青陽滾調流水板的基
礎上向板腔制音樂發展了一步；而現在安徽省劇團的《藍關渡》，則是
二黃平板本子，這一段又壓縮為十句，成為『平板滾板』，這個本子
與前兩本子文字大同小異，唱法上也一脈相承，保持了流水板的『滾
唱』特點，一瀉而盡；只後來轉入落尾卻完全是四平調的旋律，由平
調又轉入原板、迴龍等等板腔曲，進入了整齊的七字、十字句法。」[8]

　　張庚、郭漢城《中國戲曲通史》云：「滾調是以流水板的急促節
奏和接近口語的朗誦的歌腔來表現情緒的。」[9]這種高度的敘述性、
解釋性和富有渲染力的唱法已經很接近板腔體了。也就是說滾調的出
現改變了曲體結構，以變奏原則為曲調發展手法，其強大的敘事功能
增強了音樂的戲劇性，這種聲腔形態極大地影響到了後來板腔體戲曲
的形成，如秦腔板腔體音樂就是秦腔藝人吸收和採用了陝西古來流行
的類似道教「善人」唱經念詞的【勸善調】基礎上改造而成的，形成
核心的唱段——【二六板】。[10]再如「高淳目連戲音樂屬曲牌體音樂，
其表現方法為曲牌聯綴，其中許多曲牌唱插入【詩求板】。形成一種
腔滾結合的表現形式，使唱腔產生板式變化和豐富的節奏變化，因而
使其增加了板腔的因素。」[11]甚至已經出現了板腔體的板式名稱，如

8　唐湜：《南戲探索》，《民族戲曲散論》（上海市：上海古籍出版社，1987年），頁49。

9　張庚、郭漢城：《中國戲曲通史》（北京市：中國戲劇出版社，1981年），中冊，頁
　　376。

10　楊志烈：《秦腔源流淺識》，中國藝術研究院戲曲研究所、山西省文化廳戲劇工作研
　　究室編：《梆子聲腔劇種學術討論會文集》（太原市：山西人民出版社，1984年），
　　頁230-231。

11　《南京戲曲資料匯編》第3輯，編輯室編：《中國戲曲志·江蘇卷·南京分卷》（南
　　京市，1988年），頁28。

流水板（王驥德《曲律‧論板眼》），緊板、慢板，（見李調元《劇話》）甚至倒板（萬曆間本潮劇《金花女》中就有【倒板四朝元】的曲牌）。

　　從曲調來看，滾調對板腔體戲曲的影響主要體現在兩個方面。一方面它直接吸收民間文學尤其是詩讚體說唱文學或民歌小調的齊言體，將其納入唱腔中。如《霓裳續譜》卷七有【秦吹腔花柳歌】兩篇，其一云：「高高山上一廟堂，姑嫂兩人去燒香。嫂嫂燒香求兒女，小姑子燒香求少郎。再等三年不娶我，挾起個包袱跑他娘，可是跑他娘。思人哪。（原注：花柳腔尾有聲無詞）。」雖然《霓裳續譜》為清乾隆年間刊刻，但這首民間小曲，應有更早的淵源，它曾被吸收到戲曲中傳唱即可證明，如清鈔明本《蘇武牧羊記》第十八回《望鄉》有【回回曲】兩支，第一支云：「高高山上一廟堂，姑嫂兩個去燒香。嫂嫂燒香求男女，姑姑燒香早招郎。」可見，這首曲子，早在民間歌唱，流行日久，雖然一為秦腔，一為【回回曲】，唱腔或有不同，但曲詞無異，句格均為七言。

　　依然以【回回曲】為例，今本《牧羊記》第三齣《過堤》有【回回曲】云：「天上的娑婆什麼人栽？九曲黃河什麼人開？什麼人把住三關口呀？什麼人和和北番的來？」【前腔】：「天上的娑婆李太白栽。九曲的黃河老龍王開。楊六郎把住三關口呀，王昭君和和北番的來。」（按：此兩支曲《九宮大成》卷六十三【雙調正曲】引，題作《牧羊記》）今京劇、梆子腔《小放牛》中亦有此曲，然而卻是由傳統民歌《小放牛》改編而來的。很明顯，無論是【回回曲】還是《小放牛》，都是由民歌改編為劇曲，但曲詞仍保持原有的通俗風格，曲調抑或不無承襲之處，這由地方戲《小放牛》就吸收了民歌的唱腔可以推知。[12]又如《牧羊記》第六齣《過關》亦有【回回曲】：「把守邊

12　馮光鈺：《中國同宗民歌》（北京市：中國文聯出版公司，1998年），頁31-42。

關二十年，二十年，不知覓了幾文錢。如今年老全無用，只好酒醉終朝打火眠。打火眠，打火眠，腰駝背曲口難言。如今拚卻殘生命，殺退南蠻萬萬千。」又有【回回舞】亦為七言，風格也近似，「教場裡打鼓摸黃旗，好人好馬出征西。（合）好馬撇不下槽頭料，好男兒撇不下腳頭妻。」（按：原本無此曲，《九宮大成》卷六十三【雙調正曲】引，題作《牧羊記》）世德堂本《拜月亭》第三齣《番王起兵》中有【回回彈】「東裡東來東裡東」四支，與【回回曲】句格差不多。按：此曲又見於世德堂本《五倫全備記》第二十五齣，曲牌作【回回舞】，曲詞基本相同。徐朔方先生認為這種雷同是「民間南戲藝術特徵的標誌之一。」[13]貴池儺戲中有《劉文龍》一劇，其中《出回子》一場，番王唱【舞回回】四曲，「東裡東來東裡東，東邊來子是騷公，怎見得騷公漢？誰說不是騷公漢，身披蓑衣戴斗篷。（吱呀子來，呀呵嗨，吱呀來）……」詞句雖然改動，但承襲之痕跡依然明顯。由此可見，所謂【回回曲】、【回回舞】、【回回彈】、【舞回回】等等均是同一民歌小調的變體罷了。類似這種吸收民歌小調直接入戲文的情況很多，此處不再贅舉。

　　另一方面，受滾調的影響，許多曲調也有向齊言體轉化的趨勢，如亂彈、吹腔中的三五七，就是一種從長短句到上下句的過渡的唱腔形式。按它的曲調結構形式，它的句法本應為三、五、七，即一曲由三句組成，字數為三字、五字、七字，是長短句的形式。但後來的發展，是把三字句和五字句合併成為上句，而把七字句作為下句，於是演變為上下句的方式。再加上板式的變化，則可構成完整的板式體系。[14]又如《綴白裘》十一集《清風亭·趕子》中全用【批子】，以七

13 徐朔方：〈奎章閣藏本〈五倫全備記〉對中國戲曲史研究的啟發〉，《徐朔方說戲曲》（上海市：上海古籍出版社，2000年），頁97。

14 袁斯洪：《紹興亂彈簡史》，《華東戲曲劇種介紹》（第一集）（上海市：上海新文藝出版社，1955年），頁81-83。

言為主，是吹腔的一種，今京劇亦有，即吹腔頓腳板，此「批子」與西皮腔的形成有關，因西皮的「皮」，即「批子」的「批」。「『批子』或作『披子』，徽班尚有此稱，有『單批』『雙批』之分，亦即四平腔的吹腔一種。」[15]而四平腔是弋陽腔之流變。[16]到近代，這種趨勢就越來越明顯了，如湖南、四川、浙江一帶的高腔，則已有全用或間用七字句或十字句的整齊句法者。如湖南長沙高腔有七字句和十字句，陝西秦腔與湖南高腔的《罵閻羅》一劇的文詞完全相同，也用齊言句式。[17]

　　到梆子腔中，句法基本以七言或十言上下句為主了，成書於乾隆四十六年呂公溥的《彌勒笑》，全用當時「關內外優伶所唱十字調梆子腔」來創作了。乾隆年間的梆子腔劇本《送昭》和《出塞》（出自《綴白裘·青塚記》），是弋陽腔的傳統劇目，《送昭》的聯套為：【引】、【雜板令】、【梧桐雨】、【山坡羊】、【竹枝詞】、【夢江吟換頭】、【牧羊關】、【黑麻序】。《出塞》的聯套為：【西調】、【西調小曲】、【西調】、【弋陽調】、【尾聲】，這已經是梆子腔化了的曲牌聯綴方法。一些曲牌被梆子腔加以改造，如【山坡羊】、【駐雲飛】、【皂羅袍】等曲牌分別改造為【梆子山坡羊】和【梆子皂羅袍】等。《落店》中【梆子駐雲飛】還用梆子腔唱曲牌體的長短句式；《殺貨》中【梆子腔】、《淤泥河·血疏》中【梆子腔】就已經以七言為主體；《斬貂》則出現了整齊的十言句。[18]發展到皮黃和京劇，十字句便成

15　周貽白：《中國戲劇史》（北京市：中華書局，1953年），下冊，頁605。

16　按：劉廷璣《在園雜志》卷三云：「近且變弋陽腔為四平腔。」李聲振《百戲竹枝詞·四平腔》注云：「亦弋陽之類，但調稍平。」李漁《閒情偶寄》卷一「音律」條云：「弋陽、四平等腔，字多音少，一瀉而盡。又有一人啟口，數人接腔者，名為一人，實出眾口。」

17　周貽白：《中國戲曲發展史綱要》（上海市：上海古籍出版社，1979年），頁376。

18　孟繁樹：《中國板式變化體戲曲研究》（臺北市：文津出版社，1991年），頁171。

為句法結構的主要形式。[19]

二　板式節奏變化

　　曲牌體音樂是依靠曲牌的變化來表現不同的戲劇情緒的發展。板腔體音樂式則依靠節奏的變化來推動旋律的變化，以構成曲調的多樣性，從而完成其不同戲劇情緒的表現。

　　可以說，板腔體戲曲音樂結構遵循的是曲調「變奏原則」。變奏原則在民間音樂中運用極為廣泛的一種曲調發展手法。特別是在民間的分節歌曲中，同一曲調的反覆變唱，是用以表達不同情緒的常用手法，這與板式音樂中的基本表現手法──對上下句的反覆變唱，以表達不同情緒──關係十分密切。

　　下面我們從板腔體的形成過程來看其變奏原則的發展。

　　曲牌體的產生是直接繼承了宋金時代的諸宮調的結果，它是在民間音樂的組曲原則的基礎上發展起來的；而板腔體戲曲音樂直接由說唱藝術、並借鑒曲牌聯套的板式變化發展而來，但它的源頭很早，我國漢語單詞本來就具備頭、腹、尾的語音輕重緩急，這構成了節奏變化的先決條件。《樂記》記載的周代大型古典樂舞《大武》，表現武王伐紂的故事，全曲分為六成（即六段），中間有兩次標示高潮的「亂」的插用。場面宏大，氣勢壯烈，結構複雜，這其間必有節奏的變化，《楚辭》、後世漢樂府詩就繼承了「亂」這樣的形式。《詩經》中的歌曲，有唱有和、有領唱、有分唱、有合唱，詩句基本為齊言，但也有長短的變化。其中聯章歌辭很多，每一章應該伴隨著曲調節奏而有變化。

　　雖然板腔體的變奏原則早已出現，但對其構成直接影響的還是漢、唐、宋以來的歌舞大曲及民間說唱藝術。

19 周貽白：《中國戲曲發展史綱要》（上海市：上海古籍出版社，1979年），頁376。

漢樂府時代，這種節奏變化就比較明顯。如《樂府詩集》卷二十六《相和歌辭》云：「《古今樂錄》曰：『倀歌以一句為一解，中國以一章為一解。』」楊蔭瀏《中國古代音樂史稿》釋云：「不須歌唱而只須用器樂演奏或用器樂伴奏著進行跳舞的部分，那就是解。」並云：「『解』在速度上一定是快速的；它不是慢曲，而是『急遍』。」[20]《太平御覽》卷五六八《樂部六》「宴樂」云：「凡樂，以聲徐者為本，聲急者為解。」「本」者，即《樂府詩集》中「本辭」之謂也（見卷三十七），即慢曲。一首曲中有解這樣的急曲，也有本辭這樣的慢曲，還有豔、趨、亂、送等形式，《宋書‧樂志》云：「《羅敷》《何嘗》《夏門》三曲，前有豔，後有趨。《碣石》一篇，有豔。《白鵠》《為樂》《王者布大化》三曲，有趨。《白頭吟》一曲，有亂。」「趨」是緊張快速的部分，「豔」是華麗宛轉的抒情部分。[21]「亂」為收束性質的樂章，似尾聲，「送」為幫腔和唱。[22]除此之外，《樂府詩集》卷四十四引《古今樂錄》提到了：「半折、六變、游曲」等，「游曲」類似「游聲」，或為白居易所謂法曲之散序（白居易《霓裳羽衣歌》自注云：「散序六遍無拍」），或為散板之引子。[23]「折」或類似張炎《詞源‧結聲正

20　楊蔭瀏：《中國古代音樂史稿》（北京市：人民音樂出版社，1981年），上冊，頁116。

21　參見楊蔭瀏：《中國古代音樂史稿》，上冊，頁115。楊慎《詞品》卷一認為「豔在曲之前，與吳聲之和，若今之引子；趨與亂在曲之後，與吳聲之送，若今之尾聲。」按：楊慎這裡關於「豔、趨」的說法較為勉強。

22　按：《樂府詩集》卷57《琴曲歌辭》中《白雪歌》題解云：「（唐）高宗顯慶二年，太常言《白雪》琴曲本宜合歌，今依琴中舊曲，以御制《雪詩》為《白雪》歌辭。又古今樂府奏正曲之後，皆別有送聲，乃取侍臣許敬宗等和詩以為送聲，各十六節。」

23　按：《樂府詩集》卷四十四引《古今樂錄》云：「（吳聲）其曲有命嘯、吳聲、游曲、半折、六變、八解。命嘯十解。……吳聲十曲……游曲六曲。《子夜四時歌》、《警歌》、《變歌》並十曲，中間游曲也。半折、六變、八解，漢世以來有之。」日本現存唐傳古樂譜中有「游聲」，可能與「游曲」有關。如《三五要錄》中大曲《皇帝破陣樂》起首即「游聲」一疊，注云：「游聲一貼（疊），無拍子，又度數無定。」「游聲」之後為：序一疊，三十拍；破六疊，每疊各二十拍。則游聲類似「引子」。參見劉崇德：《燕樂新說》，頁112。

訛》裡提到的「折」，及《事林廣記・樂星圖譜》裡的「折聲」（「折聲上生四位，掣聲下隔一宮」）；「變」或有「變宮」「變徵」之義，則「折、變」又有移宮犯調的意思。它們和「豔、趨、亂、送」等這些藝術形式無疑都包含著不同程度的節奏變化。

唐宋以來的大曲形式被認為是板式變化的雛形，如《樂府詩集》卷七十九《近代曲辭》中《水調》有歌五遍、入破五遍、徹兩遍。《涼州歌》、《伊州》、《大和》、《陸州》等大曲有歌、入破、排遍、徹、促拍等。唐宋大曲由散序（散板）、排遍（慢板）、入破（快板）這種三段式的結構這樣的板式變化的基本形式構成，都是在同一曲調反覆變奏的基礎上進行的。

到宋元南戲北曲曲牌聯套結構中也體現了節奏的變化，如通過不同曲牌連在一起即構成對比和變化：通過散、慢、中、快、散這樣的曲牌連接來實現不同曲調情緒的變化，如明何良俊《曲論》云：「曲至緊板，即古樂府所謂『趨』。趨者，促也。弦索中大和絃是慢板，至花和絃則緊板矣。北曲如中呂至【快活三】臨了一句，放慢來接唱【朝天子】；正宮至【呆骨都】，雙調至【甜水令】，仙呂至【後庭花】，越調至【小桃紅】，商調至【梧葉兒】，皆大和，又是慢板矣，緊慢相錯，何等節奏！南曲如【錦堂月】後【僥僥令】，【念奴嬌】後【古輪臺】，【梁州序】後【節節高】，一緊而不復收矣。」另外，反覆疊用同一支曲牌的「前腔」、「么篇」或「又一體」，雖為相同曲牌，但由於曲牌每次使用時都會因內容需要而在詞、曲形式上或多或少地發生變化，因而同一曲牌的多次使用不可能是完全重複，故而會形成變奏。

在弋陽腔，其板式的節奏變化亦有明顯的體現，例如表現在弋陽腔曲牌的解體過程，實質上就是一曲一腔的曲牌到一腔多曲的通用腔的發展歷程。弋陽腔曲牌以曲牌類和「通用腔」的劃分來統轄，這種分類方式與近現代板腔體的結構形式——即在一個或幾個基本腔的基

礎上，採用不同節奏的板式變化，通過重複、擴充、衍展、壓縮、套式等結構原則，衍化出一系列不同板式，構成富於對比變化的唱段——非常接近了。又如，弋陽腔曲牌從失落、改調到後來發展為以涵蓋多種曲牌的腔名，來取代原來的曲牌名，如【七言句】、【四平腔】、【京腔】、【西秦腔二犯】、【弋陽調】、【吹調駐雲飛】、【梆子駐雲飛】、【梆子山坡羊】、【亂青陽】腔調，這些曲牌前面加上腔調之名，或直接以腔調命名，這意味著彼時曲牌比起腔調來，已變得不太重要，暗示了腔調正在逐漸取代曲牌的發展趨向，這是曲牌體走向板腔體發展過程中一個不可避免現象的反映。這些促使了變曲牌聯綴為腔調聯綴，同時佐以板式的變化以構成聯套方式的形成。在曲牌聯套方式上，弋陽腔曲牌習慣連續疊用前腔，這種重複前腔類似民歌分節歌曲，它強調曲調的變奏；而在弋陽腔同一曲調的反覆變唱的過程中，也必然伴隨著節奏的變化。

　　弋陽腔的幫腔形式也強調了曲調的變奏。為了彌補不托管弦產生的旋律變化不足的缺陷，弋陽腔使用幫腔，通過恰到好處的人聲幫唱、和唱以造成唱腔之間的對比、映襯，豐富了旋律節奏的變化。

　　到了梆子和皮黃的興起，板腔體的節奏變化進一步發展，達到了較為完美的程度。如從《綴白裘》六集所收的《探親相罵》、《花鼓》，以及同書十一集所收《看燈》、《連相》、《別妻》等劇看來，它們所用的都是民間流行的小曲，音樂結構主要是由某一首民歌曲調多次反覆構成。如《探親相罵》用的是【銀紐絲】、《花鼓》用的是【花鼓曲】、《看燈》用的是【燈歌】、《連相》用的是【玉娥郎】、《別妻》用的是【五更轉】等等，雖是同一曲的反覆，但詞句並有小異，說明在這種反覆中曲調有變奏的可能。

　　又如《綴白裘》中的《借妻》，全劇唱腔均標明為「亂彈腔」，《清風亭・趕子》，全劇唱腔均標明為「批子」，《戲鳳》全劇唱腔均標明為「梆子腔」，在這裡，同一曲調的反覆已經演變為上下句反覆

的基本結構形式，已不是如【銀紐絲】之類的曲牌了。《陰送》中已經出現了「急板」這一個標誌板式的名稱的出現。急板是有板無眼的流水板或快板，既是標明「急板亂彈腔」，說明亂彈腔已經有了各種不同速度的板式類別。《燕蘭小譜》中秦腔劇目《陳三兩爬堂》，「唱腔的組織與板式的變化就已經十分複雜。在唱腔上有慢板、原板、二六板、緊板、滾板、搖板、鎖板、送板、斷橋腔等各種板式的分別，在伴奏上也有了行弦花梆子、行弦上天梯、上梯小梆子等各種名目，這說明板式音樂這時已發展的相當複雜完備，在各種板式的運用、變化上已經日益豐富與成熟了」。[24]

在調性變化上，《秦雲擷英小譜》云：「惟是同州腔有平側二調。寶兒多側調，不能高，其弊也，恐流為小唱。喜兒多平調，不能下，其弊也，恐流為彈詞。」有學者認為【西秦腔二犯】中的「二犯」即為平、側二調之間的交替，「二犯」的另外一種可能是類似於秦腔的花音與苦音的調性轉換，這說明在晚明時秦腔已經有了轉調的技法。[25]到皮黃腔，則通過對西皮、二黃不同的定弦來改變調性。

在節拍形式的運用上，上古先秦之樂已具拊搏之拍，即一輕一重或一重一輕之等拍律動。[26]唐時歌曲「以拍為句」，以太鼓節拍。隋唐五代出現了標記節奏的「五弦琵琶譜」等敦煌曲譜。陳暘《樂書》卷一二五「鐵拍板」有云：「胡部夷樂有拍板以節樂句，蓋亦無譜也。」卷一三二「大拍板、小拍板」條云：「胡部以為樂節……唐人或用之為樂句。」此時的拍板──樂句，即以句為拍。宋詞有「八均拍」、「六均拍」、「四均拍」和「花拍」、「官拍」、「豔拍」，並有燕樂半字譜記錄歌曲，譜中有「反」、「掣」、「折」、「拽」、「頓」、「住」等節奏符號的標識（見《詞源・謳曲旨要》及《事林廣記》），則宋詞已

24 張庚、郭漢城：《中國戲曲通史》（北京市：中國戲劇出版社，1981年），頁210。
25 孟繁樹：《中國板式變化體戲曲研究》（臺北市：文津出版社，1991年），頁118。
26 詳見劉崇德：《燕樂新說》（合肥市：黃山書社，2003年），頁117、422。

是「逢韻必拍」之「韻拍」了；而宋代曲樂，包括纏令、諸宮調以及唱賺等又有了發展，宋陳元靚《事林廣記》中唱賺譜所附「遏雲要訣」，云尾聲：「三句」、「十二拍」，這時的十二拍正是張炎《詞源》所說的「其拍頗碎」，[27]則已是「節拍」，其一拍指一個小節，即將句拍析為「節拍」，已接近南北曲之「板」，而非宋詞之「韻拍」。「南北曲即為宋代曲樂在南宋演變為南戲，在元演變為雜劇之新樂體。」[28]元曲時鼓板合一，產生板眼。沈寵綏《度曲須知》：「板則其正，鼓則其贈」，「彼歌聲每度一板，而指法之最清者，彈數均之及四」，即一板四拍。元戚輔之《佩楚軒客談》記趙孟頫說「歌曲八字一拍，當云樂節，非句也。夫樂不用拍板，以鼓為節。當云板（樂）鼓對用，尤佳。」戚輔之、趙孟頫、張炎同為由宋入元者，說這時的歌曲「八字一拍」，已經是「樂節」而非「樂句」，可見元時節拍的進化。北曲節拍多為唐宋曲之句拍，於句尾打拍，稱作底板。句拍在明清以來稱散板，故可在每句中添加襯字，南曲則以板眼為主，拍式固定，難容襯字，故有「襯不過三」之說。[29]節拍發展到崑曲已臻成熟，板位與字位對應，板以點韻，板以分步，可以按板尋腔。

板腔體音樂在節拍上有了進一步的創造發展，它所使用的節拍形式有三眼板、一眼板、流水板、散板、搖板等，每種板式中又包含更為細緻的板式分類，如三眼板可分為慢三眼與快三眼，一眼板分為中原板和二六板等。節拍、節奏、速度的多樣變化推動了曲調的豐富變化。

在套曲的構成上，板腔體以變奏方式將這些曲牌作不同的板式變化，如【耍孩兒】一調，俗稱「娃娃」，今山東五音戲娃娃調有頭板娃娃、二板娃娃、梆子娃娃等十一種唱法，柳子戲有越調娃娃、平調

27 按：《事林廣記》所附「鼓板棒數」圖，非常複雜，正可見出「其拍頗碎」之義。
28 參見劉崇德：《燕樂新說》（合肥市：黃山書社，2003年），頁253-254。
29 以上參見劉崇德：《燕樂新說》（合肥市：黃山書社，2003年），頁254、383、422。

娃娃、轉調娃娃、高腔娃娃、亂彈娃娃等十三種。[30]【山坡羊】的曲
牌變化也很多，如【崑山坡羊】、【原板山坡羊】、【山坡羊掛序】、【山
坡羊高腔】等二十多種。[31]如柳子戲中的曲牌雖有的來自於崑曲、高
腔，但其結構是按照板式變化來安排的，一方面數量上演變出更多的
曲調，另一方面卻更加簡易化、單純化了，如柳子戲中的「崑調步步
嬌」，就有越調中的「原板崑調步步嬌」、「原板帶二板崑調步步嬌」，
下調中的「原板步步嬌」等，如此多的變調唱法，均是以板式的變化
方才構成的。這也是吸取了民間音樂的變奏方法的結果，如【山坡
羊】早在元代，南北曲中便有此調，格式已變化多端，明人文籍所載
便有【數落山坡羊】（王驥德《曲律》）、【沉水調山坡羊】（沈德符
《萬曆野獲編》）、【侉調山坡羊】（馮夢龍《掛枝兒》），清代有【梆子
山坡羊】（《綴白裘‧青塚記‧出塞》）等。

三　樂器伴奏形式

以弦樂器尤其是拉弦樂器──胡琴為主要伴奏樂器形式的出現是
板腔體戲曲音樂走向成熟的重要標誌。曲牌體的演唱和伴奏同步，歌
唱中間並無間歇停頓，沒有過門和間奏，例如崑曲是用笛子為主伴奏
樂器，雖然崑曲也用到三弦、琵琶等弦樂器，但這些弦樂器並不作為
主奏樂器。板腔體由於弦樂器的使用，過門和間奏得以實現，以過門
來貫穿各個樂節之間的間歇停頓。伴奏起著承前啟後的過渡銜接作
用，使得聲樂和器樂的結合關係更為密切，也更為複雜。器樂不僅起
到了陪襯和輔助作用，而且對情緒的渲染和補充也有重要意義，使音
樂情緒連貫完整。

30 紀根垠：《柳子戲》，《山東地方戲曲劇種史料匯編》（濟南市：山東人民出版社，
　　1983年），頁323。
31 常靜之：《中國近代戲曲音樂研究》（北京市：人民音樂出版社，2000年），頁80。

　　弦索托腔的伴奏方式，與弦索腔有著直接關係。因為從現在的資料來看，過門就是最先在弦索腔中使用的。如《綴白裘・搬場拐妻》留有一段過門：上上、合四上四上尺六工上上上、合四上上、上。《霓裳續譜》卷五【黃瀝調】「王瑞蘭金花園自解自嘆，排香案跪平川祝告蒼天，保佑著我那兒夫無災無難。」後有注云：「後場彈小開門。」小開門，是一種過門的曲調。《白雪遺音》卷首有《馬頭調》的工尺譜，其中有「過板」，即表示過門。《太古傳宗》所附的《弦索時劇新譜》中《小妹子》（《納書盈曲譜》亦收此劇）一齣中有高界、中界、低界、隨界及品頭、和首等帶有固定性的弦索、引腔和腔間過門標誌，且附有工尺譜。[32]

　　《綴白裘》六集卷二有【亂彈腔】《陰送》，共四支曲，均唱【急板亂彈腔】。曲牌中有「急板」「急板浪」的標示。《綴白裘》中《搬場拐妻》有：「貼唱，場上先【浪調】」，緊接著就是【西秦腔】，下附工尺譜。王正強《秦腔音樂概論》分析說：「它有可能是《搬場拐妻》所用【西秦腔】首句唱調的提示性旋律，但更有可能是【西秦腔】起唱前得前奏或板頭旋律音曲，也即劇本所標【浪調】音曲。『浪調』在陝西秦腔和甘肅小曲戲及曲藝中，皆指板頭過門弦樂引奏部分，有時也指角色上場臺步表演時反覆奏出的過門。若將其與陝西秦腔板頭過門比論，不僅調式與旋律骨架音不相吻合，其旋法特徵也相去甚遠，但同今日甘肅傳統曲藝蘭州鼓子前奏過門【老三板】卻較相接近。」[33]則這一段工尺譜可以肯定是前奏。

　　而弋陽腔和弦索腔的關係亦十分密切，《綴白裘》六集凡例云：「梆子秧腔，即崑弋腔，與梆子亂彈俗皆稱梆子腔。是編中凡梆子秧腔則簡稱梆子腔，梆子亂彈則稱亂彈腔，以防混淆。」清李調元《劇

32 傅雪漪：〈明清戲曲腔調尋蹤——試談〈太古傳宗〉附刊之〈弦索時劇新譜〉〉，《戲曲研究》第15輯，北京市：文化藝術出版社，1985年。

33 王正強：《秦腔音樂概論》（北京市：人民音樂出版社，1995年），頁500。

話》云：「弋腔始弋陽，即今『高腔』，所唱皆南曲。又謂『秧腔』，『秧』即『弋』之轉聲。」又云：「女兒腔亦名弦索腔，俗名河南調。音似弋腔而尾聲不用人和，以弦索和之，其聲悠然以長。」萬曆鈔本《缽中蓮》中有【山東姑娘腔】，女兒腔即姑娘腔，亦即秧腔，「姎歌」即少女之義。清黃濬《紅山碎葉》云：「紅山燈市有秧歌，秧歌之『秧』或作『姎』，謂女子之歌。」[34] 迄今流行於河北廊坊的秧歌，還被稱作「高腔秧歌」，[35] 於此可見弦索腔與弋陽腔關係至切、淵源甚深。也就是說，弦索腔是在民間小調的基礎上發展而成，並吸收了弋陽腔的聲調和某些曲牌，因此《綴白裘》六集序提到的「梆子秧腔」，實即含有弋陽腔曲調的成分。《清稗類鈔》說：「弋陽梆子秧腔戲，俗稱揚州梆子是也。」又云：「其調平板易學，首尾一律，無南北合套之別，無轉折曼衍之繁，一笛橫吹，習一二日便可上口。」其舉《打櫻桃》、《小寡婦上墳》、《探親相罵》三齣戲，都是吹腔，以弦樂和之，便為弦索調。如據京劇老藝人說，有曲牌者曰弦索，無曲牌者曰吹腔，[36] 便是這種情況的說明。而上述弋陽梆子秧腔便是既可用弦索伴奏，亦可用笛伴奏的一種聲腔，故弋陽腔又影響到梆子腔的產生。而構成皮黃腔的西皮二黃，歐陽予倩《談二黃戲》認為二黃腔是由樅陽腔裡的吹腔和高撥子演化而來，加入胡琴伴奏而已。

　　梆子腔和皮黃腔使用弦樂伴奏，明顯受到弦索腔的影響。乾隆間嚴長明《秦雲擷英小譜》云：「秦腔……後復間以弦索。」周貽白認為：「梆子腔，屬弦索調。」[37] 這種說法未免武斷，缺少根據。在乾隆時期，梆子腔板式結構的基本格局和風貌已經具備和成熟了。絲弦樂器為伴奏，琵琶為主，後月琴取代琵琶，以後胡琴又取代月琴為主奏

34　康保成：《儺戲藝術源流》（廣州：廣東高等教育出版社，1999年），頁56。

35　《中國戲曲志・河北卷》（中國ISBN中心出版，1993年），頁92-95。

36　王芷章：《中國京劇編年史》（北京市：中國戲劇出版社，2003年），下冊，頁1284。

37　《周貽白戲劇論文選》（長沙市：湖南人民出版社，1982年），頁210。

樂器，月琴輔之。清留春閣小史《聽春新詠》云：「蓋秦腔樂器，胡琴為主，助以月琴。」《都門記略·詞場序》亦云：「至嘉慶年，盛尚秦腔，盡係桑間濮上之音。而隨唱胡琴，善於傳情，最足動人傾聽。」吳太初《燕蘭小譜》云秦腔：「工尺咿唔如話，旦色之無歌喉者，每藉以藏拙焉。」這些都說明了弦樂伴奏的關鍵作用。

皮黃伴奏，周貽白說「腳色未出聲以前，胡琴先有過門，每一小頓，則又有小過門添滿板眼。唱完後作一收煞，以示餘音裊裊。此項方式，蓋即從『弦索調』而來。先起過門謂之【浪頭】，收煞實牌子之【尾聲】。」[38]

徐珂《清稗類鈔·戲劇》云：「崑曲必佐以竹，秦聲必間以絲。」絲為胡琴、月琴、三弦；竹為笛、海笛、嗩吶。「嗩吶、海笛，非吹牌不用，笛非唱崑弋腔不用。恆用者惟絲，然絲中惟胡琴必不可離。若月琴、三弦，則非旦不甚用，旦唱亦於反調慢板用時較多，餘亦不作輕響。胡琴以過門包腔（即合唱也）為貴，然各種牌調，亦委婉動人。」在談及徽調時亦云：「（徽調）初行時，謹守繩墨，不能恣意豪放，繼而改用胡索，二黃之聲大振。」亂彈戲中，「弦管常用者，」故此，「近百年來，二弦獨張」（徐珂《清稗類鈔》）。二弦即胡琴也。胡琴是隨著板腔體戲曲的興起而逐漸成為主奏樂器的。道光年間葉調元《漢皋竹枝詞》就說：「月琴弦子與胡琴，三樣和成絕妙音。暗笑巧隨歌舞變，十分悲切十分淫」，其注又說：「唱時止鼓板及此三物。」這時其樂隊編制大體上已與今京劇相同。京劇文場樂器以胡琴、月琴、三弦等弦樂器為主，其中胡琴最為重要，所以在「托腔保調」（烘托唱腔的感情，彌補唱腔之不足）、「加花襯墊」（在伴奏中加上一些曲調以外的裝飾音、經過音及其他高低變奏的配合，有效地襯墊唱腔的空隙處）等伴奏技巧方面有其相應的

38 周貽白：《中國戲劇史》（北京市：中華書局，1953年），下冊，頁748。

長處。[39]

　　因此，我們可以看出，從曲牌體到板腔體，伴奏樂器是從吹管樂器到拉弦樂器的演變。

　　拉弦樂器的重要作用還體現在對後來京劇形成「流派唱腔」的巨大影響。因為京劇唱腔往往從末字起耍拖腔，「這種拖腔可以因演員而異，演員則可因劇、因時、因地而異，落在有定規的音上。」演員的演唱風格也由此末字的拖腔而體現出來，這種拖腔的實現必須伴以拉弦樂器拖腔保調的配合，「如果無管弦或用笛管，這種演員自行腔又形成『個人唱腔風格；是不可能的。」[40]

　　板腔體的形成除了上述條件之外，還需一到數支主要曲調作為骨幹旋律來套唱所有的唱詞，這是板腔體「基腔制」的形成的必要條件。作為最早出現板腔體的梆子腔，其基本腔就是「梆子腔」，皮黃腔則是由「西皮」、「二黃」兩種主要腔調構成。

　　綜上，傳統文學藝術包括說唱文學和詩贊體戲曲為板腔體戲曲的形成準備了齊言上下對句的文體結構，後者從曲牌體戲曲那裡獲得了基本板式（三眼板、一眼板、流水板、散板），並進一步增加、強調變化。詩贊體戲曲和弋陽腔的影響，進一步促進文體的發展，形成自由奔放的滾調，加上腔句和曲牌類的演唱和聯套方式，促使了曲牌的解體和以板式變化為結構原則的腔調聯套形式的出現。滾調和板式的結合（詩、樂結合），加上弦樂伴奏的表現力對人聲的解放和弦索調帶來的更加自由的民間曲調，南北聲腔的融合等等因素，最終以抒情性見長的曲牌體戲曲，逐步轉向以戲劇性、敘述性與抒情性完美統一的板腔體戲曲。

39 吳釗、劉東升：《中國音樂史略》（北京市：人民音樂出版社，1993年），頁295。
40 洛地：〈戲曲及唱腔縱橫觀〉，浙江省藝術研究所編《藝術研究》第6輯（1986年），頁206。

四　曲牌體戲曲的板腔化

前文說過，我國戲曲音樂實質上是一種聲腔化的音樂，因此，從曲牌體走向板腔體就成為聲腔發展史上的必然。其實，在元代開始出現不同的「聲腔」之後，板腔體戲曲就已開始萌芽、發展起來。首先，「聲腔」的出現，意味著地方劇種崛起、發展和流行的可能性，因其與地方方言密不可分；其次，「聲腔」概念的提出，對於「曲牌」來說不能不是一個突破，因為它的重要性表現在，它暗示了今後以「聲腔」來代替「曲牌」的趨勢。

從聲腔演化過程來看，曲牌體戲曲本身已經蘊含著向板腔體戲曲演化的若干因素，這些若干因素可概括為──「曲牌體的板腔化」。

所謂板腔化，除了板式變化的因素外，即是由曲牌的腔句（定腔樂匯）向基本腔發展的過程，由專曲專腔的小調向通用腔的基腔發展的過程；曲牌的板腔化意味著曲牌的解體、曲牌個性的喪失和共性的增強，其結果暗示著板腔體戲曲的萌芽和形成，這個過程中，除了自身的發展衍變外，它還受到詩贊體戲曲的影響。因此，曲牌體的板腔化，可以說是曲牌體向板腔體方向演化過程中必然出現的現象。

曲牌體戲曲的「板腔化」主要體現在「板」（板式）與「腔」（腔調）兩個方面。

從板式變化的角度來說，我們上文談到了作為曲牌體代表的崑曲和弋陽腔，其板式的節奏變化都有較明顯的體現。楊蔭瀏說，人們一般「稱由多少不同曲牌連接而成的樂曲為曲牌體，稱由同一曲牌，經由各種板式變化發展而成的樂曲為板腔體。若依這樣的分類方法來看南、北曲，則它們兼備二者：一方面它們常由若干曲牌連成，當然是曲牌體；但另一方面，如南曲之『前腔』，北曲之『么篇』，在同一曲牌連續運用的時候，又帶有板式上的變化，又可視為板腔體。因此，

可以說，南北曲是包含著板腔體的曲牌體。」[41]故有學者概括為「曲牌板腔體」。[42]楊蔭瀏並通過對南北曲幾個曲牌的音樂分析，得出「在南北曲中，板腔變化，是常見的事。」故曲牌板腔體的存在，說明在宋元時代南北曲時已經有「板腔」因素存在了。

　　伴隨板式變化的是「腔」的演變。首先，定腔樂匯和依字行腔的曲唱都造成了曲牌的解體、增強了曲牌的共性，這加強了曲牌體中「腔」的成分。

　　曲牌體戲曲中均有定腔樂匯，如南北曲中，南曲出口要「依字行腔」，定腔樂匯在「字後」；惟其定腔樂匯在字後，以字行腔才能充分呈現。北曲的定腔樂匯在「字上」，定腔樂匯在字上和字相結合，所以北曲要求「依腔填字」。[43]故此，說以字行腔的唱在音樂上全無基腔、定腔或以定腔傳辭的全然不顧文字語音四聲都是片面的。也就是說，「兩類唱腔中都有片段的定腔，也有片段的不定腔。」[44]南北曲都有定腔樂匯說明南北曲雖非專曲專腔，但均有定腔存在。

　　崑曲依字行腔造成曲牌的解體，意味著由曲牌體的腔句結構向板腔體的基腔結構的發展。洛地認為：字腔和過腔構成腔句，腔句是崑曲曲唱旋律構成的基本單位，是依字行腔的產物。[45]魏良輔的唱法為「依字行腔」的「曲唱」。然而沈寵綏《度曲須知》中所以指責魏良輔「奈何哉！今之獨步聲場者，但正目前字眼，不審詞譜為何事；徒喜

41　楊蔭瀏：《中國古代音樂史稿》（北京市：人民音樂出版社，1981年），下冊，頁931-932。

42　熊岸楓：〈談戲曲音樂的「曲牌板式變化體」〉，《貴州大學學報‧藝術版》2003年第1期。

43　洛地：〈戲曲及其唱腔縱橫觀〉，浙江藝術研究院編：《藝術研究》第6輯（1986年），頁198。

44　洛地：〈戲曲及其唱腔縱橫觀〉，浙江藝術研究院編：《藝術研究》第6輯（1986年），頁181。

45　洛地：《詞樂曲唱》（北京市：人民音樂出版社，1995年），頁211。

淫聲眊聽，不知宮調為何物。踵舛承訛，音理消敗，則良輔之流，固時調功魁，亦叛古戎首矣。」說魏良輔是「叛古戎首」，是因為依字聲行腔的構成特徵「字腔──腔句」把曲牌唱散了、唱瓦解了；集曲的產生亦復如是，因為腔句瓦解了曲牌，在這樣的情況下，原先眾多曲牌的格式，對於曲唱已經失去了意義，便可用所謂「集曲」自由拼組定腔樂匯，即沈寵綏所云「但正目前字眼，不審詞調為何事」之義。

事實上，曲牌的解體有多種原因，曲唱是一種，前文所說的「借宮」、「集曲犯調」以及弋陽腔（高腔）的「滾唱」、「通用腔」（「曲牌類」）等也是曲牌瓦解的重要因素，曲牌的解體換來的結果是「腔」在聯套中的凸顯。

其次，從曲牌的聯套原則上也可見出「腔」的比重逐漸增強。

根據王季烈、王守泰所提出的主腔概念，我們知道，主腔就是樂曲中較為固定的旋律片斷，崑曲聯套就是根據主腔腔型規律同一性聯套來進行的，弋陽腔的聯套方式與此類似，是以「曲牌類」的通用腔方式聯套，其實亦是按照主腔相同或相近的原則來組織曲牌。崑曲和弋陽腔的聯套原則，都意味著曲牌中「曲（詞）」的成分減少、作用減弱，而「腔」的功能日漸增強突出。

再者，從聯套的具體方式看，板腔化體現在組套方式由曲牌為主向以腔調為主的變化。如《缽中蓮‧補缸》一齣，通折只用了【誥猖腔】和【西秦腔二犯】兩個腔調，這兩個腔調均為七字句齊言體句格。又如《綴白裘》裡的一些「弋陽梆子秧腔」劇目，如《花鼓》以【梆子腔】、【前腔】、【仙花調】、【鳳陽歌】、【花鼓曲】、【又】（共八支）、【雜板】【又】（共兩支）、【高腔急板】【尾】組成一套，基本為民間小曲的聯套；出自《昇仙記》的《途嘆》、《問路》等都是梆子腔和吹腔的聯套；《何文秀》基本上是吹腔的聯套，《戲鳳》全部是梆子腔，《清風亭‧趕子》齣除開始二句七言的引子外，全部由【批子】和【前腔】構成，這些劇目基本上是七言句格。據學者研究，這裡所

謂的梆子腔其實和吹腔差不多，故此，以梆子腔和吹腔構成的套曲也基本上是同一腔調的組合，由此可看出板腔體在形成過程中的面貌，是由多支曲調的組套變為單一腔調的聯套。在這個過程中，滾調加速了這種板腔化的進程：滾調打破了曲牌體結構，使之趨向板腔體的音樂形式。如流沙先生舉新昌調腔的例子說其曲體結構變為：「套板──（鑼鼓）──起調──疊板（正曲）──合頭或尾聲」的結構，疊板即滾調，「事實上，這種新的曲體只有起調和合頭（或尾聲）還保留原有曲牌的唱腔，各種不同的曲牌唱腔，只要依照此種曲體結構進行處理，其唱腔就很難辨別。」[46]滾調不僅促使上下句成為基本的文體結構，同時還使得腔調變得整齊劃一，最後發展到板腔體「基腔制」為基礎的創作原則也就水到渠成了。

故此，曲牌體戲曲的板腔化是板腔體戲曲形成的前提和基礎之一。

曲牌體戲曲板腔化的過程意味著「腔調」（樂）逐漸獨立，擺脫「曲詞」（詩）控制的過程，其原因是由「曲（詩）本位」到「腔（樂）本位」的演化過程。正如洛地所言「唐詩—宋詞—元曲這個過程，是其中『文（體）』的嚴謹程度逐步減弱，其中『（音）樂』成分和地位逐步有所提高的過程。」[47]

「『曲』之為『曲』，在音樂上的最基本的是其唱腔旋律從屬文字的聲調，以字聲行腔；其各曲牌原來是否有定腔或其尚保存著的定腔樂匯，則居其次。」[48]

到板腔體，則以基腔為基礎來發展腔調，這是「樂本位」，戲曲唱腔音樂逐步在整個「詩樂一體」的結構中占據了主要位置。

綜上，我國古代戲曲聲腔演變特徵有以下幾個特點：

首先從結構體式上來看，是逐漸由長短句的曲牌體戲曲吸收齊言

46 流沙：〈徽池雅調淺談〉，《明代南戲聲腔源流考辨》，頁177-178。

47 洛地：《戲曲與浙江》（杭州市：浙江人民出版社，1991年），頁147。

48 洛地：〈戲曲及其唱腔縱橫觀〉，浙江藝術研究院編：《藝術研究》第6輯，頁199。

句法而形成板腔體戲曲。在這個過程中，詩贊體的說唱藝術和戲曲藝術起到了中介和催化劑的作用。

從板式節奏的發展來看，由曲牌變化發展到以節奏變化來表現不同的戲劇情緒。節拍則由最初拍於詩詞句尾的句拍發展到宋詞韻腳上的韻拍，再到元明清以來使用工尺譜的板眼來劃分節奏，節奏的劃分可以說趨向細密、準確和多樣化，影響並推動旋律的豐富變化，更好地表達了複雜的戲劇情緒。

從主要伴奏樂器上來看，南戲、北曲、弋陽腔（高腔）以鑼鼓等打擊樂為主要伴奏樂器，強調了戲曲節奏；崑曲以吹管樂器為主奏樂器，凸顯了戲曲的聲情；到板腔體戲曲是以拉弦樂器為主奏樂器，拉弦樂器可以托腔保調，使戲劇性和抒情性的結合更為緊密。

從腔調的唱法來看，曲牌體戲曲中，宋元南北曲，以定腔傳辭為主，早期專曲專腔小調成分較多；崑腔以依字聲行腔的唱法為主，字腔和過腔組成的腔句構成崑曲在音樂上的基本結構。弋陽腔（高腔），亦以定腔傳辭為主，但在唱法上向板腔體戲曲靠攏。這樣，戲曲唱腔由宋元時最初的唱較為固定的曲牌發展到明代崑腔裡的唱腔句，到板腔體戲曲，則唱上下句的基本腔。此時，板腔體戲曲音樂以節奏變化作為發展曲調的原則和音樂戲劇化的基本表現手法得以最後確立和完成。

二
文本結構分析

古典戲曲的「團圓之趣」

　　「團圓」是描述男女主人公因各種原因分離、失散、遭受磨難後再度重逢相聚的情形，「始於悲者終於歡，始於離者終於合，始於困者終於亨」（王國維《紅樓夢評論》），對於古典戲曲而言，這幾乎是大多數作品的選擇，因此大團圓結局被詬病也不在少數。究竟其利弊如何，已有不少解說，本文試從「庶民心理」角度作一分剖。

一

　　「大團圓」結局受到批判，往往還很嚴厲，尤其近代以來西風東漸，西方思想觀念影響較大，如魯迅把「團圓心理」上升到「國民性」缺陷的問題，認為這是中國人自我麻醉，「瞞和騙」的表現。其實大可不必，世界上的故事，無論古今中外，大多還是以團圓的結局為主，和中國人的國民性應該扯不上必然的關係。當代小劇場、跨劇種、跨文化等各種實驗、創新戲曲逐漸盛行，文人學者早對「生旦團圓」、「善惡昭彰」等傳統價值觀表示不滿，而是努力發掘「團圓之後」會怎樣？刻意探索「人性善惡之間的灰暗地帶」，這固然是時代變化所需，但對於大多數普通群眾而言，思想太過深刻複雜的戲曲未見得受到歡迎。魯迅曾批評梅蘭芳的幾部「雅戲」：「緩緩的《天女散花》，扭扭的《黛玉葬花》，先前是他做戲的，這時卻成了戲為他而做，……雅是雅了，但多數人看不懂，不要看，還覺得自己不配看了。」[1]假使

1　魯迅：〈略論梅蘭芳及其他〉，《魯迅全集》第5卷《花邊文學》（北京市：人民文學出版社，2005年），頁609。

把「雅」字換做「深刻」二字，那麼對於當今許多現代戲曲來說，似乎倒也頗為合適。其實如果還原到戲劇的誕生之初，便能幫助我們更好的理解戲曲的這種性質。戲曲不是話劇、電影這種近代以來的舶來品，它是自民間形成的，從一開始就是與百姓的日常生活緊密聯繫的一種藝術形式。因為戲劇起源與原始宗教和儀式活動有密切聯繫，「儀式就是藝術的胚胎和初始形態。」[2]「儀式是戲劇之源。」[3]上古一直持續至今的祭祀禮儀的民俗活動，可以說就是一場戲劇的表演，它具備了劇場、演員、觀眾和表演這幾大要素。民間日常的祭祀典慶、婚喪嫁娶、許願還願、民間社團活動等常伴有戲劇演出，故戲劇的演出往往與各種民俗禮儀活動相重疊，成為民俗活動的一個組成部分，這時候戲劇已經融入到民俗生活中，有學者稱之為「擬生活」，[4]其實當它和老百姓日常生活密切相關，以致無法分離時，戲劇就不單純是一種儀式、藝術表演或者娛樂活動，它已內化為普通民眾的一種生活方式了。

　　而當它成為一種生活方式時，也就演變為一種文化模式。它不是個別的，一次性的，而是無數次生活的重複和再現，戲劇就是對這套模式的摹仿和再現罷了，從這個角度而言，戲劇會反過來成為指導生活的榜樣，恰如王爾德所言：「生活模仿藝術遠甚於藝術模仿生活。……傑出的藝術家創造出新的典型，生活就試著去模仿它。」[5]所以，戲劇表演行為發生的空間和時間，就是戲劇的根性深植所在，即民間的世俗生活。理解了這一點，中國的古典戲曲為何必須團圓也

2　〔英〕簡·哈里森著，劉宗迪譯：《古代藝術與儀式》（北京市：生活·讀書·新知三聯書店，2008年），頁134。

3　〔英〕簡·哈里森著，劉宗迪譯：《古代藝術與儀式》，頁108。

4　參見劉禎：《20世紀中國戲劇史學與民間戲劇研究》，胡忌主編：《戲史辨》第2輯（北京市：中國戲劇出版社，2001年），頁256。

5　〔英〕王爾德，蕭易譯：《謊言的衰落：王爾德藝術批評文選》（南京市：江蘇教育出版社，2004年），頁27。

就不難索解了，因為團圓是庶民百姓的共同需要和共同心理，而戲曲的大團圓結局也正是在此基礎上所形成的必然結果。我們常常從文學角度進行剖析的各種戲曲類型，包括雜劇、南戲和傳奇，如關漢卿《竇娥冤》、高明《琵琶記》、湯顯祖《牡丹亭》等作家作品，其實質也都建立在這個基礎之上。

二

　　從故事情節、敘事筆法等角度而言，一本戲必須歷經悲歡離合、曲折往復，波瀾起伏，但從結局而言，歷盡劫波，終究是為了苦盡甘來，走向團圓。古代戲曲的團圓模式多種多樣，如丁乃通《中國民間故事類型索引》有一種【夫妻離散各執信物終得團圓】型故事：「這一對夫妻在戰時離散。然而各自持著一個信物以便識別對方（往往是將一件信物分為兩半，各持一半）。戰爭結束後，丈夫長期尋找失去的妻子，終於由信物而問到她的下落。她已被賣給（或住在）一個有權勢的富貴人家。當這家主人得知這悲慘故事時，就釋放了那位妻子，使得夫妻重新團圓。」[6]這是以鏡為離合線索的「破鏡重圓」的故事模式，戲曲中以信物而得以團圓者大多類似這種模式，如《玉玦記》、《玉簪記》、《長生殿》、《秣陵春》等。

　　古代的愛情劇基本上是生旦團圓，打破團圓格套的只是個別之例，如元雜劇《漢宮秋》與《梧桐雨》就是悲劇結尾，日本學者青木正兒認為《漢宮秋》第四折漢元帝在秋夜中思念昭君，接著就在夢中看到昭君歸來而醒：「完全和《梧桐雨》同一情趣：彼為秋夜，此亦秋夜；彼夢楊貴妃，此夢王昭君；彼詛咒落在梧桐上的雨聲，此詛咒

6　〔美〕丁乃通編著，鄭建威等譯：《中國民間故事類型索引》（武漢市：華中師範大學出版社，2008年），頁186。

雁聲。……而這兩種戲曲的收場法，是元曲中不見他例的有力的作品。神韻縹緲，洵為妙絕。」[7]《西廂記》第四本結尾「草橋驚夢」折與此二劇亦有類似，也是夢裡相見而夢覺人亡的悵惘失意，也有「煙波渺然無盡」的神韻，由此還引發《西廂記》到底是結束於第四本還是第五本、以及二本優劣等爭執不休的問題。晚明曲家徐復祚就認為《西廂記》當以「草橋驚夢」結束全篇為最好：「《西廂》之妙，正在於《草橋》一夢，似假疑真，乍離乍合，情盡而意無窮，何必金榜題名、洞房花燭而後乃愉快也？」金聖歎對第五本也是恨得牙根癢癢，詛咒似的說：「何用續？何可續？何能續？今偏要續，我便看你續！」明清一些《西廂記》的改編本中，因對第五本不滿，或對團圓結局不滿，而改為張生科考落榜，鶯鶯最終與鄭恆洞房花燭，如碧蕉軒主人的《不了緣》；晚明曲家卓人月創作《新西廂》（已佚）即明確反對大團圓方式，稱之為「窠臼」：「天下歡之日短而悲之日長，生之日短而死之日長，此定局也；且也歡必居悲前，死必在生後。今演劇者，必始於窮愁泣別，而終於團圞宴笑，似乎悲極得歡，而歡後更無悲也；死中得生，而生後更無死也，豈不大謬耶？」[8]但可惜的是，《西廂記》翻改增續之作雖多，但都難免「狗尾續貂」之譏，更遑論演出於舞臺了。

又如《桃花扇》最後生旦歷盡艱險終於相逢，卻被道士張薇將桃花扇撕破，並當頭棒喝：

> 當此地覆天翻，還戀情根欲種，豈不可笑！〔生〕此言差矣！從來男女室家，人之大倫，離合悲歡，情有所鍾，先生如何管得？〔外怒介〕呵呸！兩個癡蟲，你看國在那裡，家在那裡，

7　〔日〕青木正兒著，隋樹森譯：《元人雜劇概說》（北京市：中國戲劇出版社，1957年），頁92。

8　吳毓華：《中國古代戲曲序跋集》（北京市：中國戲劇出版社，1990年），頁298。

君在那裡，父在那裡，偏是這點花月情根，割他不斷麼？

這也是一種說法與點化，令侯方域與李香君當場省悟，於是出家修道，從度脫劇模式的角度來看也算團圓。此出原評語云：「離合之情，興亡之感，融洽一處，細細歸結，最散、最整、最幻、最實、最曲迂、最直截，此靈山一會是人天大道場，而觀者必使生旦同堂拜舞乃為團圓，何其小家子樣也！」但孔尚任友人顧采卻不滿此劇之結局，將其改編為《南桃花扇》：「令生旦當場團圞，以快觀者之目。」孔尚任雖流露出不滿，也無可奈何。梁廷楠《曲話》評論說：「《桃花扇》以《餘韻》折作結，曲終人杳，江上峰青，留有餘不盡之意於煙波縹緲間，脫盡團圓俗套。乃顧天石改作《南桃花扇》，使生旦當場團圓，雖其排場可快一時之耳目，然較之原作，孰劣孰優，識者自能辨之。」梁廷楠雖然力挺孔尚任，但「《桃花扇》問世之後到清亡的二百年之間，作為文學讀物的《桃花扇》流行的程度超過了舞臺腳本的《桃花扇》」[9]，舞臺上演出較多的不過是《訪翠》、《寄扇》、《題畫》幾齣而已。

　　另有一種生時不能團圓，而死後於天上團圓，如《嬌紅記》第五十齣《仙圓》：

> 【糖多令】〔生、旦仙妝上〕花落水空流，天臺古渡頭。憶真情，生死相投，鏡約釵盟今始就，攜手向碧雲游。……
> 〔生〕【一封書】棠梨花正幽，更芙蓉開暮秋。〔旦〕浮生水上漚，則我和你兩恩情，無了休。夜夜月明涼似水，照見鴛鴦新塚頭。〔合〕上瀛洲，赴瓊樓，把塵世相思一筆勾。……

9　蔣星煜：〈《桃花扇》從未被表演藝術所漠視——二百多年來《桃花扇》演出盛況述略〉，《藝術百家》2001年第1期。

【尾聲】死生交，鸞鳳友，一點真誠永不負。則願普天下有情人做夫妻，一一的皆如心所求。

申純、嬌娘生不能聚首，死後方得重圓，與親人又仙凡永隔，幽明異路，說是悲劇亦無不可，但魂化鴛鴦，天長地久，與焦仲卿、劉蘭芝化鳥，梁山伯、祝英台化蝶，同一機杼，理想也好，幻想也罷，從象徵的角度而言，畢竟也是一種團圓。只是劇情太苦，無戲班願意搬演。[10]

《長生殿》第五十齣《重圓》描繪的情景與《嬌紅記》相似，唐皇李隆基本係元始孔昇真人、貴妃楊玉環乃是蓬萊仙子。偶因小譴，暫住人間。當謫限已滿，玉帝憐其心堅情深，命居忉利天宮，永為夫婦。仙果重成，情緣永證。成為天上夫妻，不比人世：

【黃鐘過曲·永團圓】神仙本是多情種，蓬山遠，有情通。情根歷劫無生死，看到底終相共。塵緣倥傯，忉利有天情更永。不比凡間夢，悲歡和哄，恩與愛總成空。跳出癡迷洞，割斷相思鞚；金枷脫，玉鎖鬆。笑騎雙飛鳳，瀟灑到天宮。

人間不能成就的，只要有情，仍可天上團圓，故這種「仙圓」的模式其實仍是對愛情的一種肯定。

類似「仙圓」的，還有神仙道化劇的度脫模式，往往以最後悟道升仙為結束，與眾仙瑤池相會，共賞蟠桃盛宴為團圓，同時多有皇

10 按：《嬌紅記》創作於明崇禎中葉，有刻本傳世，但沉埋三百多年，於二十世紀八十年代才被學者發掘出來，稱之為「古今罕有的傑作」，然而缺乏演出的記載，謝柏梁先生認為「也許正因為《嬌紅記》的情太苦，境太悲，恨太長，意太深，該劇自問世以來，一向沒有劇團敢搬演於場上。」參見陳多：〈戲史何以需辨〉，胡忌主編：《戲史辨》（北京市：中國戲劇出版社，1999年），頁20。

帝（或玉帝等神仙）的封贈旌獎，所謂「戲不夠，神仙湊」，恐與此
有關。

三

　　後世傳奇劇本通常例分上、下兩本（部），即李漁所謂「小收
煞、大收煞」。即上本的末齣為小收煞，下本結尾為大收煞。所謂小
收煞：「上半部之末齣，暫攝情形，略收鑼鼓，名為小收煞。宜緊忌
寬，宜熱忌冷，宜作鄭五歇後，令人揣摩下文，不知此事如何結
果」。鄭之珍的《目連救母勸善戲文》比較特殊，因長達一百餘齣，
則共分三本，一般至少演三天。上本末齣是《母子團圓》，「母子仍前
修善果，戲文到此小團圓。」中本末齣《見佛團圓》：「師生兄弟共團
圓」。下本末齣《孟蘭大會》則是天上與人間、陰間「三世」的大團
圓：「一家今日皆仙眷，喜骨肉共團圓。」小收煞因未完篇，即便團
圓也是「小團圓」，故總要留有餘地和懸念，如歇後語之類。

　　只有大收煞才是大團圓，李漁是贊同大團圓結局的，但主張不要
平淡收束，要有所變化，故提出「團圓之趣」：

　　　　全本收場，名為「大收煞」。此折之難，在無包括之痕，而有
　　團圓之趣。如一部之內，要緊腳色共有五人，其先東西南北各
　　自分開，至此必須會合。此理誰不知之？但其會合之故，須要
　　自然而然，水到渠成，非由車弩。最忌無因而至，突如其來，
　　與勉強生情，拉成一處，令觀者識其有心如此，與恕其無可奈
　　何者，皆非此道中絕技，因有包括之痕也。骨肉團聚，不過歡
　　笑一場，以此收鑼罷鼓，有何趣味？水窮山盡之處，偏宜突起
　　波瀾，或先驚而後喜，或始疑而終信，或喜極信極而反致驚
　　疑，務使一折之中，七情俱備，始為到底不懈之筆，愈遠愈大

之才，所謂有團圓之趣者也。……收場一齣，即勾魂攝魄之
具，使人看過數日，而猶覺聲音在耳、情形在目者，全虧此齣
撒嬌，作「臨去秋波那一轉」也。[11]

湯顯祖《牡丹亭》已首開此例，臧懋循評《牡丹亭》末齣《圓駕》
云：「傳奇至底板，其間情意已竭盡無餘矣。獨此折夫妻、父子俱不
相認，又做一重公案，當是千古絕調。」明末仿此者極多，如范文
若、吳炳、阮大鋮等。李漁的十種曲，每本收場都有一番意外的波
折，即是其「撒嬌體」的證明。[12]

　　如《劉希必金釵記》敘劉文龍娶妻蕭氏，三日便上京趕考，臨行
許下八大誓願，贈與三件信物。劉文龍高中狀元，因拒絕丞相招贅，
被其陷害，羈留匈奴十八年。後終於回國，皇帝嘉獎，封為列侯，榮
歸故里。此時家人以為文龍早已客死他鄉，歹人宋忠想娶蕭氏為妻，
公婆也逼蕭氏改嫁。蕭氏無奈，提出要為劉文龍守孝三年，三年期
滿，蕭氏欲投水自盡，為太白星君所救。文龍喬裝歸來，遇見自己妻
子，妻子卻不認得丈夫。宋忠迎娶蕭氏，劉文龍叫人取來一條鯉魚、
一根竹竿、一盆水。如果宋忠拜得鯉魚上竿，就讓他迎娶。宋忠辦不
到，只得投水而死。劉文龍卻拜得鯉魚上竿，然後出示三件信物，一
家團圓。這個結尾很類似古希臘神話奧德修斯返鄉認親的故事，故有
「臨去秋波那一轉」的餘韻。

　　民間故事常有「主人公改頭換面」的情景，而在戲曲中，「改頭
換面」往往出現在結尾，作為大團圓結局的必要條件，實即是主人公
地位的提升。如《白兔記》劉知遠以將軍的身份返鄉，懲處奸人。[13]

11 李漁：《閒情偶寄》卷3，《中國古典戲曲論著集成（七）》（北京市：中國戲劇出版
　　社，1960年），頁69。

12 參見郭英德：《明清傳奇戲曲文體研究》（北京市：商務印書館，2004年），頁327。

13 按：《白兔記》大團圓結局之前一齣《私會》敘知遠喬裝成最初投軍時的窮樣子
　　返鄉和三娘相會，演繹了一段「撒嬌體」的「團圓之趣」。

地位的提升意味著權力的增大，或者得到了皇帝的信任，在消除對頭的同時也往往收穫了婚姻或者愛情。

　　不過，戲曲中還有一種「夙世因果」的結局，在這種結局中「改頭換面」的不是權力或者地位，恰恰是對權力、地位甚至愛情的否定，實即是對人世欲望的消解。湯顯祖《南柯記》末齣淳于棼情思難盡，尚妄想與公主重做夫妻，被禪師慧劍割斷，這才醒悟，參破因緣，一切皆空，立地成佛：

> 人間君臣眷屬，螻蟻何殊。一切苦樂興衰，南柯無二。等為夢境，何處生天？
> 【南園林好】咱為人被蟲蟻兒面欺，一點情千場影戲。做的來無明無記，都則是起處起，教何處立因依。
> 【清江引】笑空花眼角無根系，夢境將人殢。長夢不多時，短夢無碑記，普天下夢南柯人似蟻。

吳梅評湯顯祖《南柯記》揭櫫此劇之主旨云：「此記暢演玄風，為臨川度世之作，亦為見道之言。其自序云：『世人妄以眷屬富貴影像，執為我想，不知虛空中一大穴也。倏來而去，有何家之可到哉。』是其勘破世幻，方得有此妙諦。……蓋臨川有慨於不及情之人，而借至微至細之蟻，為一切有情物說法。又有慨於溺情之人，而托喻乎落魄沉醉之淳于生，以寄其感喟。淳于未醒，無情而之有情也；淳于既醒，有情而之無情也；此臨川填詞之旨也。」[14]

14 吳梅：《顧曲麈談・中國戲曲概論》（上海市：上海古籍出版社，2000年），頁168。

四

　　一些我們現在視作「悲劇」的作品，其實換個角度看，也是一種團圓。比如歷史劇中，忠臣雖死，但死後封神，冥勘仇人，或後人為之報仇雪恨，一家得以封贈褒獎，如《精忠記》岳飛死後，皇帝賜精忠廟，封鄂國武穆王，妻張氏封鄂國夫人，岳雲封左武大夫安邊將軍承宣使，張憲封烈侯，女銀瓶小姐追贈仙娥等。《鳴鳳記》最後亦是「封贈忠臣」，為了「旌善懲惡，申公匪私。生者享爵祿之榮，死者沐恩光之賁。」

　　公案劇沒有愛情劇那麼浪漫，主人公能夠在危急時刻得到解救。公案劇中主人公大多仍被殺害，從現世的角度看，畢竟肉體死亡，稱為悲劇亦可，但冤仇總能得到清官明斷，從沉冤昭雪的角度看，契合庶民「善有善報，惡有惡報」的「正義論」，如戲文裡常說的：「善惡到頭終有報，只爭來早與來遲。」今人也說：正義也許遲到，但永遠不會缺席。故此也算一種團圓。有時主人公身死後封神或者魂靈升天，或者將來轉世托生到富貴人家，也算是一種正義的補償。

　　例如我們一般認為悲劇的《竇娥冤》，雖然是肉體的毀滅，但換來的還是一種正義的勝利和肯定。雖然沒有人真的相信竇娥所發的三椿誓願在現實中能夠實現，但也沒有人不希望它能夠在現實中實現。正如亞里士多德《詩學》所謂：「一椿不可能發生而可能成為可信的事，比一椿可能發生而不能成為可信的事更為可取」。所謂可信，於《竇娥冤》，即是「人同此心，心同此理」的同情與正義。在亞里士多德看來，文學比歷史（單純的歷史事實）更富於哲學意味，就在於它描述的事情帶有普遍性和必然性。人們寧願相信竇娥的這三椿誓願能夠實現，且應該實現，這不是浪漫主義，不是空想主義，也不是逃避主義，而是出於對信仰、真理和正義的堅持和篤信，故竇娥雖死，其行為卻帶有榜樣的激勵作用，肉體可滅，精魂永存。迄今民間祈雨

祭祀時還經常搬演《東海孝婦》或《六月雪》，當是「冤結叫天」、伸張正義的信仰在民俗活動中的體現。[15]從這個角度來看，魯迅等人的批判是片面的，因為他們忽視了觀眾，尤其是普通民眾的感情以及這種感情的絕大力量。

　　被稱之為「南戲之祖」的名劇《琵琶記》試圖翻案，改原有宋元南戲《趙貞女蔡二郎》裡「棄親背婦，為暴雷震死」的蔡伯喈為不忘糟糠之妻且「全忠全孝」，但民間演劇卻不以為然，今湖南湘劇高腔中仍有「棒打三不孝」的情節。焦循《花部農譚》裡提到他最喜歡的一部劇《賽琵琶》，演陳世美棄妻事。其劇前半部分實則照搬《琵琶記》，後半其妻子彈琵琶乞食尋夫，陳世美為保富貴，不僅不願相認，反派人刺殺，其妻被三官神救下並授兵法，後竟以此立軍功：「妻及兒女皆得顯秩」。陳世美則因「有前妻欺君事劾之，下諸獄。……妻乃數其罪，責讓之，洋洋千餘言。」作者認為「未有快於《賽琵琶‧女審》一齣者也」，因「此劇自《三官堂》以上，不啻坐淒風苦雨中，咀茶齧糵，鬱抑而氣不得申，忽聆此快，真久病頓蘇，奇癢得搔，心融意暢，莫可名言，……高氏《琵琶》，未能及也。」[16]今淮劇《書房相會》中，趙五娘歷數自己的坎坷遭際，並痛斥蔡伯喈的不忠不孝、不仁不義，也是洋洋灑灑數千言，令人動心駭目，真可謂「其詞直質，雖婦孺亦能解；其音慷慨，血氣為之動盪。」焦循還提到一部戲《清風亭》（即京劇《天雷報》），劇敘張氏子忘恩負義，將養父母逼死、後被暴雷劈死，描寫觀眾看後的現場反應：「其始無不切齒，既而無不大快。」觀眾因痛恨不孝子而「切齒」，又因天道報應不爽而「大快」。因感人甚深，即便戲已演罷，仍覺驚魂動魄，念念不已：「鐃鼓既歇，相視肅然，罔有戲色；歸而稱說，浹旬未

15 參見王旭：〈《竇娥冤》的民間品格與祭祀功能〉，《文化遺產》2008年第1期。

16 焦循：《花部農譚》，《中國古典戲曲論著集成（八）》（北京市：中國戲劇出版社1960年），頁231。

已。」這是戲曲的力量、也是倫理的力量！「女審」或者「雷劈」，在今天看來未免荒誕不經，而戲曲中類似「荒謬」的情節所在多有，為何能常演不衰？說來也簡單，不過是滿足了百姓的「善惡有報」的共同心理罷了，正是「湛湛青天不可欺」、「舉頭三尺有神明」！如此，即便是「悲劇」，也得讓人「痛並快樂著」才能愜心快意，這或許才是戲曲能綿延千年的力量所繫。

李開先院本《園林午夢》與《打啞禪》考原

　　明李開先遊戲之作《一笑散》現存兩個院本——《園林午夢》與《打啞禪》，是兩篇富有諧趣的小品。院本流傳於明代者本來少見，而有意為之者則更少，從文體上看，李作可謂有意復古，不過就題材、故事而言，這兩篇亦非一空依傍，實有其淵源所自，茲略考如下。

一

　　《園林午夢》講述一漁父讀崔鶯鶯及李亞仙傳，覺二人行事相若，難分高下。時當正午，漁父困倦小睡，夢中見二人因其所言而互不服氣，前來折辯。過程中彼此辱罵揭短，後又喚出二人侍婢紅娘、秋桂助陣，終至扭打起來。今摘錄片段，以見一斑：

> （鶯鶯云）你有什麼強似我？（亞仙云）我有什麼不如你？
> （鶯鶯云）你在曲江池上，過客留情。（亞仙云）你在普救寺
> 中，遊僧掛目。（鶯云）你在洞房前，眼挫裡把情郎抹。（仙云）
> 你在回廊下，腳蹤兒將心事傳。（鶯云）你哄鄭元和馬上投策。
> （仙云）你引張君瑞月下彈琴。（鶯云）你為衣食迎新送舊。
> （仙云）你害相思廢寢忘餐。（鶯云）你請那幫閒的燎花頭，
> 喫了些許多的酒肉。（仙云）你央那撮合的俏紅娘，許了些無
> 數的釵環。（鶯云）鄭元和長街上打蓮花落，死聲咷氣。（仙云）

張君瑞書房內害淹纏病，尋死覓活。（鶯云）俺張君瑞也曾探花及第。（仙云）俺鄭元和也曾金榜題名。（鶯云）你怎比我曾受過五花官誥？（仙云）俺也曾累封為一品夫人。……（鶯云）我不與你折辯，喚出紅娘來助陣。（仙云）我也有秋桂拒敵。（紅娘上云）好一個端馬桶的賤人，這般無禮。（秋桂云）好一個看門子的丫頭，恁等欺心。（紅云）你改不了討酒尋錢，做重臺的嘴臉。（桂云）你變不了傳書寄柬，叫姐夫的心腸。（紅云）你撒了一世爛鞋。（桂云）你穿了半生破襖。（紅云）你是鄭元和的貼戶。（桂云）你是張君瑞的幫丁。（紅云）你傍聞些膩粉臙脂氣。（桂云）你渾身是油鹽醬醋香。……

此篇其實類似民間故事中較為常見的「爭辯」類型。丁乃通《中國民間故事類型索引》編號293【肚子和人體其他的器官爭大】、293A【身體兩個部分不和】、293B【茶和酒爭大】等即爭辯型故事。[1]其情節模式一般可概括如下：

1.兩個（或多個）人或動植物就某方面話題進行爭勝辯駁。
2.在爭論過程中，有時發展到彼此辱罵甚至互相打鬥。
3.雙方難分伯仲，或請第三方進行仲裁，最後達成和解。

這種「爭辯」的文體源遠流長，佛教論議對其形成有直接的影響，如敦煌寫本中的《燕子賦》、《茶酒論》、《晏子賦》、《孔子項橐相問書》等皆以互相問答詰難為主要形式和內容。宋金雜劇院本中，《大論情》、《四論藝》、《論秋蟬》、《大論談》、《論句兒》、《難古典》、《難字

1　〔美〕丁乃通編著，鄭建威等譯：《中國民間故事類型索引》（武漢市：華中師範大學出版社，2008年），頁39。

兒》等篇，直接以「論」、「難」為名。《三教安公子》、《雙三教》、《三教鬧著棋》、《三教化》、《三教》、《領三教》、《打三教庵宇》、《普天樂打三教》、《滿皇州打三教》、《門子打三教夭孌》、《集賢賓打三教》等篇，則以三教辯論爭衡為內容；《問相思》、《問前程》、《漁樵問話》明顯也是以對話為主要內容的劇目。[2]

　　這種形式被話本小說所吸收，如宋元話本《碾玉觀音》中的「入話」即有「辯難」的意味：

> 原來這春歸去，是東風斷送的；有詩道：春日春風有時好，春日春風有時惡。不得春風花不開，花開又被風吹落。
> 蘇東坡道：「不是東風斷送春歸去，是春雨斷送春歸去。」有詩道：雨前初見花間蕊，雨後全無葉底花。蜂蝶紛紛過牆去，卻疑春色在鄰家。
> 秦少游道：「也不干風事，也不干雨事，是柳絮飄將春色去。」有詩道（中略）。
> 蘇小妹道：「都不干這幾件事，是燕子銜將春色去。」有《蝶戀花》詞為證（詞略）。王岩叟道：「也不干風事，也不干雨事，也不干柳絮事，也不干蝴蝶事，也不干黃鶯事，也不干杜鵑事，也不干燕子事；是九十日春光已過，春歸去。」曾有詩道（詩略）。

這裡的大段文字除了引出正話故事發生的時間背景是春天之外，情節上沒有任何必然的聯繫，而全以詩詞貫穿，「頃刻間提破」成故事，顯然有賣弄才華，引人入勝之意。

2　詳見王昆吾：《敦煌論議考》，《從敦煌學到海外漢學》，北京市：商務印書館，2003年。

再如《西遊記》第九回「袁守誠妙算無私曲　老龍王拙計犯天條」也有一段入話，寫一漁翁與一樵夫爭誇各自山水和漁樵生涯之妙，乃至爭吵，以此引出袁守誠與老龍王的故事，其中亦是反覆吟詠詩詞，恐怕類似《漁樵問話》的院本。這裡的入話從情節關係上仍與正文不類，但也許契合了小說作者的某種處世態度，或許尚不無對讀者的某種程度上勸誡的用心。

戲曲中有不少參禪論道的故事，如吳昌齡《花間四友東坡夢》第三折，東坡欲讓佛印還俗，二人爭辯：

> （東坡云）端卿，咱閑口論閒事。想你在山間林下，隱跡埋名，幾時是了。則不留了髮，還了俗，同登仕路，共舉皇朝。可不好那？（正末云）學士，這各有所見，難以強同。（唱）
> 【隔尾】我貧僧呵，半生養拙無人識，你一舉成名天下知，這的是名利與清閒各滋味。（東坡云）你這出家的怎生？（正末唱）俺躲人間是非。（東坡云）俺為官的怎生？（正末唱）您請皇家富貴。（帶云）好便好，則為一首【滿庭芳】貶上黃州，也怪不著。（唱）兀的是那才調清高落來得。
> （東坡云）這禿廝倒著言語譏諷咱。哎！俺這為官的，吃堂食，飲御酒；你那出家的，只在深山古剎，食酸餡，揑淡虀，有甚麼好處？（正末唱）
> 【牧羊關】雖然是食酸餡，揑淡虀，淡只淡淡中有味。想足下縱有才思十分，到今日送的你前程萬里。（東坡云）舌為安國劍，詩作上天梯。（正末唱）難道舌為安國劍，詩作上天梯。你受了青燈十年苦，可憐送得你黃州三不歸。

這裡隱然有儒釋二教論衡的意味了。

今《清平山堂話本》中有殘存《梅杏爭春》一種，敘述梅杏引經

據典，各逞其好，爭辯不休，後由郡王仲裁。明初賈仲明著有《梅杏爭春》雜劇，惜今已不存，其本事或取材於此。晚於李開先，萬曆、天啟年間的文人鄧志謨有「爭奇」系列作品，即《花鳥爭奇》、《山水爭奇》、《風月爭奇》、《童婉爭奇》、《蔬果爭奇》、《梅雪爭奇》。顯然，鄧志謨之作受到《梅杏爭春》話本的影響。[3]鄭振鐸在《插圖本中國文學史》中提及這六部爭奇作品時，稱它們「是一篇小說」，但又說「其性質極類李開先的雜劇《園林午夢》。[4]作品的全部情節除了少量的交代和過渡外，就是雙方的爭辯、對嘲。這六部小說中穿插了八個戲劇作品，均為一折的南雜劇，如《風月爭奇》末附《風月傳奇》一本，《花鳥爭奇》末載「南腔」、「北腔」傳奇二本。《梅雪爭奇》書生以詩為判語公斷梅雪之爭後，又作傳奇一本等。[5]

如《風月爭奇》中一段：

> 少女：姮娥姮娥，你寂寞於廣寒宮，卻做了一世的寡婦。
> 姮娥：少女少女，你冷落於清冷洞，又何曾嫁得一個丈夫？
> 素娥：避暑的個個呼喚樹頭風，你少女是個賤貨。
> 十八姨：讀書的人人思量月中姨，你姮娥是個妖精。
> 素娥：你風家有一個飛廉司權，好一個殺人的逆賊。
> 十八姨：你月府有一個吳斫桂，好一個駝背的老兒。
> ……

不過，早在賈仲明、鄧志謨之前，元代的吳昌齡雜劇《張天師斷

3　阿英：〈記嘉靖本翡翠軒及梅杏爭春──新發現的〈清平山堂話本〉二種〉，《小說閒談》（上海市：上海古籍出版社，1985年），頁24。

4　鄭振鐸：《插圖本中國文學史》（北京市：人民文學出版社，1957年），頁918。

5　參見戚世雋：〈鄧志謨「爭奇」系列作品的文體研究──兼論古代戲劇與小說的文體分野〉，《文學遺產》2008年第4期；潘建國：〈明鄧志謨「爭奇小說」探源〉，《上海師範大學學報》2002年第2期。按：鄧志謨原作未見，《風月爭奇》引自戚文，特此致謝。

風花雪月》其實也已經有了類似「風月」、「梅雪」等爭奇的故事，此劇
寫月中桂花仙子因報答士子陳世英護救之恩，下凡與之歡會，致惹陳
相思成疾，張天師勾將風花雪月諸神前來聽審，命其各歸本位。第三
折，張天師讓眾花仙和桂花仙子折辯，節引如下（正旦扮桂花仙子）：

【石榴花】當日個天臺流水泛胭脂，誰引逗的劉晨、阮肇至於
斯。（天師云）荷花，你可怎生不近前來折辯？（荷花云）桂
花仙子，你認了罪罷。（正旦唱）你可也要推辭，那並頭蓮就
是你過犯公私。（天師云）菊花，你近前與他質對者。（菊花
云）桂花仙子，你思凡干俺甚事？（正旦唱）想當日陶潛為你
可便辭榮仕，在東籬下滿飲金卮。（天師云）梅花，你也向前
對詞來。（梅花云）桂花仙子，你何不早早認了罪也，要累我
做甚麼？（正旦云）偏你無過犯那？（唱）你道你梅花孤潔全
終始，我只問那孟浩然騎的瘦驢兒。

【鬥鵪鶉】你逼得他大雪裡尋梅，險將他逡巡間凍死。（梅花
云）論我瘦影疏枝，亭亭獨立。有那個狂蜂浪蝶，敢近的我。
（正旦唱）偏是你瘦影疏枝，不受那蜂媒蝶使。哎！這一場月
色風聲，非同造次。你也合三思，休只管說短論長，賣弄殺花
兒的這葉子。

（天師云）封姨，你近前與他折證。（封姨云）兀那桂花仙
子，你聽者：為你思凡，將吾神勾至壇前。吾神春則吹花擺
柳，夏則驅暑生涼。秋則飄枝墜葉，冬則糝雪飛沙。順四時不
失其序，與天地並奏其功。我豈有塵凡之心，做下這等淫邪之
事？（詩云）青蘋一點微微發，萬樹千枝和根拔。則你桂花何
不早招承，把我風雪無端連累殺。（正旦云）偏你無那過犯
來？（唱）

【滿庭芳】你也合心中暗思，你待把強言折證，不辯個雄雌。

只你那風亭月館書名字，可不是招伏下親筆情詞。元來你全無那風流情思，也枉躭著一個風月的這名兒。（風神云）我有什麼過犯在那哩？（正旦唱）你道你便無譏刺，常記得杜少陵吟下詩。（封姨云）杜詩上怎麼？你只管說，真人在此，我也不賴。（正旦唱）可不道風雨夜來時。

最後則由天師下斷。明初周憲王、朱有燉因不滿吳作，又新寫一本《新編張天師明斷辰勾月》，但其第三折亦有類似關目。

朱有燉《風月牡丹仙》劇中海棠仙、薔薇仙、桃花仙、杏花仙、荷花仙、菊花仙、芙蓉仙、桂花仙、梅花仙九位花仙，聽說知歐陽修在洛陽誇賞牡丹，又做了《牡丹記》。便也去問其討文章來為己揚名。歐陽修一一辯駁陳述雖都是名花，卻難與牡丹相比的理由，如：「（海棠仙向前扯住付末云）秀才，偏俺不是名花，何不與俺做一篇文章。（旦）海棠仙，你難比牡丹仙珍重。試聽我說咱。【耍孩兒】你雖是百花叢裡神仙隊，嬌滴滴芳容豔質，曉來著雨濕胭脂，淚盈盈絳萼絲垂。春心有恨難全美，麗色無香不太奇，你也只是凡花輩。怎敢比天香萬斛，雲錦千堆。」此劇亦有爭奇之趣。其他雜劇如清初傅山《八仙慶壽》也有此母題。

明許潮《泰和記‧公孫丑東郭息忿爭》則演齊人與陳仲子互相爭罵、指責。傅惜華《明代雜劇全目》始著錄，本事出《孟子‧離婁篇》，劇中又演述陳仲子之事，出《孟子‧滕文公下》，此劇合上述二事敷衍，現存《群音類選》卷二十三所收曲文，於題目下注云：「近有以此為《齊人記》，諸腔甚作，故並爭語選之」，所謂「爭語」，即齊人乞食墦間醉飽跌撞之時，陳仲子恰出外吐所食鵝肉，陳仲子認為此鵝乃其兄的不義之物，若吃了「恐污了吾之五臟」，於是「出而哇之」，二人相遇，相互指責嘲譏語。孟子的弟子公孫丑利用中庸之道

為之判斷，方息忿爭。[6]以下摘錄片段，其中淨扮齊人，外扮陳仲子：

> （淨怒科）是誰人在此路旁撒屎？呀，原來是你個餓殍。（外怒科）你是個乞兒，如何敢罵我？（淨）我半日之餐可當你一生之用。（外）你十年之臭，怎換我百日之香？（淨）你避母離兄，全無些天理。（外）你驕妻詃妾，哪得個人倫？（淨）你避處在於陵，恰似條縮頭的蚯蚓。（外）你睃食於東郭，渾如個延頸的鷺鷥。……（淨）你拾爛李子以充饑，是與螃蟹蟲爭食。（外）你討祭剩肉度命，乃同魍魎鬼分贓。（淨）你腰間鈔無半文來多。（外）你嘴上油可有一寸強厚。（淨）你竹竿心何曾誠實？（外）你筍殼臉哪識羞慚？（淨）你是個務名不務實的虛包。（外）你是個顧嘴不顧身的油簍。（淨）你羊質虎皮，將來有始無終。（外）你豬食狗游，畢竟有朝無夜。（淨外相打科）

最後由公孫丑（末扮）評判：

> 你兩個休爭，我與判斷罷。判曰：禮義廉恥，人之大防。父母兄弟，天之懿性。（指淨）今你養口腹而害心志，羞惡奚存？（指外）今你輕千乘而重豆羹，孝弟安在？（指淨）妻妾見之尚羞，吾何觀乎？（指外）母兄親而且然，他可知矣。（指外）是可忍則孰不可忍？（指淨）無不為則無所不為。我這一杯水固不可以救你一車薪之火，你那五十步之走，又豈可笑百步之走哉？此之謂同浴而譏裸裎矣。二士以為如何？（淨外拜謝科）幸聞至教，吾二人虞芮之爭息矣。……

6　按：明代戲曲散齣選本《徽池雅調》卷3下欄選《墻間記‧公孫丑判斷是非》一齣，二人相爭語大致相同。

（末）苟賤卑汙甚可羞，矯情干譽最堪尤。

（淨）蒙君指點齊山下，（外）始悟中庸是路頭。

陳鐸的《太平樂事》雜劇則是寫在元宵節，各行各業的買賣人陸續登場，誇耀各自貨色之精美。最後上場的是雜貨郎，逐一貶低其他買賣人的貨物，將他們一個個問倒。元明間無名氏雜劇《十樣錦諸葛論功》（脈望館本），其中諸葛亮和韓信互相爭論功勞的高低，顯然是「爭奇」模式的運用。[7]

　　由上可知，這種爭奇折辯主要以對話為結構方式，同時多雜有戲謔熱鬧的表演功效，頗具參軍戲、院本插科打諢、諷刺調笑的特點，故而被引入戲曲來表演就並不稀奇了。大家熟知的黃梅戲《對花》、民間小調《小放牛》、電影《劉三姐》中的「對歌」等皆與此類似。

二

　　李開先《打啞禪》院本講的是汴梁相國寺長老真如，見眾生嫉妒貪嗔，背生滅性，連他的徒弟撇空，亦專一賭博浪遊，毀師罵祖，於是要把祖師流傳的佛法，普渡眾生。將一個啞禪，寫在招貼上，貼在山門前，有人打得了，就贈與十兩葉子黃金。屠戶賈不仁上街買豬，路過禪寺，看了招貼，雖然沒有讀過佛經，也不會打啞禪，但想去碰碰運氣。二人比劃了半天手勢，各自得出了荒謬的結果，節錄如下（老扮真如，屠扮賈不仁，小僧扮撇空）：

　　（老）舒出一個指頭來。（屠）舒兩個指頭。（老）舒三指。

7　按：戚世雋：〈鄧志謨「爭奇」系列作品的文體研究——兼論古代戲劇與小說的文體分野〉一文引證山西上黨發現的迎神賽社腳本《十樣錦諸葛論功》，故事相似，當淵源於雜劇。

（屠）舒出五指。（老）點一點頭。（屠）將老僧指一指，又將自己指一指。（老）把眼唧一唧。（屠）把鬍髭摸一把。（老）舒出十個指頭，拳回三個。（屠）也照樣。（老）把手往地下拍兩拍。（屠）往空中指兩指。（老）腰兩邊摸兩摸。（屠）把雙手纏幾纏。（老）舒出三個指頭來，拳回一個。（屠）舒手掐算道：可是？（老）往城牆上指一指，回身向地上坐著。（屠）也照樣。（老）喚徒弟，拿十兩金子與他。（小僧云）賈屠，金在此。（屠云）多謝長老。（屠辭謝去）（小僧作怒云）師傅掛搭蕭寺，今非一日，施主禮敬，亦非一人。自稱再世活佛，倒著市井射利之徒，街坊殺豬之輩，贏了赤嘘嘘的黃金去了，你做什麼好長老。（老云）徒弟，你不知世事。方今之人，多有賢而隱居下位，才而老死林泉，絕人逃世，隱姓埋名，寄跡塗泥，藏身廛市，以卑微度日，宰剝為生，你怎麼曉的？（小僧云）見如今不見一個。（老云）須具正法眼的方才認識，你凡夫肉眼，這樣人對面撞你一個觔斗，你也不知。大江南北，哪個去處沒一半個。（小僧云）你自誇誦遍佛經，不讓靈山說法。有如雪嶺逃禪，講下何止三千大士，五百眾生。今屠兒反出其上，又不知他面壁幾年，打坐幾久，讀過了幾千萬卷藏經。我也不與你做徒弟，情願跟他去罷。我且問你，舒出一個指頭來，有何生意？（老云）是一佛出世。（小僧云）賈屠可怎麼舒出兩個指頭來。（老云）是二菩薩來涅槃。（小僧云）師傅怎麼舒出三個指頭來？（老云）佛、法、僧為三寶。（小僧云）賈屠舒出五個指頭來？（老云）達摩傳流五祖，皆在西方，未嘗流入中國。（小僧云）師傅點點頭？（老云）我點頭知來意。（小僧云）賈屠望你指一指，又將自家指一指，這是何故？（老云）無人無我。（小僧云）師傅唧唧眼？（老云）彌勒佛掌教。（小僧云）賈屠可怎麼把鬍髭摸一把？（老云）

彌勒佛入定之後，此心了然不覺。……（小僧作怒云）我也不
與你做徒弟了，情願跟他去罷。……

撤空前去拜賈不仁為師，並詢問原因：

（小僧云）我且問你，俺師傅舒出一個指頭來，你便舒出兩個
來，這是何故？（屠云）你師傅舒出一個指頭來，說寺中有一
個豬要賣，我說道，你這寺中道糧不多，徒弟又懶，豬又不
大，且又不肥。我舒出兩個指頭來，我說道，不多不多，還二
百個好錢。（小僧云）俺師傅舒出三個指頭來，你便舒五個
來，是什麼意思？（屠云）你師傅道，寺中一闈三個豬都要
賣，零買二百錢一個，共該六百錢，總買少不的討些便宜，還
他五百好錢。（小僧云）俺師傅點點頭，你將俺師傅指一指，
又將自家指一指，是何故？（屠云）將你師傅指一指，又將自
家指一指，平的過你心，就平的過我心。（小僧云）俺師傅喞
喞眼，你便把鬍髭來摸一把，這是什麼意思？（屠云）你師傅
喞喞眼，他說道，我出家人跟著討豬錢不成的，我眼下就要。
我把鬍髭摸一把，我說，師傅，然後就來。……
聰明長老走了徒弟，懵懂屠兒打了啞禪。
世事顛倒每如此，眼前瑣碎不堪觀。[8]

此型與民間故事中的「皮匠附馬型」相似，本是驢唇不對馬嘴，卻因
語言（或肢體語言）的誤解造成了歪打正著的結果。

斯蒂・湯普森的《民間故事類型》編號為 AT924A「僧侶和商人
用手勢討論問題」即此類型故事，丁乃通《中國民間故事類型索引》

8　路工輯校：《李開先集》（北京市：中華書局，1959年），頁864-867。

亦從之，其梗概曰：「每一個手勢對於僧人或朝臣都代表佛教中一種重要觀念。或者是中國歷史上的一件重大事實。對於皮匠或屠夫來說，每一個手勢只代表討價還價的數字；因此，當他做出一個計數的手勢時，另一些人便誤認為是在表示某種深刻的智慧或學問。這樣（a）和尚伸出一隻手指頭（一個菩薩）；皮匠伸出兩隻手指頭（兩隻鞋子換一雙，誤解為兩個羅漢）。（b）和尚伸出三隻手指頭；皮匠五隻手指頭。……（g）最後，和尚（朝臣）欽佩地離去；皮匠（屠夫）以為買賣已經成交了。」[9]

　　艾伯華《中國民間故事類型》命名為「鞋匠成了駙馬」。鍾敬文名之曰「皮匠駙馬型」，並概括其情節模式如下：

　　　一、一公主或貴家女兒，懸奇字以選婿。
　　　二、皮匠因誤會得選。
　　　三、種種的試驗，皮匠皆以誤會獲勝利。
　　　四、他終享有其幸運。[10]

此型在民間故事中有很多異文，是個世界性的故事，[11]但在戲曲中不多見，似只有《打啞禪》院本講述了這個故事。

　　祁連休《中國古代民間故事類型研究》有「不語禪型故事」，引明樂天大笑生纂集《解慍編》卷四〈不語禪〉條云：

　　　一僧號「不語禪」，本無所識，全仗二侍者代答。適游僧來

9　〔美〕丁乃通編著，鄭建威等譯：《中國民間故事類型索引》（武漢市：華中師範大學出版社2008年），頁202-203。

10　《鍾敬文民間文學論集》（下）（上海市：上海文藝出版社，1985年），頁347。

11　參見林繼富：〈「一字不識當駙馬」──「皮匠駙馬」故事論析〉，《思想戰線》2001年第5期。

參，問：「如何是佛？」時侍者他出，禪者忙迫無措，東顧復西顧。又問：「如何是法？」禪不能答，看上又看下。又問：「如何是僧？」禪無奈，輒瞑目矣。又問：「如何是加持？」禪但伸手而已。游僧出，遇侍者，乃告之曰：「我問佛，禪師東顧西顧，蓋謂『人有東西，佛無南北』也。我問法，禪師看上看下，蓋謂『是法平等，無有高下』也。我問僧，彼且瞑目，蓋謂『白雲深處臥，便是一高僧』也；問加持，則伸手，蓋謂『接引眾生』也；此大禪可謂明心見性也。」侍者還，禪僧大罵曰：「爾等何往？不來幫我。」他問佛，教我東看你又不見，西看你又不見。他又問法，教我上天無路，入地無門。他又問僧，我沒奈何，只假睡。他又問加持，我自愧諸事不如，做甚長老，不如伸手沿門去叫化也罷。

馮夢龍輯《廣笑府》卷四〈不語禪〉，匠人憨齋士纂輯《笑林博記》卷四〈不語禪〉，均與此則相同。[12]

三

　　以上兩個故事，從文體、題材和故事類型上看，皆可見李開先對民間俗文學的喜愛和主動吸收的態度。李開先自謂：「予獨無他長，長於詞，歲久愈長於俗。」自己的戲曲作品「皆俗以漸加，而文隨俗遠。」（《市井豔詞又序》）他認可民間的俗文化，不以其為低賤的文學，其一是「真」，因為「真詩只在民間」（《市井豔詞序》）；其二是「寓言寄意」。《園林午夢》中漁父於夢中醒來後反思：「多因我機心

12 祁連休：《中國古代民間故事類型研究》（石家莊市：河北教育出版社，2007年），頁977-978。

尚在，因此上夢境不安。從今後早斷俗緣，務造到至人無夢。」下場
詩云：「黃粱久炊猶未熟，社鼓一聲驚覺來。萬事到頭都是夢，浮名
何用惱吟懷。」鶯鶯和亞仙之爭，象徵著名韁利鎖之心未除，到頭來
皆不過是黃粱一夢而已。他在《打啞禪院本跋語》中說：「嘗謂虛聲
頓息，法空之正印旋生；猛焰俄消，靈潤之真誠立驗。……不空之
空，是曰真空；不有之有，名為妙有。若其健羨難除，聰明未黜，縱
瑣營之無已，忘己身之至親。踐不測之畏途，狥無端之熾欲。內膠為
識想，外妄為飾名，則雖削髮披緇，出家居寺，與禪宗為罪人，在釋
家為大盜。此又在小乘禪野狐禪之下，面命耳提，猶且不省，況可打
啞禪乎哉？」[13]禪悟關鍵在去除內心的欲望，不在外在的形式，打啞
禪看似不落言筌，實則是虛張聲勢的野狐禪罷了。他又在《園林夢打
啞禪二院本總跋》中說：「至人無夢，太上忘言。午夢甚於夜夢，啞
禪涉於多言。」其弟子崔元吉跋語闡發云：「夫無夢為至人，無欲為
上人。以其靜定絕慮，豁達大觀，一切富貴利達，言語文章，皆歸於
空。世人淺識妄念，挾私而爭爾我者，如夢中有爭，覺則一空而已。
二院本，一則如癡人說夢，雖指點極明，而瞽騰愈甚；一則如婦人弔
喪，守著別人靈床，卻哭自家爺娘，不能無夢無欲。中麓師嘗以此語
余。」「午夢」與「啞禪」，皆「執著」之後果，唯有「無夢無欲」，
方能成為至人上人，然而對於俗世之人而言，又何其難哉！其弟子楊
善跋語云：「就《午夢》以覺門，感《啞禪》而悟道。」[14]可見李開先
於此戲謔短劇中寓有深意，這層意思，李開先在其詩歌中亦三致意
焉，如《感興》（其十二）云：「舉世熏名利，無人能識機。周章遭法
網，顛倒著裳衣。苦心緣多欲，身安不在肥。澀棋逢國手，誰為解其
圍。」《家居學道》云：「舉世歆名利，爭馳車馬喧。不才辭帝里，多

13　路工輯校：《李開先集》（北京市：中華書局，1959年），頁868。
14　路工輯校：《李開先集》（北京市：中華書局，1959年），頁869。

病臥文園。賴有三生幸，獨窺眾妙門。片辭能悟道，何用五千言。」
可惜同時代人似乎多不理會，如沈德符說「《小尼下山》《園林午夢》
《皮匠參禪》等劇，俱太單薄，僅可供笑謔，亦教坊耍樂院本之類
耳」，[15]祁彪佳則認為《園林午夢》「詞甚寂寥，無足取也」。[16]其實像
沈德符、祁彪佳這樣的曲家，不見得真不理解李開先的寓言之意，之
所以這樣講，大概是囿於文體的原因，以院本和雜劇、傳奇相較，從
容量和內涵上自有其先天不足。然而正如李漁所謂：「於嬉笑詼諧之
處，包含絕大文章。……乃引人入道之方便法門。」（《閒情偶寄·科
諢》）李開先說自己的《市井豔詞》：「鄙俚甚矣，而予安之，遠近傳
之。米南宮嘗謂東坡：『世皆以某為狂，請質之。』東坡笑曰：『吾從
眾。』予之狂於詞，其亦從眾者歟！」我們如果從「隨俗從眾」的角
度來看，當更能體認李開先在俗文學上的貢獻。

15 沈德符：《顧曲雜言》，《中國古典戲曲論著集成（四）》（北京市：中國戲劇出版
　　社，1959年），頁215。
16 祁彪佳：《遠山堂劇品》，《中國古典戲曲論著集成（六）》（北京市：中國戲劇出版
　　社，1959年），頁193。

愛情神話與倫理悲劇
──《西廂記》與《琵琶記》解讀

　　從當時聞名之盛、爭議之大以及對後世的影響力之深遠來說，中國古典戲曲有兩部戲最為顯著，一部是《西廂記》，一部是《琵琶記》。明何良俊《曲論》云：「近代人雜劇以王實甫之《西廂記》，戲文以高則誠之《琵琶記》為絕唱。」[1]前者被譽為「天下奪魁」，後者被稱之為「南曲之祖」。可以說二者分別代表古典戲劇中北曲南戲藝術成就的兩座高峰，對後世戲劇影響極大。本文試以此兩大名劇為個案，探討古人的倫理觀和價值觀。

一

　　對於《西廂記》，明清人評價褒貶迥異，看似兩極。稱讚的說「主情」，批判的曰「誨淫。」何良俊評《西廂記》曰：「大率皆情詞也。」又說：「終始不出一『情』字。」明何璧《北西廂記序》說：「《西廂》者，字字皆鑿開情竅，刮出情腸。」明程巨源《崔氏春秋序》譽《西廂記》為「詞曲之《關雎》」，並云：「人生於情，所謂愚夫愚婦可以與知者。今元之詞人無慮數百十，……而此記為最。奏演既多，世皆快睹，豈非以其情哉！」（明萬曆八年徐士範刊本《重刻元本題評音釋西廂記》卷首）這是主情說，導湯顯祖「至情說」之先路。

1　何良俊：《曲論》，《中國古典戲曲論著集成（四）》（北京市：中國戲劇出版社，1959年），頁6。

　　同時也有不少人以《西廂記》為淫戲，是宣淫、導淫之戲，應該加以禁止。如明張鳳翼《新刻合併西廂記敘》指出《西廂記》乃「變風之濫觴也」，故「第其窮妍極態，則逾檢蕩制者將奮袂矣；鉤挑引攝，則穿穴隙窺者將攘臂矣；傳書遞柬，則驪蜂騍蝶者將塞途矣。此余病其為宣淫導欲之囮窟也。」（明萬曆二十八年屠隆校正、周居易校梓本《新刊合併董解元西廂記》卷首）

　　同時也有為「淫」辯解的觀點，認為《西廂記》是勸懲──勸善懲惡──之作。如明澂園主人云：

> 或云，琵琶屬俗，西廂導淫，子何譽此而抑彼？是則然矣，抑誠有說。余讀《國風》，知惟聖人而後能好色；讀《西廂》，知惟才子而後能好色。世無聖人，並乏才子，區區俗輩，敢云好色乎哉！然則非以導之，實以懲之也。[2]

然而，「情」（好色）和「淫」看似兩極，實則一致。金聖歎曾質疑：「古之人有言曰『《國風》好色而不淫』。比者聖歎讀之而疑焉，曰：嘻，異哉！好色與淫相去則又有幾何也耶?」他認為，「人未有不好色者也，人好色未有不淫者也，人淫未有不以好色自解者也。此其事，內關性情，外關風化，其伏至細，其發至鉅。」故結論就是「好色」即「淫」也。「此其事」是什麼？原來「蓋事則家家家中之事也，文乃一人手下之文也，借家家家中之事，寫吾一人手下之文者，意在於文，意不在於事也。意不在事，故不避鄙穢；意在於文，故吾真曾不見其鄙穢。」（《西廂記·酬簡》批語）「子弟欲看《西廂記》，須教其先看《國風》。蓋《西廂記》所寫事，便全是《國風》所寫事。」

2　澂園主人：〈徐文長先生批評西廂敘〉，蔡毅：《中國古典戲曲序跋匯編》（濟南市：齊魯書社，1989年），頁650-651。

（《讀第六才子書〈西廂記〉法》）所以這個「事」，就是「食色，性也」中的「色」，但終究不過是出於「本性」罷了。

明清人往往抬出孔子不刪鄭衛之詩為《西廂》辯解。如程巨源說「夫三百篇之中，不廢鄭衛，桑間濮上，往往而是」（《崔氏春秋序》），故所謂的「淫」，換個角度看就是「情」。之所以會有這種「誤會」，實則因為人之「情」本來就包涵著「欲」（淫）的成分，二者皆由「本性」生來之故也，所謂「飲食男女，人之大欲存焉」。亦正如《紅樓夢》第五回警幻仙姑說：「自古來多少輕薄浪子，皆以『好色不淫』為飾，又以『情而不淫』作案，此皆飾非掩醜之語也。好色即淫，知情更淫。是以巫山之會，雲雨之歡，皆由既悅其色，復戀其情所致也。」亦即「情既相逢必主淫」也。

所以，儘管《西廂記》中直接寫性的文字極少，只有在〈酬簡〉中寫了幾句，還用了典故、比喻、象徵等手法，根本談不上淫穢，相反「止覺其雋豔」（清周壽昌《思益堂集》）但依然不妨礙道學家們從中讀出「淫」來，如《文昌帝君諭禁淫書天律證注》文曰：

> 《西廂》等書，人以為文才絕世，風流蘊藉，未甚淫褻，無大害也。那知他文筆太妙，竟害了天下多少文人。蓋其書處處以癡情幻景，勾引淫媒，非比鄉里山歌，滿紙淫詞穢語，自非中人以下者，鮮不憎而棄之。惟《西廂》等記，以極靈極巧之文心，寫至微至渺之春思，只須淡淡寫來，曲曲引進，目數行下，便覺戀戀游思相擾，情興頓濃，如飲醇醪，不覺自醉，心神動盪，機械漸生，習慣自然，情不自禁。醇謹者暗中斫喪，放蕩者另覓邪緣，其味愈甘，其毒愈盛。則《西廂》等記，乃所以引誘聰俊之人，是淫書之尤者也。[3]

3　王利器：《元明清三代禁毀小說戲曲史料》（上海市：上海古籍出版社，1981年），頁404-405。

清陳其元《庸閑齋筆記》卷八云：

> 淫書以《紅樓夢》為最，蓋描摹癡男女性情，其字面絕不露一
> 淫字，令人目想神遊，而意為之移動，所謂大盜不操戈矛也。[4]

這裡說的是《紅樓夢》的「意淫」，對於《西廂記》亦可如此眼光
看待。

上面還只是單從文本上說的，作為舞臺演出的戲曲，尤其是《西
廂記》這樣的作品，其傳播和接受的影響力更令道學家畏懼。

從舞臺表演來看，戲曲通俗易懂，婦孺皆知，在影響人心方面確
有潛移默化的作用。連寫出「純是措大書袋子語，陳腐臭爛，令人嘔
穢」（何良俊語）的教化之作《五倫全備記》的丘濬也意識到這個問
題，他說：

> 今世南北歌曲，雖是街市子弟、田裡農夫，人人都曉得唱念，
> 其在今日亦如古詩之在古時，其言語既易知，其感人尤易入。
> 近世以來做成南北戲文，用人搬演，雖非古禮，然人人觀看，
> 皆能通曉，尤易感動人心，使人手舞足蹈而不自覺。（《五倫全
> 備記·副末開場》）

因易曉，故易感動人心，所謂的「毒害」也就相對容易。清余治說：

> 各種風流淫戲，誨淫最甚，而近世人情，沿於習俗，每喜點
> 演，試思少年子弟，情竇初開，一經寓目，魂消魄奪，因之墮

4　〔英〕靄理士著，潘光旦譯《性心理學》（北京市：生活·讀書·新知三聯書店，
　　1987年），頁171注引。

入狹邪，漸成癆瘵。究其流毒所極，甚至貞女喪貞，節婦失節，桑濮成風，廉恥喪盡，推原禍始，此實屬階。[5]

從社會功能上看，戲曲具有教化、規範、維繫和調節等意識形態功能。「中國鄉間與市井的戲曲活動，是民間重要的公共生活儀式，而且為他們提供了集體認同的觀念與象徵、價值與思維模式，包括肯定現實秩序的正統觀念與否定現實秩序的烏托邦因素。戲曲在相當大的程度上構成宗法社會公共機制與文化意識形態基礎，塑造了民間意識形態的形式與觀念。」[6]「豆棚茅舍，鄰里聚談，父誡其子，兄勉其弟，多舉戲曲上之言詞事實，以為資料，與文人學子之引證格言、歷史無異。」[7]教化功能在這裡就開始了。余治痛心疾首地說道：「俗語云『風流淫戲做一齣，十個寡婦九改節。』又有云：『鄉約講說一百回，不及看淫戲一台。』蓋淫戲一演，四方哄動，男女環觀，妖態淫聲，最易煽惑。」[8]周作人《論中國舊戲之應廢》繼承了類似的論調，批評中國舊戲「有害於世道人心」：「在中國民間傳布有害思想的，本有『下等小說』及各種說書；但民間有不識字不聽過說書的人，卻沒有不曾看過戲的人。」[9]周作人和余治批評舊戲「敗壞人心」的內容自然不同，但他們都揭示了戲曲在深入民間民心、傳播教化方面的絕大力量。

　　道學家反感《西廂記》尚有另外一層原因。《西廂記》提出：「願

5　〔清〕余治：《得一錄》卷11之2《永禁淫戲目單》，清同治八年刻本。

6　周寧：《想像與權力：戲劇意識形態研究》（廈門市：廈門大學出版社，2003年），頁44。

7　高勞：〈談屑・農村之娛樂〉，《東方雜誌》第14卷第3號。轉引自小田：《江南場景：社會史的跨學科對話》（上海市：上海人民出版社，2007年），頁141。

8　〔清〕余治《得一錄》卷11之2《教化兩大敵論》，清同治八年刻本。

9　周靖波主編：《中國現代戲劇論——建設民族戲劇之路》（北京市：北京廣播學院出版社，2003年），頁81。

普天下有情的都成了眷屬」是該劇的點睛之筆，也是該劇的主題。關漢卿在《拜月亭》中提出：「願天下心廝愛的夫婦永無分離」，白樸在《牆頭馬上》中提出：「願普天下姻眷皆完聚」。王實甫對「情」的關注，比關漢卿、白樸更進一步。因為關、白的良好祝願，還是針對已婚的夫婦而言，而王實甫所祝的「有情人」，則包括那些未經家長認可自主戀愛、私訂婚姻的青年。

雖然《西廂記》並不如何誨淫，但因其內容寫類似「淫奔」的愛情，且王實甫希望所有戀人能夠「終成眷屬」，等於不把「父母之命，媒約之言」放在眼內，可謂是對封建禮教的挑戰，而後者類似一種「權威主義倫理」：「服從是最大的善，不服從是最大的惡。在權威主義倫理學中，不可寬恕的罪行就是反抗。」[10]故《西廂記》被視作「誨淫」、「導淫」，被禁毀，亦與此「反抗」有關。

《西廂記》問世以後，至明清已經家喻戶曉，上至文人士夫，下至販夫走卒，無不熟稔，明清文人還把《西廂記》與《春秋》、《詩經》、《楚辭》、《史記》、《漢書》、《莊子》、李白杜甫的詩歌相提並論。明清各種刊本達二百餘種，其改編增續之作多達三十餘種，如陸采的《南西廂》、周公魯的《錦西廂》、查繼佐的《續西廂》、研雪子《翻西廂》、卓人月《新西廂》、周壔《拯西廂》等。因襲模仿之作則更多：白樸《東牆記》、鄭光祖《㑳梅香》，文辭和情節，簡直像《西廂記》的翻版；《倩女離魂》寫折柳亭送別，也因襲《西廂記》長亭送別的場景。有些作家則善於從《西廂記》中汲取營養，如湯顯祖《牡丹亭》、孟稱舜《嬌紅記》、曹雪芹《紅樓夢》等。[11]

更進一步追問，為何《西廂記》在明清廣泛流行？我以為恰因其契合了明清注重情愛的風氣，為當時鼓吹情愛自由找到一個範本和先

10 〔美〕埃·弗洛姆：《為自己的人》（北京市：生活·讀書·新知三聯書店，1988年），頁32。

11 詳見伏滌修：《西廂記接受史研究》第七章，合肥市：黃山書社，2008年。

聲，故而成為「箭垛」。

　　明清時倫理教化本來是趨向嚴酷，但在「性張力」的作用下，其反彈力度也越來越大，[12]所謂「越是間阻越情歡」（元白樸【中呂・喜春來】《題情》）。批評黛玉亂看「雜書」而不看「正經書」的寶釵說出了真相：「我們家……姊妹弟兄都在一處，都怕看正經書。弟兄們也有愛詩的，也有愛詞的，諸如這些《西廂》、《琵琶》以及《元人百種》，無所不有。他們是偷背著我們看，我們卻也偷背著他們看。後來大人知道了，打的打，罵的罵，燒的燒，才丟開了。」（《紅樓夢》第四十二回）

　　至少在明清人眼中，《西廂記》中演繹的婚姻愛情觀可為當時人大肆宣揚「好色」、「尊情」，肯定「人欲」諸說張本（當然也有心學的影響），這是明清人喜愛《西廂記》的原因，也是《西廂記》能在其時廣為流行的一種社會心理因素。如《牡丹亭》中的杜麗娘就羨慕張生和鶯鶯「此佳人才子，前以密約偷期，後皆得成秦晉。」而自己「不得早成佳配。誠為虛度青春，光陰如過隙耳！」（第十一齣《驚夢》）後來也只能與夢中情人在夢中幽會，結果「癡情慕色，一夢而亡」（第二十七齣《魂游》）。《紅樓夢》第三十五回，黛玉由崔鶯鶯聯想到自己的身世，感嘆道：「古人云『佳人命薄』，然我又非佳人，何命薄勝於雙文哉！」

二

　　有關《琵琶記》的涵義與價值，明清人大多認為「《琵琶》教孝」、關風化，是替伯喈雪恥，故有助於世教。[13]

12 此處用江曉原的「性張力」說法，見江曉原：《雲雨：性張力下的中國人》（上海市：東方出版中心，2006年），頁8。

13 黃仕忠：《琵琶記研究》（廣州市：廣東高等教育出版社，1996年），頁73。

　　然而《琵琶記》實是不自由的悲劇，是由封建倫理的結構性矛盾釀成的苦果。

　　古代中國是個倫理國家，其社會制度構成是以血緣為基礎，以禮法（主要是忠孝）為維繫手段。血緣基礎形成了尊奉祖先、君、父這樣的倫理綱常，這就是孝；推而廣之，國家以禮法治理，一如治家，在家孝敬長輩，於國則要尊奉君主皇權，這就是忠。

　　職是之故，禮教的加強有助於高度集權的統治，禮教和政治集權便成為互相依存的關係，明初在政治統治上尤其注重加強禮教。朱元璋甫一建國，就宣稱：「治國之要，教化為先。」《琵琶記》的作者高明就很強調「禮教」，他在《琵琶記》開篇就提到：

> 不關風化體，縱好也徒然。論傳奇，樂人易，動人難。知音君子，這般另作眼兒看。休論插科打諢，也不尋宮數調，只看子孝共妻賢。

「風化」即倫理教化，作者的主觀動機是宣揚封建教化，是為了塑造全忠全孝的一個大孝子「蔡伯喈」的故事，但從客觀效果上看卻並不明顯甚至相反。

　　明陳繼儒對第四十二齣《一門旌獎》的評論就說明了這個問題：

> 《西廂》、《琵琶》俱是傳神文字，然讀《西廂》令人解頤，讀《琵琶》令人酸鼻。從頭到尾，無一句快活話。讀一篇《琵琶記》，勝讀一部《離騷》經，純是一部嘲罵譜。贅牛府，嘲他是畜類。遇饑荒，罵他不顧養。厭糠、剪髮，罵他撇下結髮糟糠。妻裙包土，笑他不奔喪。抱琵琶，丑他乞兒行。受恩於廣才，刺他無仁義。操琴賞月，雖吐孝詞，卻是不孝題目。訴怨琵琶，題情書館，廬墓旌表，罵到無可罵處。

作者的倫理楷模是蔡伯喈。宋元南戲中「書生負心婚變」是重要的母題，其矛頭均指向書生個人道德品質的重大缺陷造成的婚姻家庭的不幸。但《琵琶記》的家庭悲劇的成因性質已經發生變化。高明為蔡伯喈設計了「三不從」的情節。為了終養年邁的父母，他本來並不熱衷於功名。但是辭試，父親不從；辭婚，丞相不從；辭官，皇帝不從，這「三不從」導致一連串的不幸，落得個「只為君親三不從，致令骨肉兩分離」的結局。故「君親三不從」成為悲劇的直接根源。

「三不從」表面上看都是為了蔡伯喈好，且俱冠冕堂皇：考試得中能改換門庭、光宗耀祖；為官一方可以濟世安民，忠孝兩全；與當朝炙手可熱的宰相之女聯姻自然會飛黃騰達。總之，考試、為官、高攀皆是走向大富大貴的通衢，然而這一切卻並非蔡伯喈所願。

其父渴望兒子改換門庭、光宗耀祖。但蔡伯喈似乎從不以為意。在瓊林宴上，身為狀元的蔡伯喈高興不起來：「持杯自覺心先痛。縱有香醪。欲飲難下我喉嚨。他寂寞高堂菽水誰供奉。俺這裡傳杯喧哄。」（第十齣《杏園春宴》）

做官議郎後，仍然不自由：「我穿的是紫羅襴，倒拘束得我不自在。我穿的是皂朝靴，怎敢胡去踹。」（第三十齣《瞷詢衷情》）

面對新婚燕爾的妻子、如花似玉的牛小姐，蔡伯喈卻心亂如麻，難以取捨。中秋賞月、合家團圓時卻感到孤淒：「孤影，南枝乍冷。見烏鵲縹緲，驚飛棲止不定。萬點蒼山，何處是修竹吾廬三逕？」（二十八齣《中秋望月》）荷池操琴抒悶時卻惆悵難排：「舊弦已斷，新弦不慣。舊弦再上不能，待撇了新弦難棄。」（二十二齣《琴訴荷池》）

更可悲的是恰恰這三種榮耀使得蔡伯喈的家庭一步步走向無可挽回的悲慘境地，帶給他無盡的悔恨：

> 宦海沉身，京塵迷目，名繮利鎖難脫。目斷家鄉，空勞魂夢飛躍。（第十二齣《奉旨招婿》）

　　「文章誤我，我誤爹娘」、「文章誤我，我誤妻房。」（三十七
　　齣《書館悲逢》）

　　孩兒相誤，為功名相誤了父母。（第四十一齣《風木餘恨》）

　　呀，何如免喪親，又何須名顯貴。可惜二親饑寒死，搏換得孩
　　兒名利歸。（第四十二齣《一門旌獎》）

也恰是這一切的榮耀造成蔡伯喈「三不孝」的悲劇：「生不能養，死
不能葬，葬不能祭。」

　　從這裡我們可以看出封建倫理本身的矛盾，這是一種結構性缺
陷，一種內在的矛盾——它製造一種「權威人格（專制人格）」：君
臣、父子、夫妻這三綱中，前者總是後者的權威人格，它永遠壓制後
者個人意志的自由選擇。

　　在這種倫理禁錮下，我們看到的是蔡伯喈的懦弱、寡斷、矛盾、
不作為的性格特徵。整個過程中他雖不無抗爭，但最終屈服，自我認
同深深嵌入這種「權威主義倫理」中：「『有道德』，就意味著否定自
我和服從，意味著壓抑個性而不是最大限度地實現個性。」[14]「孝」
作為一種「道德」，恰恰是在服從「道德」體系的命令下喪失掉的。

　　如果說對蔡伯喈的認識尚有分歧的話，趙五娘的形象，卻從明清
時期到當代幾無異辭，都被大加褒揚，可謂是作者的道德理想，亦是
劇中塑造得最為動人的形象：溫順善良，勤儉持家，任勞任怨，忘我
犧牲，堅韌不拔等，體現了中國勞動婦女的傳統美德，但五娘在家中
地位最低，對於丈夫的任何行為，沒有選擇、表態的權利，被剝奪了

14 〔美〕埃・弗洛姆《為自己的人》（北京市：生活・讀書・新知三聯書店，1988
　　年），頁33。

發聲的自由，自然也是因為要服從「三從四德」的孝道。

當公公提出要蔡伯喈進京趕考時，她雖然很不情願，卻不能表示異議。反而是當蔡伯喈反對時，公公卻說：「他戀著被窩中恩愛，捨不得離海角天涯」、「貪歡戀妻」，逼得蔡伯喈只好對天發誓：「天那！蔡邕若是戀著新婚，不肯去呵！天須鑒蔡邕不孝的情罪。」

吃糠時，對公婆的猜疑，也只能無條件地服從，無法為自己辯解。兩支【孝順歌】，從曲名上不無嘲諷的意味，唱出來無盡的辛酸：「糠和米本是相依倚，被簸颺作兩處飛。一賤與一貴，好似奴家與夫婿，終無見期。」以糠和米的關係將婦女地位作了形象化的說明。對婆婆質疑說謊：「糠粃如何吃得？」五娘的辯解不無悲憤：「爹媽休疑，奴須是你孩兒的糟糠妻室」。

所以，從深層看，《琵琶記》是由於封建倫理壓抑個人意志造成的不自由的悲劇。

三

「萬惡淫為首，百善孝為先。」在道學家眼中，《西廂記》是代表著「淫」，《琵琶記》代表著「孝」：「《西廂》誨淫，《琵琶》教孝。」（陳棟《北涇草堂曲論·論曲十二則》）因之自然以《琵琶記》較《西廂記》高明。但若肯定《西廂記》時，便把「淫」置換為「情」。如毛倫把《琵琶記》看做是「第七才子書」，評曰：「西廂言情，琵琶亦言情，然西廂之情，則佳人才子花前月下私情密約之情也；琵琶之情，則孝子賢妻敦倫重誼纏綿悱惻之情也。」

我們先不必區分何者更加高明，從種種評論中可以看出明清普遍認為《西廂》主情，而《琵琶》主教化，這似乎代表了我國古代戲曲批評的兩種主導傾向和價值選擇。

不過，事情沒那麼簡單。主張教化的邱濬說：

發乎性情，止乎義理，蓋因人所易曉者以感動之。搬演出來，使世上為子的看了便孝，為臣的看了便忠，為弟的看了敬其兄，為兄的看了友其弟，為夫婦的看了相和順，為朋友的看了相敬信，為繼母的看了不虐前子，為徒弟的看了不悖其師，妻妾看了不相嫉妒，妯娌看了不相忌害。善者可以感發人之善心，惡者可以懲創人之逸志，勸化世人，使他有則改之、無則加勉。自古以來，傳奇都沒這個樣子。雖是一場假託之言，實關萬世綱常之理，其於世教不無小補。」（邱濬《五倫全備記・副末開場》）

而提倡「至情說」的湯顯祖與邱濬的觀點卻並無不同，他認為「戲劇之道」：

可以合君臣之節，可以浹父子之恩，可以增長幼之睦，可以動夫婦之歡，可以發賓友之儀，可以釋怨毒之結，可以已愁憒之疾，可以渾庸鄙之好。然則斯道也，孝子以事其親，敬長而娛死；仁人以此奉其尊，享帝而事鬼；老者以此終，少者以此長。外戶可以不閉，嗜欲可以少營。人有此聲，家有此道，疫癘不作，天下和平。豈非以人情之大竇，為名教之至樂也哉！（湯顯祖《宜黃縣戲神清源師廟記》）

二者最終都歸結到「教化」上來。前引程巨源亦云《西廂記》類似《詩經》不刪鄭衛：「惡謂其非風教裨哉！」〔明〕王思任贊《西廂記》為「導情之書」，但導情乃為「證道」：「證道於性，虛靜而難守；證道於情，靈動而善入耶？……盡性之書，木鐸海內，而聾聵者茫然不醒；導情之書，挑逗吾儕，而頑冥者亦將點頭微笑。噫！茲刊之有功名教，豈淺眇者而遽以淫戲之具目之也哉？」（王思任《三先

生合評元本北西廂序》）如此看來，「情」也往往跳不出「孝」（倫理）的手掌心。

其原因何在？學者江曉原論道：「孝與淫，初看似不相干，其實以孝為基礎的一整套封建倫理道德，其內在核心也是性——以生殖和世系的延續為目的。」並引羅素的話為證，羅素《婚姻革命》說：「現存於各文明社會的性道德來源於兩種截然不同的出發點：一方面是確定父身份的欲望（原按：此可對應於中國古代的『孝』），另一方面是禁欲主義的觀念（原按：此可對應於中國古代的『淫』），即性是罪惡的，儘管它對於生育是必不可少的。前基督教時代的道德和迄今為止的遠東道德都是前一出發點的產物。」[15]

由此可知，孝與淫都深深根植於人性內部，不同的時代和社會對人性的開掘與壓抑，將形成不同的倫理、價值和社會觀念。對古代中國來說，人倫和權力結合上升為禮教，變成一種國家意識形態，成為外部社會的強制命令，適足為人性的枷鎖，如同黑洞，「情」自難以逃逸，或被打壓，或被扭曲；或則被收編為屬下一員——成為「情教」。但若能如射破雲翳的一線光芒，仍濟人以希望的企盼。我們稱神話或悲劇，亦是從這個角度而言。

無論是《西廂記》還是《琵琶記》，二者共同的是封建禮教對自由的禁錮：前者是對愛情自由的鉗制，後者是對個人意志自由的束縛。《西廂記》從狹縫中衝破了這種禁錮，演繹了一出愛情的神話，《琵琶記》在強大的權威倫理下逡巡退縮，終於釀成一場無法挽回的悲劇。

15 江曉原：《雲雨：性張力下的中國人》（上海市：東方出版中心，2006年），頁140。

「還魂記型」戲曲考略

　　本文擬運用類型學理論來研究中國古代戲曲文本故事的類型現象。類型學（typology）是一種分組歸類的方法體系，通常稱為類型。參照韋勒克、沃倫的《文學理論》、韋斯坦因《比較文學和文學理論》的概念，本文不是一般文學理論所探討的第一級分類的「類型」（type），如柏拉圖、亞里士多德根據摹仿說或表現說加以區分的史詩、抒情詩、戲劇等；也不是中國傳統批評理論，中國傳統批評理論則近於文體論，如曹丕《典論·論文》、陸機《文賦》、劉勰《文心雕龍》等有各自不同的文體劃分。本文擬在第二級分類的「類型」（genre）層面上，即對中國古典戲曲文本進行分類的「類型」研究，亦即本文不研究戲曲作為一種文學體裁與詩歌、小說的聯繫和區別，而是戲曲文本中的不同類型的聯繫與區別。

　　關於類型（Type）概念的界定很多，本文採用美國民俗學家斯蒂·湯普森的界說。湯普森認為：「一種類型是一個獨立存在的傳統故事，可以把它作為完整的敘事作品來講述，其意義不依賴於其他任何故事。當然它也可能偶然地與另一個故事合在一起講，但它能夠單獨出現這個事實，是它的獨立性的證明。組成它的可以僅僅是一個母題，也可以是多個母題。大多數動物故事、笑話和軼事是只含一個母題的類型。標準的幻想故事（如《灰姑娘》或《白雪公主》）則是包含了許多母題的類型。」[1]

1　〔美〕斯蒂·湯普森著，鄭海等譯：《世界民間故事分類學》（上海市：上海譯文出版社，1991年），頁499。

　　研究類型，不能不涉及到母題的概念。母題概念歧義甚多，我們亦採用湯氏說法，關於母題（Motif），湯普森定義為：「一個母題是一個故事中最小的、能夠持續在傳統中的成分。」[2]他把母題分為三類：「一個故事中的角色」、「涉及情節的某種背景」和「單一的事件」。那麼，本文只取母題作為「單一的事件」的狹義概念，而類型則是一個完整的由若干母題按照相對固定的一定順序組合而成的「母題序列」或者「母題鏈」。[3]如「黃粱夢」、「白蛇傳」、「牡丹亭」、「西廂記」等故事可以作為一個類型，而「夢會」、「寫真」、「還魂」、「一見鍾情」等則是其中的一個母題。

　　通過對戲曲類型來龍去脈的研究，對戲曲文本結構、母題、人物形象、敘事語法、原型等進行探討，作重新理解和評價，可揭示作品的獨創性、繼承性，亦可考察其背後折射出來的文化意義，或套用陳平原的話來說能「更有效地呈現戲曲藝術發展的總體趨向」。[4]下面我們選擇戲曲中影響較大的「還魂記型」故事進行個案的探討。

一　還魂記型

　　「還魂記型」以湯顯祖《牡丹亭》（又名《還魂記》）為代表劇目，其主要情節和母題以及涉及到的戲曲作品可概括如下[5]：

情節
　　（1）情人相戀。或情人本為上界神仙，因思凡被貶塵世歷劫。

2　〔美〕斯蒂·湯普森著，鄭海等譯：《世界民間故事分類學》，頁499。

3　參見劉守華：《比較故事學考論》（哈爾濱市：黑龍江人民出版社，2003年），頁91。

4　陳平原：「小說類型研究最明顯的功績，一是說明什麼是真正的藝術獨創性，一是更有效地呈現小說藝術發展的總體趨向。」載陳平原：《小說史：理論與實踐》（北京市：北京大學出版社，1993年），頁146。

5　按：本文所涉及劇目以現存雜劇與傳奇為主，佚失之劇暫不及之。

（2）夢中見到戀人並與之歡會。

（3）相思成疾以致病亡。

（4）化為鬼魂與戀人幽會。

（5）經歷一番挫折（如幽會被發現、父母阻撓、小人作祟、
　　　戰爭等）後：a.女子生還與戀人團圓；b.女子借屍還魂與
　　　戀人相聚。c.或相助另一女子（如妹妹）嫁給戀人。d.重
　　　返上界為仙。

母題
夢會、寫真、相思、幽媾、還魂、趕考中試、拷問、問診、冥
判、神助

雜劇
《倩女離魂》（元鄭光祖）、《碧桃花》（元無名氏）、《圓香夢》
（清梁廷柟）、《夢華因》（清鷗波亭長）

傳奇
《牡丹亭》（明湯顯祖）、《夢花酣》（明范文若）、《墜釵記》（明
沈璟）、《灑雪堂》（明梅孝己）、《風流夢》（明馮夢龍）、《貞文
記》（明孟稱舜）、長生殿（清洪昇）、《鸚鵡媒》（清錢惟喬）

此型為人魂之戀的故事。情人相戀，又因無緣結合而女方病死，化為
鬼魂再度與情人相會，最終在神仙的幫助下返魂，再生人間，夫妻重
圓。綜合了多個母題，如夢會、還魂、相思、寫真、問診、幽媾、冥
判、趕考中試、拷問、神助等。
　　明孟稱舜《柳枝集・倩女離魂》評語指出《倩女離魂》、《碧桃
花》與《牡丹亭》的近似關係：「（《倩女離魂》）酸楚哀怨，令人斷

腸。昔時《西廂記》，近日《牡丹亭》，皆為傳情絕調，兼之者其此劇乎？《牡丹亭》格調原祖此，讀者當自見也。」宋犖《西陂類稿》卷二十九《與吳孟舉》書云：「吳寶郎演玉茗堂《倩女離魂》（按指《牡丹亭》），真不禁聞歌喚奈何矣。」

元雜劇《碧桃花》前半撫琴、聽琴等似《西廂記》，後半則類似《牡丹亭》。故焦循《劇說》亦云：「玉茗之心《還魂記》，亦本《碧桃花》、《倩女離魂》而為之也。」《牡丹亭》第四十八齣《遇母》可證：「論魂離倩女是有，知他三年外靈骸怎全？」

沈璟《墜釵記》，俗名《一種情》，呂天成《曲品》列為「上上品」，並評云：「興娘、慶娘事，甚奇。又與賈雲華、張倩女異。先生自遜，謂『不能作情語』，乃此情語何婉切也！」王驥德《曲律・雜論》云：「詞隱《墜釵記》，蓋因《牡丹亭記》而興起者。」其中所謂「賈雲華」，《南詞敘錄》著錄《賈雲華還魂記》，本事見李昌祺《剪燈餘話》卷五，故事與《倩女離魂》類似，區別在於不是離魂而是借屍還魂。

梅孝己《灑雪堂》即據李昌祺《賈雲華還魂記》敷衍而成，此劇前半似《西廂記》，後半似《牡丹亭》，可謂兩劇的綜合體，但因主要是人魂相戀，且有還魂（借屍還魂）再生，故歸入此型。馮夢龍總評云：「是記窮極男女生死離合之情，詞復婉麗可歌，較《牡丹亭》、《楚江情》未必遠遜。而哀慘動人，更似過之。」

范文若《夢花酣》則本於《碧桃花》，並糅合《牡丹亭》、《畫中人》中若干情節。鄭元勳在《夢花酣題詞》中說：「《夢花酣》與《牡丹亭》情景略同，而詭異過之。」范文若自序云：「此事微類《牡丹亭》，而幽奇冷豔，轉摺姿變，自謂過之。」有許多關目摹仿《牡丹亭》，如開篇《夢瞥》寫書生蕭斗南由花神導引，夢與一女子相會，則似《牡丹亭・驚夢》；謝倩桃死後埋於「碧桃庵」中則又似《牡丹亭》之「梅花庵」；其《魂交》、《榜婿》齣則與《牡丹亭》之《幽

嬌》、《硬拷》類似；借屍還魂則與《碧桃花》類似；《肖像》又似《畫中人》之《圖嬌》等。

　　孟稱舜《貞文記》，其情節、曲辭皆有摹仿《牡丹亭》處。第一齣《標目》眉批云：「實甫《西廂》，義仍《還魂》，子塞《嬌紅》，皆以幽清豔詞，委燁動人。此曲情出於正，而思致酸楚，才華豔發，模神寫照，啼笑畢真，使見者魂搖色動，則異曲同工，合彼三書，共成四美。」第二十三齣《魂離》眉批云：「曲則《西廂》，情則《牡丹》。」第二十六齣《哭墓》敘張玉娘為死去丈夫沈佺寫真，並去墓前祭拜，其描像曲眉批云：「《琵琶・描容》、《牡丹・寫真》，兩曲備極眾妙，此更兼而有之。」其題旨雖亦言情，但強調「情正、情貞」方為「情種」，又似有意矯正湯顯祖者，如《題詞》云：「男女相感，俱出於情，情似非正也。而予謂天下之貞女，必天下之情女者何？不以富貴移，不以妍丑奪，從一以終，之死不二，非天下之至種情者而能之乎？然則世有見才而悅，慕色而亡者，其安足言情哉？必如玉娘者而後可以言情。此此記所以為言情之書也。孟子曰：『乃若其情，則可以為善。』則此書又即所為言性之書也。」[6]

　　人魂之戀，類似一種「性夢」、一種對於美好青春與性幻想的「性愛白日夢」，如宋玉《神女賦》、曹植《洛神賦》之主題。[7]弗洛伊德在《作家與白日夢》中說：「幻想只發生在願望得不到滿足的人身上。幻想的動力是未被滿足的願望，每一個幻想都是一個願望的滿足，都是一次對令人不能滿足的現實的校正。」他把願望分為兩類，其中一

6　按這種觀點在劇中多有體現，如《情降》中觀音菩薩為生旦開示云：「情分邪正，即辨有無。太上忘情，其次多情，最下不及情。我看世間做夫婦的，同衾異心，生死背負。既作張家之妻，旋為李氏之婦。只緣情少，造此孽端。果情所種，上天下地，知有一人，一人之外，不知有他。雖謂忘情，亦何不可？」故《題詞》眉批誇讚云：「《貞文記》具一部禪宗，《題詞》具一部性說，故知此書當作宇宙間一部大書讀。」故此劇主旨當非言情，實乃言性。

7　參見〔英〕靄理士著，潘光旦譯注：《性心理學》（北京市：生活・讀書・新知三聯書店，1987年），頁174-175。

類是「性的願望」:「在年輕女人的身上,性的願望占有幾乎排除其他願望的優勢,因為她們的野心一般都被性欲的傾向所同化。」[8]在弗洛伊德看來:幻想就是夢。「還魂記型」戲曲則典型地體現了這點。如《牡丹亭》,杜麗娘長至十六歲才踏入自家後花園,乍看似是不合情理,其實可以這樣理解——杜麗娘成長過程中並非第一次遊園,但只有到了十六歲遊園時方領悟到花園的美,春天的美,由此反照自身的孤獨和寂寞,這是由於大自然的美景引發的性的萌動而造成的結果。

　　《牡丹亭》的故事具有強烈的時代意義。封建衛道士們痛感「此詞一出,使天下多少閨女失節」,「其間點染風流,惟恐一女子不銷魂,一方人不失節」(黃正元《欲海慈航》)。《牡丹亭》裡,杜麗娘所處的壓抑、鬱悶的環境,正是當時時代的反映,具有高度的典型性和概括性。而只有花園透露出的春天的勃勃生機,讓步入花園的青春期少女杜麗娘,觸發了天性中對美與愛的強烈追求:「不到園林,怎知春色如許!」清吳震生、程瓊夫婦為《牡丹亭》作的一部批語本《才子牡丹亭》中仔細分析了《驚夢》,首先釋「驚」字云:「本張衡《思玄賦》『女子懷春,精魂回移』意。」[9]故「驚夢」即驚醒了少女懷春之夢。此夢第七齣《閨塾》通過《詩經》「關關雎鳩,在河之洲。窈窕淑女,君子好逑」就已經埋下伏筆。春香透露:「俺春香日夜跟隨小姐,看他名為國色,實守家聲。嫩臉嬌羞,老成尊重。只因老爺延師教授,讀到毛詩第一章:窈窕淑女,君子好逑。悄然廢書而嘆曰:聖人之情,盡見於此矣。今古同懷,豈不然乎?」(第九齣《肅苑》)花園為陳最良與老夫人反覆勸誡不允許去的一塊「禁地」,違反禁令而入園,如同吃了智慧樹上的果子;發現了春天,同時意識到情感上的缺失,性意識由此萌動。

8　〔奧〕弗洛伊德著,張喚民等譯:《弗洛伊德論美文選》(上海市:知識出版社,1987年),頁32。

9　華瑋、江巨榮點校:《才子牡丹亭》(臺北市:臺灣學生書局,2004年),頁126。

《才子牡丹亭》又釋「裊晴絲」云：

> 「剪不斷、理還亂、悶無端」，心中先自有「絲」，故一舉目而
> 即見晴絲也，謂之觸緒。……「裊晴絲」亦是天公示人以當有
> 癡情之證。「裊」甚細也，「搖」則漸粗矣；「線」則漸巨矣。
> 凡事由微至著，以至不可收拾。情芽一甲，爛漫穹壤。游
> 「絲」只織恨綺愁羅，但見彌天壤情「絲」飛縱耳。[10]

《驚夢》中【山坡羊】一曲恰可為吳震生夫婦所注作例證：

> 【山坡羊】（旦）沒亂裡春情難遣，驀地裡懷人幽怨。則為我
> 生小嬋娟，揀名門一例一例裡神仙眷。甚良緣，把青春拋的
> 遠。俺的睡情誰見？則索因循靦腆，想幽夢誰邊，和春光暗流
> 轉。遷延，這衷懷那處言？淹煎，潑殘生除問天！

　　俄國學者普羅普說：「初始的欠缺或缺失是一種情境。可以想
像，在行動開始之前它已經存在多年了。但是派遣者或尋找者突然明
白缺少點什麼的時刻降臨了，這個時刻屬引發派遣，或者直接引發尋
找的緣由範圍。缺失被意識到可以以下列方式發生：缺失的對象自己
無意中走漏消息、瞬間閃現、留下某種鮮明的痕跡、或者通過某種反
射（畫像、講述）出現在主人公眼前。主人公（或者是派遣者）失去
內心平衡，為那曇花一現的美麗所煎熬，所有行動於是由此而展
開。」[11]「還魂記型」故事中的肖像寫真、夢中相會、離魂還魂等可
與普氏之說相印證，此處不再贅述。

10 華瑋、江巨榮點校：《才子牡丹亭》，頁127-128。
11 〔俄〕弗‧雅‧普羅普著，賈放譯：《故事形態學》（北京市：中華書局，2006年），
　　頁70。

二　畫中人型與馮小青型

「還魂記型」還包含三個亞型：「畫中人型」、「馮小青型」和「桃花人面型」。「畫中人型」與「馮小青型」中，寫真和還魂為最重要關目，故一併探討。

（一）畫中人型

其情節、母題與劇目可概括如下：

情節

（1）書生自繪或得到美人寫真圖。

（2）書生呼喚，美人離魂，從畫中飄下與之相會相戀。

（3）期限已到，美人返回畫中；或美人因離魂而身亡。

（4）經歷一番劫難，美人還魂返生，與書生團圓。

母題

寫真、還魂、幽媾、拷問、趕考中試、相助、誤會、替代、點化

雜劇

《喬影》（清吳藻）

傳奇

畫中人（明吳炳）、《桃花影》（清范鶴年）

此型類似人神或人魂相戀故事形態，雖然「還魂記型」及其他亞型大多有「寫真」母題，但卻沒有像此型那樣成為前後勾連、貫穿全篇的最重要關目，故此單獨列出。

　　「畫中人」的故事類型見德國艾伯華《中國民間故事類型》「動物或精靈跟男人或女人結婚」中第三十六型：「（1）一個窮人得到一張美女的畫，他誠敬地供奉這幅畫。（2）有一天他回家時，飯都做好了。（3）數天後，他暗地窺視從畫上下來的美女，把她抱住，娶她為妻。（4）過了很久，當生下幾個孩子後，妻子又回到畫中去了。」[12] 丁乃通《中國民間故事類型索引》亦有此型，列在「一般的民間故事」中，編碼為 AT400B【畫中女】：「英雄愛上肖像中的女子，或她已應允許配給他。她和他在一起住了些時，是真人的樣子。但由於各種原因後來離開了。有時他憂傷而死。有時他去尋找她，終於把她找回。」AT400【丈夫尋妻】中亦有相似的情節片段。[13] 祁連休《中國古代民間故事類型研究》考證此型雛形於唐段成式《酉陽雜俎》前集卷十四《諾皋記上》「屏婦踏歌」故事，託名陸勳撰《志怪錄・宮屏婦人》由此改寫。唐末無名氏《聞奇錄》寫唐進士趙顏與真真事為這一故事類型的最早的正式文本。其後，有元陶宗儀《輟耕錄》卷十一《鬼室》、清程趾祥《此中人語》[14]，以及《夷堅志》所述臨川貢士張樗與吳四娘事，明天順間紹興上舍葛棠與畫中仕女事，皆寫畫中美人事。[15]

　　明吳炳傳奇《畫中人》為本型代表，戲曲雖有所本，但與筆記小說多有不同，《畫中人》有更多模仿《牡丹亭》處。如第四齣《玩畫》：「我的美人，我的姐姐，我的心肝。【尾聲】閨房肖誰家秀，只未識真真是否，可容我咬定牙關叫不休。」比較《牡丹亭》第二十六

12　〔德〕艾伯華著，王燕生、周祖生譯：《中國民間故事類型》（北京市：商務印書館，1999年），頁66。

13　〔美〕丁乃通編著，鄭建威等譯：《中國民間故事類型索引》（武漢市：華中師範大學出版社，2008年），頁76、70。

14　祁連休：《中國古代民間故事類型研究》（石家莊市：河北教育出版社，2007年），頁581-584。

15　郭英德：《明清傳奇綜錄》（石家莊市：河北教育出版社，1997年），頁423。

齣《玩真》【簇御林】:「美人！美人！姐姐！姐姐！向真真啼血你知麼？叫的你噴嚏似天花唾，動淩波，盈盈欲下，不見影兒那。」可見其相似之處。

　　除此，《畫中人》作者在劇中也透露出其對《牡丹亭》的有意模仿，如第五齣《示幻》云:「天下人只有一個情字。情若果真，離者可以復合，死者可以再生」，第十六齣中有詩云:「不識為情死，那識為情生。」末齣又作詩道:「河上三生留古寺，從今重說《牡丹亭》。」日本學者青木正兒在《中國近世戲曲史》中亦云:

> 兩劇（按:即《牡丹亭》與《畫中人》）中男女不可思議之姻緣均以一幅畫像神秘締結，因此女子一旦死去而幽媾，然後再生而結現世之姻緣，為其眼目，吳炳有意識的學湯顯祖也明矣。然此非簡單之盲從的模仿，其自身亦抱別種趣向另出新意者，讀之令人毫不厭其蹈襲，反使人嘆其轉機之妙用者，固可謂為一高手也。[16]

《畫中人》雖摹仿湯作，但結構上有很明顯的不同，全篇以「畫像」為敘事線索，上下縮結，前後勾連，如開篇《畫略》、《圖嬌》、《玩畫》、《呼畫》到《畫現》敘述庾生以真情感動瓊枝，從畫中飄落，魂靈離開肉身而與之結緣。《哭畫》、《畫變》、《再畫》敘畫像失落而遭逢劫難之事，至《壁畫》畫像失而復得，而《魂遇》、《畫生》則敘庾生開館、瓊枝還魂再生，最後《證畫》終成婚團圓。可以說整個故事圍繞此畫像而構成，在這點上，范鶴年《桃花影》有較明顯的摹仿《畫中人》的痕跡，此劇一名《離魂記》，一名《五色線》，敘趙顏、

16 〔日〕青木正兒著，王古魯譯著:《中國近世戲曲史》（北京市:中華書局，2010年），頁236。

真真事。[17]看其關目設計多以「真」字（亦是契合「真真」之名），似《畫中人》多以「畫」字作為標目，如開篇《寫真》、《贈畫》緣起，中間《喚真》《遣真》《降真》，趙顏呼畫，感動真真下凡，結百日姻緣。《窺真》、《誤真》、《疑真》則畫像失落，二人緣盡分離。《離魂》、《合真》敘真真以五色線引妹妹倩倩代替自己與趙顏好合。又歷經一番挫折，誤會消除，《證真》而大團圓。同時，出現兩個女子及李代桃僵、借屍還魂等情節，卻又與《夢花酣》、《灑雪堂》、《墜釵記》有相仿處，皆明顯承自《倩女離魂》。

　　《喬影》比較特殊，敘女子改易男裝，自繪寫真圖，玩賞小像，朗讀《離騷》，抒發牢騷憤懣之情。「百煉鋼成繞指柔，男兒壯志女兒愁。今朝併入傷心曲，一洗人間粉黛愁。我謝絮才，生長閨門，性耽書史，自慚巾幗，不愛鉛華。敢誇紫石鐫文，卻喜黃衫說劍。若論襟懷可放，何殊絕雲表之飛鵬；無奈身世不諧，竟似閉樊籠之病鶴。」這裡顯然有作者吳藻身為女性，借他人酒杯，澆自己塊壘的沉痛感情在，是一種自我精神的寫照。此劇有寫真、呼畫、祭奠等母題，故入此型。

（二）馮小青型

　　其情節、母題與劇目概括如下：

情節

（1）女子為人做妾，遭遇悍妒大婦之折磨；或本為上界神
　　　仙，因思凡被貶人間。

（2）女子病重，仿杜麗娘，覓人為自己寫真。

17　按此劇未寓目，故事情節主要參考阿英：《桃花影傳奇》（載《阿英全集》第8卷，
　　合肥市：安徽教育出版社，2003年，頁443-447）、郭英德：《明清傳奇綜錄》（石家
　　莊市：河北教育出版社，1997年，頁1121-1123）。

（3）女子抑鬱而亡，a.後復生還魂，改適他人；b.或死後亡靈
　　　被度化，超升天界。

母題
詩媒、相思、寫真、還魂、相助、悍妒、點化、祭奠

雜劇
《春波影》（明徐士俊）、《挑燈劇》（明來集之）、《遺真記》
（清廖景文）、《曇花夢》（清梁廷柟）

傳奇
《療妒羹》（明吳炳）、《風流院》（明朱京藩）、《梅花夢》（清
張道）、《孤山夢》（清無名氏）

此型與《牡丹亭》、《畫中人》極似，但重要的區別在於：一是多就馮
小青故事敷演，故多大婦悍妒母題；二是多有下凡歷劫、再度脫升天
等輪迴情節。

　　《療妒羹》演繹馮小青題《牡丹亭》事，多處摹仿《牡丹亭》。楊
恩壽《詞余叢話》云：「小青詩云：『冷雨凄風不可聽，挑燈閑看《牡
丹亭》。世人亦有癡如我，豈獨傷心是小青。』《療妒羹》就此詩意，
演成《題曲》一齣，包括《還魂記》大旨，處處替寫小青心事。」

　　《風流院》，祁彪佳《遠山堂曲品》將此劇列入逸品：「《春波
影》傳小青而情鬱，鬱故嫵媚百出；《風流院》演為全本而情暢，暢
則流於荒唐。故有所謂窈窕仙子，幽囚落花檻中者。且傳得湯若士粗
夯如許，大煞風景。」[18]吳梅《瞿安讀曲記》跋語評曰：「《療妒》以

18　中國戲曲研究院編：《中國古典戲曲論著集成（六）》（北京市：中國戲劇出版社，
　　1959年），頁15。

小青改適楊生，此書又適舒生，使小青地下蒙詬，皆非正當。惟詞采則可取耳。」[19]又云：「《稽籍》一齣，以湯顯祖為風流院主，將西湖佳話襯托麗娘，隱作小青影子，如戴三娘、沈倩姬、楊六娘、俞二姑輩，一一付諸歌詠，文字又極瑰麗。此正荒唐可樂，較石渠似勝一籌矣。」[20]

　　《曇花夢》演毛奇齡事。曼殊本為觀音淨瓶中白芍藥，思凡降臨人間嫁給毛奇齡，自知不久於塵世，覓畫工寫真圖，名為留視圖。毛奇齡原配善妒，曼殊被逼改嫁，堅執不從，後病亡。此劇亦有相思成疾、寫真、悍妒、病亡、點化、托夢等母題，故入此型。

　　人和畫中人相戀，從人類學角度而言，這是一種原始思維即「互滲律」的影響。法國列維・布留爾指出：「原始人……不論是畫像、雕像或者塑像，都與被造型的個體一樣是實在的。」又說「特別是逼真的畫像或者雕塑像乃是有生命的實體的 alter ego（另一個我），乃是原型的靈魂之所寓，不但如此，它還是原型自身。」「為什麼一張畫像或肖像對原始人來說和對我們來說是完全不同的東西呢？如在上面見到的那樣，他們給這些畫像和肖像添上神秘屬性，這又作何解釋呢？顯然，任何畫像，任何再現都是與其原型的本性、屬性、生命『互滲』的。這種『互滲』不應當理解成一個部分——好比說肖像包含了原型所擁有的屬性的總和或生命的一部分。由於原型和肖像之間的神秘結合，肖像就是原型，如同波羅羅人就是金鋼鶴哥一樣。這意味著，從肖像那裡可以得到如同從原型那裡得到的一樣的東西；可以通過對肖像的影響來影響原型。」[21]

　　在英國人類學家弗雷澤看來，這是一種「模擬巫術」的原理，與

19 王衛民編：《吳梅戲曲論文集》（北京市：中國戲劇出版社，1983年），頁449。

20 王衛民編：《吳梅戲曲論文集》（北京市：中國戲劇出版社，1983年），頁444。

21 〔法〕列維・布留爾著，丁由譯：《原始思維》（北京市：商務印書館，1981年），頁37、73。

「互滲律」實質是一致的。他在《金枝》說「未開化的人們常常把自己的影子或映像當作自己的靈魂，或者不管怎樣也是自己生命的重要部分」。「對於影子和映像的想法做法如此，對於人的肖像也是這樣：認為其中包含了本人的靈魂。具有這樣信念的人當然不願意讓人家給自己畫像，因為如果肖像就是本人的靈魂或者至少是本人生命的重要部分，那麼，無論誰擁有這幀畫像就能夠對肖像的本人作出致命的影響。」[22]《西遊記》第三十二回《平頂山功曹傳信蓮花洞木母逢災》，金角大王將唐僧師徒畫影圖形，以便捉拿。八戒看見自己的「影神圖」，大驚道：「怪道這些時沒精神哩！原來是他把我的影神傳將來也！」八戒的這種反應便是這種古老的巫術思維影響到的民俗心理所致。

　　人畫之戀，從心理學角度也可視為一種「影戀」。潘光旦說：「奈煞西施現象，譯者一向也譯作『影戀』，因為影戀確屬這個現象的最大特色。希臘神話所表示的如此，後世所有同類的例子也莫不如此。不論此影為鏡花水月的映像，或繪製攝取的肖像，都可以用影字來賅括；中國舊有顧影自憐之說，一種最低限度的影戀原是盡人而有的心理狀態，靄氏在別處也說，『這類似奈煞西施的傾向，在女子方面原有其正常的種子，而這種種子的象徵便是鏡子。』」[23]

　　杜麗娘遊園前臨鏡自照：「停半餉，整花鈿。沒揣菱花，偷人半面，迤逗的彩雲偏。」《才子牡丹亭》於此評曰：「美人對鏡，名為自看，實是看他。袁中郎『皓腕生來白藕長，回身慢約青鸞尾，不道別人看斷腸，鏡前每自消魂死』可與『沒揣菱花，偷人半面，迤逗的彩雲偏』三句相發。」[24]所謂「名為自看，實是看他」大有深意，因為

22 〔英〕弗雷澤著，徐育新等譯：《金枝》（北京市：大眾文藝出版社，1998年），頁288、293。

23 〔英〕靄理士著，潘光旦譯注：《性心理學》（北京市：生活‧讀書‧新知三聯書店，1987年），頁178。

24 華瑋、江巨榮點校：《才子牡丹亭》（臺北市：臺灣學生書局，2004年），頁128。

鏡中的「我」此時已然化身為「另一個我」，實與鏡前的「我」不同，這個鏡中人也就變成了自我的「他者」，故看我其實是看他，這種觀照的角度亦即影戀的心理依據，因為只有將自己異化為對象，主體客體化，才能投入其中戀上對方，這種現象在「還魂記型」及其亞型中多次出現，多集中在「寫真」等母題。

如改編自《聊齋志異》中《阿寶》的《鸚鵡媒》第二齣《寫豔》，王寶孃在丫鬟蒨奴的慫恿下寫真：「想你素善丹青，似此畫長無事，何不自己畫一幅調鸚的行樂消遣情懷？」於是去取素絹筆墨鏡臺，先行照鏡打稿：

> 【普天樂】常則是一泓波嬌對整，不爭的撤菱花難自省。掠鬢痕再得消詳，分笑靨相看不另。（作畫介）注秋波自把盈盈定，略則挪顏偏換影。（貼持鏡旁照介）靠這一些些評度分明，怕筆尖而溜來欠領。略描成，早認是鏡裡卿卿。

《喬影》中謝絮才欣賞自己「改作男兒衣履」後所繪的寫真圖，不僅讚嘆有加：「你看玉樹臨風，明珠在側，修眉長爪，烏帽青衫，畫得好灑落也！」又云：

> 昔李青蓮詩云：花間一壺酒，獨酌無相親，舉杯邀明月，對影成三人。
> 這等看起來，這畫上人兒，怕不是我謝絮才第一知己？（走過右邊看介）
> 【南江兒水】細認翩翩態，生成別樣嬌。你風流貌比蓮花好，怕淒涼人被桃花笑，怎不淹煎命似梨花小。絮才，絮才，重把圖畫癡叫，秀格如卿，除我更誰同調？

　　馮小青曾招畫師來給自己畫像，三易其稿方才滿意，她焚香獻祭於畫像，不久抑鬱而亡。潘光旦《馮小青考》中認為馮小青患上了「影戀」的病症：「特其所持為戀愛的對象不是一個男子，亦不是一個同性的女子，乃是鏡匣中的第二個自我。」小青詩句「瘦影自臨春水照，卿須憐我我憐卿」、「妾映鏡中花映水，不知秋思落誰多」等；《女才子書・小青》中小青讀《牡丹亭》「尋夢」、「冥會」諸齣，止不住悲嘆：「我徒問水中之影，汝真得夢裡之人」，她「臨池自照，對影絮絮如問答」，又如「獨淡然凝坐，或俯清流轉眄而已」。小青傳記中記載了小青「喜與影語」，病中「明妝治服，擁幬欹坐」等行為，引述她「羅衣壓肌，鏡無干影，晨淚鏡潮，夕淚鏡汐」等，上述種種行為皆有影戀的特點。

　　又如范文若《夢花酣》第二十五齣《落花》，馮翠柳臨水自照情景的描寫亦是如此：

　　　　（照水作驚介）呀，一個姐姐，（回頭不見介）（作照水又見介）呀，元來就是俺的影兒。影！影！你一向在那裡？到在荒塘逝水之間，與你相逢。

　　　　【九回腸】俺問你春寒春冷？可知道心喜心疼？春風無譜傷孤另，捧晴光那處娉婷。（作無語細視介）你看我婷婷獨立，我看你楚楚無言，不知你是我的影，還是我是你的影。（作癡介）你憐我飄來翠羽花無梗，我憐你長出仙衣水一泓，相廝映。若不是春波兒洗朱蟾淨，抵多少照孤清白草幽扃。（春波春波，俺翠柳的影，憑你活現，憑你收拾），那冰姿總比牽風荇，我生色誰懸冷畫屏。（影兒，影兒，俺和你絮絮叨叨，說了半晌，怎沒半句回我？）早難道田田水、喃喃絮、晶晶豔，不會解、惜惺惺？

弗雷澤云：「原始人認為影子相等於生命或靈魂這樣一種觀念。」[25]
「有人相信人的靈魂在自己的影子裡，也有人相信人的靈魂在水中倒
影或鏡中的映影裡面」，「許多未開化的人把人的影子和人的生命看得
十分緊密相關，如果失去影子，就要導致人體虛弱或死亡。」[26]既然
鏡與影都有攝魂的功能，故照鏡與照影往往成為一種世俗的禁忌，
「為什麼古印度和古希臘人告誡人們不要看水中自己的映影；為什麼
希臘人認為如果誰做夢看見自己的倒影就是死亡的惡兆。他們恐怕水
中的精靈會把人的映像，或靈魂拖下水底，使人失去靈魂而喪生。也
許這就是關於美少年納西塞斯的優美傳說的來源（納西塞斯看見水中
自己的影子，隨後就日漸羸弱而死去了）。」[27]故寫真母題亦往往與死
亡意識緊密相連，如《喬影》謝絮才感嘆：「你道女書生直甚無聊，
赤緊的幻影空花，也算福分當消⋯⋯為甚粉悴香憔，病永愁饒？只怕
畫兒中一盞紅霞，抵不得鏡兒中朝夕紅潮。」這裡隱約透露出福薄命
促的哀婉之意。《風流院》和《療妒羹》中均有《絮影》齣，如《療
妒羹・絮影》：

> 【金絡索】⋯⋯又無端小步園池，愁影落清波裡。（你看一泓
> 新水，可愛人也。）（作照水整髻介）
> 【前腔】鈿心略左，移翠尾，宜偏倚。（見影介）避影游魚忽
> 怪波痕綺，雖然瘦損，多減光儀，還似清淺橫斜照水梅。（叫
> 影介）小青娘，小青娘，誰著你風姿占斷人間美⋯⋯（對影
> 介）新妝竟與畫圖爭，知在朝陽第幾名。

25　〔英〕弗雷澤著，徐育新等譯：《金枝》（北京市：大眾文藝出版社，1998年），頁
　　291。按：畫中人類型亦有宗教方面的影響，詳見王立：〈圖畫崇拜與畫中人母題的
　　佛經淵源及仙話意蘊〉，《南開學報》2008年第3期

26　〔英〕弗雷澤著，徐育新等譯：《金枝》（北京市：大眾文藝出版社，1998年），頁
　　292、290。

27　〔英〕弗雷澤著，徐育新等譯：《金枝》，頁292-293。

　　瘦影自臨春水照，卿須憐我我憐卿……

在另一部以小青故事為題材的戲曲《春波影》中，這種死亡氣息則更濃烈些。如第三齣：

　　（旦）老嬤嬤，煩你掛在榻前，待我奠他杯酒兒。（嬤作掛完）
　　（旦奠酒介云）小青小青，此中豈有汝緣分乎？
　　【耍孩兒】你那秋波滴瀝湘波冷，長守著孤幃隻影。杯中梨酒莫辭傾，小青兒是你前身。博得個三更枝上留殘照，煞強似二月街頭賣早春。心如哽，卿須憐我，我也憐卿。
　　（又暈倒介）……朱門重到無人跡，只有那、片影桃花倩女魂。情難盡，千愁萬怨，短簡長吟。

然而，無論如何，影子畢竟仍然是影子，影戀仍只是一種孤芳自賞，若不能獲得另一個真實主體的愛情，這種戀愛是不能長久的，正如西方神話納西塞斯的沉溺，和我們「自愛其色，終日映水」的山雞自舞，若不知止，結局只能是走向死亡的悲劇。

（三）桃花人面型

　　第三種亞型即「桃花人面型」，其情節、母題與劇目概括如下：

情節
　　（1）書生邂逅小姐，一見鍾情，遂訂婚約。
　　（2）書生再度尋訪小姐不遇，題詩門上。
　　（3）小姐歸來見詩，相思致疾而死。
　　（4）書生聞訊，前往哭祭，小姐因之死而復生，遂合巹團圓。

母題

邂逅、一見鍾情、誤約、相思、夢會、還魂

雜劇

《桃花人面》（明孟稱舜）、《桃源三訪》（明孟稱舜）、《桃花吟》（清曹錫黼）、《桃花緣》（清朱景英）

傳奇

《桃花記》（明金懷玉）

此型敷演崔護事，重點在誤約後相思病死，後於哭祭時復活，因有還魂等母題，故為還魂記亞型。丁乃通《中國民間故事類型索引》亦有此型，AT885A【好像死去的人】：「當那姑娘的情人對著姑娘的屍體或墳墓痛哭時，那姑娘復活了；有時她並不是真死，只是假死而已。」[28]

　　祁彪佳《遠山堂劇品》給予孟稱舜《桃花人面》很高的評價：「作情語者，非寫得字字是血痕，終未極情之至。子塞具如許才，而於崔護一事，悠然獨往，吾知其所鍾者深矣。今而後，崔舍人可以傳矣；今而後，他人之傳崔舍人者，盡可以不傳矣。」

　　祁彪佳《遠山堂曲品・具品》評金懷玉《桃花記》云：「腐塾習氣，時時露出。文章惟俗字不可醫，正謂此等手筆耳。傳崔護偽為作傭書，如唐伯虎之於華學士，乃復造為指腹分襟之說，益其俗矣！」

　　祁彪佳《遠山堂曲品・豔品》評王澹《雙合記》云：「澹翁饒有才情，閑於法而工於辭，雖纖穠之中，不礙雅則，但人面桃花，情長而景短，引入他事，慮其蔓衍，不引入，又慮寂寥，所以此曲終未得

28　〔美〕丁乃通編著，鄭建威等譯：《中國民間故事類型索引》（武漢市：華中師範大學出版社，2008年），頁188。

為大觀也。女殤在崔舍人從戎先，及其凱旋，自云已歷半載，而情感
復生，乃其死方三日之內，是其粗處。」《雙合記》已佚，但由此可
知此本亦演桃花人面故事。

三　還魂記型主要母題述略

　　還魂記型主要涉及母題有多種，限於篇幅，本文僅考察主要的幾
種如還魂、寫真和夢會等，在具體論述時，這些母題在戲曲中卻不僅
限於上文談到的劇目。

（一）還魂

　　還魂主要包括三種情況，一種為「離魂」，乃是靈與肉的分離，
但人未死亡。元雜劇《倩女離魂》所述離魂的情形：「一會家縹緲呵
忘了魂靈，一會家精細呵使著軀殼，一會家混沌呵不知天地。」（第
三折）正如弗雷澤《金枝》所描寫的：「一個人的靈魂要離開其身
體，並不一定必須在熟睡時，醒時也可離去，於是他就會害病，精神
恍惚，或死亡。」[29]

　　第二種可以稱之為「返生」，即死而復生，沒有離魂的情形出
現。如《桃花女》雜劇中桃花女被周公派人砍掉本命桃樹而死，但又
通過耳邊高叫三聲死而復活。陸采《明珠記》俠客古押衙以茅山道士
的靈藥續命膠配成毒酒，讓劉無雙飲鴆自盡，然後再使其復蘇還生。
孟稱舜《桃花人面》中葉蓁兒因相思成疾而死，崔護哭祭靈前而使其
返生。

　　第三種即「還魂」，稍複雜些，結合了離魂和還魂，此時的離魂

29　〔英〕弗雷澤著，徐育新等譯：《金枝》（北京市：大眾文藝出版社，1998年），頁
　　278。

可謂是在肉體已經亡滅的情況下出現的幽魂。故在真正肉身得以復活之前，還有離魂情景的描寫，可稱之為「還魂」。如《墜釵記》，女主人公何興娘的亡魂附在妹妹慶娘的病體上，勸說父母以慶娘代己續崔生之婚的心意，待父母同意後方才離去，慶娘於是病體痊癒，與崔興成婚，而興娘之魂被超度成仙。《倩女離魂》最終是靈肉合一，仍可謂還魂。《長生殿》第三十七齣《尸解》敘楊貴妃離魂為上帝派織女度脫升天，之前要將靈魂和肉身合一方能升天（尸解之後已成仙，已非「魂魄」、「鬼魂」可比），此劇較詳細地描寫了這種情景，舞臺效果明顯：

【南呂過曲·香柳娘】往郊西道北，往郊西道北，只見一拳培塿，（副淨）到了，（旦作悲介）這便是我前生宿豔藏香藪。（副淨）小神向奉西嶽帝君敕旨，將仙體保護在此。待我扶將出來。（作向古門扶雜，照旦妝飾，扮旦尸錦褥包裹上）（副淨解去錦褥，扶尸立介）（旦見作驚介）看原身宛然，看原身宛然，緊緊合雙眸，無言閉檀口。（副淨將水沃尸介）把金漿點透，把金漿點透，神光面浮，（尸作開眼介）（旦）秋波忽溜。（尸作手足動，立起向旦走一二步介）（旦驚介）呀，

【前腔】果霎時再活，果霎時再活，向前移走，覷形模與我無妍丑。（作遲疑介）且住，這個楊玉環已活，我這楊玉環卻歸何處去？（尸作忽走向旦，旦作呆狀，與尸對立介）（副淨拍手高叫介）玉妃休迷，他就是你，你就是他。（指尸向旦介）這軀殼是伊，（指旦向尸介）這魂魄是伊，真性假骷髏，當前自分剖。（尸逐旦繞場急奔一轉，旦撲尸身作跌倒，尸隱下）（副淨）看元神入殼，看元神入殼，似靈胎再投，雙環合湊。

【前腔】（旦作起，立定徐唱介）乍沉沉夢醒，乍沉沉夢醒，故吾失久，形神忽地重圓就。猛回思惘然，猛回思惘然，現在莊

　　周，蝴蝶復何有。我楊玉環，不意今日冷骨重生，離魂再合。
真謝天也。似亡家客遊，似亡客遊，歸來故丘，室廬依舊。

　　還魂除了自身還魂返生之外，還有包括借屍還魂的情景。如《夢花
酣》中的謝倩桃為了心愛的人，先是靈魂附身彩鸞，後又借屍還魂。

　　關於靈魂，英國人類學家愛德華‧泰勒提出了「萬物有靈論」，
認為天下萬物皆有靈魂。在《原始文化》一書中，他是這樣描述靈魂
的：「靈魂是不可捉摸的虛幻的人的影像。按其本質來說虛無得像蒸
汽、薄霧或陰影。它是那賦予個體以生氣的生命和思想之源；它獨立
地支配著肉體所有者過去和現在的個人意識和意志；它能夠離開肉體
並從一個地方迅速地轉移到另一個地方；它大部分是摸不著、看不到
的，它同樣也顯示物質力量，尤其看起來好像醒著的或者睡著的人，
一個離開肉體但跟肉體相似的幽靈；它繼續存在和生活在死後的人的
肉體上，它能進入另一個人的肉體中去，能夠進入動物體內甚至物體
內，支配它們，影響它們。」[30]

　　林惠祥《文化人類學》指出，「靈魂」來自「復身」（the double）
或「雙重人格」（double personality）的觀念。所謂復身，即另一個身
體，「陰影與映像都是復身的表現。」其他如夢、昏厥、迷亂癲癇也促
成這種觀念，「至於死亡則可解釋為復身不再回歸原體了，這個復身便
是所謂『靈魂』，人類死後的靈魂別稱為『鬼魂』（ghost）。各民族的
靈魂一語幾乎全是借用氣息、陰影這一類字。……靈魂便是『無實質
的他我』，換言之，便是無形無質而憑附於身體的一種東西。」[31]

　　不過，對於戲曲來說，離魂並不是缺乏實質性的他我，反而是和
肉身有著差不多功能的另一個「我」，這在諸如湯顯祖《牡丹亭》等

30　〔英〕愛德華‧泰勒：《原始文化》（上海市：上海文藝出版社，1996年），頁416。
31　林惠祥：《文化人類學》第2版（北京市：商務印書館，1991年），頁242-243。

劇中表現得很明顯。

（二）寫真

　　寫真，指真人肖像畫，描繪自己或他人形象。多為女子臨死前描畫自己形象或者男主人公將自己夢中情人的形象付之於丹青。但如《琵琶記》第二十九齣《乞丐尋夫》則不同，趙五娘進京尋夫前描繪已死公婆形象，為一路祭拜，同時也為將來給丈夫看。這裡的寫真是為了供祭奠使用的，畫下來的肖像，就稱之為「真容」。《目連救母・羅卜描容》與《琵琶記》關目相同，為羅卜描畫亡母真容，為的是朝夕侍奉。[32]

　　元雜劇《兩世姻緣》第二折，韓玉簫臨死前自畫寫真，並於寫真圖上題《長相思》詞一首：

> （正旦云）不拘甚麼飲食，我吃不下去了。但覺這病越越的沉重了，你拿幅絹來，我待自畫一個影身圖兒，寄與那秀才咱。（做對砌末畫像科）
>
> （云）梅香，將鏡兒來我照一照，則怕近日容顏不似這畫中模樣了也。（覽鏡長吁科唱）【柳葉兒】兀的不寂寞了菱花妝鏡，自覷了自害心疼，將一片志誠心寫入了冰綃紵。這一篇相思令，寄與多情，道是人憔悴不似丹青。
>
> 【高過隨調煞】心事人拔下短籌，有情人太薄倖。他說道三年來，到如今五載不回程，好教咱上天遠，入地近，潑殘生恰便似風內燈。（唱）比及你見俺那虧心的短命，則我這一靈兒先出洛陽城。

32 參見〈敦煌的寫真邈真與肖像藝術〉，姜伯勤：《敦煌藝術宗教與禮樂文明：敦煌心史散論》（北京市：中國社會科學出版社，1996年），頁77-92。

比較《牡丹亭》第十四齣《寫真》：

> 哎也，俺往日豔冶輕盈，奈何一瘦至此。若不趁此時自行描畫，
> 流在人間。一旦無常，誰知西蜀杜麗娘有如此之美貌乎？春香，
> 取素絹丹青，看我描畫。也有古今美女，早嫁了丈夫相愛，替
> 他描模畫樣。也有美人自家寫照，寄與情人。似我杜麗娘寄誰
> 呵？【尾犯序】心喜轉心焦，喜的明妝儼雅，仙珮飄搖。則怕
> 呵把俺年深色淺，當了個金屋藏嬌。虛勞，寄春容教誰淚落，
> 做真真無人喚叫。（淚介）堪愁天，精神出現留與後人標。

可見《牡丹亭‧寫真》是模仿《兩世姻緣》。

《貞文記》第二十六齣《哭墓》為小姐沈玉娘為死去的丈夫沈佺寫真，並去墓前祭拜，此為特別之處。《鸚鵡媒》的寫真則是《調鸚圖》，寫真圖中出現鸚鵡。鸚鵡成為二人聯繫的媒介。《長生殿》則是塑像哭像，類似寫真。

（三）夢會

男女因相思相戀而夢中相會，宋玉《高唐賦》、《神女賦》即有精緻的渲染。戲曲中夢會大致有兩種情況，一種因相思而夢中相會，乃日有所思、夜有所夢所致，但醒來便知虛妄，事實上並未發生過。但還有一種情況，夢中所歷，並非虛幻，乃是真實發生的現實，這一類現象在戲曲中大量存在。

《西廂記》第十六折「草橋驚夢」演張生思念鶯鶯，夢見鶯鶯私奔出城，追趕上張生，後因鶯鶯被強盜搶奪，受驚嚇而醒。

> （睡介旦上）長亭畔別了張生。好生放不下。老夫人和梅香都
> 睡著了。我私奔出城。趕上和他同去。……

（卒搶旦下生驚介）小姐。小姐。（摟住琴童介）小姐搶在那裡去了。（琴）相公怎麼。（生）哈，元來卻是夢裡。且將門兒推開看，呀！只見一天露氣，滿地霜華。曉星初上，殘月猶明。無端燕鵲高枝上，一枕鴛鴦夢不成。

這一情節可以說既是「私奔」又是「夢會」，此段關目屢屢被後人模仿，但大多僅演繹「夢會」。《倩女離魂》第三折即仿此：

（云）我這一會昏沉上來。只待睡些兒哩。（夫人云）梅香。休要炒鬧。等他歇息。我且回去咱。（夫人同梅香下）（正旦睡科）（正末上見旦科云）小姐。我來看你哩。（正旦云）王生。你在那裡來。（正末云）小姐。我得了官也。……
（正末云）小姐我去也。（下）（正旦醒科云）分明見王生。說得了官也。醒來卻是南柯一夢。（唱）

《牡丹亭·驚夢》敘杜麗娘因遊園傷春而入夢，在夢中見到柳夢梅，由花神撮合，於花園牡丹亭畔芍藥欄前結不解之緣。湯顯祖說「夢中之情，何必非真。」故通過寫夢，來突出他對愛情的看法。杜麗娘由夢生情，由情生病，因病而死，死而再生；與意中人先有夢中結合，繼而陰間結合，最終人間結合；沒有愛可得到愛，沒有情人可生出情人，現實生命死亡可作為理想人生的起點，所以夢會即至情的一種表現方式。許多傳奇都受此影響，如張堅《夢中緣·幻緣》敘布袋和尚引鍾心與文媚蘭在夢中幽會。薛旦《鴛鴦夢·合夢》齣亦仿《驚夢》，由夢神贈合夢靈符，引導秦璧與崔嬌蓮夢中幽會，六位花神則贈詩以傳示仙機，指點前程。
　　王元壽《異夢記》敘王奇俊與顧雲容一見鍾情，當夜王奇俊夢入顧雲容閨房中，二人題詩歡會，離別時雲容將紫金碧甸環贈王，王則

以水晶雙魚佩為酬而別，醒後，王奇俊所贈之物確實在顧雲容身邊，而顧所贈王的表記亦在王處。桌上的題詩墨蹟尚未乾。夢裡姻緣終成現實，則與《牡丹亭》同一機杼。

還有一種比較特殊的情景，即如《西樓記》第二十齣《錯夢》，于鵑因思念情人穆素徽而致病幾死，後因渴慕太甚，以致顛倒夢想，夢中相會的情人，在夢中卻也還是假的，這一段別有情趣：

（做睡介小生扮生魂上）十里平康風露幽，美人家住大橋頭。匆匆尋向橋東去，不見當初舊酒樓。于鵑乘此夜靜，偷訪素徽，不知何處是他家裡？……

（淨扮夢中素徽，作醉態掩面，雜扮侍女扶上，小淨扮嫖客，雜扮家僮隨後同唱上）【南僥僥令】銀河清影瀉，珠斗澹明滅。夜漏沈沈天街靜，醉擁著佳人閒步月。

【北收江南】（小生）呀，珮環行恰逐彩雲斜，綺羅香好被晚風揭。（指淨介）這個是素徽，我便撞死在他身上，也說不得了。（趕上扭住淨）素徽，你為何負義忘恩？（淨）吓吓吓，這是怎麼說？（小淨）咄咄咄，這是什麼人？我那裡認得你？（小生）呀，作怪，分明是他，如何近身來變了奇醜婦人，毫釐不像，與西樓相會那嬌怯，全不似半些，全不似半些。（淨）我便是穆素徽，還有什麼素徽，人也不認得的。（眾）這個人是盲鰍，只管亂撞。（小生）好教我渾身是口費分說。（小淨）小廝每，打那廝去。（眾應介，侍女擁淨小淨譁下，眾家僮拉住小生指唱介）

【南園林好】這書生胡言亂說，驀忽地狎人愛妾，敢把我拳頭輕惹。（攢打小生介）請喫打，漫饒舌。請喫打，漫饒舌。（眾譁下，小生怒介）呀，好生古怪。

【北沽美酒帶太平令】[沽美酒]待將咱死誓決，只道是素徽

也。原來是估客村姬。呸，錯認了村姬遭嫚褻。莫不是素徽形
容已改，風流體態，不可得了。咦，是分明看者，早知是變了
枯瘓。若這個就是他，我也還要問個明白，不道被狠奴打散
了。呀，霎時人都不見，一派都是大水，怎麼處？【太平令】
纔轉眼雲容山疊，見浩渺水光天接。舊西樓迢迢難越，還怕向
怒濤沈滅。我呵，一霎的聽些見些，是河翻海決。呀，嚇得人
魂飛魄絕。（內鳴鑼。小生急下）（生做醒介）（咽轉大哭介）

　　梁廷枬《斷夢緣》雜劇更為特殊，寫書生高夢生與佳人陶四眉各
自夢見對方與己相會，二人私定終身，後雙方夢魂同時去尋找對方，
卻兩不相遇。夢王指出二人只有夢中之情緣，而現實中無緣，實屬路
人，經此點化，二人方大夢初醒，夢魂重返世間。

三
戲曲理論探索

「聽戲」與「看戲」

——中國戲曲的雙重屬性

　　《上海戲劇》一九九三年第一期開闢專欄，為深入思考當代中國戲劇的命運，向觀眾和專家學者提問求解，其中一個問題是：

> 以京劇為代表的中國戲曲藝術，它和觀眾的審美關係——「看戲」方式，乃是由早期的「聽戲」方式發展而來。這兩者之間的互為演化，在很大程度上表明：訴諸聽覺的聲腔藝術實際上為更具寬泛性的視覺表演藝術所取代。在這過程中，賞心悅目的「好看性」占據了戲曲的主導地位；那麼，在京劇史上，作為與此相對應的兩種較突出的演出形態——「折子戲」和「連臺本戲」，對於當代戲曲藝術來說，它能夠提供什麼樣啟示？[1]

幾近二十年了，但現在看來，不僅對這個問題的回答並不多見，仍沒有得到滿意的答案，且此問題本身還存在著「問題」，如說京劇是從聽戲發展到看戲就不準確，中國戲劇聽戲和看戲的演化關係遠較此複雜，與折子戲和連臺本戲亦不完全對等。這種表面看起來不過是不同戲劇欣賞方式的概念，其間卻牽扯甚多，諸如聲腔劇種、戲曲流派、角色行當、劇場與觀眾、文學與舞臺、寫實與寫意、視聽之關係等，既有戲劇形態發展衍變的複雜與糾葛、也有審美觀念的變遷與碰撞，故此，梳理聽戲與看戲的歷史衍變，或有助於若干史實和理論的澄清與解釋。

1　〈面向21世紀——對當代中國戲劇的新思考〉，《上海戲劇》1993年第1期。

一

　　清末徐珂在《清稗類鈔》中指出:「觀劇者有兩大派,一北派,
二南派。北派之譽優也,必曰唱工佳,咬字真,而於貌之美惡,初未
介意,故雞皮鶴髮之陳德霖,獨為北方社會所推重。南派譽優,則曰
身段好,容顏美也,而藝之優劣,乃未齒及。一言以蔽之,北人重
藝,南人重色而已。……北人於戲曰聽,南人則曰看,一審其高下純
駁,一視其光怪陸離。論其程度,南實不如北。」[2]雖然這裡的「聽
戲」和「看戲」指京劇的不同派別,且寓褒貶,但若從聲腔劇種、表
演藝術風格發展演變的歷史來看,聽戲與看戲之分,至少在宋元南戲
與北曲雜劇中就已經產生了。

　　王實甫《麗春堂》雜劇一折:「(淨扮李圭上,詩云)幼年習兵
器,都誇咱武藝:也會做院本,也會唱雜劇。」南戲《錯立身》第十
二齣,延壽馬欲加入劇團,末說要招個演雜劇的,延壽馬自誇演唱的
技巧:「敢一個小哨兒喉咽韻美,我說散嗽咳呵如瓶貯水。」末改說
要招個做院本的,延壽馬便自誇表演的功夫:「趨搶嘴臉天生會,偏
宜抹土搽灰。打一聲哨子響半日,一會道牙牙小來來胡為。」故廖奔
《宋元戲曲文物與民俗》說:「院本的特徵是『像』,雜劇的特徵是
『唱』。」[3]所謂「像」,即指做工,這也是以院本為基礎的南戲在表
演上的特徵。

　　雜劇「唱」的特徵與文學、音樂均有關係。從文學角度來說,元
雜劇是以「曲」為主的,這一點王國維已經道出:「元劇最佳之處,
不在其思想結構,而在其文章。其文章之妙,亦一言以蔽之,曰:有
意境而已矣。」[4]故雜劇實則繼承了古代詩歌韻文的傳統,這與「鴻

2　〔清〕徐珂:《清稗類鈔·戲劇類》(北京市:中華書局,1984年),第11冊,頁5061。
3　廖奔:《宋元戲曲文物與民俗》(北京市:文化藝術出版社,1989年),頁207。
4　王國維:《宋元戲曲史》(上海市:上海古籍出版社,1998年),頁98-99。

儒碩士、騷人墨客」之參與亦有莫大關係，如此元雜劇才成為與楚騷、漢賦、唐詩、宋詞等量齊觀的「一代之文學」。

　　從音樂角度來看，雜劇繼承宋詞、散曲和說唱藝術的特點，形成「一人主唱」的結構形式。唱腔歌法上，吸收宋詞依字行腔和民歌俚曲「尖新倩意」的唱法。以曲為主，故重唱，《元刊雜劇三十種》主要為唱詞，科白很少，亦可證明。雜劇重曲重唱的特點決定了其獨特的風格：「戲中之曲保持了傳統的抒情功能，而多方面排斥戲劇性。元雜劇排斥衝突論，所以《漢宮秋》、《梧桐雨》在基本上沒有矛盾衝突的情勢下寫出一些抒情性極強的段子。元雜劇排斥邏輯高潮的理論，因此《竇娥冤》的高潮只能是第三折。元雜劇排斥情節結構原理，所以《單刀會》才稱得上是傑作。元雜劇排斥『主人公』說，所以《漢宮秋》中的王昭君，《趙氏孤兒》中的程嬰不能是主角。元雜劇排斥『模仿說』，所以許多歷史劇可以不顧史實，任意綴合。」[5]

　　相較而言，南戲不重唱腔，即便是一度盛行的明代四大聲腔，也如祝允明、徐渭所說的不過是「略無音律、腔調」的「村坊小曲」，和「順口可歌」的「隨心令」而已。這種風格的形成是因為早期南戲以腳色表演為中心，以觀眾為中心，突出的是「戲」的地位。劇本上，南戲重視大戲、整戲，劇本結構完整，起伏跌宕。表演上，南戲在正戲之中，穿插了很多小戲、戲弄、戲耍的片段，注重技藝性和娛樂性的科諢表演。從角色上說，南戲重淨、丑，都以插科打諢為主，幾乎達到「無丑不成戲」的程度。[6]

　　郭英德先生認為：「在傳奇問世以前，流行著兩種戲劇觀念：一種是唐宋時代人們所秉持的以表演技藝為戲劇本體的『戲』的觀念，後來由民間戲曲得以繼承和發展，因各種表演技藝的戲劇化而臻成熟；一種是元代人們所秉持的以詩歌為戲劇本體的『曲』的觀念，到

5　康保成：〈戲曲起源與中國文化的特質〉，《戲劇藝術》，1989年第1期。
6　詳見黃天驥：〈論丑和副淨〉，《文學遺產》，2005年第6期。

明中葉更盛極一時。」[7]這種戲、曲之別其實正是南戲與雜劇、看戲和聽戲之分野。換言之，元雜劇和南戲，一重曲，一重戲；雜劇偏重「聽戲」，南戲偏重「看戲」；「聽戲」是聽「曲」，即聽「戲中之曲」，「看戲」是看「曲中之戲」。

　　如果借鑒美國人類學家羅伯特・雷德菲爾德提出的大傳統與小傳統的分析框架，[8]我國戲曲的發展其實也有兩條路徑：一條是以中國社會上層文人士大夫代表的大傳統的「曲」的道路，一條是以市民、農民代表的小傳統的民間戲曲即「戲」的發展道路。當然這兩條路徑不是涇渭分明，而是互動互滲的過程，故盧冀野認為中國戲劇史是「兩頭尖的橄欖型」是不太準確的，[9]因為「戲」的傳統一直都存在，比如在與「中間飽滿的『曲的歷程』」齊頭並進的就有被文人改造成傳奇之前的宋元南戲，還有與崑山腔爭勝的弋陽諸腔等等，它們並非不「飽滿」，只不過在大傳統「曲」的高壓下而處於潛流，沒有多少話語權，史料中記載較少罷了。其實，從實際演出來看，在崑、弋兩腔的競爭中，崑腔往往是失敗者：「從萬曆以來，不論在蘇州或其他各地，崑腔都不能和弋陽腔抗衡。」「崑腔在萬曆間的興盛，只是局限於『上層社會』的狹小範圍以內。那麼，以前一般所說，從明萬曆至清代乾隆二百二十年的崑腔鼎盛時期，事實上也是極其表面的。因為就在那二百二十年間，它遠不及弋陽腔等勢力雄厚，擁有多數觀眾。」[10]也就是說，這條潛流到明代弋陽諸腔時就已發展為明河，而到近代花部興起的時候，已經滾滾滔滔，勢不可當了。

7　郭英德：《明清文人傳奇研究》（北京市：北京師範大學出版社，1992年），頁12。

8　參見余英時：〈中國文化的大傳統與小傳統〉，《內在超越之路》（北京市：中國廣播電視出版社，1992年），頁192。

9　盧冀野：《中國戲劇概論・序》（上海市：世界書局，1934年，《民國叢書》第四編）：「中國戲劇史是一粒橄欖，兩頭是尖的。宋以前說的是戲，皮黃以下說的也是戲，而中間飽滿的一部分是『曲的歷程』。」

10　葉德均：《戲曲小說叢考》（北京市：中華書局，1979年），頁49。

二

　　今崑曲唱法雖有戲工、清工之分，但崑山腔最初只是用於清工，即魏良輔《曲律》所謂的「冷板曲」、「清唱」。喜歡清唱的多是清曲家，清曲家即過去習稱的「串客」，清代尤其京劇多稱作「票友」，串客及清唱對於戲曲聲腔的發展起到的作用是不能忽視的重要因素。《清稗類鈔・戲劇類》「串客」云：「土俗尚傀儡之戲，名曰串客，見《溫州府志》。後則不然，凡非優伶而演戲者，即以串客稱之，亦謂之曰清客串，曰頑兒票，曰票班，曰票友，日本之所謂素人者是也。然其戲劇之知識，恆突過於伶工，即其技藝，亦在尋常伶工之上。伶工妒之而無如何，遂斥之為外行，實則外行之能力，固非科班所及也。」[11]

　　實際上票友身份的曲家出現的也很早，明朱權《太和正音譜》云：「子昂趙先生曰『良家子弟所扮雜劇，謂之行家生活，倡優所扮者，謂之戾家把戲。良人貴其恥，故扮者寡，今少矣。反以倡優扮者謂之行家，失之遠也。』或問其『何故哉？』則應曰：『雜劇出於鴻儒碩士騷人墨客所作，皆良人也。若非我輩所作、倡優豈能扮演乎？推其本而明其理，故以為戾家也。』」顯然，趙孟頫貶低伎人出身扮演雜劇者為「戾家」，而把文人士大夫出身扮演雜劇者稱為「行家」，此「行家」可謂是早期的票友了。

　　戲曲唱腔的絢爛歷史中有著串客和票友揮灑的濃重筆墨，票友和清唱發展了戲曲唱腔藝術，使其更加美聽，沁人心脾、動人肺腑，加強和鞏固了唱腔在戲曲中占據的比重，使「唱」成為戲曲中不可或缺的重要組成部分。陸萼庭說「戲曲是綜合藝術，唱、念、噱、做、舞、打，不可偏廢，觀眾著重在『看』；清曲是唱的藝術，聽眾著重

11　〔清〕徐珂《清稗類鈔》（北京市：中華書局，1984年），第11冊，頁5057。

在「聽」。因此，清曲家的常唱曲目大都是唱功戲，《辭朝》、《賞荷》、《彈詞》、《八陽》這些唱功戲，舞臺上的演出頻率並不高，而在曲壇上卻是常唱的，絕不冷門。」[12]因此，聽戲與看戲，同時也是清曲與劇曲、清工和戲工之別。

　　不過，清唱在提高唱腔藝術、使其精緻化的同時，也伴生著文人化、貴族化的趨向。周貽白《崑曲聲調之今昔》說：「清李斗《揚州畫舫錄》云：『清唱鼓板與戲曲異，戲曲緊，清唱緩。』則當時的分別業已如此。近來雖有崑曲傳習所之創立，使崑曲重上舞臺，實則此輩學生，雖非拍慣臺板之清客串所授（吳門俗稱爺臺），但此輩老伶，亦因長日伺候爺臺，不期然地也有點同化了。而所謂爺臺者，其唱曲則多以《度曲須知》為準繩，為了認真咬字，每一字幾乎都用三個音來讀，於是，聲腔的尺寸，越來越緩慢了。試想，以清唱的聲調來唱戲，雖有鼓板按其節奏，亦不免失之太瘟，加以一般人對於皮黃劇已相處成習，聽起崑腔來，總不免覺得它的葛藤太多，不能字真句篤地聽入。於是，崑曲的聲腔，便在這種情形之下相形見絀了。」[13]

　　故崑曲在「花雅之爭」中失利與其特重「清工」、重「唱」而過於「冷」有關，從張岱《虎丘中秋夜》的描述即可見一斑，先是「大吹大擂」、「動地翻天」、然後「鐃鼓漸歇，絲管繁興」，後來到崑曲則「悉屏管弦，洞簫一縷」，最後「不簫不拍，聲出如絲，裂石穿雲，串度抑揚，一字一刻。」[14]在唱腔藝術上固然已臻極致，但陽春白雪，曲高和寡，場面上也極為冷清了，相比熱鬧的弋陽腔和花部的地方戲在表演上相形見絀。即如《清稗類鈔》所言：「崑劇之為物，含有文學、美術兩種性質，自非庸夫俗子所能解。前之所以尚能流行者，以

12　陸萼庭：《崑劇演出史稿》（上海市：上海教育出版社，2005年），頁331。

13　周貽白：《周貽白小說戲曲論集》（濟南市：齊魯書社，1980年），頁615。

14　〔明〕張岱著，馬興榮點校：《陶庵夢憶‧西湖夢尋》（北京市：中華書局，2007年），卷5，頁65。

無他種之戲劇起而代之耳。自徽調入而稍稍衰微，至京劇盛而遂無立足地矣。此非崑劇之罪也，大抵常人之情，喜動而惡靜，崑劇以笛為主，而皮黃則大鑼大鼓，五音雜奏，崑劇多雍容揖讓之氣，而皮黃則多《四傑村》,《八蠟廟》等跌打之作也。」拋開其偏見不談，這裡從內容、觀眾、音樂、劇目等方面的分析還是切中了崑曲的要害。

三

　　然而對於花部的代表京劇來說，在其發展的過程中亦產生分化，有了聽戲、看戲之別。梅蘭芳回憶清末時的觀眾：「那時觀眾上戲館，都稱聽戲，如果說是看戲，就會有人譏笑他是外行了。有些觀眾，遇到臺上大段唱功，索性閉上眼睛，手裡拍著板眼，細細咀嚼演員的一腔一調，一字一音。聽到高興時候，提起了嗓子，用大聲喝一個彩，來表示他的滿意。」[15]

　　梅蘭芳所說的聽戲與看戲之別，與當時青衣與花旦的不同角色表演風格相關。他說：「在我們學戲以前，青衣、花旦兩工，界限是劃分得相當嚴格的。花旦的重點在表情、身段、科諢。服裝色彩也趨向於誇張、絢爛。這種角色在舊戲裡代表著活潑、浪漫的女性。花旦的臺步、動作與青衣是有顯著的區別的，同時在嗓子、唱腔方面的要求倒並不太高。……青衣專重唱功，對於表情、身段，是不甚講究的。面部表情，大多是冷若冰霜。出場時必須採取抱肚子身段，一手下垂，一手置於腹部，穩步前進，不許傾斜。這種角色在舊劇裡代表著嚴肅、穩重，是典型的正派女性。因此這一類的人物，出現在舞臺上，觀眾對他的要求，只是唱功，而並不注意他的動作、表情，形成了重聽而不重看的習慣。」[16]陳彥衡《舊劇叢談》亦指出：「徽班青

15 梅蘭芳：《舞臺生活四十年》（北京市：團結出版社，2006年），第1集，頁25。
16 梅蘭芳：《舞臺生活四十年》（北京市：團結出版社，2006年），第1集，頁25。

衣、花旦，判然兩途。青衣貴乎端莊，花旦則取妍媚。一重唱工，一講作派，二者往往不可得兼。」[17]

其實，青衣和花旦的分化至少在元雜劇時就已形成。青衣、花旦之別大致相當於元雜劇中正旦與花旦之分。元夏庭芝《青樓集》云：「凡妓以墨點破其面者為花旦。」書中記載不少女伎擅長「花旦雜劇」。朱權《太和正音譜》「雜劇十二科」之一為「煙花粉黛」，注稱「即花旦雜劇」。

元雜劇正旦和花旦在表演風格上的差異，現在並不很清楚，明朱有燉《香囊怨》雜劇中例舉《銀箏怨》、《金線池》、《西廂記》、《東牆記》、《留鞋記》、《販茶船》、《玉盒記》等為「花旦雜劇」。據此判斷，元雜劇中的花旦所扮演的當是愛情劇中的青年女性或妓女，亦屬活潑開朗的類型，以做工為主，而如閨怨雜劇則以唱工為主，這種分類則與近代戲曲相近。

據齊如山《談四腳‧青衣名詞的來由》，他認為青衣這個角色來自高腔，恐怕值得商榷：「在崑曲中，無論從前或是現在，是沒有青衣這個名詞的。因為崑曲中，旦行的正腳，都是青年女子，都是現在的閨門旦。……北平戲界，有青衣這個名詞，大致是始自高腔，如《女詐》等戲之旦腳，則名曰青衣，然最初是叫做正旦，……把閨門旦這一行的戲，由青衣花旦兩行分著擔任，戲界的名詞，叫做兩抱著的戲，大致是唱功多的就歸了青衣，表情多的就歸了花旦。」[18]其實，崑曲中雖無青衣一名，但其正旦「多扮演受苦而貞烈的中年或青年已婚婦女」，「要求嗓音寬厚洪亮，高亢激越，故俗有『雌大面』之稱。表演以深沉蕭穆、悲愴淒惻為主。身段動作須端莊大方。衣著多為素色黑褶子」，[19]實際上亦與青衣類似。

17 張次溪編：《清代燕都梨園史料》（北京市：中國戲劇出版社，1988年），頁879。

18 齊如山：《京劇之變邊》（瀋陽市：遼寧教育出版社，2008年），頁285。

19 吳新雷主編：《中國崑劇大辭典》（南京市：南京大學出版社，2002年），頁568。

　　陳彥衡說花旦行當後來也有了變化:「花旦一門幾已失傳。近來青衣多兼花衫,以一人而具二者之長,其受人歡迎,不亦宜乎?」[20]與其說是花旦不受重視,還不如說是青衣角色自身為適應時代而主動發生了改變,過去專重唱工「抱著肚子傻唱」的青衣,開始注重表情和做工的表演。梅蘭芳說:「首先突破這一藩籬的是王瑤卿先生,他注意到表情與動作,演技方面,才有了新的發展。可惜王大爺正當壯年,就『塌中』了。我是向他請教過而按著他的路子來完成他的未竟之功的。」[21]

　　不過,率先突破聽戲之藩籬的並不是王瑤卿,而是譚鑫培。「譚鑫培的表演藝術從人物出發,改變了過去普遍存在的善唱工的只注意唱,演武生的只重武把子的現象。譚鑫培從塑造人物形象、表現人物思想感情出發,把唱、念、做、打和手、眼、身、法、步都作為表現人物的手段。」[22]當然,在譚之前的程長庚、胡喜祿,同時代的梅巧玲、汪桂芬、孫菊仙和稍後的楊小樓等都對做工有不小的影響,時代風氣是逐步轉移,絕非譚一人能夠改變的,他不過是集其大成者罷了。

　　梅蘭芳注重青衣的做工,除受到王瑤卿的影響外,也與他去上海演出受到海派京劇的影響有很大關係。所謂海派京劇,《中國京劇史》云:「南派京劇是同北京的『京朝派』(亦稱『京派』)京劇相對而言的。它是發祥於北京的京劇藝術南來後,在上海這一特定的社會環境中的一種地域性的京劇。南派京劇又稱『海派』、『外江派』。」

　　海派京劇強調「做工」,結合情節故事、人物性格和舞臺美術以及觀眾的欣賞趣味,改變了重唱不重做的傾向,如海派巨擘周信芳,就被稱作「做派老生」。齊如山《評余叔岩》說:「大多數的人聽戲,

20　張次溪編:《清代燕都梨園史料》(北京市:中國戲劇出版社,1988年),頁879。

21　梅蘭芳:《舞臺生活四十年》(北京市:團結出版社,2006年),第1集,頁26。

22　宋學琦:〈譚鑫培的藝術生平〉,淑娟等編:《譚鑫培藝術評論集》(北京市:中國戲劇出版社,1990年),頁57。

都是以嗓音為重，嗓音好他就歡迎，各處觀眾，都是如此。上海為流動碼頭，聽戲的人，各處來的都有，且大多數，都是不常聽戲之人，尤其以嗓音為重；不但專門注重嗓音，且以動作火爆為主，否則是難得他們歡迎的。叔岩嗓音不能響亮，動作更不會火爆，那能不失敗呢？不必說他，就是楊小樓到上海，也未能得意。其實小樓的嗓音，很夠響亮，按這層說，是在上海應該受歡迎的，而也不受歡迎的原因，就是他動作不夠火爆。」[23]故京派和海派的主要區別可用「聽戲」和「看戲」加以概括。

　　傳統的南戲、北曲，花部、雅部之聽戲、看戲還局限在戲與曲，官腔與地方戲之別，而京派、海派的聽戲、看戲之爭，卻已經加入了西方文化影響的因子，是傳統戲曲向近代戲曲發展變革過程中中西文化以及戲劇觀念的衝突造成的。海派京劇的產生有著更特殊、更複雜、更深刻的時代背景，即由政治波及到藝術的——戲曲改良運動，同時西方現代文藝如話劇、電影、音樂的影響也不容忽視。張次溪《汪笑儂傳》說：「歐風東漸，冒廢維新，戲曲一途也不得不隨潮流之所向，君子抒其所學，編新戲，創新聲，變數百年之妝飾，開梨園一代之風氣。」[24]雖是表彰汪笑儂，但用來形容海派京劇的特點還是很恰當的。正如龔和德所說：「海派京劇除了包含有地域性的內容之外，還有一個更重要、更本質的東西，就是京劇的近代化。」[25]海派京劇的近代化轉變最終是由那個「重估一切價值」的時代造就的，但不同於只是「看」「做工」，海派京劇在許多方面都發生了變化：在故事情節方面注重看戲的完整曲折；在表演上，注重武打，做工追求火爆刺激，舞美上注重布景的求真寫實、機關的精巧奇幻，服裝上注重新潮靚麗等等。

23 齊如山：《京劇之變遷》（瀋陽市：遼寧教育出版社，2008年），頁379-380。

24 馬少波等主編：《中國京劇史》（北京市：中國戲劇出版社，1999年），上卷，頁338。

25 龔和德：〈試論海派京劇〉，《藝術百家》1989年第1期。

　　上海開風氣之先，各個方面都走到了前面，包括在劇場形式上。「早期京劇的劇場，也是三面向觀眾，而觀眾則是相互對面地坐著，喝茶、嗑瓜子，還可以互相討論點問題，可以想見，在這種條件下，耳朵自然成了決定性的欣賞器官，只是在表演最精彩的時候，觀眾才扭頭看一眼。這時候的觀眾，沒有藝術修養的，無非是找個解悶的地方，跟到茶館差不多；有藝術修養的，則搖頭晃腦，閉著眼，拍著板，逢唱到好處，喝聲彩，用『聽戲』來形容他們自然是最適當不過的了。」[26]梅蘭芳提到當時北京廣和樓劇場的樣子也印證了這點：「樓下中間叫池子，兩邊叫兩廊。池子裡面是直擺著的長桌，兩邊擺的是長板凳。看客們的座位，不是面對舞臺，相反的倒是面對兩廊。要讓現在的觀眾看見這種情形，豈不可笑！其實在當時一點都不奇怪，因為最早的戲館統稱茶園，是朋友聚會喝茶談話的地方。看戲不過是附帶性質，所以才有這種對面而坐的擺設。」[27]不僅京劇，崑劇和其他戲曲的劇場也是這樣。據崑劇老藝人曾長生的口述：「以前的戲院，實際上是茶館，觀眾就是茶客。茶座是方桌子，也有長方形的。茶客坐在桌邊喝茶，高興就側過頭去看一下戲。」[28]

　　葉秀山說：「據我的猜測，『看戲』一詞，大概是從上海流行開來的。」首先劇場變了，仿照西方現代劇場，觀眾一律面對舞臺，則可耳目並用了。[29]劇場的變化確實率先發生在上海，但時間還要更早，海上漱石生《上海戲園變遷志》描述同治、光緒時期戲園的樣子說：「其正廳則僅正中一方，自戲臺起，約五六排，每排設小方桌五六隻，每桌設交椅五，兩椅分置桌之兩旁，餘三椅一字連排。包桌者即

26 葉秀山：《古中國的歌》（北京市：中國人民大學出版社，2007年），頁136。

27 梅蘭芳《舞臺生活四十年》（北京市：團結出版社，2006年），第1集，頁42。

28 顧篤璜：《崑劇史補論》（南京市：江蘇古籍出版社，1987年），頁236。

29 葉秀山：《古中國的歌》（北京市：中國人民大學出版社，2007年），頁136。

以五客計算。」[30]這和北京茶園主要不同在於正廳地位有很大提高
（在北京正廳叫做「池子」，是平民百姓座位，票價最低），觀眾坐位
方式亦與北京不同，雖仍有側身者，但卻以正面看戲為主。上海戲園
至民國已經完全改用橫列桌椅，正面戲臺，故北京類似廣和樓的這種
老式劇場亦不得不隨時代風氣，作出變革。「（北京）二十年代新建的
戲園，前排池座都已廢棄了廣和樓那種傳統的方桌，而代之以一排排
的長椅，這樣一來，『聽戲』就變為『看戲』，戲劇觀也就由畸形走向
健全。到一九三二年時，全北平戲園前排池座保留方桌的，僅剩下廣
和樓一家，而到了次年，方桌也終於撤掉了。」[31]

　　看起來不過是觀眾坐姿側面、正面的小小變化，卻也是時代之變
遷、西風東漸之結果，更為重要的是觀眾的身份和趣味也有了不同層
次和程度的變化，尤其是女性觀眾的加入。梅蘭芳說：「以前的北
京，不但禁演夜戲，還不讓女人出來聽戲。⋯⋯民國以後，大批的女
看客湧進了戲館，就引起了整個戲劇界急遽的變化。過去是老生武生
占著優勢，因為男看客聽戲的經驗，已經有他的悠久的歷史，對於老
生武生的藝術，很普遍地能夠加以批判和欣賞。女看客是剛剛開始看
戲，自然比較外行，無非來看個熱鬧，那就一定先要揀漂亮的看。像
譚鑫培這樣的一個乾癟老頭兒，要不懂得欣賞他的藝術，看了是不會
對他發生興趣的。所以旦的一行，就成了她們愛看的對象。不到幾年
工夫，青衣擁有了大量的觀眾，一躍而居戲曲行當裡重要的地位，後
來參加的這一大批新觀眾也有一點促成的力量的。」[32]這種變化其實
也早就發生了，只不過民國時期女性觀眾劇增，變化劇烈而已。《清

30　周華斌、朱聰群主編：《中國劇場史論》（北京市：北京廣播學院出版社，2003年），
　　下卷，頁556。

31　徐城北：《梅蘭芳與二十世紀》（北京市：生活・讀書・新知三聯書店，1990年），頁
　　30。

32　梅蘭芳：《舞臺生活四十年》（北京市：團結出版社，2006年），第1集，頁107-108。

稗類鈔‧戲劇類》「京師戲園」條云:「嘉慶時,……平時坐池中者,多市井傖儈,樓上人謔之曰下井。若衣冠之士,無不登樓,樓近劇場右邊者名上場門,近左者名下場門,皆呼為官座,而下場門尤貴重,大抵為佻達少年所豫定。堂會則右樓為女座,前垂竹簾。樓上所賞者,率為目挑心招、鑽穴踰牆諸劇,女座尤甚。池內所賞,則爭奪戰鬥、攻伐劫殺之事。故常日所排諸劇,必使文武疏密相間,其所演故事,率依《水滸傳》、《金瓶梅》兩書,《西遊記》亦間有之。若《金瓶梅》,則同治以來已輟演矣。」[33]

　　徐城北認為,京劇的第一個階段是聽戲的階段,觀眾進戲園子主要是喝茶聊天,遇到最精彩的演唱時,才偶爾看看臺上,聽戲階段的代表是程長庚;第二階段才是看戲的階段,這個階段譚鑫培起了很大的作用,但其完成則是梅蘭芳。[34]然而從上例可見,徐城北及前面所述之京派「聽戲」一說其實更多地來自文人的視角,而對於平民觀眾包括女性來說,其實總是在「看戲」罷了。即對於京派京劇來說,一直都存在大、小傳統的「聽戲」和「看戲」的兩派分野,因為就京劇的發展演變歷史來看,京劇是在徽、漢合流的基礎上,集崑腔、弋腔、梆子腔等各派大成而形成的,最終發展成兼擅「崑山曲子安徽打」的文武崑亂不擋的表演體系,這個過程不是一蹴而就的,其間做工和唱工都在發展,在劇場裡都有各自的觀眾對象,不可能分得那麼清楚。

　　與徐城北看法不同,有學者認為:「他(梅蘭芳)不僅沒有能夠完成從這個從『聽』向『看』的轉折,相反,他的那一些『看』的因素在很大的程度上還是幾次來上海演出時受海派影響的結果。實際上,真正能夠改變京劇審美風向的不是某個人,而是靠整個一個流派幾代人共同的努力,這個流派就是京劇海派。」「假若說中國京劇從

33　〔清〕徐珂:《清稗類鈔》(北京市:中華書局,1984年),第11冊,頁5044。
34　徐城北:《京戲之謎》(北京市:時事出版社,2002年),頁143。

『聽戲』到『看戲』的轉變果真有一個完成者的話，那麼這個完成者
只能是周信芳而不是梅蘭芳。只有明確了這一點，我們才能夠真正地
理解海派京劇在京劇發展史上的時代意義和價值。正是舞臺美術的視
覺化以及舞臺表演在做功方面的重大突破，才造就了海派京劇美學形
態的基本方面。」[35]

　　我們的看法是，首先，如上所述，若僅從京劇自身發展來看，京
劇並沒有一個「從『聽戲』到『看戲』轉變的完成者」；其次，能否
將「看戲」視作京劇現代化進程的目標呢？海派京劇雖然對傳統京劇
進行了改革，可謂是探索傳統戲曲現代化的先驅者，其「看戲」創造
了戲曲新的歷史風貌，開拓了新的藝術境界，這種變革的勇氣和精神
可嘉，但並不意味著它代表著戲曲未來的走向。僅從其自身命運來
看，海派京劇就因先天不足而夭折了，這個「先天不足」正是它背離
傳統戲曲的審美價值，一味西化、政治化、商業化而造成的結果。正
如焦菊隱《京朝派與外江派》對海派的批評：「這一流派的演員們創
造出了一些布景、唱腔、舞蹈以及能使觀眾眼花繚亂的服裝。」只是
為迎合取悅於觀眾而已。[36]

四

　　那麼，聽戲與看戲，從美學的觀點上看，到底有什麼區別？一直
以來也是爭論的焦點。從西方哲學、美學史來看，通常把視覺和聽覺
作為審美感官，而排斥其他感官，黑格爾說：「藝術的感性事物只涉
及視聽兩個認識性的感覺。至於嗅覺，味覺和觸覺則完全與藝術欣賞
無關。因為嗅覺，味覺和觸覺只涉及單純的物質和它的可直接用感官

35 錢久元：《海派京劇的奧秘》（合肥市：合肥工業大學出版社，2006年），頁119-
　　120。

36 蔣錫武主編：《藝壇》（上海市：上海教育出版社，2004年），第3卷，頁354。

接觸的物質，觸覺只涉及冷熱平滑等等性質。……因此，這三種感覺和藝術品無關，藝術品應保持它的實際獨立存在，不能與主體只發生單純的感官關係。這三種感覺的快感並不起於藝術的美。」[37]

　　同時，在視、聽二覺中又相對偏重於視覺。亞里士多德說：「求知是人類的本性。我們樂於使用我們的感覺就是一個說明；即使並無實用，人們總愛好感覺，而在諸感覺中，尤重視覺。無論我們將有所作為，或竟是無所作為，較之其他感覺，我們都特愛觀看。理由是：能使我們識知事物，並顯明事物之間的許多差別，此於五官之中，以得於視覺者為多。」[38]

　　從哲學、美學到戲劇，這種思路有著一貫性。「在西方藝術史和美學史上，有一種非常獨特的關於藝術功能的看法，這種看法認為，藝術並不是現實的直接模仿，而是現實的發現。這種發現與其說是表現了什麼，不如說是發現的途徑。希臘強調理性（邏各斯），認為思想的智慧是達到理想的必然之路。據考證，英文中的理論（theory）一詞，就源於希臘語動詞 theatai（看），而這個動詞又是名詞 theatre（戲劇或劇場）的詞根。這一系列詞源學上的聯繫表明，智慧、思考和理性，其實都和看有關，甚至和戲劇這種最古老的觀看形式有關。關於這一點，達·芬奇說得十分透徹：藝術就是『教導人們學會看』。」[39]如此，理論家們認為西方戲劇本質就是「看戲」，故其重視寫實、重視思想的特徵也是由來有自。亦即「『看』更接近於『理智』而『聽』更接近於『情感』。」[40]比較而言，則中國人更重視聽戲，如俗語「唱戲的是瘋子，聽戲的是傻子」形象地說明了這一點，從戲曲理論上看尤是如此。

37　黑格爾著，朱光潛譯：《美學》（北京市：商務印書館，1979年），第1卷，頁48-49。

38　亞里士多德著，吳壽彭譯：《形而上學》（北京市：商務印書館，1959年），頁1。

39　周憲：〈布萊希特與西方傳統〉，《外國文學評論》1997第3期。

40　葉秀山：《古中國的歌》（北京市：中國人民大學出版社，2007年），頁276。

　　民初不少人呼籲進行戲曲改良，主張話劇化而去掉唱腔，比如傅
斯年《再論戲劇改良》一文即主張：「戲劇是一件事，音樂又是一件
事，戲劇與音樂原不是相依為命的。……正因為中國戲裡重音樂，所
以中國戲被了音樂的累，再不能到個新境界。」[41]反對者如張厚載在
《我的中國舊戲觀》論爭道：「中國舊戲向來是跟音樂有連帶密切的
關係。……拿唱工來表示感情，比拿說白來表示，最是分外的有精
神，分外的有意思。這也是中國舊戲的一件好處。」其結論是：「要
廢掉唱工，那就是把中國舊戲根本的破壞。」[42]馮叔鸞《嘯虹軒劇
談》論戲劇改良云：「夫舊劇之精神在演唱。今先廢去演唱，是先廢
去其精神也，是並其良者而亦改之也。」[43]

　　例如京劇，其語言通俗有時甚至文義不通，唱詞充斥著大量的
「水詞兒」，其文學性差的缺點一直為人所詬病，但從唱腔的角度卻
可為之開脫。這方面錢穆和王元化的觀點具有代表性。錢穆《中國京
劇中之文學意味》說：「有人說，中國戲劇有一個缺點，即是唱詞太
粗俗了。其實，此亦不為病。中國戲劇所重，本不在文字上。此乃京
劇與崑曲之相異點，實已超越過文字而另到達一新境界。若我們如上
述，把文學分為說的、唱的和寫的，便不會在文字上太苛求。顯然，
唱則重在聲不在詞。試問：人之歡呼痛苦，脫口而出，哪在潤飾詞句
呀！」[44]

　　王元化說：「京劇中最引起爭議的是它那俚俗的詞句。有的唱詞
甚至文理不通。但必須注意，京劇唱詞大都是老藝人根據表演經驗的
積累，以音調韻味為標的，去尋找適當的字眼來調整，只要對運腔使
調有用，詞句是文是俚，通或不通，則在其次，因為京劇講究的是

41 歐陽哲生編：《傅斯年全集》第1卷（長沙市：湖南教育出版社，2000年），頁69。
42 李玢編：《中國現代戲劇理論經典》（蘇州市：蘇州大學出版社，2008年），頁90-92。
43 李玢編：《中國現代戲劇理論經典》，頁57-58。
44 錢穆：《中國文學論叢》（北京市：生活‧讀書‧新知三聯書店，2005年），頁177。

『掛味兒』。可以說京劇雖在遣詞用語上顯得十分粗糙，但在音調韻味上卻是極為精緻的。京劇中的唱詞也應納入寫意型的表演體系之內。這就是說，把詞句當作激發情志或情緒的一種媒介或誘因。在京劇中，音調與詞句俱佳，自然最好，倘不能至，我認為正如作文不能以詞害意，京劇同樣不能為了追求唱詞的完美而任意傷害音調韻味。」[45]

　　寫意則注重韻味，遠公《論韻味》云：「唱戲韻味最重，不懂韻味，如以白水煮海參，淡而無味。故論戲劇者，有雅俗之別，韻味足則雅，不足則俗，一定之理也。」[46]蔣錫武《人保戲，以味勝》：「一個最簡單的道理是，好的腔而沒好的味，等於白唱；一般的腔而有好的味，照樣能唱得引人入勝，此之所謂『善書者不擇筆』。」[47]專家這樣講，演員自身也是這麼追求。李少春與石揮談戲說：「唱戲唱什麼？還不是唱個味道嗎！味道要越聽越有味兒，越久遠越有味兒，好，當時味挺濃，一會兒就完了那不成了屁啦嗎！」[48]

　　韻味更多地體現出精神的而非物質的因素，故「精微奧妙」「不可言傳」。岫雲《警惕「真正的危機」》云：「中國戲劇的京朝派和外江派，北枳南橘，由來已久，其間之種種異趣，依拙見，說到底，只在精神和物質的區別。好戲的人，都知道舊時有『聽戲』和『看戲』之說，並多數人以為，首善之區，人皆以閉目而聽戲為內行；至十里洋場的上海，則以睜眼看戲為進步。實在說，這裡邊有誤讀。吾嘗言，固然北人有閉目聽戲之舊習，但也絕無從不睜眼的時候，至少『做』、『打』的戲，是不能閉目『聽』一齣的。因私以為，所謂『聽』者，是重在精神；所謂『看』者，實耽於物質。」[49]這裡對「看戲」

45　翁思再編：《兩口二黃：京劇世界覽勝》（濟南市：山東畫報出版社，2008年），頁38。

46　《戲劇月刊》第1卷第2號，轉引自錢久元：《海派京劇的奧秘》（合肥市：合肥工業大學出版社，2006年），頁161。

47　翁思再編：《兩口二黃：京劇世界覽勝》（濟南市：山東畫報出版社，2008年），頁63。

48　〈與李少春談戲〉，翁思再編：《兩口二黃：京劇世界覽勝》，頁58。

49　蔣錫武主編：《藝壇》（上海市：上海教育出版社，2004年），第3卷，頁358。

的批評，正是針對海派京劇耽於機關布景之外在物質而言的。

更有學者將韻味與中國文化的本體特徵聯繫起來，認為這種韻味更多的來自聽覺，戲曲做工固然需要「看」，但其精神實質仍然是「韻味」、「寫意」：「相較詩詞而言，戲劇有著更為顯著的視覺化形式，也有著更多的寫實內容。然而，作為中國古典戲劇的戲曲，在審美表現形式上始終依靠的卻主要是去視覺化的聽覺想像形式。『唱念做打』四種表演技藝中的『唱』和『念』決定了中國戲曲的聽覺基礎，但『做』和『打』這種理當訴諸觀眾視覺感官的外在動作，卻也很大程度上通過空、無的虛擬化處理方式，使失去著落的視覺不得不經由想像之途向動作的能指意義窮盡。動作本身借此獲致的解放，徹底消解了現實的實在意義，令戲曲表演的虛擬形式成為關注的重心。……劇情的合理與否並不重要，重要的只是演員的『唱念做打』是否傳達出了應有的韻味，這韻味屬於戲曲的精魂，是聽覺形式上的意味想像。」[50]

若僅從大傳統文化的「曲」的方面，僅從曲腔史的，忽略民間扮演的戲劇形態的角度來立論，當然容易得出「聽戲」的「韻味說」來，以上所論固然也道理深湛，但若從整個中國戲劇史的角度去看，這種理論卻是不完善的，至少它忽略了中國戲劇傳播展演的的另一路徑——即作為小傳統的民間演劇的文化背景。

比如以遍及全國被稱作「戲祖」、「戲娘」的目連戲來說，它就是道道地地的民間戲曲。明末祁彪佳《遠山堂曲品》評價目連戲說：「全不知音調，第效乞食瞽兒沿門叫唱耳。」可見這類民間戲曲是不講求什麼韻味、腔調的，然而目連戲在民間每每演出時都是「轟動村社」，其影響力不可謂小，「其中劉四娘唱『三大苦』，尤為婦女聖

50 路文彬：《視覺文化與中國文學的現代性失聰》（合肥市：安徽教育出版社，2008年），頁72。

經、口頭禪。……徽郡自朱子講學後，由宋逮清七百餘年，紫陽學派，綿綿不絕。江、戴興而皖派經學複風靡天下，然支配三百年來中下社會之人心，允推鄭氏。」[51] 具有「支配三百年來中下社會之人心」遠遠勝過文人士夫的經學、道學的絕大力量，可見目連戲在思想方面的影響力，這自然不是唱腔之功所能做到的。

　　目連戲也許在唱腔方面不好「聽」，缺乏「韻味」，但它絕對好「看」，《陶庵夢憶》卷六《目蓮戲》就形象地說明了這一點：「搬演目蓮，凡三日三夜。四圍女臺百什座，戲子獻技臺上，如度索舞絙、翻桌翻梯、筋斗蜻蜓、蹬壇蹬臼、跳索跳圈，竄火竄劍之類，大非情理。凡天神地祇、牛頭馬面、鬼母喪門、夜叉羅剎、鋸磨鼎鑊、刀山寒冰、劍樹森羅、鐵城血澥，一似吳道子《地獄變相》，為之費紙札者萬錢，人心惝惝，燈下面皆鬼色。戲中套數，如《招五方惡鬼》、《劉氏逃棚》等劇，萬餘人齊聲吶喊，……真是以戲說法。」[52]

　　它的好看在於它真實、切己、火爆、熱鬧，與人生打成一片，娛樂與教化融為一體，宗教儀式與倫理秩序彌縫無間。《清稗類鈔·戲劇類·新戲》談到四川民間演出目連戲的情景時說：「其劇至劉青提初生演起，家人瑣事，色色畢俱，……凡風俗宜忌及禮節威儀，無不與真者相似。……唱必匝月，乃為劇終。……此劇雖亦有唱有做，而大半以肖真為主，若與臺下人往還酬酢，嫁時有宴，生子有宴，既死有吊，看戲與作戲人合而為一，不知孰作孰看。衣裝亦與時無別，此與新戲略同，惟迷信之旨不類耳。可見俗本尚此，事皆從俗，裝又隨時，故入人益深，感人益切，視平詞鼓唱，但記言而不記動者，又進一層，具老嫗能解之功，有現身說法之妙也。」[53]

51 轉引自劉禎：《中國民間目連文化》（成都市：巴蜀書社，1997年），頁340。

52 〔明〕張岱著，馬興榮點校：《陶庵夢憶·西湖夢尋》（北京市：中華書局，2007年），頁72。

53 〔清〕徐珂：《清稗類鈔》（北京市：中華書局，1984年），第11冊，頁5025。

　　這裡的戲劇與其說是故事的表演，卻更似真實人生歷程的摹擬；亦非單純的宗教儀式，而是生活百態的展演，「戲劇反映民間的文化形式，戲劇的歷史正是民眾的生活史。」[54]其形態「無不與真者相似」；其效果則「看戲與作戲人合而為一」；其功能「有現身說法之妙也。」人生如戲、戲如人生，既寫實又逼真，故而論者才會誤將民間目連戲等同於當時「專取說白傳情，絕無歌調身段」、演來「如真家庭，如真社會」的「新戲」即話劇。錢穆說中國戲劇之長處，一在「其與真實人生之有隔。西方戲劇求逼真，說白動作，完全要逼近真實，要使戲劇與人生間不隔。但中國戲劇則只是遊戲三昧。中國人所謂做戲，便是不真實，主要在求與真實能隔一層。因此要抽離，不逼真」；二在「能純粹運用藝術技巧來表現人生，表現人生之內心深處，來直接獲得觀者聽者之同情。一切如唱工、身段、臉譜、臺步，無不超脫凌空，不落現實。」[55]如此種種，符合對大傳統文人戲曲形態之描述，於民間目連戲而言，則不啻有南轅北轍、凌空蹈虛之嫌。

　　田仲一成《中國演劇史‧序論》指出：「中國戲劇史研究雖然有百年左右的歷史，但它的研究視角主要著眼於宮廷和妓院演員所演的都市戲劇，而農村中的戲劇幾乎沒有被關注。劇本出於有教養的文人之手，並經由宮廷、妓院戲子加以表演的雅曲，被視作中國戲劇、戲曲精華之所在，而經由農民和市井演員所演出的農村戲劇，則被視作沒有文學價值的『地方戲』而受到輕視，在戲劇史中只是附帶言及。」[56]田仲一成將祭祀戲劇作為中國戲劇的起點，見仁見智，學術界對此尚有爭議，暫不必論，但其試圖在大傳統精英戲劇史之外，構建一部民間戲劇演出史，其視角和方法值得我們反思。

54 邱坤良：《臺灣劇場與文化變遷》（臺北市：台原出版社，1997年），頁29。
55 錢穆：《中國文學論叢》（北京市：生活‧讀書‧新知三聯書店，2005年），頁172、176。
56 胡忌主編：《戲史辨》（北京市：中國戲劇出版社，1999年），頁174。

五

　　從中國戲劇發展的兩條路徑可以看出，相對而言，大傳統的士大夫文化總是趨向精緻化、極致化，表現在戲劇上，注重文學性、講究格律，語言追求典雅，喜聽折子戲，舞臺動作傾向於表現的寫意，將人生藝術化，可稱之為「聽門道」之聽戲；而小傳統的民間戲劇文化質樸、粗糙，注重場上表演，語言通俗，喜看連臺本戲，舞臺動作傾向於再現的寫實，將藝術生活化，可稱之為「看熱鬧」之看戲。當然，這只是粗率的概括，大小傳統並非截然獨立，而是互相交流並影響的，崑山腔、弋陽腔最初均屬於民間形態的土腔，後來分道揚鑣，雅俗迥異，然而至晚明弋陽腔卻又進入宮廷演戲，漸趨於雅；同時，民間卻一直有「草崑」、「粗崑」的野臺表演。京劇本是從民間萌芽開出的一朵野花，但又與雅部合流生長、吐蕊結果，故中國戲曲是聽戲和看戲雙線並存、交叉發展的歷史過程。文學與舞臺、寫實與寫意、聽戲與看戲的分野與綜合，反映出中國戲曲文化錯綜複雜的雙重屬性。

　　李潔非在〈死與美──對古典戲曲命運的理性認識〉以及續篇〈不以心損道，不以人助天〉等論文，提出古典戲劇「作為一種現實的藝術品種而面臨的衰退局面」的命題震撼了學界，他認為古典戲曲「表演的最高境界是形式本身的完美性」，對於京劇流派的風格來說，「它不是有形的定量的知識，而是一種無形的只通過聽覺去感覺的因素。古典戲曲的很多內容，確如莊子所說，只可意會，不可言傳，以神遇而不以目視，官知止而神欲行。」[57]李文僅單向度地以「聽戲」的「形式本身的完美性」的定義替代為整個古典戲曲的本

57 李潔非：〈不以心損道，不以人助天──〈死與美〉續篇〉，《上海戲劇》1993年第3期。

質，從而得出了「古典戲曲的『衰退結局肯定是無可挽回的』」這一結論，究其實質，這不過是為大傳統戲劇奏響的挽歌，卻忽視了作為「看戲」的小傳統民間戲劇草根的韌性，其偏頗便在所難免了。

從詞源上講，看與聽在古代頗有一致的時候，即「看」同時也有「聽見，聞聽」之意。如古代小說中常常出現的「看官聽說」：「這裡，『看』並非局限於我們通常所理解的只適用於視覺，它在較早的時候起，就可以作聞聽的解釋，而不是作為讀本出現以後才具有的那一層閱讀的意味。例如杜甫〈夜宿西閣曉呈元二十一曹長〉中有詩句云：『看君話王室，感動幾銷憂。』」[58]這裡的「看」體現的是一種在場性和劇場性。故看官既是聽眾也是觀眾，「看戲」，實亦包含「觀戲」與「聽戲」，戲曲既然是時空藝術的綜合，理論上說也應該是聽覺藝術和視覺藝術的綜合。

從民初提出戲曲改良的口號以來迄今百餘年歷史，對戲曲的形式美，批評者大多認同，而吶喊得最響的對舊戲內容和思想內涵的不滿，殊不知聽戲和看戲是矛盾的複合體，雙方都有自身存在的價值，也各有其相應的受眾群體，本來可各自獨立並存，亦可互相借鑒。既可聽又可看的戲當然是最理想的、最完美的，然而如果不能做到「兼美」，又何妨各行其是？！余上沅《舊戲評價》云：「寫實派偏重內容，偏重理性；寫意派偏重外形，偏重感情。只要寫意派的戲劇在內容上，能夠用詩歌從想像方面達到我們理想的深邃處，而這個作品在外形上又是純粹的藝術，我們應該承認這個戲劇是最高的戲劇，有最高的價值。」這種既純粹又理性的戲劇自然最好但也最難得。論者一般皆批評余上沅的「國劇運動」體現的是一種超政治、超人生的形式主義復古派觀念，其實不然。作為最早提出「寫意」戲劇的余上沅來講，他對古典戲曲的弊病看得是很清楚的：「舊戲之格律空洞最大的

58 詹丹、孫遜：《漫說金瓶梅‧且說「看官聽說」》（北京市：人民文學出版社，2007年），頁88。

原因，在劇本內容上面。雜劇裡分出的十二科，便足以代表中國全部戲劇。後人因襲摹仿，始終沒有跳出這一堆圈套。」[59]余上沅等人的國劇運動其實並不反對改革內容，並非只以純形為藝術最高目的而「蹈入藝術至上主義的泥沼裡」，[60]他們主張戲劇是為人生，但是更要藝術地表現人生。在傳統的現代化過程中，人們最關注戲劇的文學性、思想性，但聞一多早已經談得很清楚了：「哪一件文藝，完全脫離了思想，能夠站得穩呢……但是文學專靠思想出風頭，可真是沒出息了。」「你儘管為你的思想寫戲，你寫出來的，恐怕總只有思想，沒有戲。果然，你看我們這幾年來所得的劇本裡，不是沒有問題，哲理，教訓，牢騷，但是它禁不起表演。」[61]反觀今天的戲劇，卻不免讓人有「蹈入現代化泥沼」裡的危機感。

59 季玢編：《中國現代戲劇理論經典》（蘇州市：蘇州大學出版社，2008年），頁141。

60 馮乃超：〈中國戲劇運動的苦悶〉，周靖波主編：《中國現代戲劇論》（北京市：北京廣播學院出版社，2003年），頁199。

61 聞一多：〈戲劇的歧途〉，周靖波主編：《中國現代戲劇論》，頁132。

作為民俗的中國戲劇史與戲劇史中的民俗

　　鍾敬文先生說：「人民生活在民俗當中，就像魚類生活在水裡一樣。」[1]中國戲劇與民俗的關係亦可作此理解。「中國戲劇形成於民間，民間社會的組織結構、風俗習慣、宗教信仰、經濟基礎等因素共同構成的物質文化環境，是中國戲劇得以誕生和生存的土壤。」[2]戲劇學與民俗學不僅在研究對象上有共同的交集──民間戲曲，民俗學中諸如宗教信仰、歲時節慶、人生禮儀等等亦無不與戲劇關係密切，這意味著二者在理論資源與研究範式上可以互相觀照，互為鏡鑒。戲劇不僅是文學藝術，亦是古老宗教、信仰、儀式等民俗的「活」的展演資料；既是詩歌韻文、歌謠俚曲的演唱，也是代代相傳的生動的風俗畫，這是我們從民俗角度進行跨學科研究得以成立的前提。因而，在民俗學的視域觀照下，戲曲研究為我們展現了另外一個天地。

一

　　據鍾敬文《民俗學概論》云：「民俗，即民間風俗，指一個國家或民族中廣大民眾所創造、享用和傳承的生活文化。」[3]在中國，「民俗」一詞很早就已出現，但「民俗學」作為學科名詞正式出現一般認

1　鍾敬文：《新的驛程》（北京市：中國民間文藝出版社，1987年），頁444。
2　解玉峰：〈民俗學對中國戲劇研究的意義與局限〉，《學術研究》2007年第9期。
3　鍾敬文：《民俗學概論》（上海市：上海文藝出版社，1998年），頁1。

為是在一九二二年北京大學《歌謠》週刊的《發刊詞》上。一九二〇年北京大學歌謠研究會成立，學人們開始自覺運用民俗學視角來考察中國文化和文學，其中不乏論及戲曲者。

　　戲劇產生於民俗中，從戲劇的起源看得明白：戲劇起源與原始宗教和儀式活動有密切聯繫，「儀式就是藝術的胚胎和初始形態。」[4]「儀式和藝術具有相同的根源，它們都源於生命的激情，而原始藝術，至少就戲劇而言，是直接由儀式中脫胎而出的。儀式是戲劇之源。」[5]上古一直持續至今的祭祀禮儀的民俗活動，可以說就是一場戲劇的表演，它具備了劇場、演員、表演和觀眾這幾大要素。如蠟祭、儺祭、楚辭《九歌》等，既是民間祭祀歌舞，也是具有戲劇特徵的表演。「越是早期，戲劇活動與民俗文化的關係越緊密，甚至難以遽分。儺與巫是人們認識、研究戲劇早期形態和發生的重要對象和形態。」[6]「作為一種表演行為，戲曲首先離不開一個『場』——表演行為發生的空間和時間，而這個「場」就是民俗文化。」[7]

　　中國戲劇產生於民俗並存在於民俗，故戲劇有著與民俗同質同構的屬性，即俗文化、民間文化的特徵。「中國戲曲確為民間產物，為民間所愛好，也在民間自我成長，其精神和傳統長存在民間。」[8]

　　民俗的集體性、傳承性、穩定性、類型性和規範性等特點，同時也是戲劇的特徵。民俗是集體性行為，民間戲劇的主體也是民眾，陸游〈稽山行〉詩云：「太平處處是優場，社日兒童喜欲狂。」劉克莊〈即事〉詩云：「抽簪脫袴滿城忙，大半人多在戲場。」這些詩形容

4　〔英〕簡・哈里森著，劉宗迪譯：《古代藝術與儀式》（北京市：生活・讀書・新知三聯書店，2008年），頁134。

5　〔英〕簡・哈里森著，劉宗迪譯：《古代藝術與儀式》，頁108。

6　劉禎：〈戲曲與民俗文化論〉，《戲曲研究》第70輯（北京市：文化藝術出版社，2006年），頁32。

7　劉禎：〈戲曲與民俗文化論〉，《戲曲研究》第70輯，頁30。

8　唐文標：《中國古代戲劇史》（北京市：中國戲劇出版社，1985年），頁138。

的就是全民參與，樂此不疲的看戲情境，所謂「老稚相呼」，「一國若狂」。[9]連閨閣婦女亦難禁止，清道光、咸豐年間，江浙一帶婦女，打聽得某處演戲，「則約妯娌，會姊妹，帶兒女，邀鄰舍，成群結隊，你拉我扯，都去看戲，做一日看一日，做一夜看一夜，全然不厭。」（清余治《得一錄》卷十一之二）[10]演出時更是熱鬧非凡，自由開放，臺上臺下，打成一片，以至於「看戲與作戲人合而為一，不知孰作孰看。」（《清稗類鈔・戲劇類・新戲》）

　　民俗特性在民間節慶的戲劇表演中體現的最為集中、明顯。「節日是活動著的民俗博物館。每個節日都有民俗意味很濃的活動內容。」[11]中國傳統節慶如春節、元宵節、清明節、端午節、中秋節、重陽節等，還有宗教節日如四月初八佛祖誕辰，七月十五佛教盂蘭盆會等，戲劇往往在這些節日上演，這意味著戲劇的演出成為節日的表徵。

　　另外，戲劇演出常與神廟社日的迎神祭賽相關。民俗儀式中所包含的戲劇種類繁多，有多少儀式的存在，就有多少種名義的戲曲演出的參與，如各地廟會演戲，名目繁多：「立春前一日有『迎春戲』；正月十五有『上元戲』（有的地方稱『游神戲』）；二月初二搭草臺演『土地戲』；二三月間為祈年而演『春臺戲』；清明節有『踏青戲』；三月三有北帝誕辰戲；……五月初五有龍舟戲；五月十三有關帝廟會戲；七月十五，中元節演出目連戲……廟會其實可以稱為宗教戲劇節。」[12]此外，民間日常的婚喪嫁娶、紅白喜事常伴有戲劇演出，故戲劇的演出往往與各種民俗禮儀活動相疊合，成為民俗活動的一個組成部分。

9　詳見趙山林：〈論古代戲曲民俗〉，《詩詞曲論稿》（北京市：中華書局，2006年），頁206-209。

10　詳見趙山林：《中國戲曲觀眾學》（上海市：華東師範大學出版社，1990年），頁106。

11　鄭傳寅：〈節日民俗與古代戲曲文化的傳播〉，《東南大學學報》2004年第1期。

12　鍾敬文：《民俗學概論》（上海市：上海文藝出版社，1998年），頁354、355。

　　民俗不僅是生活的存在，還是生活的過程。節日慶典、迎神祭賽、婚喪嫁娶之外，集市貿易、賓主自娛、市井消閒等場合也是戲曲演出的空間，這個演劇空間也同時是民眾休閒聚會、往來交際、公共活動的空間環境。看親戚、會朋友，相親、定親甚至調情、私會等各種世俗活動也借此完成。這時候戲劇已經融入到民俗生活中，當它和老百姓日常生活密切相關，以致無法分離時，民間戲劇就不單純是一種儀式、藝術表演或者娛樂活動，它已成為普通民眾的一種生活方式了。這種生活方式，非簡‧哈里森所謂的「一種想像的生活」，[13]借用俄羅斯學者巴赫金的話，反倒是類似「狂歡式」的：「是沒有舞臺、不分演員和觀眾的一種遊藝。在狂歡中所有的人都是積極的參加者，所有的人都參與狂歡戲的演出。」[14]「在狂歡節上是生活本身在表演，而表演又暫時變成了生活本身。」[15]雖然達不到「翻了個的生活」、「反面的生活」的程度，也不可能「為人們在整個官方世界的彼岸建立了第二個世界和第二種生活。」但部分地脫離了日常生活的辛勤勞作和刻板單調，而得到片時的放縱，其狂歡的諸範疇如「親昵」、「插科打諢」、「俯就」、「粗鄙」和「兩重性」等特點在一定程度上存在於節慶戲劇展演的民俗活動中。[16]

　　民俗是生活，同時亦是傳統。傳統文化的傳承除了靠文字和口頭之外，還有賴於行為方式（模式）即民俗來傳播傳承。因為「民間的往往是真正民族的。真正可以透見民族性的不是正教，而是俗信迷信；

13　〔英〕簡‧哈里森著，劉宗迪譯：《古代藝術與儀式》（北京市：生活‧讀書‧新知三聯書店，2008年），頁137。

14　巴赫金，白春仁等譯：《詩學與訪談‧陀思妥耶夫斯基詩學問題》（石家莊市：河北教育出版社，1998年），頁161。

15　巴赫金著，李兆林、夏忠憲等譯：《拉伯雷研究》（石家莊市：河北教育出版社，1998年），頁9。

16　詳見巴赫金著，白春仁等譯：《詩學與訪談‧陀思妥耶夫斯基詩學問題》（石家莊市：河北教育出版社，1998年），頁161-162。

不是正史，而是軼史傳說、神話；不是正統文學，而是民間文學；不是教會規範，而是民間風俗習慣。」[17]從民俗事象的傳承來看，「戲曲劇本中的古代民俗、民俗學視野中的中國戲曲，是互為表裡、相輔相成的兩個系統。」[18]一部中國戲曲史同時也應當是「一部中國戲曲民俗流變史。」[19]古代戲劇作品中保存了許多民俗學、宗教學資料，對這些不瞭解，就不能正確地、透徹地解讀作品。如元雜劇《桃花女破法嫁周公》就是一個典型，這個劇本的內涵，絕不只是古代婚俗的反應而已。「桃花女」具有生產、增殖、完成婚姻、宗族保護神以及驅邪避魔等象徵涵義，故「《桃花女》為祈求長生、子孫綿延的祈福與除煞劇目，融劇戲與儀式於一身，此與中國社會以宗族為基本核心結構，以及因應廟會節慶的演出時機有密切的關聯性。」[20]

　　從戲劇結構上說，我國戲劇的故事模式化、情節雷同化、人物類型化等特點屢遭詬病。如明王驥德《曲律》稱：「元人雜劇，其體變幻者固多，一涉麗情，便關節大略相同。」李漁也說：「十部傳奇九相思」，清梁廷枏《曲話》云元人神仙道化雜劇：「疊見重出，頭面強半雷同。」「關目、線索，亦大同小異，彼此可以轉換。」近代以來，王國維《宋元戲曲史》說元雜劇：「關目之拙劣，所不問也；思想之卑陋，所不諱也；人物之矛盾，所不顧也。」吳梅《顧曲塵談》則有「明人厭套」之批評；當代學者如徐扶明《元代雜劇藝術‧戲劇結構》則以情節之陳套為雜劇結構通病。[21]

　　然而已有學者指出，如果以民俗學的眼光來看，「關節大略相同與其說是『一短』，毋寧說是俗文學身份的認證。」[22]並引述鍾敬文和

17　高丙中：〈民俗生活：民俗學的研究對象和學術取向〉，《民俗研究》1991年第3期。

18　翁敏華：〈雜劇〈百花亭〉與宋元市商民俗〉，《文學遺產》1999年第3期。

19　趙山林：〈論古代戲曲民俗〉，《詩詞曲論稿》（北京市：中華書局，2006年），頁200。

20　蔡欣欣：《臺灣戲曲研究成果述論》（臺北市：國家出版社，2005年），頁155。

21　徐扶明：《元代雜劇藝術》（上海市：上海文藝出版社，1981年），頁143-145。

22　戴峰：〈論民俗與戲曲的關聯〉，《湖北社會科學》2007年第3期。

鄭振鐸的觀點，鍾敬文先生說：「上層社會的文學越個性化（儘管在某些方面也有共通之處），就越被認為有價值。民俗文學則不然，它一般是具有類型化特徵的。」「它是群眾在共同需要、共同心理的基礎上所形成的和不斷給予陶煉的結果。」[23]鄭振鐸則認為這種類型性與作家文學有意模擬不同：「（俗文學）她的模擬是無心的，是被融化了的；不像正統文學的模擬是有意的，是章仿句學的。」[24]

　　以上探討頗有啟發，可以補充的是，我國戲劇情節模式化的特徵，固然與民俗節慶的功能相關，但最根本的原因是由戲劇和民俗在本質特徵上的一致性所決定的。「民俗的根本特徵是類型的或模式的、是傳承的和傳播的。這都在說明，一種民俗事象如果不具備相對穩定性，就不成其為民俗。」[25]類型性是民俗的質的規定性，故民俗既是一種生活方式，也是一種文化模式。它不是個別的，一次性的，而是無數次生活的重複和再現。民俗模式往往表現為一套完整的表演程式，戲劇不過是對這套模式的摹仿和再現罷了。

二

　　從社會功能上看，民俗和戲劇都具有教化、規範、維繫和調節等意識形態功能。「中國鄉間與市井的戲曲活動，是民間重要的公共生活儀式，而且為他們提供了集體認同的觀念與象徵、價值與思維模式，包括肯定現實秩序的正統觀念與否定現實秩序的烏托邦因素。戲曲在相當大的程度上構成宗法社會公共機制與文化意識形態基礎，塑

23　鍾敬文：〈民俗文化學發凡〉，《北京師範大學學報》1992年第5期。

24　鄭振鐸：《中國俗文學史》（北京市：東方出版社，1996年），頁4。

25　趙世瑜：《眼光向下的革命：中國現代民俗學思想史論》（北京市：北京師範大學出版社，1999年），頁17。

造了民間意識形態的形式與觀念。」[26]「豆棚茅舍，鄰里聚談，父誡其子，兄勉其弟，多舉戲曲上之言詞事實，以為資料，與文人學子之引證格言、歷史無異。」[27]教化功能在這裡就開始了。清人余治痛心疾首地說道：「俗語云『風流淫戲做一齣，十個寡婦九改節。』又有云：『鄉約講說一百回，不及看淫戲一臺。』蓋淫戲一演，四方哄動，男女環觀，妖態淫聲，最易煽惑。」[28]周作人《論中國舊戲之應廢》繼承了類似的論調，批評中國舊戲「有害於世道人心」：「在中國民間傳布有害思想的，本有『下等小說』及各種說書；但民間有不識字不聽過說書的人，卻沒有不曾看過戲的人。」[29]周作人和余治批評舊戲「敗壞人心」的內容自然不同，但他們都揭示了戲劇在深入民間民心、傳播教化方面的絕大力量。

　　清劉獻廷《廣陽雜記》卷二云：「余觀世之小人，未有不好唱歌看戲者，此性天中之《詩》與《樂》也；未有不看小說聽說書者，此性天中之《書》與《春秋》也；未有不信占卜祀鬼神者，此性天中《易》與《禮》也。聖人六經之教，原本人情。而後之儒者乃不能因其勢而利導之，百計禁止遏抑，務以成周之芻狗，茅塞人心，是何異壅川使之不流？無怪其決裂潰敗也。」[30]劉獻廷指出儒家大傳統的六經為民間小傳統的戲曲小說之前身，說明戲劇的傳播教化力量已至精英文化階層也不能漠視、無法禁止的程度，故要為其尋找經典上的理

26 周寧：《想像與權力：戲劇意識形態研究》（廈門市：廈門大學出版社，2003年），頁44。

27 高勞：〈談屑‧農村之娛樂〉，《東方雜誌》第14卷第3號。轉引自小田：《江南場景：社會史的跨學科對話》（上海市：上海人民出版社，2007年），頁141。

28 〔清〕余治：《得一錄》卷11之2，見王利器輯錄：《元明清三代禁毀小說戲曲史料》（增訂本）（上海市：上海古籍出版社，1981年），頁312。

29 周靖波主編：《中國現代戲劇論──建設民族戲劇之路》（北京市：北京廣播學院出版社，2003年），頁81。

30 〔清〕劉獻廷：《廣陽雜記》（北京市：中華書局，1957年），頁106。

論依據，後來更有「讀書即是看戲，看戲即是讀書」（梁章鉅《浪跡續談》卷六）的彌縫之論。而劉獻廷說：「戲文小說，乃明王轉移世界之大樞機，聖人復起，不能舍此而為治也。」[31]其言論之激烈大膽，讓我們不由想起梁啟超和陳獨秀等人的大聲疾呼：「欲新一國之民，不可不先新一國之小說。」「今日欲改良群治，必自小說界革命始；欲新民，必自新小說始。」[32]「戲園者，實普天下人之大學堂也；優伶者，實普天下人治大教師也。」「戲曲改良，則可感動全社會，雖聾得見，雖盲可聞，誠改良社會之不二法門也。」[33]則劉之所論不啻為近代以來梁、陳提倡小說革命、戲曲改良的先聲。

　　民間戲劇演出的慶典活動，除了教化，還同時伴有娛樂、消遣的功能。民俗與戲劇有著共同精神追求和心理機制──即熱鬧。民俗活動的基本精神指向是「求喜尚樂」，也是與民俗本質同構的中國戲劇的基本屬性之一。[34]明邱濬《五倫全備記·副末開場》云：「亦有悲歡離合，始終開闔團圓。……不免插科打諢，妝成喬態狂言。戲場無笑不成歡，用此竦人觀看。」熱鬧中自然少不了詼諧。乾隆時許道承《綴白裘十一集序》云：「事不必皆有徵，人不必盡可考，有時以鄙俚之俗情，入當場之科白；一上氍毹，即堪捧腹。此殆如東坡相對正襟捉肘，正爾昏昏欲睡，忽得一詼諧訕笑之人，為我持羯鼓解醒，其快當何如哉！」[35]戲謔幽默的科諢正是「看戲之人參湯也。」（李漁《閒情偶寄·詞曲部·科諢》）。

31　〔清〕劉獻廷：《廣陽雜記》，頁107。

32　梁啟超：《論小說與群治之關係》，阿英編：《晚清文學叢鈔·小說戲曲研究卷》（北京市：中華書局，1960年），頁14、19。

33　陳獨秀：《論戲曲》，阿英編：《晚清文學叢鈔·小說戲曲研究卷》（北京市：中華書局，1960年），頁52、54。

34　王長安：〈從民俗角度看戲劇形態〉，《戲劇藝術》1994年第3期。

35　〔清〕錢德蒼編選，汪協如點校：《綴白裘》（北京市：中華書局，2005年），第6冊，頁1。

　　這種熱鬧和狂歡甚至有放縱和破壞的力量，「某些重要的宗教儀典經常會使人想起節日的觀念。反過來說，不管每次節日的起因有多麼平常，也多少會帶有某些宗教儀典的特徵。因為在任何情況下，它都是可以把大家召集起來，使大家共同行動，激發起一種歡騰的狀態，有時甚至是譫狂的狀態，這種狀態與宗教狀態之間不無密切關係。它可以使個體從他的日常事務和日常關注中解脫出來。於是我們從這兩種情況下發現了同樣的現象：有喊聲，有歌聲，有音樂聲，還有暴烈的活動和舞蹈，人們尋找著刺激，用來增加自己的活力。經常可以看到，群眾節日不僅會帶來過激的行為，還會使人們丟掉合法與不合法之間的界限。」[36]

　　這種狂歡境界，類似英國人類學家維克多・特納的「閾限」概念。閾限，即一個過渡儀式的階段，「戲劇以其類似儀式的表演性，給予參與者一個中介歷程的階段，借表演譬喻人生，使參與者以及表演者都因之而投入新境界，其引導與轉移的力量，經常是超出想像之外的。」[37]此新境界也就是特納所說的「交融」：「（閾限）提供了一個卑微與神聖，同質與同志的混合體。」[38]它同時也是超越社會結構、反結構的。結構，按照特納的定義，即「結構是一個分類性的體系；是一個對文化和自然進行思考，並為個人的公共生活賦予秩序的模式。」故所謂結構即指主流的國家權力的意識形態和上層社會知識分子的精英文化階層建構的體系，而「交融」就是要顛覆這種既定的社會結構規範，混同神聖和世俗的界限，「交融與閾限的形式，進入到了結構的縫隙之處；以邊緣的形式，進入到了結構的邊緣之處；以地

36　〔法〕涂爾幹：《宗教生活的基本形式》（上海市：上海人民出版社，2006年），頁364。

37　李亦園：〈民間戲曲的文化觀察〉，《李亦園自選集》（上海市：上海教育出版社，2002年），頁259。

38　〔英〕維克多・特納著，黃劍波、柳博贇譯：《儀式過程——結構與反結構》（北京市：中國人民大學出版社，2006年），頁96。

位低下的形式，進入到了結構的底層之處。幾乎每一個地方，人們都認為交融是神聖的或是『聖潔的』，這可能是因為，交融逾越或化解了那些掌控『已經建構』和『制度化』了的關係的規範，同時還伴隨著對前所未有的能力的體驗。」其方式是「通過戲謔和嘲弄，將交融滲透到整個社會之中去。」[39]

戲謔和嘲弄中天然有一種自由的、批判的精神在，是非官方或與官方對立的民間真理的本質：「狂歡廣場式的自由自在的生活，充滿了兩重性的笑，充滿了對一切神聖物的褻瀆和歪曲，充滿了不敬和猥褻，充滿了同一切人一切事的隨意不拘的交往。」[40]它是可以和結構抗衡的來自小傳統的民間精神：「它有意迴避了政治意識形態的思維定勢，用民間的眼光來看待生活現實，更多的注意表達下層社會，尤其是農村宗法社會形態下的生活面貌。它擁有來自民間的倫理道德信仰審美等文化傳統，雖然與封建文化傳統有著千絲萬縷的聯繫，但具有濃厚的自由色彩，而且帶有強烈的自在的原始形態。」[41]正所謂「小結構梆子秧腔，乃一味插科打諢，警愚之木鐸也。」（程大衡評《綴白裘合集序》）亦即李漁所謂：「於嘻笑詠諧之處，包含絕大文章。……乃引人入道之方便法門。」（《閒情偶寄‧科諢》）由此可見，特納的「閾限」探討的是儀式，和巴赫金的從文學層面所論的「狂歡」雖有角度之別，但在戲劇表演上，二者有著兩重性、邊緣性、模糊性、顛覆性、對抗性等共同的精神特質。

民俗對戲劇的審美形態的影響體現在悲劇觀上，我國戲劇大多是「始於悲者終於歡，始於離者終於合，始於困者終於亨」（王國維

39　〔英〕維克多‧特納著，黃劍波、柳博贇譯：《儀式過程——結構與反結構》，頁129、203。

40　巴赫金著，白春仁等譯：《詩學與訪談‧陀思妥耶夫斯基詩學問題》（石家莊市：河北教育出版社，1998年），頁170。

41　陳思和：《中國當代文學關鍵詞十講》（上海市：復旦大學出版社，2002年），頁131。

《紅樓夢評論》），崇尚大團圓結局而缺乏西方意義上的悲劇，這一點
屢遭批判，例如胡適認為「中國文學最缺乏的是悲劇的觀念」，批判
這樣的作品為「說謊的文學」：「這種『團圓的迷信』乃是中國人思想
薄弱的鐵證。」「不耐人尋思，不能引人反省。」[42]但不少學者反思五
四以來激烈反傳統文化的弊端，有學者從民俗的向度做出了可貴的探
索，提出元雜劇以喜劇為主、即使悲劇中也時而來點插科打諢或穿插
一些喜劇因素，且以大團圓結局為多的原因：「元劇是以娛樂觀眾、
撫慰觀眾的情感為主要價值取向的。」[43]還有學者反對魯迅把中國人
的「團圓心理」和「國民性的問題」相聯繫，並從節慶民俗與戲劇生
產之關係來探討，認為：「這些以喜慶為突出特點的節日制約著戲曲
藝術生產，對戲曲文化提出了趨吉避凶、增壽添福的喜樂要求，最終
鑄成了戲曲喜多於悲的藝術特色。」[44]這樣的觀點客觀而切實地道出
了被人們忽視的民俗文化對戲劇表演形態產生的影響和制約的力量。

三

　　雖然民俗和戲劇的產生和研究很早就開始了，但是作為一門學
科，民俗學與現代意義上的戲劇學的研究均不過百餘年的歷史，回溯
兩門學科研究之始，二者已經有了交叉學科的研究趨向。

　　從戲劇研究的角度來講，作為中國近代戲劇研究奠基人的王國
維，以古史考證的方法，從文學、學術的角度來研究戲劇，雖然沒有
明確的民俗意識，但在戲劇起源問題上，他已敏銳地發現了宗教、儀

42　胡適著，歐陽哲生編：〈文學進化觀念與戲劇改良〉，《胡適文集·胡適文存》（2）
　　（北京市：北京大學出版社，1988年），頁122-123。

43　吳晟：〈元劇俗文化特徵探論〉，《廣州師院學報》（社會科學版）2000年第9期。

44　參見鄭傳寅：〈古典戲曲大團圓結局的民俗學解讀〉，《戲曲藝術》2004年第5期；
　　〈節日民俗與古代戲曲文化的傳播〉，《東南大學學報》2004年第1期。

式等民俗與戲劇的關係。《宋元戲曲史》開篇就探討了戲劇和原始宗
教儀式的關係，他認同蘇軾的「戲禮」說，並提出戲劇起源於巫：
「蓋群巫之中，必有象神之衣服形貌動作者，而視為神之所馮依：故
謂之曰靈，或謂之靈保」，「是則靈之為職，或偃蹇以象神，或婆娑以
樂神，蓋後世戲劇之萌芽，已有存焉者矣。」「後世戲劇，當自巫、
優二者出。」[45]此說一出，影響極大，陳夢家、馮沅君、聞一多等
人，從不同角度對戲劇源於巫的觀點進行補充論證。如聞一多在〈什
麼是《九歌》〉就指出：《九歌》是「他們是在祭壇前觀劇——一種雛
形的歌舞劇，我們則只能從紙上欣賞劇中的歌辭罷了。」[46]馮沅君對
最早的戲劇演員俳優進行研究，指出：「古優的遠祖，導師、瞽、
醫、史的不是別人，就是巫。」[47]

　　其他學者雖未必同意其說，但或多或少都受到王氏的啟發，許地
山、孫楷第、周貽白、董每戡、任二北等人也結合宗教、祭禮、儀式
等民俗進行考察。然而遺憾的是，一九五〇年代以來，王國維提出的
這個重要命題受到冷落，直到八十年代才發生了根本的改變。受到
「世界戲劇史上最宏偉的工程——《中國戲曲志》的編輯與出版」[48]
以及臺灣學者王秋桂主持開展的「中國地方戲與儀式之研究」——
「二十世紀中國民間文化的最宏偉的田野調查工程之一」[49]等內外因
素的影響，民間戲劇、地方戲尤其是儺戲等研究逐漸興起高潮。大多
數學者除了認同戲劇的起源與巫的關係之外，都認為對於戲劇的生存
和發展，巫與巫術、宗教祭祀、民間信仰等民俗都起到了重要作用。

45 王國維：《宋元戲曲史》（上海市：上海古籍出版社，1998年），頁3、4。

46 孫黨伯等主編：《聞一多全集·楚辭編》（武漢市：湖北人民出版社，1993年），第5
　　冊，頁351。

47 馮沅君：〈古優解〉，《馮沅君古典文學論文集》（濟南市：山東人民出版社，1980
　　年），頁13。

48 于建剛、孫紅俠：〈對戲曲民俗學學科建構的若干思考〉，《藝海》2009年第6期。

49 劉錫誠：〈文化對抗與文化整合中的民俗研究〉，《理論與創作》2003年第4期。

　　不過，一九八〇年代中國戲劇與祭祀儀式關係的研究成為學術界的熱門課題，從理論資源上講，不是來自王國維，而主要與西方人類學的影響有關，如英國學者簡・艾倫・哈里森（Jane Ellen Harrison, 1850-1928）及其所著的《古代藝術與儀式》，此書想證明的是：「藝術和儀式，這兩個在今天看來好像是水火不相容的事物，在最初卻是同根連理的，兩者一脈相承，離開任何一方，就無法理解另外一方。」即「戲劇最初是獻給神的，是從儀式中脫胎而出的。」[50]巧合的是，此書與王國維《宋元戲曲史》同一年出版（1913年），然而哈里森的學說創立了深遠廣泛影響的劍橋學派（或曰「神話—儀式學派」）在二十世紀上半葉的西方學術界盛行一時，而王國維的「巫術說」卻沒有得到這樣的幸運，反過來還要到八十年代以後，借助哈里森的學說才再次引起人們重視，得到了回應和反響、與熱切的張揚。

　　荷蘭學者龍彼得和日本學者田仲一成的學說即是這一派別的典型，他們都認為戲劇源於宗教儀式是世界共通的規律，龍彼得在〈中國戲劇源於宗教儀式考〉中說：「演戲基本的功用即是在表現敬意。娛樂，雖有助於達到相同的目的，卻只是次要的考慮。雇傭一班戲子演出一場或數場戲總不外是為了慶祝壽辰或考試及第，或在超度儀式中對死去的親人表達崇敬之情，或為迎高賓，或為賠禮。對大部分中國人而言，演戲最主要的功用還是在節慶中表現對神的敬意。」[51]田仲一成把中國的地方戲作為宗族集團祭祀儀禮的組成來看待，從宗教祭祀的角度對中國戲曲進行研究，先後出版了《中國的宗族與戲劇》《中國戲劇史》《超度——目連戲以及祭祀戲劇的產生》等著作。田仲一成把祭祀戲劇「特別是與巫術結合的巫系戲劇看作中國戲劇的起

50　〔英〕哈里森著，劉宗迪譯：《古代藝術與儀式》（北京：生活・讀書・新知三聯書店，2008年），頁1、4。

51　〔荷蘭〕龍彼得著，王秋桂等譯：〈中國戲劇源於宗教儀式考〉，《中外文學》第7卷第12期。

點，來重構中國戲劇史。」[52]田仲一成的研究結論雖在學界引起很多
爭論，但其研究方法與視角自有獨到之處。

　　一九八〇年代中期以來以目連戲、儺戲等為代表的祭祀儀式戲
劇、宗教戲劇研究形成了一股持續不斷的熱潮，它改變了單一的以文
獻考證為主的研究方法，而注重深厚民間傳統的活態表演，強調舞臺
表現，將文獻文物與田野考察、戲劇與文化考察結合起來，挖掘其
『活化石』的價值。從思想觀念、理論視野到方法都讓人耳目一新，
成為二十世紀戲劇領域最吸引學者、最有特色的課題之一。

　　儺戲、目連戲的研究拓展了戲劇研究的空間，也改變了戲劇史研
究的面貌，取得了更加豐富的成果，不少學者開始考慮重寫戲劇史的
問題。「現有中國戲劇史所描述的是狹義的『戲劇』，看到儀式與戲劇
關係、看到儺戲的戲劇史才是更為完整的、也是廣義的『戲劇』。」[53]
如王兆乾將戲劇分為觀賞性戲劇與儀式性戲劇，認為兩者在戲劇觀
念、功利目的、演出環境、對象和習俗等諸多方面都存在著不同。儀
式性戲劇原本是戲劇的本源和主流，而觀賞性戲劇只是支流，但傳統
戲劇史卻將觀賞性戲劇作為戲劇的主流，儀式性戲劇反成為遺漏的篇
章。因此，戲劇史應增補儀式性戲劇的篇章，重寫中國戲劇史。[54]康
保成先生在《儺戲藝術源流》中指出，以往的中國戲劇史大體是沿著
一條線索發展的，即宋元以前的前戲劇或泛戲劇形態──宋元南戲、
雜劇──明清傳奇──花部──話劇的輸入。然而，這仍然僅僅是中
國戲劇史一條看得見的明河，而從宗教儀式到戲劇形式，則是中國戲
劇史的一條潛流。並試圖闡明古代戲劇「如何」和「怎樣」從民間典
祀中派生，即解決由「儺」到「戲」的生成過程。作者重點考察打夜

52　〔日〕田仲一成著，雲貴彬、于允譯：《中國戲劇史》（北京市：北京廣播學院出版
　　社，2002年），頁2。

53　劉禎：〈儺戲的藝術形態與形成新探〉，《中國政法大學學報》2010年第3期。

54　王兆乾，胡忌主編：〈儀式性戲劇與觀賞性戲劇〉，《戲史辨》第2輯（北京市：中國
　　戲劇出版社，2001年），頁24。

胡、打連廂、蓮花落和秧歌等演藝形式，認為處於這個過程中的「中間形態」對於戲劇從宗教儀式衍生起著關鍵的作用，可以說作者為解決民間祭典脫離神聖儀式，化為戲劇娛樂的過程做出了有價值的探索。[55]車文明利用豐富的民間演劇史資料提出「賽社獻藝為中國古代戲曲生成與生存的基本方式」的命題。[56]廖奔、劉彥君《中國戲曲發展史》亦將儺戲、目連戲、木偶戲和影戲等作為「特殊戲劇樣式」寫入戲劇史，給予應有的地位。其他較有影響的論著還有如項陽《山西樂戶研究》、傅謹《草根的力量——臺州戲班的田野調查與研究》、董曉萍《鄉村戲曲表演與中國現代民眾》、容世誠《戲曲人類學初探——儀式劇場與社群》等，這些研究很大程度上借鑒了民俗學和人類學的理念和方法，在田野調查的基礎上進行的，它使當代學人對戲劇具有的民間本性產生了更加深刻的理解與認識。

　　劉禎在目連戲的學術背景下則提出民間戲劇的概念，他的《民間戲劇與戲劇史學論》，在戲曲文化學的框架下，大量引入戲曲民俗研究視角，提出「民間戲劇是二十世紀戲劇史研究『缺失』的重要一環，『重寫』戲劇史最根本的是重估和充分認識民間戲劇。」[57]他的〈戲曲與民俗文化論〉對戲曲與民俗的關係更有深入的思考。他指出：「民間文化、民俗文化是戲曲的母體和載體，而戲曲則是這個母體載體中最為活躍、熱鬧和狂野的情緒宣洩和情感表達。」[58]這方面代表性的專著尚有如翁敏華《中國戲劇與民俗》、吳晟《瓦舍文化與宋元戲劇》、羅斯寧《元雜劇和元代民俗文化》等。

55　康保成：《儺戲藝術源流‧緒論》（廣州市：廣東高等教育出版社，1999年），頁3、9。

56　車文明：〈賽社獻藝：中國古代戲曲生成與生存的基本方式〉，胡忌主編：《戲史辨》第2輯（北京市：中國戲劇出版社，2001年），頁91。

57　劉禎、廖明君：〈民間戲劇、戲劇文化的研究及意義〉，《民族藝術》2001年第3期。

58　劉禎：〈戲曲與民俗文化論〉，《戲曲研究》第70輯（北京市：文化藝術出版社，2006年），頁30。

四

　　與王國維不同的是，胡適、鄭振鐸和顧頡剛開創了另外一條從民間文學角度研究戲曲的路向。

　　在五四以來的新文化運動中，胡適提倡整理國故以及推行白話文，把大眾文學納入了研究視野。一九二三年一月胡適在〈國學季刊發刊宣言〉說：「在歷史的眼光裡，今日民間小兒女的歌謠，和《詩三百篇》有同等的位置；民間流傳的小說，和高文典冊有同等的位置。」「我們所謂『用歷史的眼光來擴大國學研究的範圍』，只是要我們大家認清國學是國故學，而國故學包括一切過去的文化歷史。……過去種種，上自思想學術之大，下至一個字，一只山歌之細，都是歷史，都屬國學研究的範圍。」[59]

　　胡適在《新青年》上發表〈文學改良芻議〉，提出「八不主義」，掀起了白話文運動的狂潮。他說：「以今世歷史進化的眼光觀之，則白話文學之為中國文學之正宗，又為將來文學必用之利器，可斷言也。」[60]胡適提倡白話文，當然不僅僅是語言形式方面的改革，重點仍在啟蒙民眾之思想，並產生了極大的影響：「白話文作為工具和武器，極大地加速了啟蒙新文化運動的宣傳鼓動力量和社會影響局面。」[61]胡適在《白話文學史》中提出「白話文學史就是中國文學史的中心部分。……這一千多年中國文學史是古文文學的末路史，是白話文學的發達史。」並說「一切新文學的來源都在民間」，[62]這在當時是振聾發聵之說。

59　歐陽哲生編：《胡適文集・胡適文存二集》（3）（北京市：北京大學出版社，1988年），頁11。

60　歐陽哲生編：《胡適文集・胡適文存》（2）（北京市：北京大學出版社，1988年），頁14。

61　李澤厚：《中國現代思想史論》（合肥市：安徽文藝出版社，1994年），頁95。

62　胡適：《白話文學史・引子》（上海市：上海古籍出版社，1999年），頁2-3。

　　胡適把眼光向下，轉向民間文學，對民俗學的影響很大。在胡適對白話文、民間文學的倡導下，鄭振鐸在《小說月報》第二十卷第三期（1929年3月）上發表了〈敦煌的俗文學〉一文，第一次提出了「俗文學」這個名稱。一九三八鄭振鐸寫出了《中國俗文學史》，在這本著作中他給「俗文學」的下的定義是：「俗文學就是通俗的文學，就是民間的文學，也就是大眾的文學。換一句話，所謂俗文學就是不登大雅之堂，不為學士大夫所重視，而流行於民間，成為大眾所嗜好，所喜悅的東西。」其俗文學所包含的範圍中即有小說、戲曲等。他說：「『俗文學』不僅成了中國文學史主要的成分，且也成了中國文學史的中心。」[63]這個論調和胡適是一脈相承的。

　　鄭振鐸「把俗文學歸到民間文學之內或俗文學即民間文學的觀點，在全國文學研究者中間逐漸催生並形成了一股強大的力量。民間文學理論界遂把用俗文學的觀點和立場研究民間文學的學者，看作是一個流派，稱其為俗文學派。」[64]鄭振鐸寫於一九三二年十二月二日、發表於一九三三年第三十期《東方雜誌》的長文〈湯禱篇〉便是其中一篇他試圖運用人類學、人種志、民俗學等的研究方法和理論解析古代傳說的名篇。

　　胡適提出的「歷史演進法」，其實質即民俗學方法，就是「用故事的眼光解釋古史構成的原因」，這種方法直接影響到民俗學大家顧頡剛，推動了「古史辨派」的形成。顧頡剛關於孟姜女故事的系列研究是中國民俗學史上第一個公認的範例，也是迄今影響最大的一個範例。他的〈孟姜女故事的轉變〉一文在一九二四年發表以後，震驚了當時的學術界。劉半農在給顧頡剛的信中給予極高的評價：「你用第一等史學家的眼光與手段來研究這故事；這故事是二千五百年來一個

63 鄭振鐸：《中國俗文學史》（北京市：東方出版社，1996年），頁1。
64 劉錫誠：〈中國文藝學史上的朱自清〉，《民族藝術研究》2006年第2期。

有價值的故事，你那文章也是二千五百年來一篇有價值的文章。」[65]
顧頡剛以故事的眼光解釋古史構成的原因，用民俗學的材料來印證古
史的方法來自於他看戲和搜集歌謠。他在《我的研究古史計劃》中
說：「老實說，我所以敢大膽懷疑古史，實因從前看了二年戲，集了
一年歌謠，得到一點民俗學的意味的緣故。」[66]「使我知道研究古史
盡可應用研究故事的方法。」「我看了兩年多的戲，唯一的成績便是
認識了這些故事的性質和格局，知道雖是無稽之談原也有它的無稽的
法則。」[67]

　　施愛東〈顧頡剛故事學範式回顧與檢討〉指出：「五四時期的學
者在民俗學的鼓吹與建設過程中，只是從西方借鑒了『folklore』這
樣一個具有『眼光向下』啟蒙意義的新名詞，具體的學科理論與研究
方法並沒有來得及與思想觀念同步介紹到中國。」「顧頡剛將民俗材
料與治史目的相結合的做法，正好為處於鼓吹階段的民俗學開闢了一
條極富中國特色的研究之路：把清代以來盛行的源流考鏡方法引入民
俗研究之中。」[68]王國維關於中國古史研究中紙上材料與地下新材料
相互參證的二重證據法，在近現代中國古史研究領域產生了巨大反
響，顧頡剛則再加上民俗學的方法，形成了文獻、考古材料和民俗材
料的三重證據法，這是革命性的發展：「從這個角度說，顧頡剛的主
張比王國維的主張更具有方法論的革命意義。這一思想在當時無疑已
經具有了文化人類學的學術眼光。顧頡剛對材料的選用及其研究方法
與成績，在傳統的文史學領域具有科學革命的意義。」[69]

　　顧頡剛的研究範式也繼承了胡適的「母題研究法」的影響。一九

65 錢小柏編：《顧頡剛民俗學論集》（上海市：上海文藝出版社，1998年），頁461。
66 顧頡剛：《古史辨》（上海市：上海古籍出版社，1982年），第1冊，頁214。
67 顧頡剛：〈自序〉，《古史辨》（上海市：上海古籍出版社，1982年），第1冊，頁22。
68 施愛東：〈顧頡剛故事學範式回顧與檢討〉，《清華大學學報》（哲社版）2008年第2期。
69 施愛東：〈顧頡剛故事學範式回顧與檢討〉，《清華大學學報》（哲社版）2008年第2期。

二二年十二月三日，胡適在《努力周報》上發表了〈歌謠的比較的研究法的一個例〉，首次提出了異文比較的歌謠研究法，並引入了「母題」這一術語：「研究歌謠，有一個很有趣的法子，就是『比較的研究法』。有許多歌謠是大同小異的。大同的地方是他們的本旨，在文學的術語上叫做『母題（motif）』。小異的地方是隨時隨地添上的枝葉細節。往往有一個『母題』，從北方直傳到南方，從江蘇直傳到四川，隨地加上許多『本地風光』；變到末了，幾乎句句變了，字字變了，然而我們試把這些歌謠比較著看，剝去枝葉，仍舊可以看出他們原來同出於一個『母題』。這種研究法，叫做『比較研究法』。」[70]「母題」（motif）這一術語是由胡適率先介紹到中國的，也首見於此文。胡適在對學生王伯祥的一次談話中說：「故事相傳，只有幾個 motif（介泉譯作主旨）作柱，流傳久遠，即微變其辭。若集攏來比較研究之，頗可看出縱的變痕與橫的變痕。」胡適提出的母題的「比較研究法」在當時影響很大，開闊了人們民俗比較的視野，給人們研究文學和民俗現象以一種新啟示新嘗試。顧頡剛在胡適的這段談話之後附記說：「予擬蒐集此縱橫變易之材料。如《秋胡戲妻》，可自《列女傳》起，至各代樂府，元曲，昆、京、秦各劇，比較觀之。此等著名之故事不甚多，此事頗易為也。又如《蝴蝶夢》，亦可如此勘之。」[71]

　　這種方法對後來的追隨者有很大的影響，其進一步發展，就是對故事類型的研究，如鄭振鐸〈中山狼故事之變異〉、〈螺殼中之女郎〉、〈水滸傳的演化〉、〈三國志演義的演化〉、〈論元人所寫商人、士子，妓女間的三角戀愛劇〉、〈西廂記的本來面目是怎樣的？〉；鍾敬文〈中國民間故事型式〉、〈中國的天鵝處女型故事〉、〈蛇郎故事試探〉、〈老虎與老婆兒故事考察〉；錢南揚〈梁山伯與祝英台的故事〉、

70 歐陽哲生編：《胡適文集》（3）（北京市：北京大學出版社，1988年），頁630。

71 顧頡剛：《故事主題》，《顧頡剛讀書隨筆》（臺北市：經聯出版事業公司，1990年），第1卷，頁383-384。

〈韓憑故事〉；趙景深〈楊家將故事的演變〉、〈八仙傳說〉、〈玉簪記的演變〉；王季思《從〈鳳求凰〉到〈西廂記〉》《從〈鶯鶯傳〉到〈西廂記〉》、〈從《昭君怨》到《漢宮秋》〉等即是採用故事流變方法寫成的佳作。

　　徐朔方提出的小說、戲曲是世代累積型集體創作的看法，顯然是顧頡剛的「層累地造成的中國古史」觀點的拓展。他在〈金元雜劇的再認識〉中說：中國小說戲曲史上許多作品是「在書會才人、說唱藝人和民間無名作家在世代流傳以後才加以編著寫定」，故研究不能把它們作為個人創作看待。小說如此，戲曲也不例外，「南戲之所以成為南戲，首先因為它是世代累積型集體創作的戲曲。……南戲和金元雜劇都是同一類型的世代累積型集體創作，雖然雜劇的完工程度大大超過除《琵琶記》之外的所有南戲。正因為如此，試圖採取研究詩文（個人創作）的傳統手法來研究它們，如果不是南轅北轍，至少也是隔靴搔癢。」[72]

五

　　民俗學者高丙中認為民俗有兩種存在形態：文化的民俗和生活的民俗。相應地，民俗研究方法也有兩種：事象研究和整體研究。對文化性的民俗一般採用事象研究方法，將民俗符號化，使其成為單純的文本，側重研究民俗與過去的聯繫以及民俗的歷史形態，而民俗整體研究要從生活的角度研究民俗與人生的關係，故後者必須進行田野作業，必須到活動中去研究。[73]借鑒民俗學的思路，可以說戲劇研究大

72　徐朔方：《金元雜劇的再認識》，《徐朔方集》（杭州市：浙江古籍出版社，1993年），第1卷，頁108-109。

73　高丙中：〈文本和生活──民俗研究的兩種學術取向〉，《民族文學研究》1993年第2期。

致也有兩種學術取向：文本研究和整體研究。前者側重戲劇文本的內容、形式、結構等方面的研究，利用歷史地理學派、功能主義、結構主義等方法，可以形成如戲劇主題學、比較戲劇學等研究方向；後者則側重研究戲劇舞臺、表演、背景和生存環境等，一般以田野調查為主，可形成戲劇人類學、戲劇社會學、戲劇民俗學等研究方向。

從前文可知，戲劇在整體研究方面已經有了長足的發展，結合田野調查，戲劇史可以修正、完善或改寫、重寫現有的結論甚至是理論框架，不過仍有需要加強和改進的地方。國外的民俗整體研究已經有幾十年的歷史，其代表是「表演」派的民俗研究。這派理論強調：「表演是一個有機性的概念，它把藝術活動、表現形式和審美反響全包括在一個概念框架裡，並且，這樣的表演總是發生在特定地區的文化觀念和情境中的。」[74]這一派的理論和馬林諾夫斯基所論有相似處，他在《巫術科學宗教與神話》中說道：「任何土人底故事在功能、文化、實用等方面，除了故事本文以外，也同樣表現在定則，具體行為，關係系統等去處。只將故事記下來是一件事；觀察故事怎麼千變萬化地走到生活裡面，觀察故事所走到的廣大文化與社會的實體而研究它底功用，另是一件事。」[75]

乍看這裡所謂的「表演」和一般我們認定的戲劇的本質是一種「表演」似乎別無二致，但實質上仍然有較大的區別。通常我們對戲劇的研究也會注重其社會環境、其功能形態等方面，但更多目的是指向戲劇的歷史演變過程，而對於戲劇演出語境以及當下生存狀態較為忽略甚至漠視。舉劇種調查為例，研究者一般遵循源流、劇目、音樂、表演、班社和演員及舞臺美術等幾大要素進行考察，看似也是全

74　參見高丙中：〈文本和生活──民俗研究的兩種學術取向〉，《民族文學研究》1993年第2期。

75　馬林諾夫斯基著，李安宅譯：《巫術科學宗教與神話》（北京市：中國民間文藝出版社，1986年），頁95。

面的研究，也經過了田野作業，然而這種分門別類的「貼標籤」式的思路在某種程度上割裂了劇種和其當下的生存環境，使得劇種總是處在一種「原生態」的狀態中，而我們的研究者大多似乎也很滿意這種「靜止」的「原生態」，然而，從民俗學的視角來看，民俗就是生活，「以生活為取向的整體研究關注民俗主體、民俗模式和具體情景的互動，把它們納入統一的過程來看待。民俗整體研究確保民俗學面向生活，面向現實，面向人生。」[76]故戲劇研究不能脫離民眾生活。如果說民俗是一種「生活相」，戲劇也不例外，戲劇活態的交流語境也許更值得我們關注，否則對於戲劇、劇種的生存發展都是不利的。對於表演民俗學來說，「要求把對於表演事件的貼切剖析與歷史、社會和文化進行通盤考慮，這種新的學術取向以表演為中心，但是並不止於審視表演，而是把發生民俗表演的生活事件作為一個整體進行研究。」[77]我們的戲劇研究應該借鑒這種思路，不要僅止於「審視」，而是參與到戲劇的當下環境中去，應有從「向後看」到「向當下看」的思路轉變。

　　民俗表演理論代表了一種思維方式和研究角度的轉變，「是一場方法論上的革命」，它給民俗學帶來幾大轉向：「從對歷史民俗的關注轉向對當代民俗的關注；從聚焦於文本轉向對語境的關注；從對普遍性的尋求轉向民族志研究；從對集體性的關注轉向對個人（特別是有創造性的個人）的關注；從對靜態的文本的關注轉向對動態的實際表演和交流過程的關注。」[78]在社會急遽變遷的今天，傳統戲曲如何轉型？和當下社會民俗建立怎樣新的互動關係？民間劇場和觀眾如何培

76 高丙中：〈民俗生活：民俗學的研究對象和學術取向〉，《民俗研究》1991年第3期。

77 參見高丙中：〈文本和生活──民俗研究的兩種學術取向〉，《民族文學研究》1993年第2期。

78 楊利慧：〈語境、過程、表演者與當下的民俗學──表演理論與中國民俗學的當代轉型〉，《民俗研究》2011年第1期。

育和發展，劇團如何走向民間、走向大眾？從表演角度出發，也許有助於我們對這些問題的思考。

正如李祥林先生所說：「對於戲曲研究來說，將民俗學視角引入戲曲學領域，有助於超越單純的『文本式』研究而走向『全景式』研究，其意義可從歷史和現實兩個維度把握。從歷史維度看，昔日戲曲與民俗密不可分，戲曲民俗研究旨在還原戲曲藝術的原生狀態，有助於我們更全面地認識戲曲的發生與形成、文本與表演等問題；從現實維度看，今天戲曲與民俗的關係在發生變化，戲曲的『草根』精神亦日益失落，戲曲民俗研究旨在反思戲曲藝術的當代生存，有助於我們更深入地思考戲曲的現狀與未來、生存與發展等問題。」[79]

戲劇與民俗的互動關係是學術界越來越關注的重點，以至於有學者很早就提出要建設「戲曲民俗學」學科。一九九三年三月，郭漢城先生在為中國藝術研究院「戲曲史論叢書」所做的序言中提到「中國戲曲理論研究的進一步深入，必須重視戲曲交叉學科的研究，因為有些理論上的重大問題，不是在本學科的範圍以內能夠解決的。……如戲劇人類學、戲曲生態學、戲曲社會學、戲曲經濟學、戲曲觀眾學、戲曲民俗學、戲曲宗教學等等，都有廣闊天地有待我們去開拓探索。」[80]民俗學從一誕生起，便於許多人文學科結下不解之緣，民俗學所研究的對象諸如生活生產、宗族社團、歲時節日、禮儀信仰、民間文學藝術等亦是社會學、人類學、宗教學、歷史學、民族學、藝術學、語言學、文學等學科的研究對象，故借鑒民俗學研究戲劇必然要涉及到其他相關學科，還有很多可拓展的空間。

不過，建立戲曲（劇）民俗學學科的時機是否成熟也許還有賴於資料、理論等各方面建設的完善程度，各種與民俗相關的戲曲現象還

79 李祥林：〈民俗學與中國戲曲研究〉，《東南大學學報》2011年第2期。
80 于建剛、孫紅俠：〈對戲曲民俗學學科建構的若干思考〉，《藝海》2009年第6期。

沒有得到重視或徹底的研究，如對於元雜劇中的民俗文化研究取得了
可喜的成績，但多是針對個別作家如關漢卿，個別作品如《桃花
女》、《百花亭》、《魔合羅》、《岳陽樓》等研究上，還並不全面。另
外，學者們關注較多的是婚俗、節日習俗、遊藝習俗等，還有一些領
域尚未涉獵或涉及較少，比如居住、建築、交通等，尚缺乏系統性。

其他涉及民俗和戲劇的課題，比如路頭戲（幕表戲）、臺閣戲、
罰戲、禁戲、地方戲和民間小戲等；民間戲班，樂戶、墮民與戲曲之
關係等。另外，對於農村祭祀戲劇、少數民族戲劇、瀕臨滅絕的戲劇
品種的調查研究還沒有得到充分的重視。亦可借鑒「民俗地圖」的方
法來把握戲劇的具體分布和傳播、演變線索。[81]

隨著社會經濟的高速發展，隨著許多傳統民俗的衰敗消亡，戲劇
的生存空間正在被擠壓，影視、網絡、手機等新媒體娛樂方式的普
及，當代多元文化的衝擊，受眾主體的思想觀念也發生了改變，其興
趣愛好或被其他娛樂活動所取代，或藝術欣賞走向多元化，戲劇也面
臨著嚴峻的考驗。在這種情況下，實現與民俗精神的契合，創造當代
的傳統文化空間，讓當代人對傳統文化產生群體認同感，無疑是使戲
劇獲得長足發展的「生態」保證。正如「一切歷史都是當代史」，沒
有傳統的延續，現代化無從談起，只有立足於傳統，我們才能保護、
傳承和弘揚我們的文化，民俗如此，戲劇亦如此。

81　參見高小康：〈非物質文化遺產地圖：傳統文化與當代空間〉，《文化遺產》2008年
　　第1期。

地方戲與傳統劇目的傳承

　　研究地方戲具有很重要的意義，其中可供探討的問題很多，如版本目錄、內容情節、演出形態、聲腔源流、民俗風情、歷史宗教、文化價值等等。上述這些方面，其實在研究劇目時也大多會涉及到，本文僅就地方戲與傳統劇目傳承相關問題作簡單的探討。

一　地方戲與傳統劇目的源與流

　　今流傳於各地方戲中的劇目，其中很多看似僅僅是近現代民間藝人的原創作品，事實上，如果聯繫歷史來考察，就可以發現其中蘊含著很多前代亡佚劇目的線索，無論內容還是文字，相當多的地方戲直接或間接的繼承了傳統劇目，並非是偏於一隅、閉門造車的產物。這樣來看，它們就不僅僅屬於民間和當代，而且還成為溝通文人士夫和民間藝人、傳統與當下的一個橋樑，為我們認識戲劇的傳播、搬演歷史的真實面貌提供了又一個可供參考的文本，雖然在口口相傳的過程中，不免有很多改變、改編的地方，如劇本內容、音樂唱腔等，甚至面目全非者不在少數，但如果我們仔細發掘，其痕跡仍然不難看到。

　　時代上的先後傳承是我們判斷劇目創作、演出年代的主要根據之一，不過並不是唯一的手段，如果綜合參考前代劇目在後世地方戲中流變嬗遞的情況，則有助於我們進一步認識地方戲的價值內蘊。比如陳多先生在考察了《白兔記》的版本系統後認為，《白兔記》還有除「汲本（汲古閣本）」和「富本（富春堂本）」之外的「第三個系統」，這就是「由《風月錦囊》、《徽池雅調》、《八能奏錦》以迄傳演

至今的某些地方戲本這一源遠流長、因襲承續關係明顯的本子系列。
而且其中明代刻本的選刻時間又相當或早於『富本』、『汲本』。」[1]也
就是說「富本」——是由《白兔記》派生出來的，是「流」而不是
「源」。這個結論對我們認識地方戲的價值和意義有很大的啟示，即
地方戲中的劇目不見得就一定是後起的，其中或許保留相當古老的劇
目。而且，如果把地方戲作為一個參照和補充，對明清傳奇的認識也
許會更加深刻。

　　　例如，日本學者金文京曾舉過兩個例子，來說明地方戲古老的淵
源。其一如京劇中《真假關公》一劇，又名《姚斌盜馬》，豫劇亦有
此劇目，寫姚斌盜關羽赤兔馬為其母治病一事，為《三國演義》故事
所無，但《成化本說唱詞話》中的《花關索傳》後集中卻有《姚賓盜
馬夜走》一則，情節與京劇大致相當，這樣看似荒唐，似為後人所杜
撰的故事卻可遠遠追溯到明初。又如現行京劇劇目中有《滾鼓山》一
劇，豫劇有《滾鼓劉封》，車王府曲本中有《滾鼓山全串貫》，其內容
乍看也相當荒誕：

> 關羽死後，劉備義子劉封在陽平招兵買馬，欲奪蜀漢皇位。張
> 飛聞之大怒，讓趙雲赴雲南調兵，自己親自過江試探劉封。以
> 刺殺劉備為名，誘劉封藏入鼓中，運往成都，登蠍子山頂，推
> 鼓下山，劉封碎尸而死。

此事不見於《三國演義》，但除京劇、豫劇外，秦腔、同州梆子、川
劇、徽劇、河北梆子、山東梆子等皆有此劇目，而成化本說唱詞話
《花關索傳》別集中卻有：「鼓框裡面打釘子，便把冤家報此仇。後
殺馱在牛皮內，害了劉封斷了蹤。」可見，這種傳說由來已久，在民

1　陳多：〈《白兔記》和由它引起的一些思考〉，《藝術百家》1997年第2期。

間或早被搬上舞臺，廣泛流行於各地方戲中，只因不見經傳，復被文人鄙薄，故未見諸史籍罷了。因此「目前京劇及各地方戲裡面盛行的一些荒謬不經、似乎不值一提的故事，卻往往具有深遠的來源」[2]的說法很有道理，值得我們重視。即如《趙貞女》故事，徐渭《南詞敘錄》說：「即舊伯喈棄婦背親，為暴雷震死，里俗妄作也」，但今京劇、秦腔、柳子戲中《小上墳》中的唱詞卻正是「賢德的五娘遭馬踐，到後來五雷轟頂是那蔡伯喈」，並沒有因《琵琶記》翻案的影響而改變結局，顯然還是沿襲了「里俗妄作」的本來面目。也就是說，高明的《琵琶記》在《趙貞女》故事基礎上做了較大的改動，而今柳子戲中所唱則還延續保留了民間傳說《趙貞女》的基本面目，因此並不能認為柳子戲歷史為晚而以其所含劇目亦皆為晚起。那麼再看今安徽貴池儺戲本與明成化年間說唱詞話本內容一致的例子可以證明貴池儺戲的產生也很早，其劇本形態也有更加悠久的歷史淵源。[3]

二　傳統劇目在地方戲中的傳承

　　傳統劇目在地方戲中的遺存，大概有這麼幾種情況：

　　一種是被傳統劇本刪去，卻在地方戲中保留下來。如《琵琶記‧風木餘恨》一齣，此段許多刊本都刪去。陸貽典抄本系統中，原有【玉山供】四曲，但通行本刪去。唐晟刻本批語云：「江右梨園於此處有張大公將拄杖、頭髮出示牛丞相，以示羞辱蔡伯喈一段，如《荊釵記》之《祭江》，《岳飛傳》之《風魔》，皆演本有之，刻本不載。」但今長沙高腔有《打三不孝》一劇，即《風木餘恨》。[4]

2　〔日〕金文京：〈詩贊系戲曲考〉，《漢學研究之回顧與前瞻》（北京市：中華書局，1995年），上冊，頁204。

3　參看何根海、王兆乾：《在假面的背後——安徽貴池文化研究》，合肥市：安徽大學出版社，2000年。

4　黃仕忠：《《琵琶記》研究》）（廣州市：廣東高等教育出版社，1996年），頁145。

　　一種是在傳統劇本中被刪改，但還留有刪改的痕跡，其具體情節卻在地方戲中有完整的遺存。如萬曆刊本《樂府玉樹英》、《徽池雅調》、《玉谷新簧》都新增《書館托夢》齣，其【五換頭江兒水】一段寫蔡伯喈父母責備伯喈負恩，其中有「沒來由拷打唐三藏（按：《樂府玉樹英》作「闍黎」）」一句，從這裡可知，蔡伯喈還有拷打寺廟和尚（由唐三藏、闍黎可知）的情節，乍一看似乎摸不著頭腦，不知怎麼回事，但地方戲中確有完整保留，比如今紹興高腔《琵琶記》中便有蔡伯喈拷打五戒和尚的情節。[5]

　　傳統劇目在地方戲中的遺存痕跡，點點滴滴，所在皆有，對於發掘傳統劇目的原始風貌，有著不可忽視的價值。

　　比如，今湖南湘劇高腔、祁劇高腔、武陵戲，四川高腔，浙江新昌調腔，江西東河高腔、九江青陽腔等《幽閨記》均有《搶傘》一齣，但現存汲古閣本等通行本都無此齣，乍看似乎為民間杜撰。其實細察世德堂本和汲古閣本等，發現有蛛絲馬跡可尋。如世德堂本和汲古閣本（以下簡稱世本、汲本）在蔣世隆和王瑞蘭相遇之前均有不少下雨的描寫，汲古閣本第十三齣《相泣路歧》、第十四齣《風雨間關》便有「淋淋的雨若盆傾」、「淋漓冷雨」、「風吹雨濕衣襟重」等描寫，世本曲文同於汲本，但首曲賓白有：「（生）妹子，前面雨來了，待我把雨傘撐起」的話，汲本雖無此白文，但第十六齣《違離兵火》【滿江紅】曲亦有「怎禁得風雨摧殘，田地上坎坷，泥滑路生行未多」與「冒雨蕩風」語，且舞臺提示有「眾上趕老旦、旦下，眾搶傘諢科下」之語（世本無此語）。這些有關下雨、雨傘和搶傘等描寫很明顯都是為了照應後面王瑞蘭搶傘的關目所安排的伏筆，證明原本最初應該還有「搶傘」這一關目，只是後來被刪去罷了，但還是可以從

5　參見趙景深：〈談琵琶記〉，《戲曲筆談》（上海市：上海古籍出版社，1962年），頁151-152。

中看出一些刪改的痕跡來。另外我們還可以找到其他的線索，如《摘錦奇音・幽閨記》所選《曠野奇逢》齣曲文賓白與他本大同小異，惟【古輪臺】曲中有這樣的情節：

> （生唱）即便往跟尋，豈容遲滯？（旦扯傘介）（生白）小娘子待我好走路，怎麼扯我的雨傘，好不怕羞？……（生白）娘子把雨傘還我，待我好去。[6]

雖然此本還可能有刪落，但一目了然，此正是「搶傘」情節，且《堯天樂》、《詞林一枝》所選此齣曲文中亦有「旦扯傘介」，與《摘錦奇音》幾同。我們再看世本《隆遇瑞蘭》（即汲本《曠野奇逢》）在【撲燈蛾】曲後有【皂羅袍】兩支（汲本、容與堂本無此二支），首曲云：「漸漸紅輪西下，見林梢數點昏鴉。前村燈火有人家，江山晚景堪描畫」數語，很明顯與前面「淋漓冷雨」的情節不合，而且前面第二支【古輪臺】中末句便是「天色昏慘暮雲迷」，不可能轉瞬成為「漸漸紅輪西下」，這都是刪改者疏忽所至。[7]沿襲此二曲者不在少數，《樂府菁華》、《大明春》、《大明天下春》、《樂府萬象新》、《樂府紅珊》等均同世本，而《詞林一枝》、《堯天樂》、《歌林拾翠》、《摘錦奇音》亦收【皂羅袍】二支，但曲詞卻完全不同，前後照應較好，沒有造成疏漏。[8]

6　北京圖書館藏子弟書抄本中《奇逢》中亦有：「蔣世隆雨蓋兒橫肩才要走，王瑞蘭扯傘不鬆開」之句。見張壽崇主編：《滿族說唱文學：子弟書珍本百種》（北京市：民族出版社，2000年），頁323。

7　按：四川清音月調有《搶傘》，其【銀紐絲】唱詞便是：「天色昏慘暮雲迷，風摧狂雨漫天地，打濕羅裙濕透衣」。參見胡度編：《清音曲詞選》（北京市：作家出版社，1957年），頁36。

8　《納書楹曲譜》正集卷三《幽閨記》收《踏傘》（即《曠野奇逢》），但無賓白。又《白雪遺音》卷二有《扯傘》二曲，即詠《曠野奇逢》情節，雖無扯傘描寫，但從名字就可知，此應是一直流行的折子戲名。

　　總之，種種跡象表明在明代《幽閨記》確有《搶傘》的情節，只不過被大多數本子刪去，其原因也許是認為這樣寫有損王瑞蘭閨閣身份吧。清順治、光緒刊本《荔枝記》都有《益春留傘》出（而較早的嘉靖年間刊刻的《荔鏡記》與萬曆刊本《荔枝記》卻未見此情節），今梨園戲與莆仙戲《陳三五娘》亦有此出，都圍繞「搶傘」「踏傘」展開情節與身段，當亦是受到《幽閨記》的影響。

　　又任中敏《曲海揚波》中引懺綺主人《風月閒情》云：

　　　嘗偕某某觀劇，伶人演《搶傘》曰：「萬古千秋雨又來」，甲
　　　曰：「萬古千秋，詞義大謬，當改為萬點千絲」，乙曰：「以文
　　　字斟之，疑是萬苦千愁」。坐人為之擊節嘆服。後檢視古曲
　　　本，查如乙言。

此「萬苦千愁雨又來」之語，諸本皆未見，但長沙湘劇高腔湘陽印刷局本《蔣世隆搶傘》劇中，卻有「兩人心事一般同，萬苦千愁雨又來」之語，四川高腔《搶傘》一劇，雖無此句，但文詞與長沙高腔略同。[9]今贛劇高腔《搶傘》便有王、蔣同唱：「萬苦千愁雨又淋，才得相逢便相親」之句，[10]由此不禁令人驚歎地方戲承傳本之古老，也讓我們看到了戲曲在民間生生不息、代代繁衍的魅力。

　　上面我們說到傳統劇目在地方戲中的傳承，其實，地方戲和傳統劇目之間是雙向互動的關係。傳統劇目也不是一成不變的，它往往亦吸收地方劇種的劇目，對它們進行選擇和改編，變成自身的一部分。比如《目連救母》，其中就大量吸收了民間地方小戲，如《王婆罵雞》、《尼姑下山》等，它們又反過來被地方戲吸收改編，並經常演

9　周貽白：〈湘劇漫談〉，《中國戲曲論文集》（北京市：中國戲劇出版社，1960年），頁260-261。

10　《中國地方戲曲集成·江西省卷》（北京市：中國戲劇出版社，1962年），頁636。

出，如果不是《目連救母》保存了這些地方戲，它們未必能夠流傳到現在。

地方戲劇目不僅存在縱向的歷史繼承，亦包括橫向的各地方劇種間的交流，即其傳承也往往發生在不同的劇種之間，表現為劇目的互相移植。徐朔方先生在〈小說戲曲在明代文學史中的地位〉云：「所有的南戲和文人傳奇都是南方各聲腔的通用劇本」[11]也是此意。連臺戲和折子戲中都常見這種現象，尤其是在折子戲中，這種共同的劇目很多，如京劇中有很多梆子腔的劇目就是明證。不同聲腔劇種之間的交流，或者合作，或者競爭，促進了藝術水準的共同提高。而且這種交流也是全方面的，除了劇目外，在唱腔、板式、樂器、表演手法、臉譜、舞美等方面也互通有無、取長補短、精益求精。如唱腔上，崑山腔就是吸收北曲、海鹽腔等聲腔，融會貫通後才形成自己獨具特色的魅力；京劇就吸收梆子腔唱法（如「十三咳」、「南梆子」等唱法）等。

三　作為演出形態的地方戲劇目

地方戲多是民間演出的紀錄，為我們研究民間演劇的內容及形態提供了極好的素材。但正由於它們大多是藝人或場上改編之本，沒有固定形態的劇本，也就是說，地方戲更多時候是作為一種實際演出本的形態存在的，故就傳承、演出和劇本形態來講，注定它們與傳統文人傳奇會有不同的面貌。我們可以從這些不同之處，尋繹劇本在同時代或不同時代舞臺演出的實際情況，或者考察劇目在不同聲腔劇種、地域、演員、戲班演出時獨特藝術形態，這些都是非常有意義的。

比如聲腔方面，我們可以從地方戲判斷傳統劇目的聲腔劇種或音樂形態。雖然聲腔劇種的分別主要依據音樂，但從劇目上判斷也是

11　徐朔方：〈小說戲曲在明代文學史中的地位〉，《文學遺產》1999年第1期，頁73。

重要的根據。一種較為簡單的是根據文獻明確的記載，如《浣紗記》
唱崑山腔（〔明〕張大復《梅花草堂筆談》），《長城記》唱弋陽腔等
等。[12]另外，除了根據文獻之外，可參考其內容、風格、演出形態等
綜合起來判斷。如祁彪佳《遠山堂曲品》「雜調」中的四十七種劇
目，大多被認為是弋陽腔系統的民間戲曲，除了根據祁彪佳對這些劇
目的評價外，今高腔系統流傳劇目大多見於此「雜調」中，與祁氏的
評價吻合。這樣，古今結合，文獻記載與實際劇目演出流傳相比勘才
能得出確切的結論。

　　又如今本《牧羊記》第三齣《過堤》有【回回曲】云：「天上的
娑婆什麼人載？九曲黃河什麼人開？什麼人把住三關口呀？什麼人和
和北番的來？」【前腔】：「天上的娑婆李太白載。九曲的黃河老龍王
開。楊六郎把住三關口呀，王昭君和和北番的來。」這裡的【回回
曲】唱什麼腔？從今地方戲中也可以找到線索：原來今京劇、梆子腔
《小放牛》中便有此曲，然而這首曲子卻是由傳統民歌《小放牛》改
編而來的。很明顯，在這裡無論是【回回曲】還是《小放牛》，都是
由民歌改編為劇曲，但曲詞仍保持原有的通俗風格，曲調抑或不無承
襲之處，這由地方戲《小放牛》就吸收了民歌的唱腔可以推知。[13]
《小放牛》雖然全國各地有很多種唱法，但大致還是保持者較為統一
的風格。這樣看來，【回回曲】顯然用的是民間小曲的唱腔。再如，
今京劇《鳳陽花鼓》中唱的「好一朵鮮花」，與今廣泛流傳各地的
《茉莉花》調詞句相似，有人說此曲最早刊於清道光元年（1821）貯
香主人所輯的《小慧集》卷十二簫卿主人小調譜第六首的工尺譜，[14]
其實刊於乾隆年間的《綴白裘》六集《花鼓》齣中有【仙花調】、【鳳

12　《曲海總目提要》卷35「長城記」條云：「杞梁妻事，本之樂府，有弋陽腔，專演
　　杞梁妻哭倒長城者。」

13　馮光鈺：《中國同宗民歌》（北京市：中國文聯出版公司，1998年），頁31-42。

14　馮光鈺：《中國同宗民歌》，頁18。

陽歌】【花鼓曲】諸調，其中【花鼓曲】中就有「好一朵鮮花」、「好一朵茉莉花」，京劇曲詞與此劇亦相似，故京劇應從此變化而來，其曲調恐怕亦相近。其他小調如【孟姜女】、【鳳陽歌】、【太平年】、【蓮花落】等等均在今地方劇種中有不同程度的遺存。或者可以通過它們與民間小調的關係來探索其音樂形態。

在關目的取捨上，上節我們談到地方戲中大量存在對文人傳奇進行刪節的情況，這也是地方戲作為舞臺演出形態的必然要求。因為對於舞臺演出而言，只有刪掉游離於主線之外的枝節關目，較之原作，情節更為集中，方才便於場上演出。王驥德《曲律論・劇戲》謂傳奇：「勿太蔓，蔓則局懈，而優人多刪削」即是此意。地方戲這種抓住關鍵情節、刪繁就簡的做法推動了折子戲的發展，對於促進戲曲角色行當的分化與獨立，以及促使戲劇從案頭走向了舞臺，以劇本為中心轉向了以藝人、舞臺、表演為中心體制的產生意義十分重大。

從地方戲保留傳統劇目的情況來考察，可以看到不同視角對於同一劇目的不同處理。例如《琵琶記》，一般我們熟知的《吃糠》齣十分感人，但明清眾多散齣選本中很少有選此齣者。[15]所選每每是《高堂慶壽》、《南浦囑別》、《臨妝感歎》、《上表辭官》、《書館思親》、《中秋賞月》、《描畫真容》、《詰問幽情》、《書館相逢》等，箇中原因十分耐人尋味，包括全劇最動人的「糠和米」曲子的精彩折子也不入選，似乎不可思議，然而動人不動人不僅關乎文筆，還和場上有關，或者是因為不太熱鬧或非關鍵場次才很少演出吧。[16]

地方戲雖然繼承傳統劇目中優秀的部分，但其中糟粕的內容也有不同程度的反映，這也是民間演劇中應引起我們注意的地方。如《樂

15 此齣僅《歌林拾翠》、《玄雪譜》、《審音鑒古錄》和《綴白裘》等選本選入。見〔韓國〕金英淑《琵琶記》版本流變研究》（北京市：中華書局，2003年），頁179。
16 參見黃仕忠：《《琵琶記》研究》（廣州市：廣東高等教育出版社，1996年），頁200。

府菁華》本《荊釵記》，其《母子相會》齣【一封書】賓白中，王十朋聽說錢玉蓮投江而死，竟然說：「死的好，死的好」、「失節改嫁是遺臭萬年，今守節投江乃流芳百世，是謂死得其所。」封建思想在民間的流毒於此可見一斑了。

　　地方戲因為很重視舞臺實際演出，故插科打諢、調笑謔虐較多，所謂「不插科、不打諢，不謂之傳奇」（成化本《白兔記》開場），所謂「鬧熱可喜」（葉憲祖《鸞鎞記》第二十二齣《廷獻》），均務在吸引觀眾之興趣。聲調不是不重要，但比起故事情節和表演技巧來說，尚在其次了。對於插科打諢，奎章閣本《五倫全備記》凡例中說：「其間雖不能無詼諧之談，然皆不失其正。蓋假此以誘人之觀聽，不然則不終卷而思睡矣。」奎章閣本《五倫全備記》為演出本，其賓白較之世德堂本多幾十倍，科諢幾乎齣齣都有。當然，民間插科打諢良莠不齊，其中確有所謂「惡諢」者，這是不可避免的。[17]李漁《閒情偶寄·演戲部》之「科諢惡習」條云：「戲中串戲，殊覺可厭，而優人慣增此種，其腔必效弋陽──《幽閨·曠野奇逢》之酒保是也。」李漁所說的酒保大概是指《幽閨記·招商諧偶》（汲本）齣中酒保的打諢，從內容上看，的確不佳。

　　著名學者任二北先生在探討「戲弄」一詞中的「弄」字時，曾舉福建戲劇為例：「近代福建『莆仙戲』戲目，猶多曰『弄』，如《弄加官》、《弄小五福》、《弄仙》、《四九弄》、《番婆弄》……與唐代戲劇之曰『弄』，完全無異。」據此，任先生認為：「古劇遺規，不見於後世正統戲劇中，而暗暗得存於地方戲內，意義深長，殊不可忽。從地方戲之探討，以追求古劇遺蹤，將為今後戲劇史之研究闢一新途徑，發展無窮，希望亦無窮，成果之大，可以預卜。」[18]

17 按：可參看江巨榮：〈宋金雜劇在南戲和明傳奇中的遺存〉中論科諢部分所舉「惡諢」材料，收於《南戲國際學術研討會論文集》，中華書局，2001年。

18 任半塘：《唐戲弄·總說》（上海市：上海古籍出版社，2006年），頁7。

　　因此，我們看到，地方戲不僅僅是一種藝術形態，表演行為或技巧，其背後蘊含更多的是文化傳統，這才是我們重視對它研究的根本原因。

戲曲套語的審美機制、功能與創新

　　套語，是指經常重複出現的詞彙、語句、場景、結構或故事情節。套語在《詩經》、《楚辭》、漢樂府民歌、說唱文學及小說中常見，同樣的或相似的詩句、句法、結構、故事等反覆出現在不同的篇章之中。

　　類似的，在戲曲中，無論是文學文本還是表演文本，從詞語、句法、曲文、曲牌、格律到結構布局、故事情節、表演手法與技巧等，無不大量充斥著互相重複、挪用，反覆使用的形式及內容方面的現象，我們稱之為「戲曲套語」。戲曲套語不僅在口耳相傳的戲曲表演中廣泛出現，且於文人創作的戲曲作品中也大量存在。雖然一些學者已意識到這種現象，亦不無肯定，但被否定者更多，多認為套語是窠臼、落套、俗套、常套、陳套、平庸、乏味、陳陳相因、陳詞濫調等。如明王驥德稱：「元人雜劇，其體變幻者固多，一涉麗情，便關節大略相同。」[1]李漁《憐香伴》（第三十六齣下場詩）也說：「十部傳奇九相思。」近代以來，王國維《宋元戲曲史》認為元雜劇關目「拙劣」，不值一提；吳梅《顧曲塵談》則有「明人厭套」之批評；當代如徐扶明《元代雜劇藝術‧戲劇結構》，以情節之陳套為雜劇結構通病。[2]

　　然而這些批評卻忽視了套語作為積澱的文化傳統所包蘊的合理性、必然性和功能性，以及套語在戲曲創作、表演、閱讀和欣賞中運

1　中國戲曲研究院編：《中國古典戲曲論著集成（四）》（北京市：中國戲劇出版社，1959年），頁148。
2　徐扶明：《元代雜劇藝術》（上海市：上海文藝出版社，1981年），頁143。

用的積極因素。那麼如何看待這些「窠臼濫套」？戲曲套語產生的文化機制是什麼？其對應的心理結構是什麼？如何認識其內涵與和價值，並給予應有的評價？本文試從審美角度作一些探討。

一　「前理解」與戲曲套語的形成

從接受美學的角度來看，對一部戲曲作品來說，在沒有舞臺表演和接受觀眾欣賞之前，只是潛在的審美對象，只有當它經舞臺呈現給觀眾之後，才能成為真正的審美對象。正如英國導演彼得・布魯克說：「沒有觀眾便沒有目標、沒有意義。」[3]同樣地，對於戲曲文本而言，必須經過讀者的審視才得以稱為作品，而劇作家在創作過程中，就必須考慮到讀者與觀眾的視角。讀者與觀眾在觀看作品時不是頭腦空空，一張白紙，也絕不是被動地反應，而是要調動先前的記憶和經驗（生活的和藝術的）來重建（重新闡釋）作品的形象，這個形象就成為觀眾內心、自我意識投射過的形象。科林伍德認為「真正的藝術作品不是看見的，也不是聽到的，而是想像中的某種東西」[4]這種想像的過程就是觀眾重建記憶和知識的過程，也是套語得以形成的過程。

從闡釋學的角度看，先前的記憶和經驗即「成見」或「前見」。「現代解釋學認為，解釋者對作品的理解總是有成見的。成見和傳統都不是應加以克服的消極因素，而是理解的必要前提。這種成見不同於日常生活中的成見，它是由解釋者的歷史條件所形成的，伽達默爾稱之為『合法的成見』。解釋者總是要將某些成見、期待帶給作品的。這就是海德格爾所說的『前理解』、『前結構』。」[5]缺少這種「前

3　〔英〕彼得・布魯克著，邢歷等譯：《空的空間》（北京市：中國戲劇出版社，1988年），頁155。

4　〔英〕科林伍德著，王志元、陳華中譯：《藝術原理》（北京市：中國社會科學出版社，1985年），頁146。

5　胡妙勝：《戲劇演出符號學引論》（北京市：中國戲劇出版社，1989年），頁291。

理解」，真正的理解也無法達成，所以「前理解」是理解的基礎，它同時聯繫著過去和未來，它不是我們主觀的、私有的東西，而是來自共同傳統的塑造：「支配我們對某個文本理解的那種意義預期，並不是一種主觀性的活動，而是由那種把我們與流傳物聯繫在一起的共同性所規定的。但這種共同性是在我們與流傳物的關係中、在經常不斷的教化過程中被把握的。」[6]於戲曲而言，這種「共同性」的套語在不斷的傳統嬗變過程中由觀演之間的互動逐漸形成，演變成種種約定俗成的心理結構。從繪畫的角度，貢布里希提出了類似的觀點：「讀解藝術家的畫就是調動我們對可見世界的記憶和經驗，通過試驗性的投射來檢驗他的物像。為了把可見世界讀解為藝術，我們必須採取相反的方式。我們必須調動我們對以前看過的一些圖畫的記憶和經驗，又是通過嘗試著把它們投射到一片由邊框界定的景色上去，來檢驗我們的母題。」[7]藝術家們想要如實地臨摹自然，「畫其所見」，其實是很困難的，因為「習俗程式的堡壘，驅使藝術家運用其所學的形狀，而非畫其實際所見。……我們都能自行發現我們所說的觀看毫無例外都由我們對所見之物的知識（或信念）來賦予色彩和形狀。……無論我們做什麼，我們總是不能不從某種有如『程式的』線條或形狀之類的東西下手」[8]。

戲曲套語也是在這樣不斷的觀演過程中被建構出來，它並不是自發存在的，其發生發展往往取決於讀者或觀眾。戲曲在和觀眾互動過程中，套語因其重複性、穩定性和經典性等特點，最先最易也最快進入觀眾的期待視野中，在培養觀眾的心理定式方面有著決定性作用。

6　〔德〕伽達默爾著，洪漢鼎譯：《真理與方法》（上海市：上海譯文出版社，2004年），頁379。

7　〔英〕貢布里希著，林夕、范景中等譯：《藝術與錯覺》（杭州市：浙江攝影出版社，1987年），頁378。

8　〔英〕貢布里希著，林夕、范景中等譯：《藝術與錯覺》（杭州市：浙江攝影出版社，1987年），頁474-475。

例如戲曲人物的上下場詩。各色腳色初次上場一般都要亮明身份，表明身份的方法即用上場詩，一般都定型化，各類型人物都有各自的套語，淨丑所念，大多打諢。如元雜劇中，媒婆上場詩：「我做媒人兜答，一生好吃蝦蟆。若還要我說親，十家打脫九家。」（《破窯記》[9]）醫生上場詩：「行醫有斟酌，下藥依本草。死的醫不活，活的醫死了。」（《竇娥冤》）店小二上場詩：「買賣歸來汗未消，上床猶自想來朝。為甚當家頭先白，曉夜思量計萬條。」（《遇上皇》）「酒店門前三尺布，人來人往尋主顧。黃酒做了一百缸，九十九缸似頭醋。」（《後庭花》、《王粲登樓》、《看錢奴》等）老人上場詩：「月過十五光陰少，人到中年萬事休。兒孫自有兒孫福，莫與兒孫作馬牛。」（《魔合羅》、《漁樵記》、《朱砂擔》等）這種類型化的套語在戲曲中大量存在，可反覆使用、對號入座，簡易明瞭，無須過多猜測與介紹，如同臉譜一般，觀眾能夠迅速瞭解腳色與人物形象，即可快速推動情節發展。下場詩則除概括本齣（折）的故事大意之外，還往往有揭示全劇（或全出）主旨的意味，自然也有對觀眾的勸懲與教育作用，如「莫瞞天地昧神祇，禍福如同燭影隨。善惡到頭終有報，只爭來早與來遲」（《薦福碑》、《來生債》、《朱砂擔》等）；「湛湛清天不可欺，未曾舉意早先知。善惡到頭終有報，只爭來早與來遲」（《幽閨記》）；「負恩忘義不見機，貪榮圖貴好心癡。善惡到頭終有報，只爭來早與來遲」（《殺狗記》）；等等。

　　張愛玲《洋人看京戲及其他》談到當時流行的京劇：「歷代傳下來的老戲給我們許多感情的公式。把我們實際生活裡複雜的情緒排入公式裡，許多細節不能不被剔去，然而結果還是令人滿意的。感情簡單化之後，比較更為堅強，確定，添上了幾千年的經驗的分量。個人與環境感到和諧，是最愉快的一件事，而所謂環境，一大部分倒是群

9　〔明〕臧循《元曲選》本。按：以下凡引此本元雜劇不再出注。

眾的習慣。」[10]這些「感情的公式」其實就是表現故事內容方面的套語，包括「丈人嫌貧愛富，子弟不上進，家族之愛與性愛的衝突」等，正是由「群眾的習慣」，即一般的知識、思想和信仰所建構的心理圖式塑造而成的。

二　心理補償與大團圓

施叔青《西方人看中國戲劇》曾對戲曲無悲劇以及大團圓模式給出兩個理由——教育的功能與心理補償的作用：「中國戲劇無西方式的悲劇，反而都是千篇一律大團圓的結局。促成這樣安排的理由，可能與中國戲的目的有關，它主要是偏重在教育的功能。『傳奇之用，在於勸善懲惡』，既然戲劇被運用成教化愚夫愚婦的工具，『善有善報，惡有惡報』的信念必得反映到劇中人來。我們希望好人在歷盡坎坷辛酸之餘，最後應該有完滿的下場，否則觀眾要抱憾離去的。另一個理由，則是屬心理上的補償作用。現實世界和精神世界如能合而為一，這是每個人的想望。一般貧苦的中國人，在現實生活所受的挫敗中，他們將理想寄託於舞臺上，希望他們所得不到的想望，能夠在舞臺上實現，而獲得心理上的滿足。這類劇本以才子佳人可歌可泣的戀愛故事居多。」[11]

心理上的補償通過戲劇所引發的情感共鳴來得以實現，弗洛伊德認為「戲劇的目的在於打開我們感情生活中快樂和享受的源泉」，因此「各種各樣的痛苦磨難就是戲劇的題材，戲劇通過這痛苦磨難，許諾給觀眾以快樂。這樣，我們就接觸到了戲劇藝術的第一個先決條件：戲劇不應該造成觀眾的痛苦，戲劇應該知道如何用它所包含的可

10 張愛玲：《張愛玲散文全編》（杭州市：浙江文藝出版社，1992年），頁13。
11 施叔青：《西方人看中國戲劇》（北京市：人民文學出版社，1988年），頁25。

能的快感來補償觀眾心中產生的痛苦和憐憫（現代作家卻常常不服從這條規則）」。[12]弗洛伊德的觀點當是繼承亞里士多德《詩學》的「陶冶說」：「借引起憐憫與恐懼來使這種情感得到陶冶。」[13]

　　弗洛伊德談的雖然是悲劇，但這種「心理補償機制」卻適用於各類戲劇的觀演，尤其是喜劇。人生不如事常八九，讓人哭泣者多，開懷大笑者少，哭泣固然可以宣洩導引，歡笑更能治癒心靈創傷，熨帖感情，這也是我國戲曲多「大團圓」的原因之一。這一點古人早有認識，元人胡祗遹《贈宋氏序》云：「百物之中，莫靈莫貴於人，然莫愁苦於人。雞鳴而興，夜分而寐，十二時中，紛紛擾擾，役筋骸，勞志慮。口體之外，仰事俯畜。吉凶慶吊乎鄉黨閭里，輸稅應役於官府邊戍，十室而九不足。眉顰心結，鬱抑而不得舒。七情之發，不中節而乖戾者，又十常八九。得一二時安身於枕席，而夢寐驚惶，亦不少安。朝夕晝夜，起居寤寐，一心百骸，常不得其和平。所以無疾而呻吟，未半百而衰。於斯時也，不有解塵網，消世慮，熙熙皞皞，暢然怡然，少導歡適者一去其苦，則亦難乎其為人矣。此聖人所以作樂，以宣其抑鬱，樂工伶人之亦可愛也。」[14]西方有一種情節劇，比較注重機關布景，追求情節複雜、人物類型化，有些類似我們的海派京劇，英國學者史密斯對此作了闡述，其觀點不無啟發，他說：「沒有人會真正相信善是無往而不勝的，但是時不時地，每個人都需要裝出他確實這樣認為的樣子。而情節劇裡夢幻般的世界滿足的正是這種需要。它所鼓吹的是有關勇敢、正直、愛國和道德完美的理想。它接觸到了現實生活裡的種種問題，並為這些問題提供了模範式的解決辦

12　〔奧〕弗洛伊德著，張喚民等譯：〈戲劇中的精神變態人物〉，《弗洛伊德論美文選》（上海市：知識出版社，1987年），頁22。

13　〔古希臘〕亞里士多德著，羅念生譯：《詩學》（北京市：人民文學出版社，1962年），頁19。

14　俞為民、孫蓉蓉主編：《歷代曲話匯編‧唐宋元編》（合肥市：黃山書社，2006年），頁216。

法。它把壓迫我們的恐怖與威脅加以戲劇化，然後再把這些東西還原成一種撫慰人的充滿情感的格式。它給予我們以繼續生存下去的勇氣與信心。……情節劇是夢境裡的生活的自然主義式的表現。心理學家們向我們表明，我們活著不能沒有夢；而學者們也該醒來面對這樣的事實，即我們活著也不能沒有情節劇。」[15]

對於我們的戲曲而言亦是如此，沒有人相信《竇娥冤》中竇娥所發的三樁誓願在現實中能夠實現，但也沒有人不希望它能夠在現實中實現。錢鍾書先生曾批評這部劇作，認為「這齣戲只能是以因果報應而不是以悲劇結束」是不對的，而「通過展示竇端雲愛惜自己生命與拯救婆婆的願望之間的內心鬥爭，也許會構成內在的悲劇衝突。意味深長的是，劇作者沒有把握住這一點。」[16]但作者忽略了內心衝突只是悲劇衝突的一種形式，還有另外一種偏重於外部的社會倫理、政治的悲劇衝突。中國戲曲與西方戲劇不同的就是它更注重表現社會對人的壓迫和傷害，在面對「人世的鞭撻和譏嘲、壓迫者的凌辱、傲慢者的冷眼、被輕蔑的愛情的慘痛、法律的遷延、官吏的橫暴和費盡辛勤所換來的小人的鄙視」[17]時，或許缺少了內心的掙扎與搏鬥，但對社會的控訴一點不少。也許人們希望聽到竇娥說出類似哈萊雷特似的獨白：「生存還是毀滅，這是一個值得考慮的問題；默然忍受命運的暴虐的毒箭，或是挺身反抗人世的無涯的苦難，通過鬥爭把它們掃清，這兩種行為，哪一種更高貴？」[18]然而竇娥卻是這樣控訴的：

15 〔英〕詹姆斯・L・史密斯著，武文譯：《情節劇》（北京市：中國戲劇出版社，1992年），頁81-82。

16 錢鍾書，陸文虎譯：〈中國古代戲曲中的悲劇〉，《解放軍藝術學院學報》2004年第1期。

17 〔英〕莎士比亞著，朱生豪譯：《哈姆萊特》，《莎士比亞全集》（第一卷）（北京市：人民文學出版社，2010年），頁141。

18 〔英〕莎士比亞著，朱生豪譯：《哈姆萊特》，《莎士比亞全集》（第一卷），頁141。

【滾繡球】有日月朝暮懸，有鬼神掌著生死權。天地也只合把清濁分辨，可怎生糊塗了盜跖顏淵：為善的受貧窮更命短，造惡的享富貴又壽延。天地也，做得個怕硬欺軟，卻元來也這般順水推船。地也，你不分好歹何為地。天也，你錯勘賢愚枉做天！哎，只落得兩淚漣漣。

這種叱天罵地的哭號，矛頭實直指現實社會腐敗的當權者和不合理的社會制度，如此痛快淋漓的反抗宣言，其藝術感染力並不遜於《哈姆萊特》。

竇娥臨刑前的三樁無頭誓願終得以實現，這是天人感應思想的體現。劇終判詞有云：「昔于公曾表白東海孝婦，果然是感召得靈雨如泉。豈可便推諉道天災代有，竟不想人之意感應通天。」（《竇娥冤》第四折）「不告官司只告天。」「天」是皇權的象徵，否定了天即否定了人間世俗權力的統治的合法性，這其實是對人世皇權變相的控訴。

楚州大旱三年，不能做片面理解，這不是給無辜百姓製造另一重悲劇，「天災」是「天譴」的象徵——用異象來表達天道對人間君主的譴責，不如此不能彰顯冤情的深重和感天動地的力量。正如亞里士多德《詩學》所謂：「一樁不可能發生而可能成為可信的事，比一樁可能發生而不能成為可信的事更為可取。」[19]文學比歷史（單純的歷史事實）更富於哲學意味，就在於它描述的事情帶有普遍性和必然性。文學可以是虛構的，卻強調合乎人情物理。人們相信竇娥的這三樁誓願能夠實現，且應該實現，這恰恰是出於對信仰、真理和正義的堅持和堅信，故竇娥雖死，其行為卻帶有榜樣的激勵作用，肉體可滅，精魂永存。迄今民間祈雨祭祀時還經常搬演《東海孝婦》或《六

19 〔古希臘〕亞里士多德，羅念生譯：《詩學》（北京市：人民文學出版社，1962年），頁101。

月雪》，當是「冤結叫天」、伸張正義的信仰在民俗活動中的體現，正是這種信仰，成為中華民族數千年來綿延不絕的力量所繫。[20]

胡適批評中國的戲曲的大團圓結局：「中國文學最缺乏是悲劇的觀念。無論是小說，是戲劇，總是一個美滿的團圓。現今戲園裡唱完戲時總有一男一女出來一拜，叫做『團圓』，這便是中國人的『團圓迷信』的絕妙代表。」胡適批判這樣的作品為「說謊的文學」：「這種『團圓的迷信』乃是中國人思想薄弱的鐵證。」「不耐人尋思，不能引人反省。」[21]

胡適的批判是片面的，因為他忽視了觀眾，尤其是普通民眾的感情以及這種感情的力量。施愛東〈孟姜女故事的穩定性與自由度〉一文認為：

> 在民間故事中，任何不圓滿的事件都可以把它看作一種「缺失」，只要缺失存在，民眾就會期待它得到彌補。只要民眾的心理有期待，故事家們就一定會不斷地嘗試補接新的母題來彌合這些缺失，以平復因故事的不圓滿而帶給民眾心理的不愉快。[22]

顧頡剛研究孟姜女故事時指出在孟姜女故事演變過程中「民眾的感情與想像」對故事發展演變的「醞釀力」：「一件故事，一定要先有了它的憑藉的勢力，才有發展的可能。所以與其說是這件故事中加入外來的分子，不如說從民眾的感情與想像上醞釀著這件故事的方式。……所以我們與其說孟姜女故事的本來面目為民眾所改變，不如說從民眾

20 參見王旭：〈《竇娥冤》的民間品格與祭祀功能〉，《文化遺產》2008年第1期。

21 胡適：〈文學進化觀念與戲劇改良〉，歐陽哲生編：《胡適文集·胡適文存》（2）（北京市：北京大學出版社，1988年），頁122-123。

22 施愛東：〈孟姜女故事的穩定性與自由度〉，《民俗研究》2009年第4期。

的感情與想像中建立出一個或若干個孟姜來。……因為民眾的感情與
想像中有這類故事的需求，所以這類故事會得到了憑藉的勢力而日益
發展。」[23]

　　觀眾感情的力量來自人類對人生和人性的美好願望，本無可厚
非，但往往被指責為「庸俗鄙俚」。洛地先生曾撰文指出農民對團圓
的看法：

> 戲劇研究界（至少有一派）認為「馬踐趙五娘，雷擊蔡中郎」
> 的《趙貞女》比「三不從」的《琵琶記》更具「人民性」。我
> 也曾持上述看法，是「鄙俚之俗情」教育了我。此生曾在農村
> 度過相當歲月，農村觀眾、尤其婦女們對《秦香蓮》（普遍）
> 有個看法：「這本戲『不團圓』！——鍘了陳世美；秦香蓮還
> 怎麼做人哪？……《秦香蓮》，秦香蓮沒有個（好）結局，這
> 本戲『不團圓』！」怎麼樣是「團圓」呢?「多了！趙五娘團
> 圓了，李三娘、白娘娘都團圓了；梁祝『化蝶』也團圓了，唐
> 明皇『迎像哭像』也就團圓了嘛！」我遇到過觀眾「硬逼」著
> 況鍾在破案之後主持被冤的生、旦當場拜堂成親（然後才散
> 場，高高興興地拖著演員到家裡去吃夜宵）的《十五貫》的演
> 出，見到過死的不是梁山伯而是馬文才的《梁祝》在「梁宅」
> 的演出。我想，這大概就是《琵琶記》奪《趙貞女》之席的原
> 由所在吧——「鄙俚之俗情」是不可抗拒的。[24]

　　其實，南戲的「人民性」就是以團圓為主的，從今天福建的莆仙

23　顧頡剛：〈孟姜女故事研究〉，《孟姜女故事論文集》（北京市：中國民間文藝出版社，
　　1983年），頁92-93。

24　洛地：〈觀眾是戲劇的上帝——說破‧虛假‧團圓：中國傳統戲劇藝術表現三維〉，
　　《福建藝術》2009年第5期。

戲以及梨園戲可見一斑，它們被稱為南戲「活化石」，歷來都以團圓收場為慣例。代表性的如「南戲首本，宋元殘篇」《王魁》一劇，梨園戲以王魁與桂英團圓為結尾，莆仙戲中桂英雖未妥協，但仍以金巨富一家團圓為結局，[25]也是一種團圓，都保留了古南戲的獨特藝術風貌。也許正是因為其間的悲歡離合承載著民眾的情感記憶，才能夠歷經數百年的滄桑流傳至今。

三　戲曲套語的功能與創新

　　人生如戲，戲劇是人生的隱喻。古希臘巴拉達思說：「我們可以說：人生宛如一個戲場，每一角色都必須用技藝搬演，或則終場大笑，給大家來個趣劇，或者從容閒雅，擔任悲劇的生旦。」潘光旦說：「生命等於戲劇，人等於腳色。」（《中國伶人血緣之研究》）如果可以套改盧梭「人生無往而不在枷鎖中」的話為「人生無往而不在套語中」，對於戲曲而言，就是「無套不成戲」。戲曲套語的戲劇性來自它的重複性和穩定性，來自它植根的文化傳統所積澱的原型。加拿大學者弗萊說：「原型這個詞指那種在文學中反覆使用，並因此而具有了約定性的文學象徵或象徵群。」原型可以是意象、象徵、主題、人物，也可以是結構單位，只要他們在不同的作品中反覆出現，故此，戲曲套語其實亦可稱之為戲曲原型。

　　戲曲套語的生成與文化息息相關。對於戲曲表演來說，程式固然會造成簡化重複，但正如音樂的重複一般，對於訴諸聽覺的戲曲而言，重複是必要的，尤其是民間戲曲（路頭戲等）等更加注重口傳的樣式。對於案頭作品而言，重複一方面是有意無意的繼承、模仿和挑戰，另一方面是心理模式的強化，反映著對某種理念的認同，意識形

25 參見劉念茲：《南戲新證》（北京市：中華書局，1986年），頁133。

態和道德觀念往往通過套語進入實際生活和思想，被訓練為或被轉化為常識。從社會功能上看，戲曲在傳播時自覺不自覺地體現出教化、規範、維繫和調節等意識形態的功能。

一九五六年，美國人類學家羅伯特・雷德菲爾德提出一對類似於「上智下愚」的文明結構概念，叫做「大傳統和小傳統」。大傳統指代表著國家與權力、由城鎮的知識階級所掌控的書寫的文化傳統；小傳統則指代表鄉村的，由鄉民通過口傳等方式傳承的大眾文化傳統。學者葉舒憲提出一種新的分類法，他以漢字書寫系統的有無為界，「把由漢字編碼的文化傳統叫做小傳統，將前文字時代的文化傳統視為大傳統。」「大傳統對於小傳統來說，是孕育、催生與被孕育、被催生的關係，或者說是原生與派生的關係。大傳統鑄塑而成的文化基因和模式，成為小傳統發生的母胎，對小傳統必然形成巨大和深遠的影響。反過來講，小傳統之於大傳統，除了有繼承和拓展的關係，同時也兼有取代、遮蔽與被取代、被遮蔽的關係。」[26]受此啟發，我們認為，一般以大傳統為上層的、城市的、文人士大夫的精英文化和小傳統的鄉村的、下里巴人的大眾文化這種說法應該顛倒過來，後者才是大傳統，前者為小傳統。後者孕育和催生了前者：「事實上，我們常常要面對兩部歷史：一部是由歷史學家建構的以政治鬥爭的權變為中心軸線的歷史，這部歷史充滿了戲劇性的起伏跌宕，像一條奔騰激蕩的河流；另一部歷史是潛藏在這條河流的底層──它永遠平緩地流淌，庸常而晦暗。」「恰恰是這些很少變化的人和事構成我們這個社會的基石。」[27]

套語其實正是這個被忽視的、甚至無視的、潛藏的河流的底層廣大民眾所產生的，也是為他們使用的。正如威廉・貝特肯在論及莎士

26 葉舒憲：〈中國文化的大傳統與小傳統〉，《光明日報》2012年8月30日第15版。
27 徐葆耕：《電影講稿》（北京市：北京大學出版社，2006年），頁267-268。

比亞與中國元雜劇時說過：「出人意料但又確定無疑的是，所有偉大的、就是說不朽且有持久魅力的戲劇，都是為平凡的大眾而構思創作的。」[28]

　　明白以上的道理，就會瞭解我們常常看不起的以追求懸念和效果為主的情節劇，其實和經典作品恰是同構的，「學者們會說，『情節劇歪曲了生活，其人物有似木偶，劇情荒唐，其布景的華美則只是純粹的戲劇效果而已，語言誇張古怪，其賞善懲惡的結果顯得幼稚，其逃避現實性則天真可笑。』此話一點不錯。藝術總是『歪曲』生活，因為每一個藝術家都要選擇、安排和『扭曲』其經驗性素材，使之合於反映他本人的觀點。……當然了，情節劇把人物加以簡單化，但普勞圖斯、瓊生、莫里哀、費都及蕭伯納也是這麼幹的。即興喜劇更完全是建立在一批原型性人物身上的，諸如《普通人》這樣的道德劇，其情形也一樣。某些戲劇種類需要天真和邪惡這種純屬大綱性的人物來達到其目的，因而責備情節劇，說它搞的毫無疑問是為人所接受且又合法的諷刺劇、鬧劇和道德劇的套套，看來並不公平。此外，一個舞臺人物一開始就吸引住我們，並不是因為他是複雜的，而是因為他有著十分充沛的戲劇生命力。……可以肯定地說，情節劇的情節依賴的是令人難以置信的巧合、毫無破綻的偽裝及不可能的良心發現。但是《俄狄浦斯王》、《威尼斯商人》和《李爾王》也同樣是這樣。」[29]

　　這段話反過來看，即是戲曲套語如何創新的方法論，因為：「所有偉大的戲劇都是一種戲仿，不過是一種複雜而嚴肅性質的戲仿。」[30]

　　戲曲套語並不能簡單地被認為是陳陳相因，即便是「感情的公式」也不是毫無創造力，因為「幾千年的經驗的分量」不可小覷。

28　〔英〕詹姆斯·L·史密斯著，武文譯：《情節劇·譯序》（北京市：中國戲劇出版社，1992年），頁4。

29　〔英〕詹姆斯·L·史密斯著，武文譯：《情節劇》，頁67-68。

30　〔美〕理查德·何隆貝著，吳滌非譯：〈戲劇與真實性〉，《戲劇》1995年第3期。

「因此，就個人與傳統關係而言，傳統是一個同時共存的秩序。在這秩序中，先前的經典文本一律為今人共用。每一件新作品的誕生，無疑都受到以前全部經典的影響。也就是說，任何藝術作品都會融入過去與現在的系統，必然對過去和現在的互文本發生作用。在此前提下，它的意義也須依據它與整個現存秩序的關係加以評價。」[31]因套語的存在，戲曲文本也成為一種互文本，互文本具有多種特性：重複性、繼承性、綜合性以及創造性。在閱讀和觀賞戲曲過程中，套語也起到暗示、喚起其前理解的作用。明初南戲《五倫全備記・副末開場》云：「亦有悲歡離合，始終開闔團圓。白多唱少，非干不會把腔填，要得看的，個個易知易見。不免插科打諢，妝成醜態狂言。戲場無笑不成歡，用此竦人觀看。」[32]一般我們對《五倫全備記》評價不高，批評它圖解封建倫理道德，連同朝代的人也認為「純是措大書袋子語，陳腐臭爛，令人嘔穢」，[33]但它的作者卻意識到要想向觀眾灌輸自己的教化觀念，必須得將其套入戲曲約定俗成的一些框架和結構之中，於是「悲歡離合」、「開闔團圓」、「白多唱少」、「插科打諢」一樣不少，只有這樣，方能製造一種「儀式感」，使觀眾不由自主進入戲曲的「場」——規定情景中去，不論實際劇場效果如何，至少主觀上是以此來達到「竦人」的最終目的。

互文本的生產過程中，套語起到了如同催化劑般的關鍵作用，以《西廂記》為例，《西廂記》是戲曲史上流行最廣、影響最大的典範作品之一，被譽為「天下奪魁」的「化工」之作。拋開其他，僅從影響來說，《西廂記》的經典意義，還體現於在其影響下產生了「西廂

31 陳永國：〈互文性〉，趙一凡等主編：《西方文論關鍵詞》（北京市：外語教學與研究出版，2006年），頁212。

32 奎章閣本《五倫全備記・開場白說・西江月》，頁1。

33 〔明〕徐復祚：《曲論》，《中國古典戲曲論著集成（四）》（北京市：中國戲劇出版社，1959年），頁236。

記型」這一才子佳人的戲曲故事類型，以及「邂逅、一見鍾情、詩媒（詩挑）、琴挑、傳情（傳書遞簡）、表記訂盟（盟誓）、相思成疾、幽會、事洩、拷問、送別、趕考中試」等母題，為後世開無數法門。改編增續之作多達三十餘種，如陸采的《南西廂》、周公魯的《錦西廂》、查繼佐的《續西廂》、研雪子的《翻西廂》、卓人月的《新西廂》、周塤的《拯西廂》等。

　　這些互文本中固然不乏因襲模仿之作，如白樸的《東牆記》、鄭光祖的《傷梅香》，文辭和情節，簡直像《西廂記》的翻版；《傷梅香》虛構裴度之女裴小鸞與白居易之弟白敏中的戀愛關係，也有個老夫人從中阻礙，又有個婢女樊素傳書遞簡。清梁廷枏的《曲話》列舉《傷梅香》與《西廂記》在關目賓白方面相似者多達二十處：「《傷梅香》如一本小西廂，前後關目、插科打諢，皆一一照本模擬。」並說：「不得謂無心之偶合。」[34]說明《傷梅香》有明確的模仿意識。明王世貞的《曲藻》則乾脆說《傷梅香》：「套數、出沒、賓白，全剽《西廂》。」[35]《倩女離魂》寫折柳亭送別，也因襲《西廂記》長亭送別的場景。明祁彪佳《遠山堂劇品・妙品》評《金環記》曰：「刻意擬《西廂》，亦有肖形處。然一經摹擬，便不及《西廂》遠矣。」[36]

　　套語的重複使用是否使其失去了本來的原創性和生命力，變得如摘下來的鮮花，即便成為標本，也失去了最初動人的顏色？或者如化石，厚重但卻凝固？如果單純地看套語本身，誠然如是，但如果聯繫它產生的背景──普遍的文化傳統，即可釋然：傳統不是標本，亦非化石，它是一條流動的長河，一棵生長的大樹，沒有人兩次踏進同一

34 〔清〕梁廷枏《曲話》，《中國古典戲曲論著集成（八）》（北京市：中國戲劇出版社，1959年），頁262-263。

35 〔明〕王世貞《曲藻》，《中國古典戲曲論著集成（四）》（北京市：中國戲劇出版社，1959年），頁34。

36 〔明〕祁彪佳：《遠山堂劇品》，《中國古典戲曲論著集成（六）》（北京市：中國戲劇出版社，1959年），頁149。

條河流，亦沒有長著兩片相同葉子的大樹。

重複並不意味著永恆不變，套語是穩定性與變異性的統一，套語的每一次組合和拼貼都是一次再創造。如果我們無法拽著自己的頭髮把自己拔離地面，也就無法拋棄或離開傳統，對傳統繼承得越多，才越有可能創新。這看似悖論，其實正說明了文化傳承的一個重要法則就是繼承，沒有繼承則無創新：傳統作為數千年文化的積累，是創新的母體，是取之不盡、用之不竭的源泉，而非避之唯恐不及的障礙。有些作家正是善於從《西廂記》中汲取營養，沒有機械照搬，像湯顯祖的《牡丹亭》、孟稱舜的《嬌紅記》、曹雪芹的《紅樓夢》，都在繼承《西廂記》反禮教的思想基礎上，發展創造，從而取得了新的成就。又如《牡丹亭》借鑒了話本小說以及元雜劇《倩女離魂》、《兩世姻緣》《碧桃花》以及《金錢記》中的情節和母題，《西樓記》又仿《牡丹亭》之「夢會」與《紅梨記》之「錯認」母題，《長生殿・尸解》則又借鑒了《倩女離魂》與《牡丹亭》中的母題，但它們都與前作有情節或結構上的不同，沒有完全照搬剿襲。又如《異夢記》，其寫夢可謂源自《牡丹亭》等，但卻迥異諸作。

《紅樓夢》第一回借石頭之口批評「佳人才子等書」千部共出一套：「滿紙才人淑女、子建文君、紅娘小玉等通共熟套之舊稿。」[37]但《紅樓夢》本身就是在才子佳人作品的基礎上生成的，沒有之前的一大批這類子建文君、紅娘小玉的類型化人物，就沒有寶釵黛玉、襲人晴雯這樣的獨具個性的女性形象的出現。其書中悲歡離合、興衰際遇之敘事節奏，天上太虛幻境與人間大觀園雙重世界的結構又與《西廂記》、《牡丹亭》、《邯鄲記》、《長生殿》等有不少相似之處，構成了一種「互文本」，但它能夠超越其他熟套舊稿，後來居上，又是建立在與其他文本相似但絕不相同的基礎上的。

37 〔清〕曹雪芹：《紅樓夢》（北京市：人民文學出版社，2008年），頁6。

　　套語是有生命力的，口傳文學告訴我們史詩歌手的每一次表演都是創新，沒有哪兩次是雷同不變的。民間戲曲以套語為其主要的創作、表演方式，尤其在幕表戲、提綱戲和路頭戲方面體現的淋漓盡致。文人往往貶低套語，追求創新，實際上不僅無法擺脫，而且深受影響，正如弗萊所指出的：「給馬洛和莎士比亞指明道路的，不是人文主義的新古典戲劇，而是大眾戲劇；是大眾化的德洛尼，而不是溫文爾雅的貴族式的錫德尼表明了未來主要的小說的形式是什麼樣的；是十八世紀的流行民歌和飽受批評的打油詩預示了《天真之歌》和《抒情歌謠集》的到來。在散文中，預示著這種新發展的大眾文學往往是以重新發現傳奇的程式這一方式出現的。」[38]又如湯顯祖《南柯記》與《邯鄲記》就是套入「度脫劇」這樣的模式中而產生的名作，舊瓶裝新酒，把自身身世及對社會人生的思考融入到劇中，雖說是度脫劇，卻又有時事劇和諷刺劇的氣息，使人耳目一新，影響深遠。

　　回溯歷史我們發現，現世的種種糾葛，一旦置入「人生如夢」這樣的度脫劇中演繹，則賦予的內涵更加豐富，其中寓言、象徵、超越的意義遠遠大於故事本身，給世人以更多的品味和反省。故湯顯祖劇作所取得的成就，不僅來自其劇作本身的文學魅力，同時也要看到其價值和意義的實現恰是因為湯顯祖把它移植到一個「度脫劇」的模式下實現的，不僅這兩部戲，其他名作如《嬌紅記》、《誤入桃源》《長生殿》等，就連《桃花扇》《精忠記》等所謂的歷史悲劇作品也是置於這個「度脫」模式下，類似的可以開列出一大串，不僅戲劇，如小說《水滸傳》、《紅樓夢》等亦可見度脫模式的影子。因此種模式強大的包容與塑形的魔力，甚至直至今天仍然適用。故此，劇作的新意不是否定、拋棄套語，反而是利用和再創造。

38 〔加〕諾思洛普・弗萊著，孟祥春譯：《世俗的經典：傳奇故事結構研究》（上海市：上海人民出版社，2010年），頁31。

　　戲曲作品中的套語並非不存在人們所指責的那些「缺陷」，但全在我們如何看待和運用，這不是它本身的問題，而是創作者的問題。正如赫拉克利特所言：「上升的路和下降的路是同一條路」，任何事情，它的優點也同時是它的缺點。套語亦不例外，它是一柄雙刃劍，也是一尊雙面神，正如漢賦、唐詩，宋詞，元曲等一代之文學，它的偉大輝煌既是榜樣也是障礙，既是天才的源泉，也是庸者的深淵。運用之妙，存乎一心。

四
臺灣戲曲研究

海峽東岸的中國戲劇史研究及其對大陸的啟示

　　海峽兩岸一衣帶水、血脈相連，雖然由於特殊的歷史、政治原因，長久分治，較為隔絕，但本是同根生的傳統文化無法割斷，仍一脈相沿，薪火傳承，綿延不絕。當然，也正是由於兩岸關係的這種特殊性，使得臺灣形成了與大陸不同的特有的一些文化傳統，學術研究亦不例外。對這種學術傳統的考察和反思，當有助於我們對比借鏡、開闊視野。

一　初闢榛莽、薪火相傳

　　在二十世紀六十年代以前，臺灣的大學沒有戲曲這門課，所謂「詞曲選」也往往重詞而輕曲，後由學壇耆宿進入高等院校傳道授業，開設戲曲課程，並指導研究生撰寫碩博論文，為臺灣的中國戲劇史研究初闢榛莽，開啟門扉。這些耆宿如任教於臺灣大學的鄭騫（1906-1991）與張敬（1918-1996）、師範大學的汪經昌（1913-1985）、政治大學的盧元駿（1911-1977）、文化大學的俞大綱（1908-1977）與姚一葦（1922-1997）等，均為一九四九年前後由大陸遷臺的學者，他們在大陸受過良好的學術訓練，後來在臺灣播種耕耘，開花結果。

　　臺灣的中國戲劇史研究者大致可分為三代人，第一代學者有鄭騫、張敬、汪經昌、盧元駿、俞大綱、魏子雲、孟瑤（楊宗珍）、姚一葦等，鄭騫和張敬堪稱其中的代表。

　　鄭騫早年求學於燕京大學中國文學系，遊於許之衡之門，畢業後留校任教，與淩景埏、吳曉鈴同事。又歷任國立東北大學、上海暨南大學教席，一九四八年赴臺，任臺灣大學中國文學系教授。撰有《校訂元刊雜劇三十種》（1962）、《北曲新譜》（1973）、《北曲套式匯錄詳解》（1973）、《元雜劇異本比較》（1972）、《景午叢編》（1972）與《龍淵述學》（1992）等曲學論著。主要研究元雜劇和北曲曲律，其中最具學術價值的著作為《校訂元刊雜劇三十種》，作者費三十年之功，對「元刊雜劇」進行全面而綜合性的校訂，在校訂訛字、辨析曲白、補正脫誤、釐定曲律上貢獻極大，是最早、最成功的一部「元刊雜劇」整理本，體現出作者縝密細緻的考校功力。有關曲律的《北曲新譜》、《北曲套式匯錄詳解》兩本專著，為研究北曲曲律的重要典籍。明代以來，研究曲律典籍都詳於南曲而略於北曲，傳世之北曲譜，如朱權《太和正音譜》、李玉《北詞廣正譜》、周祥鈺《九宮大成譜》及吳梅《北詞簡譜》等都有疏漏，鄭騫有感於此，遍閱現存元明北曲，取每一牌調之全部作品，逐一比勘歸納，歷時逾二十載，而成此《北曲新譜》：「明句式，辨三聲，定韻協，析正襯，確立準繩，分別正變，庶幾誦讀無棘喉澀舌之苦，寫作不致貽失格舛律之譏，或足為治曲學習曲藝者之一助」。[1]遂為北曲譜中相當精詳、完備和實用的一部。此外，鄭騫認為北曲聯套規律極為嚴謹，但是明清曲譜等都沒有關於聯套規律與技巧的論述，因而又撰著《北曲套式匯錄詳解》，匯輯現存元明雜劇北曲劇套六百五十九式，七百零五例，散套二百五十八式，三百六十九例，此書為匯編解說北曲套式最詳盡完備之作，與《北曲新譜》同為北曲格律研究的巨著，對後學影響極為深遠，兩書稿成之後又修訂十數年之久，可見作者治學之嚴謹。

　　張敬師從俞平伯、顧隨學詞曲，一九四九年到臺灣，應臺靜農之

1　鄭騫：《北曲新譜‧自序》（臺北市：藝文印書館，1973年），頁1。

邀，於一九五一年任教於臺灣大學中國文學系。她對南曲韻律、聯套與傳奇排場等研究，著力最多且頗有創發。《明代傳奇用韻的研究》，針對六十二種傳奇的用韻情況進行校核統計分析，並表列其犯韻情況；《傳奇分場的研究》則建立戲劇「排場」的理論系統；《南曲聯套述例》（1966）指出南曲聯套須掌握宮調的用律與起調、笛色的起調、各曲牌節拍、各曲牌聲情等藝術特點等。張敬在治學方面與鄭騫的共同之處是皆精通於曲律，講求考據且重視對戲曲文獻的研究，不過，張敬仍有獨特的地方，其《明清傳奇導論》（1986）重視戲劇演出形態，重視作為戲劇所不可或缺的關目情節、腳色人物、科介表演、穿關砌末、排場類型等，確立了戲曲結構兼具情節與表演雙層內涵的觀念，明確將戲曲與小說等其他敘事文學樣式相區分。而〈由南戲傳奇資料臆測北雜劇中的一項懸疑〉一文，指出北雜劇中主角唱套曲，配角唱插曲，以及劇尾收煞處有「詩雲」、「詞雲」的現象，與南戲傳奇表現手法極為類似，是受民間說唱文學影響的搊彈伴奏吟唱而形成的，此從文獻入手探討演出形態的流變，創獲實多。受張敬影響，後來學者如汪志勇著《明傳奇聯套研究》、曾永義著《說「排場」》等繼續在聯套與排場等觀念上發微探究。

　　汪經昌、盧元駿則總述「曲學」的文體特徵，且對「作家作品」進行生平考述或是藝術鑒賞。汪經昌《曲學例釋》（1963）有鑒於曲學教學的需求：「曲為樂章，聲詞相合。工詞必熟諷勤作，工音必協律精唱；前者以範本為先，後者以通理為貴。因纂輯成說，著立釋例；配附名家篇什，以當舉隅。」[2]全書分為「曲學發凡」、「散曲例釋」、「劇曲例釋」與「治曲獻徵」四部分。發凡闡明曲之源本、曲義、樂理、宮調、體制、協韻、板式、正襯與譜律等規範；例釋部分分析南北曲之散曲和劇曲之格律；最後以「曲家」、「著錄」、「遠

2　汪經昌：《曲學例釋‧凡例》（臺北市：臺灣中華書局，1969年），頁1。

祧」、「詁辭」等列舉曲家、曲集、劇作資料，以及曲劇淵源變遷並對
方言俗語進行釋詁。

　　盧元駿遺著《曲學》（1980）先對曲進行「探源與釋名」，而後依
次闡述曲的「聲韻與律韻」、「宮調與管色」，以實例解說聲律，列舉
南北曲宮調與曲牌及犯宮失調者，說明曲笛工尺音符的宮位與陰陽，
古樂與西樂的關係及宮調與管色的配合等。「體例」則分述散曲、劇
曲之各種文體特徵；「作法」則例證說明南北曲、戲曲與清曲之作法
以及章法、字句、用韻等方法。附錄部分《四照花室曲稿》（1970）
分為作品、平仄聲律與韻協、制曲、度曲與授曲六大類，臚列六十六
則作為本書結論，此為作者多年研究曲學的心得。[3]

　　魏子雲國學根底扎實，於場上京崑頗有鑽研，代表作為《中國戲
劇史》（1992）。該書摒棄民國以來多將戲曲肇始於兩漢的史觀，而將
古代敬神驅鬼的「方相」與巫覡的原始社會、相襲相和而形成的「大
儺」，視作是戲劇的起源，並指出《詩經》與《樂府》詩歌的樂舞形
式，是中國戲劇以歌舞為藝術兩大主幹的原始形態；以及提出唐五代
為中國戲劇的轉捩點，如撥頭與參軍的優笑轉型皆是中國戲劇里程碑
等觀念。其〈認識中國戲劇的舞臺〉指出中國戲劇舞臺的特點為「空
臺」和「明臺」。並以「實象」、「假象」、「意象」三個概念來分析中
國戲劇舞臺時空的獨具特點。實象，指中國戲劇舞臺上的穿戴及用
具。假象與實象相對而言，如布簾代轎，旗子代車，這些代替品即假
象。意象指「虛擬的動作，如開門關門，上樓下樓等。」「這藝術的
手段，自是屬寫實的，只是虛擬而已。」「馬與船，在中國戲劇舞臺
上，是虛擬出的，鞭與槳（或篙）在藝術的展示上，仍舊是鞭與
槳。」「馬與船，都是鞭與槳（或篙）的舞蹈，作出的身段虛擬出

3　蔡欣欣：《臺灣戲曲研究成果述論（1945-2001）》（臺北市：國家出版社，2005年），
　　頁255-256。

的。」「像這些，都是以意象的手段，從『無』中展示出『有』的藝術。」[4]這些分析，較之我們泛泛談「虛擬性」更為精準。

　　孟瑤《中國戲曲史》（1965）在王國維《宋元戲曲史》基礎上補充了部分史料及研究成果。範圍包括從起源、先秦擴展到清代戲曲、皮黃與各地方戲，並附錄文獻史料、曲牌、鑼鼓經與梨園世家圖標等資料，約六十萬字之多，對地方劇種介紹較為全面。[5]

二　中流砥柱、開疆闢土

　　臺灣第二代戲劇研究者有陳萬鼐、唐文標、羅錦堂、李殿魁、曾永義、邱坤良、王秋桂、汪志勇、牛川海、王士儀等，為九十年代戲劇學界的中流砥柱。羅錦堂、曾永義與李殿魁皆為臺灣培養的第一代國家文學博士，承繼了國學訓練下目錄、版本、校勘、訓詁、聲韻、考據等學術方法，對曲學與劇學都有更多層面的開展探究，他們發揚光大師門傳統，使臺灣的中國戲劇史研究薪火相傳，不絕如縷，貢獻至巨。

　　羅錦堂的《現存元人雜劇本事考》（1976），李殿魁的《雙漸與蘇卿故事考》，或考據精細，或角度新穎，都是上乘之作。羅錦堂對散曲與古典戲劇研究深入且層面廣闊，所提論點多為後學研究的奠基點，代表作《元雜劇本事考》率先對現存一百六十一本元雜劇進行全面的總目著錄、本事考證與分類研究，為日後劇作的考訂與劇類的探討奠定了重要的根基。《錦堂論曲》（1977）採用了在歐美所搜集到的曲學珍貴史料，且對元曲在海外的研究狀況多有介紹。

　　李殿魁博覽群書，精通於音律與曲學，亦擅長考古學與小學，著

4　魏子雲：《戲曲藝說》（臺北市：萬卷樓圖書公司，2002年），頁10-11。

5　蔡欣欣：《臺灣戲曲研究成果述論（1945-2001）》（臺北市：國家出版社，2005年），頁58。

有《元明散曲之分析與研究》、《元散曲定律》、〈《九宮大成》所收關漢卿散曲曲譜之探討〉、《雙漸蘇卿故事考》等，其代表作為《雙漸與蘇卿故事考》（1989）。「雙漸蘇卿」故事曾是中國戲曲史研究中的一個熱門話題，任二北在《曲諧》中稱「豫章茶船（即「雙蘇」故事）」、「普救西廂」、「天寶馬嵬」為元明間播詠最盛的「三大情史」。[6] 但有關劇作已全部失傳，只留下若干殘曲，所以這個故事的真實和完整的面貌便成了文學史上的一個謎團。這個謎團曾吸引過近現代不少學者，吳梅、任二北、王季思、趙景深、錢南揚、葉德均、譚正璧、馮沅君、胡忌等許多戲曲史家都曾對此傾注過心力。但在半個多世紀的漫長歲月裡，雖然不斷有所發現，總的說來，還是不夠系統，難稱重大進展。一九八九年李殿魁《雙漸蘇卿故事考》出版，「終於填補了這一空白。」雖然作者在《緒論》中說，這部約二十萬字的著作還只是對這一題材作「主題學研究」進行「素材的準備」，但它確為我們繼續前進在相當程度上廓清了道路和奠定了基礎。李殿魁於本書中搜集元明散曲小令八十六首（全文）、散套九十九種（全套或或節錄）、劇套（含諸宮調，全套或節錄）二十八種，傳奇七種，共二百二十條，幾乎將現在所知曲作中有關資料搜羅殆盡，並加以注釋和評述，對諸如故事原型、人物、情節、流變及代表性作品等問題均有所涉及，提出了不少新見，對前人的研究成果也作了介紹和分析。如說此著乃是集前人有關研究之大成並有新的提高，似不為過譽。[7]〈談講唱文學與地方戲劇〉則討論了講唱文學的源流演變、南北系統故事題材，並論析了其無限「擴張性」的藝術特質與戲劇的關聯性，提供了戲曲史研究的新途徑。〈「滾調」再探〉則以明《紅葉記・四喜四愛》

6　任中敏著：《曲諧》卷2，收於任中敏著，曹明升點校《散曲叢刊》（南京市：鳳凰出版社，2013年），頁1212。

7　詳見姚品文：〈雙漸蘇卿故事研究補說——讀李殿魁《雙漸蘇卿故事考》〉，《江西師範大學學報》（哲社版）1991年第1期。

十種不同版本，加滾異同的比較以探求滾調的意義，並從唱腔板式上加以分析，強調確立了對滾調在戲曲發展史上的意義。

　　曾永義授業於臺靜農、鄭騫、屈萬里、王叔岷、孔德成、張敬等名師，由古典戲曲兼及俗文學的研究，著作等身，其中與戲劇史關係密切者如：《長生殿研究》（1969）、《中國古典戲劇論集》（1975）、《明雜劇概論》（1979）、《參軍戲與元雜劇》（1992）、《說戲曲》（1976）、《戲曲源流新論》（2000）、《清洪昉思先生昇年譜》（1984）、《詩歌與戲曲》（1988）、《臺灣歌仔戲的發展與變遷》與《戲曲與歌劇》（2004）等專著二十餘種，箇中頗多人所未嘗言之心得創見。二○○八年北京中華書局出版了《曾永義學術論文自選集》（甲、乙編）和《戲曲源流新論》（增訂本），囊括了曾先生在戲曲史方面論著的精華。

　　從曾永義〈中國詩歌中的語言旋律〉、〈說排場〉、〈北曲格式變化的因素〉、〈《太和正音譜》的作者問題〉等論文可見出受國學耆宿傳統曲學及治學方法的影響，然而曾教授在此基礎上又加以發揚光大，視野更寬闊，涉獵極為廣泛，從中國古典戲劇史到臺灣當代戲劇史，從作家作品到曲學理論、從民間文學到地方劇種，從研究論著到劇本創作都有相當可觀的成果。其以撰寫戲劇史為綱本，逐一對古典戲劇的歷史源流脈絡進行考辨研析，試圖構建其自成一家之言的「戲曲史觀」。他辨析戲劇與戲曲概念，認為戲曲有大戲、小戲之別，且小戲乃為戲曲真正的「源頭」。關於南戲與傳奇的分野，提出「三化說」；關於聲腔劇種，提出體制劇種與腔調劇種之別。他展開了對於歷代劇壇樣貌、劇種體制規律、舞臺搬演藝術、歷代名家名作以及戲曲理論的課題研究，如《明雜劇概論》對明雜劇作全面探究與梳理，並率先做出了對清雜劇進行整體俯瞰的研究，完成《清代雜劇概論》。凡此種種，均體現出曾永義在戲劇研究方面具有的開疆闢土的先行者的精深、全面和獨到。

　　曾永義還注重臺灣本土戲劇的研究。七十年代的臺灣，由於政治

外交的變局與鄉土文學運動的鼓吹，本土戲曲逐漸由民間浮出檯面，
受到官方與學者們的重視關注。曾永義直接參與各種田野調查與活動
規劃，為本土劇種的研究開創課題奠定根基，其《臺灣歌仔戲的發展
與變遷》，是建立臺灣歌仔戲發展史綱的巨著。其後又陸續撰寫〈臺
灣歌仔戲之近況及其因應之道〉、〈臺閩歌仔戲關係之探討〉，全面地
掌握了閩臺兩岸歌仔戲的歷史發展脈絡與劇壇生態。除研究外，曾永
義更不遺餘力地為搶救、紀錄、保存與薪傳鄉土藝術而努力，其所主
持的《高甲戲周水松技藝保存計劃》《布袋戲黃海岱技藝保存計劃》、
《臺南縣車鼓陣調查研究計劃》等，都為臺灣本土戲曲留下了珍貴的
戲曲史料與舞臺影音記錄。大陸的戲曲志是十分全面的，但是缺少了
臺灣的部分，曾永義所在的中華民俗藝術基金會正在進行臺灣田野調
查，希望把中國戲曲大陸和臺灣部分能夠完整的整合並記錄下來。在
推進海峽兩岸文化、戲曲學術和演出的交流方面，曾教授更是不遺餘
力的先行者、組織者，故深為兩岸學界和劇界所敬重。[8]

　　臺大門牆之外，陳萬鼐精通中西音律與曲論，著有《元明清劇曲
史》（1987）、《孔東塘先生年譜》、《洪稗畦先生年譜》，主編過《全明
雜劇》，成就斐然。又著有《中國古代音樂研究》、《中國古劇樂曲之研
究》（1978）等大作，後者以元雜劇、明清傳奇的劇曲音樂為研究重
點，從音律、宮調、南北曲曲調與套數、南北詞譜、樂譜類型與內容、
曲調與調式等進行「樂律學」的分析說明，進而又徵錄歷代文獻樂論，
再加以西方樂理的類比論證，而歸納出古劇樂曲的製作原則，並以元
代無名氏的《貨郎旦》雜劇的【二轉】曲為範例說明，此書結合中西
樂理對中國古劇進行研究，對我們認識活態戲曲增添了感性認識。[9]

8　以上見蔡欣欣：〈以戲曲為志業的曾永義教授〉，《戲曲研究》第69輯，北京市：文
　　化藝術出版社，2005年。

9　蔡欣欣：《臺灣戲曲研究成果述論（1945-2001）》（臺北市：國家出版社，2005年），
　　頁258。

　　唐文標以哲學背景治中國戲劇史，發前人所未發，其《中國古代戲劇史初稿》（1984）雖然沒有全面論述戲劇史，但書中圍繞著「何以中國戲劇發展那麼緩慢，遠較歷史上文明古國如希臘、印度等，晚出得多至一千年之久」的命題來探討中國戲劇的起源，[10]並提出了幾個很有價值的學術問題。第一個問題是中國戲劇為什麼沒有選擇形式簡單的話劇，而是走上了「詩韻俱全」的戲曲的路子；第二個問題是如何能證明民間祭典脫離「儀式」，化為雅俗共賞的「娛樂戲劇」。他從社會制度、歷史角度認知，指出戲劇在宋代出現的原因：「戲劇，作為社會制度，是宋人用它來搭上倫理世界和市民社會的橋樑。」「宋人開創了戲劇，完成了『倫理社會』，本是歷史的必然。」[11]他對隋唐宋三代的社會狀況及民間藝術進行考察，總結地探求中國戲劇的民間淵源。他指出：「古劇所以晚起，所以羼雜無數民間雜藝，它的通俗內容和大眾化的語調外形，它的平庸的思想、人情世故的主題，它之所以跟世界上希臘悲劇和印度梵劇大異的地方，完全由於它自民間來，以滿足平民階層的娛樂消閒為第一要點。因此，它的成熟期也非要等待中國農業社會演化的結果：宋代呈現出一個具體而微的『大眾市民社會』不可了。」[12]其結論或有可商，但他側重於戲劇「民間性」層面的闡述與觀照，給我們很大啟發，也提供了對中國文化形式演化與人類歷史蛻變等問題的思考。

　　洪惟助為盧元駿高足，精於詞曲、音樂、書法的研究，著有《詞曲四論》（1977）、《樂府雜錄箋訂》、《清真詞訂釋》、《崑曲宮調與曲牌》等專書。他嫻於詞曲與聲律，長期從事崑曲研究，有鑒於崑曲藝術之亟需振興，特於中央大學成立戲曲研究室，收集戲曲的圖書文物，兩岸奔走，孜孜以求。並歷經十年，編成巨著《崑曲辭典》（2002），

10　唐文標：《中國古代戲劇史・自序》（北京市：中國戲劇出版社，1985年），頁1。

11　唐文標：《中國古代戲劇史》，頁21、22。

12　唐文標：《中國古代戲劇史》（北京市：中國戲劇出版社，1985年），頁239。

全書三百餘萬字，五千七百餘條目，一千餘幅圖片，體例嚴整、內容完備，兼顧理論與場上，包括通論、作家與作品、戲曲理論與批評、崑劇音樂、表演藝術及舞臺美術等等。又與曾永義聯手，在中華民俗藝術基金會成立崑曲傳習班，定期傳授崑曲藝術，並到大陸各崑劇團錄製傳統崑劇錄像帶，保存傳統崑劇藝術，同時編著《崑曲研究資料索引》與《崑曲演藝家、曲家及學者訪問錄》（2002）。曾永義和洪惟助共同製作的《崑曲選輯》第一、二輯，共錄製內地六個崑劇院團的一百三十三齣折子戲，幾乎囊括當時所有主演的代表作。很多位藝術家在之後已經相繼故去，使得這批資料尤顯珍貴，這批資料也是海內外戲曲教學和研究的重要參考資料，對崑曲在臺灣的發揚有重大的貢獻。[13]

　　汪志勇兼研曲學與劇學，並擴及至歌仔戲研究，代表作是《明傳奇聯套研究》（1976）和《度柳翠、翠鄉夢與紅蓮債三劇比較研究》（1980）。「作者搜尋三個劇本的各種素材，詳細論述了三劇的優劣異同，且揭示出二劇所隱含的深刻的文化意蘊，並在曾永義『基型觸發／孳乳展延』的母題研究理論上，又提出同一類型的輾轉流行、同一題材的不同處理、情節方法的相互模仿、傳奇人物的箭垛式造型、情節的拼湊與分割、從演變的角度探其委從母體上尋其源等五種轉化方法，值得重視。」[14]內地學者吳光正《中國古代小說的原型與母題》指出「早在二十世紀二三十年代，青木正兒、張全恭便對紅蓮故事作了初步考證，但直到二十世紀末，紅蓮故事才重新得到學術界的重視。在近六十年的研究空隙中，它幾乎被人遺忘。」[15]事實上，此故

13　王若皓：〈論男兒壯懷須自吐──洪惟助教授20年戲曲之路及親踐之「臺灣崑曲模式」〉，《戲曲研究》第83輯，北京市：文化藝術出版社，2011年。

14　蔡欣欣：《臺灣戲曲研究成果述論（1945-2001）》（臺北市：國家出版社，2005年），頁249。

15　吳光正：《中國古代小說的原型與母題》（北京市：社會科學文獻出版社，2002年），頁24。

事並未被人遺忘，汪書一九八○年即已出版了，另外臺灣學者胡可立的論文《柳翠劇的兩種類型》於一九七七年就已發表，此乃因兩岸交流不暢而造成的遺憾。

　　邱坤良則堅持對小戲、臺灣地方戲及戲劇民俗進行研究，以史學為基礎，應用社會學對臺灣戲劇進行全面論述，多年來積極參與民俗曲藝的調查記錄與保存推廣，帶動了其後民間戲劇調查與研究的風氣。《臺灣劇場與文化變遷：歷史記憶與民眾觀點》（1997）和《抗爭與認同：臺灣戲劇現場》（1997），這兩本專著以對劇場文化生態的檢視為立足點，將臺灣本土文化特色和臺灣現代劇場活動的敘述融為一體，「從民眾史的觀點探討當前臺灣戲劇的現實問題，包括臺灣戲劇的演出架構、表演體系、儀式行為、演出環境之變遷，及其與相關文化之互動，並檢討現階段政府及劇場工作者的戲劇保存與發展策略」，[16]對於瞭解臺灣戲劇活動的文化意涵具有啟發意義。

　　牛川海擅長劇場藝術研究，鑽研清代宮廷劇場，且著力於兩岸戲曲發展與交流，代表作有《乾隆時期劇場活動之研究》（1977）。顏天佑貫通戲曲理論與作家作品的鑒賞評析，治學範圍則從元雜劇擴展到明清戲曲，代表作有《元雜劇八論》（1996）。

三　頭角崢嶸、多元發展

　　臺灣戲劇第三代代表學人有王安祈、王瓊玲、華瑋、李國俊、許子漢、徐亞湘、齊曉楓、游宗蓉、李惠綿、朱昆槐、楊振良、蔡孟珍、鄭榮興、陳美雪、林鶴宜、陳芳、陳芳英、蔡欣欣等，不勝枚舉。他們或受業於第二代，或從海外學成歸國，大都思路活躍，勤奮

16 邱坤良：《臺灣劇場與文化變遷：歷史記憶與民眾觀點》（臺北市：台原出版社，1997年），頁6。

著書不輟，頗有創新見解，九十年代就已頭角崢嶸，現均已逐漸發展
為臺灣當前戲曲研究的主力。

　　如王安祈早期致力於明代劇場藝術與劇本文學的研究，代表作有
《明代傳奇之劇場及其藝術》（1986）、《明代戲曲五論》（1990）。近
年來學術觸角延伸到近當代的戲曲研究與創作演出，探索傳統戲曲的
保存與創新，對「戲曲現代化」論題有深入的見解，著作《傳統戲曲
的現代表現》（1996）、《當代戲曲》（2002）、《臺灣京劇五十年》
（2002）、《為京劇表演體系發聲》（2006）等。作者提出：「保存傳統
與銳意創新，是戲曲發展的兩條並存路徑，無一能偏廢。在全球化格
局下，戲曲自身的特質（藝術的特質和民族的特質）應極力保存並強
化凸顯，才能以『戲曲之所以成為戲曲』的自信姿態立足於國際；同
時，在信息流通、『地球村』概念已然形成的此刻，也應積極吸收汲
取其他藝術形式的特質以擴大自身的可能面向。」[17]作者強調：「傳統
需要活化。」「傳統老戲在現代的困境，表演和情節被撕裂為二，論
表演，精彩絕倫；論思想，卻實在很難被現代接受。編演於一兩個世
紀前的戲，反映的是古代價值觀，和現代往往無法接軌，但我不希望
一齣戲的上演只具有『文化遺產』的意義，多麼希望它仍是能激起共
鳴的『當代劇場藝術』。」[18]目前作為臺灣國光劇團的藝術總監，致力
於京劇的弘揚和推廣，作者堅信：「京劇能觸動現代人的心靈，不僅
憑藉它精湛的唱念做打，更是因為精湛表演所述說的有趣又有深度的
故事引發現代人的興趣。」[19]以現代意識改編創作京劇《王有道休
妻》、《金鎖記》等，重新詮釋古典故事，反省女性意識，在兩岸引起
較大反響。為京劇開創新路，嘗試「京劇小劇場」實踐，掙脫傳統，

17　王安祈：〈傳統戲曲保存與創新的兩項論證〉，《藝術百家》2009年第1期。

18　王安祈：〈回眸與追尋——談臺灣國光劇團的〈未央天〉和〈孟小冬〉〉，《上海戲劇》
　　2011年第10期。

19　王安祈：〈國光劇團北京長安演出的意義〉，《中國京劇》2005年第1期。

對京劇從題材、文本、到內涵意旨和表演形式進行多元嘗試，為「戲曲現代化」開啟更多的可能性。以實踐帶動理論，探討如何借鑒電影導演手法，在舞臺上運用「蒙太奇」。

　　華瑋重點探討古代女曲家、婦女劇作、女性與戲曲文化關係等課題，「探討性別與書寫的關聯，女性在戲曲中自我呈現的策略，與情、欲書寫的特色，以及女性與世變、政治、社會、文化的互動等。」[20]她精於《牡丹亭》各種評本的研究，並以此系統建構明清婦女戲曲創作與批評研究的學術脈絡，其代表作為《明清婦女之戲曲創作與批評》與《明清婦女戲曲集》。並發掘曾一度被禁毀的清雍正年間《才子牡丹亭》刊本，此書在評點本中罕見，其批語及附錄包羅萬象，引經據典，涉及詩、詞、曲、小說、歷史、理學、佛老、醫學、風俗、制度各個方面，約三十萬字，遠超出正文，其評點的角度亦是極為特殊，此書也是圍繞著主題「情」闡發的，但超脫了倫理道德的範疇，將《牡丹亭》文本情色化，以男女之情欲、情色等人的自然本性出發去闡釋，言語毫不避諱，大膽叛逆，故遭禁毀。此書版本罕見，鮮為人知，更少人論述，華瑋獨具慧眼，進行研究，認為「此書是女性自發、自覺地以女性讀者為對象，而又關涉女性情色論述的著作，在現代以前還十分罕見。……從中明顯可以看到清初有才有識之閨秀，其思想不受正統禮教羈絆的一面。」[21]不僅對書中之女性意識、情色論述及其文化內涵展開探討，並與大陸學者合作，於二〇〇四年據此本點校由臺灣學生書局出版。

　　蔡欣欣梳理雜技與戲曲的關係，思索雜技在中國戲曲史中的定位，嘗試建構中國戲曲雜技史的學術脈絡，代表作有《雜技與戲曲發展之研究——從先秦角抵到元代雜劇》（1998）、《雜技與戲曲》（2008）。

20　華瑋：《明清婦女之戲曲創作與批評》（臺北市：中研院文哲所，2003年），頁18。

21　華瑋：《明清婦女之戲曲創作與批評》，頁399。

作者以「雜技遊藝」為起點，透視戲曲在歷史演進中的生態演化與藝
術樣式，從源流史論、劇壇生態、劇種特質、劇作文本、舞臺藝術及
田野圖像等層面，逐一剖析探究雜技與戲曲之間不可脅離的密切關
係，試圖構建「中國百戲競陳演劇傳統」的論述體系。[22]作者認為
「戲不離技，技不離戲」，雜技與戲曲具有相生相衍的共生特質，並
指出雜技與戲曲從先秦到元代孕育成長、混合摻雜、結合吸收的不同
歷史面貌，且為明清戲曲發展轉化的重要根基，開闊了研究戲曲歷史
演進與藝術特質的不同視角，頗值得關注。作者的研究視野並關注到
整個中華戲曲，如崑劇、歌仔戲、高甲戲、秦腔、河南曲子戲、潮劇
等，奔走海峽兩岸，親歷田野調查，「以劇場作她的『博物館』作她
的『實驗室』」（曾永義評語）、「多重逸走」於田野、舞臺、文本間，
遊刃有餘，成果斐然。又關心臺灣本土戲曲的發展，著有《臺灣戲曲
研究成果述論（1945-2001）》（2005）、《臺灣歌仔戲史論與演出評
述》（2005）等。

　　王璦玲以明清戲曲美學理論的發展與建構為研究重心，其博士論
文《洪昇長生殿的藝術》，系列論文〈明清傳奇中『抒情特質』與
『戲劇特質』之發展〉、〈明清傳奇中主體發展與人物刻畫之關係〉、
〈明清傳奇之語言與敘述模式〉等，「援引西方美學和戲劇理論作為
中國戲曲理論之參照，透過『情境』、『情節』、『結構』、『戲劇語
言』、『主題意識』、『抒情性』、『敘事性』、『戲劇特質』、『人物刻
畫』、『主體性與個體性』、『自我敘寫』等不同文學層面，對明清戲曲
藝術造境與戲劇性建構做出較全面之美學分析，以勾勒出中國戲曲美
學理論體系發展之軌跡。」王璦玲的研究「為戲劇批評的理論與方法
提供一種嶄新的中西比較觀點與理論思路。」[23]

22 蔡欣欣：《雜技與戲曲》（臺北市：國家出版社，2008年），頁25。

23 曾永義：〈戲曲在臺灣五十年來之研究成果〉，見曾永義：《戲曲與歌劇》（臺北市：
　　國家出版社，2004年），頁245。

　　林鶴宜探究明清劇壇歷史進程中的規律與變異，擴及臺灣當代劇場與歌仔戲研究，代表作有《晚明戲曲劇種及聲腔研究》（1994）、《規律與變異——明清戲曲學辨疑》（2003）。其《臺灣戲劇史》（2003）囊括臺灣古往今來的所有戲劇形式，對於臺灣戲劇活動歷史的做了細緻梳理。陳芳專注於清代戲曲劇壇的研究，長於文獻史料的搜集、解讀與問題的論證梳理，以建構清代戲曲史為研究目標。著有《晚清古典戲劇的歷史意義》、《乾隆時期北京劇壇研究》與《清代戲曲研究五題》等。對清代戲曲而言，無論是理論還是劇作研究一直比較薄弱，而清雜劇的研究就更不多見，周妙中《清代戲曲史》就清雜劇也只是概括論之，在曾永義《清代雜劇概論》的基礎上，陳芳撰著《清初雜劇研究》（1991），就所收錄順、康、雍三朝七十八位劇作家的二百一十六本雜劇進行分析歸納，考述劇作家生平及其撰寫動機，探討清初雜劇之創作風格以及劇場藝術等，作者對清初雜劇進行了全面的爬梳，為清雜劇的進一步研究打下了良好的基礎。

　　許子漢、游宗蓉剖析元明雜劇、傳奇的聯套、排場與藝術特質，前者有《元雜劇聯套研究——以關目排場為論述基礎》（1998）、《明傳奇排場三要素發展歷程之研究》（1996），後者代表作為《元雜劇排場研究》（1998）。他們的研究在曾永義《說排場》的基礎上，進一步細緻分剖。許子漢《明傳奇排場三要素發展歷程之研究》一書認為排場有三大要素，即關目、腳色、套式。將明代（含明清之際）現存劇作二百餘種逐一考究，提煉其關目、腳色、套式之規律，歸納分析排場三大要素的演進與發展。對明代傳奇排場做整體研究。對三要素之間的關係，以及各時期排場要素的發展以及意義均作了有益的探討。認為關目包含情節與表演二義，並探討傳奇與南戲的分野問題。書後附列「排場三要素資料匯編」包括：甲編「襲用關目」、乙編「腳色人物分析表」、丙編「襲用套式」。其中襲用關目分為如送別、感嘆思憶、拜月燒香、慶壽、驛館重逢、團圓旌獎、行路、探報、琴挑、寫

真、夢遇、幽媾、辭婚、鬧醫、逼試、神示等六十個關目。每一關目除說明外，還列有常見套式及所出之傳奇劇本。雖然「作傳奇第一須知排場」（許之衡《曲律易知・論排場》），但對排場、關目的探討，除如吳梅、許之衡、王季烈、周貽白、張敬等少數學者，這種屬傳統曲學的問題似乎很少得到學界的關注。

四　臺灣戲劇研究的特色

相比大陸學人，臺灣的中國戲劇與戲劇史研究呈現出如下一些特點：

第一，較少受到意識形態的干擾，學術含量和學術「純度」比較高。二十世紀五十年代，臺灣當局推動戲劇改良運動，試圖規訓地方戲曲進入政策宣導的意識形態話語，與大陸當時正在進行的「戲改」有很多相似之處，但與大陸不同的是，因為「戲班戲院的所有權仍舊在私人手中，商業原則依舊主導戲曲市場的運作。因此，在制定改良措施時，連臺灣省地方戲劇協進會也必然遵循這個基本前提。看似完備實則空疏，政治力量道貌岸然地試圖進入，卻被商業和民間反彈的力量所消解。」[24]因意識形態干涉的力量較為薄弱，再加上臺灣學者沒有受到文革等非學術因素的影響，故治學環境優良，學術傳統保持較好。

臺灣學術傳統的保持體現在以下幾個方面：

其一、曲學研究沒有中輟，傳統治學方法仍得到較好的傳承。近代以來，曲學不振，大陸學者尤其是文學界少有繼之者，研究比較多的是音樂界的學者，而重點亦在曲譜之宮調、曲牌等，卻少有能結合聲腔口法或用現代音韻學綜合談之者。吳國欽《元雜劇研究・導論》

24 陳世雄、曾永義主編：《閩南戲劇》（福州市：福建人民出版社，2008年），頁302。

指出元雜劇研究在音律方面的不平衡：「元雜劇作為演唱藝術，創作的重點是曲，表演的中心也是曲，對聲腔、音律、曲譜的研究理應成為研究的重點，雖然二十世紀前期在戲曲研究發軔之初，吳梅及其弟子蔡瑩、王玉章等曾倡導曲學，其後，鄭騫也曾做過不懈努力，但眼下為元雜劇審音酌律這種難度較大的工作便後繼乏人了。這一方面因為對傳統的曲學缺乏知識，另一方面是忽視了聲腔、韻律對雜劇研究的重要性，於是元雜劇音律學的研究者如鳳毛麟角。」[25]徐朔方《南戲與傳奇研究‧導論》也認為在南戲與傳奇曲律與理論研究方面，「向來是一個相當薄弱的環節。就曲律研究而言，吳梅以後難以為繼，這已是公認的事實。」[26]對比大陸，從鄭騫、汪經昌、盧元駿和張敬的著作即可見出其仍秉承吳梅、許之衡、盧前等曲學的治學路徑，而後曾永義、陳萬鼐、洪惟助再到朱昆槐、李惠綿、蔡孟珍等幾代學人治學眼光雖已不限於曲學一脈，然而傳統沒有中輟。如李惠綿長於曲論研究，著有《試析王驥德的南曲音韻論與實際運用》（1989）、《王驥德曲論研究》（1992）等。其《元明清戲曲搬演論研究——以曲牌體戲曲為範疇》（1998）緊扣曲學中心的「度曲論」來探索崑曲的行腔原理與技巧，同時又擴展到曲白論、身段論等，構建了色藝論、度曲論、曲白論、身段論、腳色論、形神論的一套古典戲曲表演體系，為戲曲理論體系的構建提供了很好的思路。朱昆槐長於崑曲曲唱，代表作為《崑曲清唱研究》（1991），該書將崑曲視為「詞曲音樂」而加以探究清唱的特質、規律、美聲原理與音樂美學等。蔡孟珍精通曲律，試圖建立起傳統戲曲聲韻學的研究體系。其《〈琵琶記〉的表演藝術》（1995）一書從崑曲藝術的角度來闡述《琵琶記》的演唱特點。分析《吃糠》一齣的曲牌性質、套數體式、押韻與字格等格

25 吳國欽等編：《元雜劇研究》（武漢市：湖北教育出版社，2003年），頁62。

26 徐朔方、孫秋克編：《南戲與傳奇研究》（武漢市：湖北教育出版社，2003年），頁64。

律規範與舞臺表演藝術。博士論文《曲韻與舞臺唱念》（1997）對歷代曲論與曲韻專書進行考察，除分析說明各典籍學說在作曲、譜曲與度曲等層面的理論精髓外，也對南北曲音、四聲腔格、尖團字音、中州韻與上口字等名義內涵進行翔實的論述。〈元曲演唱之音韻基礎〉（1997）則就北曲南漸的歷史發展，曲壇先輩的論曲精蘊、明清戲曲創作的用韻與曲韻專書編撰的系統諸方面考察，肯定北曲遺音迄今猶釐然可據。《沈寵綏曲學探微》（1999）詳細闡述沈寵綏的曲學見解。[27]沈寵綏的《弦索辯訛》和《度曲須知》為研究南北曲唱法和音律的重要著作，但迄今很少有這方面的全面研究，蔡孟珍的著作可謂發了先聲。或許是因為少有兼通音韻學和音樂唱腔者，曲韻一直以來是曲學研究中的薄弱環節，哪怕在音韻學界也少有人觸及。大陸雖然早有羅常培《中原音韻聲類考》（1932）、趙陰棠《中原音韻研究》（1936）這樣的著作，但是音韻學家一般僅從韻書角度而不曾結合唱腔來研究。其他如楊蔭瀏《中國古代音樂史稿》、王守泰《崑曲格律》、周維培《曲譜研究》、俞為民《曲體研究》、《崑曲格律研究》等涉及曲韻或腔詞格律等，但即便是這樣的著作也屈指可數。

　　雖然曲學在臺灣得到較好的繼承，但相較其他方面的研究，總的來說亦呈衰退之勢，如何光大曲學研究，應是兩岸學界共同需要面對的問題。

　　其二、因為沒有受到政治話語的干擾，故臺灣學者的治學很早進入戲劇本體方面的研究。當大陸還在討論古典戲劇作品的人民性，學者們正在學習使用以階級鬥爭、勞動創造世界等觀點解釋作品的時候，臺灣已經在研究戲劇形態了。八十年代中期以後，大陸的「學術本位」開始回歸，認識到形態、形式的重要性，卻發現臺灣早有成果

27　蔡欣欣：《臺灣戲曲研究成果述論（1945-2001）》（臺北市：國家出版社，2005年），
　　頁262-263。

在先。從張敬《明清傳奇導論》到王安祈《明代傳奇之劇場及其藝術》，一個重視戲劇形態發展史的傳統在臺灣同行中已經形成。許子漢《明傳奇排場三要素發展歷程之研究》、游宗蓉《元雜劇聯套研究——以關目排場為論述基礎》、高幀臨《明傳奇戲劇情節研究》等即是這種傳統的承續。高禎臨《明傳奇戲劇情節研究》（2005）從《六十種曲》本入手，分別情節與故事、結構概念的不同，將情節分為關鍵情節和非關鍵情節兩大類，探討關鍵情節之運用與非關鍵情節之穿插，分析歸納劇作在情節設計上所展露的各式特點與形式邏輯，這其實與許子漢相仿，都是一種側重形式的研究。

　　另有許子漢指導研究生吳政樺的碩士論文《戲曲程式、戲曲體制、戲曲窠臼之概念義涵及其分野之研究》（2008），論文針對中國戲曲劇本中出現的大量情節雷同的現象，從分剖戲曲程式、戲曲體制、戲曲窠臼這三個概念的指涉義涵入手，來探討這種「因襲性」的原因。其他如潘麗珠博士論文《〈元曲選〉百種雜劇情節結構分析》（1992）、劉淑爾博士論文《元雜劇情節單元與故事類型研究》（1996）等，可見臺灣學者重視這種深入戲劇內部結構進行的形式研究，且取得了豐厚的成果，無疑會給戲劇研究帶來新的啟示。

　　第二，對「小戲」的重視程度遠超大陸。大陸一般注重崑（腔）、高（腔）、梆（梆子腔）、黃（皮黃腔）幾大腔系的研討，小戲方面只有張紫晨《中國民間小戲》、余從《戲曲聲腔劇種研究》、廖奔《中國戲曲聲腔源流史》、周妙中《清代戲曲史》、莊永平《戲曲音樂史概述》、劉正維《20世紀戲曲音樂發展的多視角研究》等略有涉及，但未能深入，也未引起重視。在臺灣，「小戲」這個概念，既與大陸學者常說的「民間小戲」意思相近，又帶有臺灣學者的學理思考。蔡欣欣《臺灣戲曲研究成果述論》一書在「源流史論」中專列「小戲」一項，其中臚列的相關論文有林清涼的〈從小戲的意義界定談小戲的未來發展途徑〉、吳家璧〈平劇中的小戲〉、王安祈的〈論平劇中的幾齣

小戲〉等。二〇〇〇年，臺大還專門召開了兩岸小戲學術研討會，共有二十四篇研究「小戲」的論文做了口頭發表，隨後即結集出版《兩岸小戲學術研討會論文集》（2001），推進了對小戲的研究。

　　曾永義對「小戲」的研究，是他的中國戲劇史研究框架中重要的一部分。他說：「戲曲史之最根本主要之問題迄未有被公認的解決，……其中『小戲』實為關鍵所在，因為只要弄清楚小戲，那麼大戲乃至戲曲的發展就容易順利推得。」[28]他認為：成熟的「大戲」由故事、詩歌、音樂、舞蹈、雜技、講唱文學敘述方式、俳優妝扮表演、代言體、狹隘劇場等九個因素構成；「小戲」則由演員妝扮表演、歌、舞、代言、故事、劇場等六個因素組成。宋代以前見諸文獻的戲劇，如戰國之《九歌・山鬼》，西漢武帝時之《東海黃公》，後趙之「參軍戲」，北齊之《踏謠娘》等均為「小戲」。「小戲」為戲曲之源頭、雛形，宋金南戲、北劇為大戲，大戲為戲曲之成型。如果以為小戲已符合「全能劇」之要求，就把「淵源」當成了「形成」；反之，以為大戲始能符合「戲曲」之命義，而謂中國古典戲劇晚至宋金乃始見，即把「形成」當成了「淵源」。他進一步指出：「小戲可以因時因地因主要元素而發生，以其構成元素簡陋而可以多元並起；大戲既為具『綜合文學藝術』之有機體，以其構成元素之多元複雜而縝密精緻，便只能一源多派。」[29]可以說，曾永義提出的「大戲」、「小戲」，「淵源」、「形成」的聯繫與區別的主張，針對中國戲劇史研究中出現的諸多問題，提出了很多參考價值的解決方法。

　　施德玉以小戲為學術研究主題，在曾永義對小戲形成基礎、發展路徑與類型等研究成果上繼續開掘，撰著《中國地方小戲之研究》（1994）與《中國地方小戲音樂之探討》（2000）。前者針對小戲的歷

28 曾永義：〈論說小戲〉，《曾永義學術論文自選集・甲編》（北京市：中華書局，2008年），頁323。

29 曾永義：《戲曲源流新論》（北京市：文化藝術出版社，2001年），頁13。

史源流、發展脈絡以及劇場藝術等層面進行探討，後者則運用其音樂專業的特長，集中在「戲曲音樂」層面上進行探討，分析大陸秧歌、花鼓、採茶、花燈四大小戲系統與臺灣車鼓戲、竹馬戲、採茶戲之音樂現象與特質，對小戲的研究較為全面和深入。

　　第三，對俗文學極為重視，且成果豐碩。近年來臺灣俗文學可說是一片蓬勃，「主要是由於曾永義教授等『發掘俗文學寶藏的第一鋤——整理中央研究院史語所所藏俗文學資料』的影響。」[30]這批資料是劉半農於一九二八年出任中研院歷史語言研究所（時在北平）「民間文藝組」主任後開始徵集的，這次大規模的徵集俗文學資料是在五四新文化運動的後繼行動，徵集範圍包括全國各省，時間最早為乾隆年檢的鈔本，數量在萬種以上，單是清代北京張姓「百本張」抄賣的唱本即達三千餘種。

　　一九七三年春，史語所屈萬里所長命曾永義教授擬訂計畫，向美國哈佛燕京社申請補助，重新整理這一大批俗文學資料。在黃啟方、張惠鎮、陳錦釗、曾子良、陳芳英等教授和研究生共同努力之下，費時二年製作完成卡片。又比照李家瑞《北平俗曲略》，撰寫各類屬之敘論，說明其來源、流行、體制、內容等，凡二十餘萬言，於一九七八年完成。這批資料共分為戲劇、說唱、雜曲、雜耍、徒歌、雜著六大屬，一百三十七類，一萬八百零一種，一萬四千八百六十目，較之劉半農所搜集的六千餘種可謂多矣。雖然古老不如敦煌文獻，卻是海內外唯一的近代俗文學總匯，與敦煌文獻先後輝映，其價值是無庸置疑的。[31]車錫倫認為「中國傳統文獻學雖十分發達，但對民間文獻的整理卻極少有研究。」故曾永義於這批資料的整理對於民間文獻學的

30 丁肇琴：〈臺灣俗文學研究的概況〉，見陳平原主編：《現代學術史上的俗文學》（武漢市：湖北教育出版社，2004年），頁374。

31 詳見曾永義：〈臺灣「中央研究院」所藏俗文學資料的分類整理和編目〉，《曾永義學術論文自選集・乙編》，北京市：中華書局，2008年。

開拓和貢獻是巨大的，而且曾永義對中國戲曲史和俗文學的研究，具有由鄭振鐸《中國俗文學史》奠基，趙景深、許地山、阿英、馮沅君等眾多前輩學者開拓之「俗文學派」研究的特點，「其研究成果，據我目力所及，代表了這個學派在當代學科發展中的最高成就。」[32]

曾永義教授六十餘萬字的《俗文學概論》（2003年）巨著，在前輩鄭振鐸研究的基礎上，廣泛吸納，獨處新見，建立了自己的新體系。完密周延地建立「俗文學」之觀念，清理「俗文學」、「通俗文學」、「民間文學」之間的糾葛，從而明確俗文學的範圍，分編建目依次而進，明其定義述其脈絡發其旨趣，追溯原典酌舉實例，尤其「民族故事」與「影子人物」的概念，實乃曾教授的獨家創說。

「民族故事」即「凡能夠傳達一個民族所具有的共同思想、情感、意識、文化，而其流播空間遍及全國，時間逾千年的民間故事，就是民族故事。」並提出民族故事有「基型」、「發展」、「成熟」三個過程。而故事孳乳展延的因素，則有兩個來源：文人學士賦詠和議論，庶民百姓的說唱和誇飾；四條線索是：民族的共同性、時代的意義、地方的色彩、文學間的感染與合流。西施、昭君、楊妃、孟姜、梁祝、白蛇、牛女、關公、包公這九大故事都是由此而生枝長葉，而蔚為大樹。[33]基型人物中有一種「影子人物」，所謂「影子人物」，即「在民族故事中，有一種人物雖『名不見經傳』，……在文獻裡，原本只是一個身影，面目模糊」，後來卻「被安上姓名經塑造落實為人所熟知的人物，稱其原本之『基型』為『影子人物』。」[34]曾永義認為如西施、周倉、貂蟬、梅妃、江彩蘋等皆為影子人物。這些提法「立

32 《曾永義學術論文自選集・乙編・車錫倫序言》，頁7。

33 詳見曾永義：〈從西施說到梁祝──民族故事之命義、基型觸發與孳乳展延〉，《曾永義學術論文自選集・甲編》（北京市：中華書局，2008年），頁21-35。

34 曾永義：〈所謂「影子人物」〉，《曾永義學術論文自選集・乙編》（北京市：中華書局，2008年），頁309。

足於中國民間故事發展的實際，突出其民族性的特徵，解決了這個難題，研究者應有所啟迪。」[35]

近三十年來俗文學研究在臺灣幾乎已成為顯學，「如以『俗文學』、『民間文學』為關鍵字輸入國家圖書館的博碩士論文檢索系統，可找到兩百多筆資料，這些論文多半出自各大學的中文研究所，少數是歷史、藝術、鄉土文化、音樂等相關研究所。若以內容來看，有故事、民歌、敦煌學、對聯、民間戲曲、童話、諺語、歇後語、神話傳說、相聲、寶卷、彈詞，可謂無所不包。指導教授以曾永義、羅宗濤、胡萬川、李豐楙、金榮華、林聰明、王三慶、黃志民等教授居多。」[36]從二○○一年開始，由臺灣中央研究院歷史語言研究所和新文豐公司合作，以《俗文學叢刊》之名，陸續刊行出版這套俗文學資料，至二○○七年已出版五輯共五百冊。

俗文學中的戲劇資料大陸亦不少見，《脈望館抄校本古今雜劇》的發現，曾被鄭振鐸先生稱之為「收穫不下於『內閣大庫』的打開，不下於安陽甲骨文字的出現，不下於敦煌千佛洞鈔本的發現」。而車王府曲本也被王季思先生稱為「安陽甲骨、敦煌文書之後的又一重大發現。」「足可填補『亂彈』階段劇目的空白。」[37]一九九一年由北京古籍出版社影印出版《清蒙古車王府藏曲本》，收戲曲、曲藝作品一千五百八十五種。二○○○年海南出版社影印出版的《故宮珍本叢刊》，其中的《清代南府與升平署劇本與檔案》收入絕大部分沒有和讀者見過面的清宮自順康以來手抄崑弋劇本等一千六百三十四種；通過它「可以很清楚地明瞭清代三百年民間和宮中戲曲舞臺上陸續演過

35 《曾永義學術論文自選集‧乙編‧車錫倫序言》，頁7。
36 丁肇琴：〈臺灣俗文學研究的概況〉，見陳平原主編：《現代學術史上的俗文學》（武漢市：湖北教育出版社，2004年），頁376。
37 劉烈茂、郭精銳等著：《車王府曲本研究》（廣州市：廣東人民出版社，2000年），頁3、7。

的戲，是一份比較全面的系統的清代戲曲演出史料」（朱家溍《故宮珍本叢刊序》）。[38]然而如陳多先生所言：「這些劇本的價值當是相當於甚或是可能超過《脈望館抄校本古今雜劇》。現在它們已由罕能一睹的孤本變成可置於眉睫之前，如不對之進行認真細緻地研究，怎能寫出高質量的清代以至其前的戲曲史呢？」[39]王安祈從一九九七年即開始研究車王府曲本，寫出了質量很高的論文，她的〈關於京劇劇本來源的幾點考察──以車王府曲本為實證〉這篇力作就是個很好的利用車王府曲本研究的例證。從聲腔研究上說，漢劇為京劇前身已成定論，但一直以來無法從劇本上得到證明，王文通過車王府曲本中保存的劇本與《戲考》中收錄之京劇並與「楚曲」劇本等細緻比堪對照，通過車王府曲本這個中間環節，找到了京劇與其前身漢劇和崑曲之關係，亦發現了在這個轉變過程中從編劇技法到表演藝術所發生的相應的改變。王安祈的研究可以說又一次向學界證明這批曲本的重要價值。[40]然而如苗懷明所說「從二十世紀二十年代發現至今已有八十多年，但此類文獻的整理一直停留在編制目錄、編印曲選以及一般介紹的階段，缺乏全面深入的研究，還不能與當初《脈望館鈔校本古今雜劇》發現後鄭振鐸、孫楷第、王季烈、馮沅君等人的研究相比。清代宮廷戲曲的研究也是如此，大批清升平署檔案、劇本發現後，周明泰、王芷章等人曾進行過卓有成效的研究，但此後便很少有人涉足這一領域，僅見一些泛泛的介紹。」[41]類似王安祈這樣深入研究的成果較為罕見，當引起我們的反思。

其他如以《傳統劇目匯編》一類名義編印為內部資料出版保存下來的地方戲劇本，據云總數達到六百七十一冊，刊出傳統劇本四千七

38 參見陳多：〈古代戲曲研究的檢討與展望〉，《雲南藝術學院學院》2001年第3期。
39 參見陳多：〈古代戲曲研究的檢討與展望〉，《雲南藝術學院學院》2001年第3期。
40 王安祈：《為京劇表演體系發聲》，臺北市：國家出版社，2006年。
41 苗懷明：《二十世紀戲曲文獻學述略》（北京市：中華書局，2005年），頁336。

百八十種，但於今存世無多。「如若由『文學』的角度來看，這些多是出於老藝人口述而記錄下來的劇本，水平是不高的，難與文人寫作的雜劇、傳奇並稱；如由『文獻』的角度來看，多是出於老藝人口述，難為實據。但如若從演劇史的角度看，它們卻都是『場上之作』，是比較真實地反映了該劇種歷史上演出實際情況的極寶貴的資料，很值得下大力氣去研究」，[42] 說地方戲劇目是一個值得花大力氣開發的寶庫並不誇張，但學者關注並不多見。僅就福建省來說，目前收藏在福建藝術研究院的傳統劇目就有八千多種，含複本共計一萬七千八百多本。[43] 可以推想，若綜合其他各省所收地方劇目，這個總數難以估量，然而從目前的研究現狀來看，地方戲的價值還是被低估了。若從傳承角度來看，「水平不高」「難為實據」等也不完全是，事實上，歷史上散佚的古典劇目其實有不少是可以在地方戲劇目中發現遺存痕跡的，劉念茲《南戲新證》、徐宏圖《南戲遺存考論》、馬建華《莆仙戲與宋元南戲、明清傳奇》等都是這方面的力作，當然其價值遠不止此，我們若用當年顧頡剛以「獅子搏兔」之力研究《孟姜女故事》的勁頭來研究地方戲，取得和顧頡剛一樣眩眼的成就是可以期待的，更何況地方戲這座「寶山」遠非「兔」可比擬了。

　　第四，臺灣學界對西方的研究方法與成果的吸收，比大陸自覺、直接。長期以來，大陸戲劇史界與西方學術界的隔膜，反襯出臺灣在這方面的優勢。早期研究受耆宿國學的治學方法影響，多採取樸學考據的功夫，側重於作家作品的考證、校勘等，後來受到西方各種批評思潮的影響，戲劇研究也開始運用西方學理觀點進行研究。

　　其一、是外文出身的戲劇學者關注中國古典戲劇研究，為大陸所罕見。例如臺大《中外文學》（1975）曾發表一系列「元人雜劇現代

42 參見陳多：〈古代戲曲研究的檢討與展望〉，《雲南藝術學院學院》2001年第3期。

43 參見楊榕：《福建戲曲文獻研究》（北京市：中國戲劇出版社，2007年），頁444。

觀」的文章，如方光珞〈試談《救風塵》的結構〉、〈桃花女中的生死
門〉、古添洪〈悲劇：感天動地竇娥冤〉、張漢良〈關漢卿的竇娥冤：
一個通俗劇〉、譚載岳〈都柏林人與漢宮秋〉、周昭明〈《蝴蝶夢》中
殺人償命的問題和解決〉等共九篇。古添洪〈悲劇：感天動地竇娥
冤〉運用「原型批評／比較文學」等西方現代文學批評理論，論證
《竇娥冤》的悲劇成分及其變異；張漢良〈關漢卿的竇娥冤：一個通
俗劇〉則採用「神話批評／文類探討」的比較研究法，以西方傳統悲
劇英雄的觀念分析竇娥人物性格的塑造與情節結構的發展。[44]

　　此外還有張曉風的〈中西戲劇的發源及其比較〉（1976）、〈中國
戲劇發展較西方遲緩的原因〉（1976）、陳祖文〈哈姆雷特與蝴蝶夢〉
（1975）、陶緯〈三部「灰闌記」劇本比較〉（1980）、黃美序〈柯迪
麗亞及竇娥之死──道德意義或劇場藝術〉（1988）等一批中西戲劇
比較的論文。張曉風《中西戲劇的發源及其比較》（1976）比較希臘
戲劇與中國戲劇在宗教、音樂、敘事詩、扮演與組織結構上的類同
處；其次從地理、文字與戲劇從業人員的地位因素等三方面，來比較
分析說明中國戲劇何以晚出於西方的原因。〈中國戲劇發展較西方為
遲緩的原因〉則從社會制度、民族心態、人格模式、語言文字等方面
闡述中國戲劇晚出的原因。[45]

　　這些論文的作者多數是外文專業出身，他們的視角，顯然與「國
學」研究者不同，不同於以往文本研究──即多半集中在作者生平探
討與追溯題材源流等「外緣」研究，而是直接切入以戲劇論戲劇的
「內緣」研究，頗具理論深度。

　　同樣是外文學者的王士儀，著有《議題與爭議：戲劇論文集》

44 詳見蔡欣欣：《臺灣戲曲研究成果述論（1945-2001）》（臺北市：國家出版社，2005
　　年），頁134-135。

45 詳見蔡欣欣：《臺灣戲曲研究成果述論（1945-2001）》（臺北市：國家出版社，2005
　　年），頁231-233。

（1999），集中十篇論文均用引證東西方戲劇的比較方法，在推論與議論上都富有相當程度的爭議性與啟發性。其中〈從楊小樓《霸王別姬》論傳統戲曲角色創造規律〉一文，論證除中西表演形式的差異外，演員入戲以達到演員與角色的性格統一是相同的。這對於理解中西戲劇的異同、「戲曲」乃是「戲劇」的一個品種很有幫助。〈錢與命：《竇娥冤》的主題分析〉，運用主題學、原型和神話批評法的概念，闡釋竇娥臨死三樁誓願是以傳說為符號，藉以表達人類潛意識中最共同的意象。作者兼通中外戲劇，文中運用西方學理理解關劇內涵頗為深刻。[46]

　　其二、一批在歐美受過教育的留學生先後回到臺灣，他們廣泛吸收中西文化的營養，視野廣闊，研究方法多樣，在中國戲劇史研究方面創出了一片天地。這些學者中有老一輩的彭鏡禧、胡耀恆、王秋桂和較為年輕的王璦玲、華瑋和孫玫等。彭鏡禧對海登、杜威廉、柯潤樸三位學者的關漢卿劇作譯文和他們的研究進行評價，拓展了關劇研究的視野。

　　其三、在對國外成果的翻譯、介紹與汲取方面，大陸則較遜於臺灣。臺灣《民俗曲藝》第一四五期發表了一篇題為〈論世界各地的皮影戲及其相互關係〉的論文，其中引用英文文獻八十六種，中文文獻四十五種。這種文章，很難在大陸的文學、藝術專業期刊上看到。牛津大學教授龍彼得的重要著作〈中國戲劇源於宗教儀式考〉首先在臺灣由王秋桂翻譯成漢語。王秋桂教授在世界範圍內搜集、影印大量古代戲曲文獻的同時，又致力於推進戲劇人類學的中國化進程，主持「中國地方戲與儀式」的田野調查，顯然與他具有歐洲留學的背景有關，對於大陸上世紀八十年代以來的儺戲、目連戲學術研究熱潮起到了極大的推動作用，促進了兩岸的文化交流與合作。此外，臺灣中研

46 詳見蔡欣欣：《臺灣戲曲研究成果述論（1945-2001）》，頁140。

院從事戲曲研究的華瑋和王璦玲兩位女士，都有在海外受教育的背
景，她們外語好，理論功底深厚。華瑋論著中的女性主義色彩、王璦
玲論著中兼採中西文學理論的傾向，都有不少地方值得借鑒。臺灣學
者的具體研究成果已經使大陸學者受益匪淺。而更值得學習的，則是
他們從事學術研究時的開放心態——把中國戲劇史當成一門不分國界
的學問。[47]

　　第五，臺灣學界一直比較注重對各類戲劇文獻的整理、校勘、匯
編和出版，取得了很大的成績。如鄭騫《校訂元刊雜劇三十種》
（1960）、曾永義《清代雜劇體制提要及存目》（1975）、羅錦堂《中
國戲曲總目匯編》（1966）和《元人雜劇本事考》（1976）、張棣華《善
本劇目經眼錄》（1976）、金夢華《汲古閣六十種曲敘錄》（1966）等，
都是頗有影響的著作。他們也關注京劇史料的整理和研究成果出版，
先後編纂了《齊如山全集》（1964）和《平劇史料叢刊》（1974）等。

　　臺灣整理出版了《全元雜劇》、《全明雜劇》和《全明傳奇》等許
多大型戲曲總集。楊家駱主編的《全元雜劇》（1962、1963年版）共
四編，全三十二冊，收戲曲作品二百一十二種。每編有「述例」，對
所收劇目進行考證、說明，對兩岸的元雜劇研究起到了很大的推動作
用；陳萬鼐主編的《全明雜劇》（1979年版，全十二冊），收錄明雜劇
一百六十八種，一九七九年由鼎文書局出版，雖未能將明雜劇「一網
打盡」，但它是目前所見收錄明雜劇最多的集子，第一冊載陳萬鼐撰
寫的《全明雜劇提要》，仿王季烈《孤本元明雜劇提要》例，對所收
劇作的著錄、版本、劇情、題材來源等加以考證，間有短評。《全明
雜劇》不僅對臺灣的明雜劇研究起到了推動作用（臺灣關注明雜劇研
究的人較多，而且起步較早，如臺灣大學曾永義教授等早年出版了論

47　參見康保成：〈以開放的心態從事中國戲劇史研究〉，《中山大學學報》（社會科學版）
　　2006年第2期。

明雜劇的專著），同時也促進了大陸的明雜劇研究。此書傳入大陸之後，已有幾部以全明雜劇為研究對象的著作出版。[48]林侑蒔主編的《全明傳奇》（1985）共收明傳奇二百四十七種。臺灣也出版了民間花部戲曲總集如《國劇大成》（1969），所收為平劇、清百本張和車王府鈔本等共六百七十五齣以及《當前臺灣所見各省戲曲選集》（1982）共收臺灣演出的各類地方戲劇本一百二十一種。[49]

　　臺灣與海外學術交流順暢，對海外戲劇資料的掌握利用遠勝過大陸。王秋桂主編的《善本戲曲叢刊》（共六輯，全八十六冊），將散失在海外的明清孤本、善本戲曲選集及曲譜搜集影印，公之於世，共四十二種，由學生書局從一九八四至一九八七年陸續出齊，深受兩岸學者歡迎並加以利用。其中有不少藏於歐洲、日本等處的孤本珍本，如藏於西班牙的《風月錦囊》、藏於英國的《樂府紅珊》、藏於日本的《玉谷新簧》、《摘錦奇音》、《詞林一枝》、《八能奏錦》、《大明春》、《萬壑清音》等，共收錄善本戲曲四十二種，《古本戲曲叢刊》側重收錄整本戲的各種善本，《善本戲曲叢刊》則側重收錄各種明清坊間戲曲選本，可補《古本戲曲叢刊》之不足。《善本戲曲叢刊》中選本刊刻版式多分二欄或三欄，選收傳奇散齣，散曲，民間俗曲、小曲及小說，通方俏語、江湖方語，雜詩、酒令、燈謎、笑談等其他資料，且多配插圖。所選多為不經見，未經著錄，為文人士夫所忽視，卻在當時乃至民間廣為流行、搬演於舞榭歌臺的流行曲本，綜合考量戲劇的舞臺性來看，其價值是十分重要，不可忽視的。尤其還收錄了除崑腔外，其他如弋陽腔、徽州腔、青陽腔等地方聲腔的重要選本，為戲曲考證、輯佚，校勘訂補，研究戲曲聲腔的流變，明清戲劇的實際演

48 詳見鄭傳寅：〈西學、國學與20世紀的戲曲學〉，《湖北大學學報》（哲社版）2005年第5期。

49 詳見苗懷明：《二十世紀戲曲文獻學述略》（北京市：中華書局，2005年），頁140-142。

出等，提供了翔實的資料，即便後來大陸出版的《續修四庫全書》中集部所收錄的戲曲資料在這方面也不如《善本戲曲叢刊》全面，故此書對海峽兩岸的戲曲研究均產生了較大影響，嘉惠學界，居功至偉。

王秋桂還將主持「中國地方戲與儀式之研究」田野調查項目的成果結集出版為《民俗曲藝叢書》，該項目從一九九一年開始著手，由海峽兩岸三地以及英、美、法等國的研究者共同於一九九四年完成。《民俗曲藝叢書》所收主要為中國各地民間儺戲、目連戲等宗教戲曲資料，截止到二〇〇四年底，已出版八十二種。「各書內容大體上分為五類：調查報告、資料匯編、劇本或科儀本（集）、專書和研究論文集，並附有大量圖片，內容十分豐富。這些珍貴的戲曲資料在二十世紀五十年代初大陸地區進行的民間戲曲調查搜集中因其迷信色彩而受到排斥，不少劇本未能收入《中國地方戲曲集成》等戲曲叢書。……此類戲曲面臨失傳的危機，搜集和記錄有關資料就顯得十分迫切。這樣《民俗曲藝叢書》的出版就具有搶救民間文化遺產的重要意義，而且正好可以補《中國地方戲曲集成》等戲曲總集之不足，對研究中國民間戲曲、宗教信仰、民俗等都具有十分重要的價值。」[50]

第六，一身而兼二職，既是戲劇史研究者，又是當代劇作家、導演或舞臺監督等，這種「兩棲性」或「多棲性」在大陸較為罕見。

在大陸，老一輩學者如吳梅兼有學人與才人之長，集作曲、論曲於一身，這種精通曲律又長於文詞的傳統，在一九四九年以後未能得到很好的堅持，除少數學者如南開大學的華粹深、南京大學的吳伯匋、中山大學的董每戡等人之外，研究與創作、案頭與場上是基本隔離的。以高校中文系和社科院文研所為代表的學者，主要研究古典劇本文學和戲劇史，精於理論而少有舞臺實踐或編劇創作的經驗；隸屬文化部門的以中國藝術研究院戲研所和各省的藝研所為代表的學者，

50 詳見苗懷明：《二十世紀戲曲文獻學述略》，頁144。

則熟悉舞臺和地方劇種音樂，如果加上編劇和導演的話，那可能就有三套人馬。這幾套人馬之間各有偏擅，缺乏足夠的交流合作，即便有學術交往，也由於知識、學術背景的差異，未免有各說各話從而無法深入交流的問題，因此在知識結構方面能夠兼善者不多。相比之下，臺灣只有一支隊伍，故臺灣學者兩者兼顧、一身二任者比較普遍。即同一個學者，既研究戲劇史、古代劇本文學，也同時從事京崑與地方戲研究，甚至躬踐排場兼任編劇、導演、藝術總監的工作。「以為我家生活」，有著兩棲或多棲的身份。最早加入編劇隊伍的有齊如山、魏子雲、俞大綱、孟瑤等老一輩學者，後來曾永義、王安祈等也投入編劇、導演行列，這樣的治學路徑，顯然有助於從舞臺演出的角度認識戲劇史，是值得大陸戲劇史研究者學習的。

　　如曾永義在治學之餘，散文、劇本兼善，並回歸舞臺指導劇團劇藝的發展，曾先後應國內著名劇團的邀約，創作歌劇《霸王虞姬》、歌劇《國姓爺鄭成功》，京劇《鄭成功與臺灣》、《牛郎織女天郎星》、《射天》與崑劇《梁山伯與祝英台》等劇，還親自組織、改良臺灣本土地方戲曲歌仔戲進行高質量的劇場演出，而且時常帶領臺灣本土藝術赴大陸進行兩岸交流活動，為海峽兩岸戲曲文化交流做出重要的貢獻。又如王安祈於京劇、蔡欣欣於對歌仔戲的研究所取得的成就，與她們對京劇和歌仔戲事業「不離不棄、相依相守」的態度是分不開的。她們直接參與創作，躬身實踐，將案頭與場上、學理與實務熔於一爐。蔡欣欣曾擔任「廖瓊枝歌仔戲文教基金會」執行長，歌仔戲於她不僅是學術、也是事業，不僅是使命，也是「命定的緣分」，早已「內化為生命中的一抹情事」。[51]王安祈是以「戲迷、劇場工作者、學者三重身份」進入京劇的研究領域的，故擅長於「結合表演作劇本分

51　蔡欣欣：《臺灣歌仔戲史論與演出評述·自序》（臺北市：里仁書局，2005年），頁11。

析」。其《臺灣京劇五十年》幾乎相當於一部《中國戲曲志：臺灣卷》。《當代戲曲》內容以大陸當代新編戲及「戲曲改革」效應為主要範圍。「這兩部書分別以海峽兩岸的當代戲曲為內容，相當於『兩岸當代戲曲史』，是可以令人刮目相看的。」[52]於王安祈，京劇「早已化為生命的一部分，如果剷除這一層，坦白說，生命將不只是殘缺，而是一無所有」。[53]故作者的研究結果實則為「京劇與生命融而為一的見證」，這自然非不關痛癢者所能體會的，故其對京劇的研究和貢獻，「在臺灣不作第二人想」。[54]

　　臺灣學者的這種治學思路其實秉承了大陸早年傳統曲學注重曲律、唱腔和創作的傳統，並且發揚光大。前面說過，臺灣的曲學研究是從一九四九年前後由大陸遷臺學者鄭騫、汪經昌、盧元駿和張敬等先生發軔的。鄭、張兩位先生擔任臺灣大學詞曲課程，支持成立臺灣大學崑曲社，培養了許多優秀人才。如張敬平生愛好崑曲，是臺北市崑曲同期和蓬瀛曲集的發起人之一。她專唱小生曲子，故有「張生」之雅號，如《西廂記》的張君瑞、《牡丹亭》的柳夢梅、《小宴》的唐明皇、《折柳陽關》的李益等的唱段，都是她喜歡演唱的。因她長期任教於臺灣大學和東吳大學，引起了兩校青年學子研習崑曲的興趣，對臺灣崑曲的推廣與發揚有很大的貢獻。盧元駿才思敏捷，善於創作，得盧冀野創作之學，所作小令、散套，清新雅麗。其教授詞曲亦理論、創作兼俱，每日清晨帶領政大學生朗讀詞曲，並成立政大崑曲社，請徐炎之、張善薌夫婦指導，培養了許多崑曲人才。汪經昌為吳梅在上海光華大學時的弟子，他繼承乃師本色，不但能吹笛、清唱，

52　曾永義：〈戲曲在臺灣五十年來之研究成果〉，見曾永義：《戲曲與歌劇》（臺北市：國家出版社，2004年），頁241。

53　王安祈：《為京劇表演體系發聲・自序》（臺北市：國家出版社，2006年），頁21。

54　李元皓：《京劇老生旦行流派之形成與分化轉型之研究・曾永義序》，臺北市：國家出版社，2008年。

也會製譜、填詞，更精通曲學理論。他首先利用晚上的時間教國文系的同學清唱崑曲，並約請夏煥新撷笛及指導老生唱腔，焦承允教旦角唱腔。汪也常參加蓬瀛曲集在「中央圖書館」舉辦的崑曲講座及清唱會，面向社會大眾介紹推廣崑曲藝術，對臺灣的崑曲發展做出很大的貢獻。汪經昌大弟子李殿魁幼時曾觀賞俞振飛演出的崑劇，高中階段與同學創辦國劇社，習京劇老生，曾演出《打漁殺家》、《四郎探母》等戲。一九五五年考入臺灣師範大學國文系，三年級開始聽汪經昌教授的曲選課，協助整理出版《曲學例釋》一書。一九五七年在汪經昌指導下組成師大崑曲社（臺灣各大學業餘曲社中最早成立者），並擔任第一屆社長。[55]

　　必須承認，曲學傳統在大陸確有不及臺灣之處，除卻文革因素，尚與整個古典文學學術傳統在兩岸的不同境遇有關。「臺灣的文學研究界，情況與大陸不同。文學教育及研究機構，主要在大學。但大學中國文學系實質上乃是國學系。文學採『文章博學』之古義，學生接受經史子集、文字聲韻訓詁之訓練，文學辭章僅占三分之一左右。文學之中，又以古典文學為主。……這並非政治上規定如此，而是學術傳統使然。」「臺灣的文學教育體系一直以古典文學為主。……因此，古典文學在臺灣也仍是活的傳統。」「相對於臺灣，中國古典的文人傳統，在大陸其實已經中斷了。」[56]這種中斷的後果，也對大陸曲學傳統造成了不小的傷害。

　　造成這種現象的原因和大陸教育、學術體制有一定關係，正如陳平原所說：「戲劇學院數量少，在中國學界的影響，遠不及大學中文系；這一結構性特點，使得王國維的歷史考證與文學批評，更容易獲

55 以上見吳新雷主編：《中國崑劇大辭典‧當代曲社》（南京市：南京大學出版社，2002年），頁308-309。

56 龔鵬程：〈由臺灣看中國現代文學的傳統〉，南京大學中國現代文學研究中心編：《中國現代文學傳統》（北京市：人民文學出版社，2002年），頁267、270、271。

得知音。吳梅的課堂唱曲，偶爾還有遙遠的回聲；但絕大部分講授元雜劇或明清傳奇的教授，都是只說不唱。」「如此尷尬局面，與百餘年來中國大學的文學教育，逐漸形成重『科研』而輕『教學』、重『考證』而輕『欣賞』、重『功力』而輕『才情』的傳統，有密切的關聯。」[57]

　　第七，另外，臺灣學界很重視本土戲劇的研究，如歌仔戲、皮影戲、南管（梨園戲）、北管戲（亂彈戲）、傀儡戲、布袋戲等臺灣地方劇種研究都取得了相當高的成就。臺灣本土戲劇研究以呂訴上《臺灣電影戲劇史》（1961）肇始，對臺灣戲劇進行了全面的史料的著錄與探索，為本土戲劇研究開了風氣並奠定了基礎，七十年代由於政治外交的變局與鄉土文學運動的鼓吹，本土化意識抬頭，「臺灣傳統戲劇」逐漸由民間浮出水面，受到官方與學者們的重視關注。一九七八年通過興建各地文化中心，擬定「加強文化及育樂活動方案」，一九八一年臺灣行政院文化建設委員會成立，結合政府與民間力量共同推動文化建設。一九八二年制定了「文化資產保存法」，使得本土戲劇獲得了正當合法的地位。除了一系列政策的制定和推動，學界也引燃了本土戲劇的研究熱潮，並與民間相關文教單位結合，從事於文獻搜集、田野採集到參與學習等方面的研究與推廣。臺灣本土戲劇研究在九十年代成為「顯學」，為學位論文的熱門課題，甚至呈現凌駕古典戲曲研究的趨勢。

　　呂訴上之後成績較著者有邱坤良《民間戲曲散記》（1978）、《現代社會的民俗曲藝》（1983）、《舊劇與新劇：日治時期臺灣戲劇之研究（1895-1945）》（1992）、《臺灣劇場與文化變遷》（1997），陳健銘《野台鑼鼓》（1989）、陳正之《草台高歌——臺灣傳統戲劇》（1993）、莫

57 陳平原：〈中國戲劇研究的三種路向〉，《中山大學學報》（社會科學版），2010年第3期。

光華《臺灣歌仔戲論文輯錄》（1996）、焦桐《臺灣戰後初期的戲劇》
（1990）、楊渡《日據時期臺灣新劇運動》（1994）、徐亞湘《日治時
期中國戲班在臺灣》（2000）、馬森《當代戲劇》（1991）等。[58]

　　臺灣學者們參與對地方劇種的重視、保護、傳承方面，無論從理
論還是實踐，都有許多值得我們反思和借鑒的地方。臺灣經濟發展較
大陸早，自六十年代，電影、電視就已席捲劇場與家庭，傳統戲劇遭
遇困境，隨著時代變遷和社會轉型的腳步加快，大眾傳媒興起與娛樂
方式更加多元，臺灣戲劇也較早地要面對生存危機。臺灣一些有識之
士多次呼籲當局與社會挽救民俗戲劇，戲劇學界沒有落後，除教學研
究、參與劇團建設外，也積極參與各種文化政策的制定與各項文藝活
動的規劃，並且與劇壇形成了交往極為密切的關係網絡。有關方面成
立了中華民俗文化基金會、施合鄭民俗文化基金會、西田社布袋戲基
金會、文化大學布袋戲團、東海大學皮影戲劇團等，專門從事民間文
化戲曲的研究和保護工作。「臺灣的戲劇學者掌控了社會的發言權與
影響力，政府部門與民間劇壇的高度重視，提升了其社會地位，也賦
予了其整合資源的力量，政府借助學者的專業學養執行規劃政策與活
動，學者們也肩負起對政府公共部門監督管理及社會輿論的制衡力
量；也擔當起顧問或藝術總監的職責，指引著戲劇的創作走向。」[59]

　　如臺灣崑劇團團長洪惟助在傳承崑曲的「臺灣模式」值得內地借
鑒。「有鑒於崑曲在中華文化中的崇高地位，但如此高尚而精緻的藝
術卻隨著工業社會的來臨而日漸沒落」，[60]於是，一九九一年在社會各
界資助下，洪惟助和曾永義發起了「崑曲傳習計劃」，持續了十年之

58 詳見曾永義：〈戲曲在臺灣五十年來之研究成果〉，曾永義：《戲曲與歌劇》（臺北
　　市：國家出版社，2004年），頁255-256。

59 蔡欣欣：《臺灣戲曲研究成果述論（1945-2001）》（臺北市：國家出版社，2005年），
　　頁32。

60 詳見吳新雷主編：《中國崑劇大辭典‧臺灣崑曲傳習計劃》（南京市：南京大學出版
　　社，2002年），頁262。

久，開辦藝生班培訓曲友，參與者超過四百人，其中大學、中小學教師及大學生、研究生占了極大的比例。一九九九年，為了延續「崑曲傳習計劃」的成果，洪惟助組成了臺灣第一個專業崑劇表演團體——臺灣崑劇團。現在，臺灣已經有五家崑劇團，專業演員是會唱崑曲的京劇職業演員，同時吸收不少崑曲曲友加盟或客串演出。[61]「臺灣模式」，其實就是當年「傳」字輩的做法，現在是對傳統的一種回歸。

　　近年來，白先勇等臺灣名流把普及崑曲的很多有效做法帶到了內地，比如走出國門，打入國際市場，走進校園培養學生觀眾等，開展得如火如荼。白先勇說：「大陸有一流的演員，臺灣有一流的觀眾。」[62]說明崑曲在臺灣已培育了不小的市場，這與學者們孜孜矻矻的振興之志、傳播之功關係匪淺。

　　臺灣學界在傳統戲劇的當代性生態研究亦比大陸要先行一步，學者們不僅在實踐上積極參與，也在學理上努力探索傳統戲劇在當代命運的衍變以及未來之走向，如曾永義〈臺灣歌仔戲之近況及其因應之道〉（1996）、〈從戲曲論說「中國現代歌劇」〉（1998）探討「中國現代歌劇」應如何扎根傳統再予創新的方法和途徑，對於臺灣京劇現代化、中國現代歌劇的實驗演出和歌仔戲進入國家劇院都有相當大的影響；王安祈《傳統戲曲的現代表現》、〈「演員劇場」向「編劇中心」的過渡——大陸「戲曲改革」效應與當代戲曲質性轉變之觀察〉（2001）等著作論文梳理戲改前後大陸戲劇創作的發展演變脈絡，探討臺灣京劇的發展與當代傳統戲曲的現象等，為京劇改革提供歷史經驗和思路。

　　自一九八七年臺灣解嚴之後，兩岸文化交流日趨開放，極大地促進了戲劇和戲劇研究之發展，我們相信隨著互動合作的逐步深入，中國戲劇必定會煥發出更加奪目的光彩。

61 王若皓：〈論男兒壯懷須自吐——洪惟助教授20年戲曲之路及親踐之「臺灣崑曲模式」〉，《戲曲研究》第83輯，北京市：文化藝術出版社，2011年。

62 白先勇、蔡正仁：〈崑曲之美〉，《書摘》2004年第11期。

海峽兩岸戲曲藝術交流的發展與反思

　　臺灣是移民社會，且大多是漢民族，故被稱之為「唐山過臺灣」，無論歷史與空間怎樣的遷徙和轉移，植根其中的仍然是中華文化的血脈，因移民帶去了祖國大陸的文化傳統，所以海峽兩岸雖隔海相望，兩岸戲曲藝術卻是同根同源。即便在政治隔絕的特殊情形下，兩岸戲曲交流也從未中斷。大陸尤其是福建、廣東的傳統戲曲，如京劇、崑劇、豫劇、梨園戲、高甲戲、亂彈戲、四平戲、採茶戲、木偶戲、傀儡戲與皮影戲等，明末清初以後陸續傳到臺灣，而有的劇種如歌仔戲則以閩南文化為根基，孕生於臺灣又回傳閩南，在兩岸共同成長壯大。在數百年的文化交流中，兩岸戲曲彼此交融、互相建構，雖然由於兩岸政治、經濟、社會發展的差異，使得部分劇種的藝術樣貌已經產生變異，表現出臺灣本土的劇種生態、美學特質與表演風格，但呈現在我們面前的不是絕然相反，而是同中有異、異中有同的形態樣貌。顯然，從歷史發展的軌跡中我們已經看到了清晰的線索──文化交流所塑造的學術傳統和藝術景觀。某種程度上可以這麼說，一部臺灣戲曲發展史，實際上也是海峽兩岸戲曲藝術的交流史。反過來說，臺灣戲曲對大陸戲曲發展的影響幾何？有多少借鑒意義，也值得我們深入思索。

　　因此，本文擬通過梳理相關史料，從兩岸戲曲藝術交流層面對兩岸戲曲傳統與現狀進行考察，探討兩岸戲曲演藝交流中藝術形態與觀念的演變等問題。通過總結和反思以往兩岸交流的經驗與問題，存異

求同，為推動將來進一步的交流與合作的展開提供思路，最終促進兩岸戲曲藝術的共同發展和進步。

一　兩岸戲曲藝術交流的發展

兩岸的戲曲交流，主要體現在表演藝術的雙向影響、學術交流的推動、戲曲教育的交流等幾個方面。

（一）表演藝術的雙向影響

1　劇種間的融合與發展

追溯兩岸戲曲的交流的發展歷程，我們看到比較明顯的是聲腔劇種的互相影響，這種影響非一蹴而就，而是漸變的歷史過程，經演出市場的變化和班社演員的調節適應而逐漸形成的。漸變過程往往是弱勢的一方（例如小戲）向強勢一方（例如大戲）學習的結果。臺灣現存的戲曲劇種，包括臺灣本土形成的歌仔戲，無一不是經歷了與大陸戲曲互相影響之後淬變的結果，其間的交流融合，紛紛總總，頭緒繁複，總的來說，是社會、文化、政治、經濟、藝術等合力作用下形成現有的面貌。

劇種之間的交流的過程中，往往產生互相汲取對方優點進而融合的結果，比如歌仔戲的成長經歷就很能說明這一點。臺灣歌仔戲在形成過程中，經歷了「落地掃」、「半暝反」、「雜菜戲」等階段，最終吸收大陸京劇、閩劇的營養，從折子戲、全本戲而至連臺本戲，從一桌二椅的場面而至平面彩畫軟布景，從鬧劇而至正劇、文戲而至武戲，從廟會社戲的包場而至長駐城市戲院賣票，從業餘而至專業化、職業化，從而演變為新的劇種，其實對於其他劇種而言，其成長的過程也大致如此。

　　當時不僅歌仔戲，布袋戲也受京劇影響。一九三〇年代，上海趙福奎帶領京劇班來臺灣表演，給布袋戲藝師李天祿留下了深刻印象，他便開始慢慢將京劇的元素融入自己的布袋戲之中。如將京劇的文武場引進布袋戲的後場，又將大部分的正本戲改用京劇口白等。劇本則呈現出從折子戲、全本戲、連臺本戲的變化。一九四七年五月，李天祿受邀到上海演出，從上海帶回一部《清宮三百年》的劇本，內容主述洪熙官、方世玉等俗家弟子建少林寺的故事。李天祿將它編成布袋戲演出後，新戲碼受到了觀眾的熱烈歡迎，由此引爆了臺灣布袋戲界的「少林風」。改編少林武俠小說，成為當時戲碼的一種流行趨勢，並為「金光戲」時代拉開了序幕。[1]

　　如果說劇種之間的互相影響大多是出於商業演出或藝術交流的原因而主動吸收的結果，那麼有些變化卻是出於形勢所迫，不得不然的被動改變。如日本的「皇民化運動」就對臺灣戲曲造成了不小的影響。「為了適應日本統治者的要求，藝師們對布袋戲的舞臺布景、後場音樂、木偶的造型和口白等都做了日本化的處理……，譬如用唱片播放代替後場的演奏，成為後來『金光布袋戲』的普遍做法。」[2]日據時期布袋戲接受西洋劇場觀念，「開始大量採用透視法所繪製的立體布景舞臺，以適合變大的戲偶，並擴大舞臺空間。戰後更增加人力捲動的『山水畫』走景，活動機關、電光變景或水火真景，不斷的在舞臺製造神秘超凡的震撼視覺效果，以搭配流行的『劍俠戲』。進入內臺的布袋戲，為配合舞臺布景，同時考慮遠處的觀眾看不到尪仔頭，因此逐漸加大木偶尺寸，一九六三年黃俊雄成立的『世界大木偶特藝團』的木偶有三尺三之高，當然操偶也較困難許多。」[3]

1　高致華、萬超前：〈布袋戲在臺灣的傳承與發展——兼論李天祿藝師與臺灣布袋戲〉，《閩台文化交流》2010年第1期。

2　高致華、萬超前：〈布袋戲在臺灣的傳承與發展——兼論李天祿藝師與臺灣布袋戲〉，《閩台文化交流》2010年第1期。

3　林芬郁：〈淺談臺灣戲曲——歌仔戲與布袋戲〉，《臺灣民俗藝術彙刊》2011年第7期。

另如臺灣戲劇界通過偷渡獲得一九四九年以後大陸的新戲唱片，這些多半是大陸五六十年代戲改之後推出的政策新戲，從而也開啟了臺灣京劇團學習大陸新戲時的「被動創造」。因為是「聽唱片排整齣」，臺灣劇團無法全面學習而勢必要「局部創作」：比如調整角色行當、變化唱腔，舞臺調度與身段設計等方面均不得不變通。「那時沒有錄像帶，偷渡過來的只有聲音數據，看不到舞臺調度與身段設計，演員勢必在聽會了唱腔後要自行創造身段。」「根據唱片只憑耳音就排成演出，雖然在唱腔部分是『學習』而不是『原創』，但至少在『身段設計、調度走位與鑼鼓的配合』上，仍有許多發揮甚至創造的空間，同時，由於『匪戲』的顧忌，多半不敢原樣照搬依樣畫葫蘆，於是便想出了一些變通之法，無論針對劇本或角色，都稍做調整，略改頭面，以求其異。」[4]於是，這幾種不得不然被逼無奈的「改變」，反而成就了臺灣京劇與大陸京劇不同的一面。

不僅京劇，豫劇也是通過「錄老師」版本來加工學習的。「戒嚴時期，臺灣演員根據中國大陸演出的錄音或錄影帶（常常只有一、兩段），再自行加工設計、編演全劇，戲稱之為『錄老師』。」[5]比如使王海玲一鳴驚人的《花木蘭》，就是根據豫劇名伶常香玉代表作《花木蘭》的片段，再參考京劇《木蘭從軍》編寫的。

2　兩岸戲曲影響的雙向互動

對於兩岸劇種而言，這種影響不是單方面的，而是雙向互動的。這種互動影響體現在兩個方面，一種體現在戲曲內部；一種則呈現於兩岸戲曲之間。

舉歌仔戲為例，當歌仔戲強大之後，後來居上，促進了其他劇種的改革，這種變化與清代中晚期的「花雅之爭」的演變何其相似！臺

4　王安祈：〈禁戲政令下兩岸京劇的敘事策略〉，《戲劇研究》2008年1月創刊號。

5　陳芳主編：《臺灣傳統戲曲》（臺北市：臺灣學生書局，2004年），頁292。

灣歌仔戲在壯大之後並反客為主，競壓群芳，使許多老大劇種紛紛改唱歌仔調，或倒閉投靠歌仔戲充當教戲師爺或武行打手。業餘、專業劇團和演員也都迅猛增加。根據一九二八年總督府的調查報告，在全臺灣一百一十一個劇團戲班中，歌仔戲班有十四團。也有由女旦女丑發展為女子為主體的班社。人數從一班二十餘人發展到一團六、七十人。觀眾的成分也由農民、工人、職員、學生而至士紳公職人員的家屬。加上歌仔戲唱片應時大量發行，更由此而助長歌仔戲的聲勢，正如曾永義教授所形容：「幾乎到了無戶不歌，無戶不唱的程度」。[6]

　　外來劇種在臺灣的融合過程也是在臺灣本土化的過程，從入臺京劇的在地化演變，亦可見出這種互動影響的力量。京劇在進入臺灣的磨合過程中，本地京劇開始有了自身的傳統脈絡而與大陸京劇有了不同，「不論在劇目的選擇上、唱法上抑或表演上，都逐漸具有臺灣的民間特色和地方風格，尤其是口白部分嘗試使用本地語言以爭取觀客所作的調整最為明顯。」[7]如日據時期臺灣最重要的本地京班——「宜人京班」，最初受來臺之上海京班、福州徽班影響，演出以重情節變化的海派連臺本戲為主，唱腔強調聯彈對唱，武打使用真刀真槍，再加上機關布景等，但後來口白因地制宜改變為閩南話或客家話，一舉取得了競爭優勢。一位後被編入軍中「正義京班」的「張家童伶科班」演員即曾回憶道：「他們的曲調唱來唱去都是流水、搖板，劇目演來演去也就那麼幾齣，口白講臺灣話，京班根本是冒牌的，所以他們票房好。要是打對臺，我們打不過他們，他們紅我們倒徽。」[8]其實，外省京班演員所直言藝術上的「短處」，正是本地京班

6　陳志亮：〈臺灣歌仔戲〉（下），《閩台文化交流》2010年第4期。

7　徐亞湘：〈從外江到國劇：論臺灣民間京劇傳統的形成與失落〉，《民俗曲藝》2010年第12期。

8　徐亞湘：〈從外江到國劇：論臺灣民間京劇傳統的形成與失落〉，《民俗曲藝》2010年第12期。

長期適應觀眾需求市場競爭上的「長處」，本地觀眾喜愛看一天一本劇情連續的連臺本戲，喜歡聽熟悉悅耳而非正腔滿調的京腔，親切的本地語言更是便利他們進入劇情之鑰。

當然，大陸戲曲對臺灣戲曲的影響，不會僅局限於劇種的演變，同時也影響到臺灣戲曲的表演生態和結構，比如注重流派藝術的唱功、增加了戲曲導演等。「一九八○年代在『雅音』與『當代』戲曲現代化的追求下被忽略的流派藝術傳統功力（尤其是唱功），隨著中國大陸演員來臺而重新獲得重視。」[9]就「京劇新創作的手法及內涵而言」，京劇導演職能明確：「一九八○年代始於『雅音小集』卻還未落實的『京劇導演』一職，在一九九○年代通過中國大陸的啟發與示範而具體實現，每齣新戲必由導演統籌調度並對劇本二度創作，這也是京劇『大型現代劇場化新製作』之必要。」[10]

另外，臺灣戲曲現代化，其實與大陸戲曲改革也有一定的淵源關係。臺灣京劇近年來興起一股探索之風，各劇團相繼推出一些實驗京劇，與傳統京劇有較大的差異，其實這種改革之風不同程度地受到大陸新都市京劇的影響。這種新編京劇在劇情上往往「有悖常理」，全憑編劇家和導演的主觀臆想，並且在臺詞對白中使用了大量現代語言。臺北國光劇團是臺灣頗負盛名的京劇團，近年也推出一些探索性的實驗京劇，如以「女性內在幽微情愫的新探與重塑」為新編京劇的主要動機與內涵而推出《王有道休妻》、《青家前的對話》、《三個人兒兩盞燈》、《金鎖記》、《王熙鳳》等，以人性為基礎，挖掘古代女性被壓抑的內在細膩情感思想，在兩岸造成很大的反響。臺北新劇團在海內外先後演出《曹操與楊修》、《大破祝家莊》、《孫臏與龐涓》、《寶蓮神燈》、《十五貫》及《大鬧天宮》等傳統和新編京劇共三十多部。[11]

9　陳芳主編：《臺灣傳統戲曲・京劇》（臺北市：臺灣學生書局，2004年），頁275。

10　陳芳主編：《臺灣傳統戲曲・京劇》，頁276。

11　羅銘恩：〈臺灣戲曲的大陸元素〉，《南國紅豆》2011年第1期。

　　大陸戲曲也同樣受到臺灣的影響。例如在新時期，大陸歌仔戲的表演形態受到形式新穎多樣的臺灣歌仔戲的影響，一些電視歌仔戲時期的新調也被大陸歌仔戲吸收進來。特別是在作為對臺交流前站的廈門，「廈門歌仔戲」所創編的新劇中，就有不少新的表演元素受到臺灣歌仔戲的影響。大陸地區的戲曲很注重傳統唱腔，但是在受到臺灣歌仔戲的影響後，除了傳統唱腔，也會吸收一些新調進來。在兩岸尚未完成統一的情況下，臺灣的歌仔戲從業者、研究者也意識到，必須不斷從大陸文化母體汲取營養，才能實現藝術的不斷推陳出新，離開了大陸母體，只能淹沒在時尚文化的海洋，失去進一步生長的根基。而大陸地區歌仔戲的表演藝術家和研究者也在從臺灣戲劇的靈活創意中尋找新的創作靈感。[12]

（二）兩岸學術交流的推動

　　隨著兩岸溝通日益通暢，戲曲藝術表演交流的日趨頻繁，學術界不僅參與其中，同時也起到重要的推動作用，一九八八年，臺灣歌仔戲學者陳健銘先生率先來大陸進行田野調查，並與大陸歌仔戲界進行了交流，可謂是學術界的「破冰之旅」。從此以後，兩岸學術界進行了無數次的學術交流，從學術研討、實地調研，再到通力合作，學者的參與，使得兩岸交流活動朝著規範化和深層次發展。

　　一九九〇年，隨著海峽兩岸關係進一步改善，開放交流的局面加快拓展，崑曲也成為兩岸人民友好交往的紐帶。同年七月，臺灣曲友賈馨園，組織四十餘位學者與研究生形成「崑曲之旅」代表團抵達上海，受到中國崑曲大師俞振飛的熱情接待。他們在上海連續觀摩七天之後，十分驚嘆，不少人原先以為崑曲只有清唱，現在想不到還有如此完整精彩的劇目和如此高水平的演員。他們誠意邀請上海崑劇團派

12 陳黎貞：〈兩岸藝人對歌仔戲的培育歷程〉，《戲曲藝術》2018年第4期。

出名師，赴臺灣傳授崑曲藝術。[13]回臺之後，臺灣大學教授曾永義、臺灣中央大學教授洪惟助等爭取各方支持，一九九二年一月洪惟助即在中央大學成立戲曲研究室，以崑曲為主要的研究對象，搜集大量的文獻、文物和影音資料，提供演員、學者豐富的參考資料，並編輯《崑曲辭典》、《崑曲叢書》。這些做法極大的促進了臺灣崑曲藝術以及學術的進步。

一九九九年秋天，臺灣第一個專業崑曲劇團——臺灣崑劇團成立。二〇〇〇年四月，由曾永義擔任團長的「臺灣聯合崑劇團」一百多人來大陸蘇州參加「首屆中國崑劇節」，演出了《玉簪記·琴挑》、《牡丹亭·遊園驚夢》等折子戲，同時觀摩了大陸七大崑劇團的演出，取得很大收穫。二〇〇三年夏，在臺灣崑劇活動家白先勇的推動下，蘇州首演了青春版崑劇《牡丹亭》，引來一片熱議。二〇〇六年七月，在第三屆中國崑劇藝術節上，臺灣崑劇團演出的《風箏誤》和臺灣蘭庭崑劇團演出的《獅吼記》首次亮相，促進了大陸與臺灣的文化藝術交流。[14]

可以說，對崑曲的傳承保護發掘，臺灣學者是比較自覺意識的，行動也很早。對臺灣和大陸學術研究起到了很好的推動作用。中國藝術研究院王馗指出：「二十世紀九十年代，崑曲以及眾多中國傳統戲曲藝術在大陸遇到了巨大的發展困境。臺灣地區的崑曲研習者為崑曲的燃燈續焰付出了巨大的努力，尤其是當前被人推重的崑劇國寶級的藝術大家以及他們的經典演出劇目，在那個時期得到了全面的記錄和保存，臺灣地區成為崑曲傳承發展的重要文化生態區域，『最好的崑曲演員在大陸，最好的崑曲觀眾在臺灣』的熟語廣為傳揚，正記錄了

13　羅銘恩：〈臺灣戲曲的大陸元素〉，《南國紅豆》2011年第1期。
14　羅銘恩：〈臺灣戲曲的大陸元素〉，《南國紅豆》2011年第1期。

臺灣地區崑曲傳習者們為崑曲做出的貢獻。」[15]而大陸對崑曲的重視，是在二〇〇一年被聯合國教科文組織宣布為首批人類口頭與非物質文化遺產代表作之後才啟動的。二〇〇四年，中國藝術研究院開展《崑曲藝術大典》編纂工程，在二〇一六年完成《崑曲藝術大典》的宏偉工程，這項工程，集大陸及港、臺、澳百餘位學者之力，歷時十二載，方終告成功。

由此可見，臺灣崑曲從亦步亦趨到獨立演出，班社壯大，演員表演水平迅速提高，這其間離不開兩岸學者的積極參與、支持和大力推廣，而大陸崑曲的繁榮也有臺灣學者積極助力的因素在。

（三）演員、專業人才培養與戲曲教育的交流

藝術的發展和提高離不開人才的培養，演員、編劇等後輩人才的培養直接關係到戲曲的存亡和發展。在專業人才的培養上，臺灣學者普遍認為大陸更具有優勢。林麗紅、李國俊《周水松先生紀念專輯：臺灣高甲戲的發展》一書比較了兩岸高甲戲的異同，肯定了大陸高甲戲的優點，也指出大陸高甲戲受京劇影響較大，而臺灣高甲戲則有沒落的趨勢，不如大陸發展的好等等：「相較現階段臺灣高甲戲和大陸高甲戲的差別，可發現兩岸的高甲戲，主要的差別在人才的培育及舞臺的表現。」可見臺灣高甲戲沒落的原因與人才的培育有直接的關係。以歌仔戲為例，臺灣學者認為歌仔戲基本上還是處於民間的自由發展狀況，「在人才的接續方面，出現較大的憂慮，演員年齡偏老，技藝有些凋零，沒有專門培養歌仔戲人才的學校和一套較為適合歌仔戲特點的身段訓練方法，演員存在文化水平低下的現象。劇本創作人才極少。特別是野臺戲的演出，演員大多是一手拿話筒，只用一手比劃動作，已失去表演的意義，更談不上技藝。而有些演員又喜歡唱流

15 李文潔：〈「大陸與臺灣：崑曲傳承和發展」研討會紀要〉，《戲曲研究》第95輯（北京市：文化藝術出版社，2015年），頁316。

行歌曲，造成了觀眾對歌仔戲音樂欣賞的偏差。大陸在培養人才、傳承歌仔戲方面做出了成績，特別是各地都有藝術學校，培養歌仔戲人才，對歌仔戲的發展有相當的推動作用。」[16]

　　關於劇本創作，楊馥菱認為：「事實上這正是目前臺灣歌仔戲所面臨的最大危機。長期以來，臺灣歌仔戲以幕表戲的演出方式延續歌仔戲藝術，不僅未能有完整的劇本保留，其即興方式的演出，更加遑論文辭語句要求優美動人。在歌仔戲進入電視演出後，劇本問題才受到重視，也因為如此，臺灣歌仔戲劇作家多半是寫電視劇本出身。歌仔戲走入現代劇場後，移植自大陸其他劇種或薌劇劇本，便成為時尚相當普遍的現象。」[17]她提出借鑒大陸歌仔戲的做法，培養歌仔戲專業編劇隊伍：「閩南歌仔戲在一九五〇年代開始有了一批新文藝工作者投入後，歌仔戲專業編劇人才成為一項傳承，並且各劇團皆有所屬專業編劇人才，他們不論是傳統戲的整理、新編歷史劇的編創，以及現代戲的寫作，都有著不錯的成績。閩南成立堅強的編劇隊伍作為長期藝術耕耘的經驗，或許可以提供給臺灣歌仔戲作為參考。」[18]臺灣明華園歌仔戲團團長陳勝福論及為什麼臺灣劇團數目仍在不斷銳減淘汰當中，其重要的原因即是「人才斷層」與「劇本」的問題：「老前輩今天已經無法上臺演出，而年輕接棒的人才又極度缺乏。……目前歌仔戲真正的危機在於一直缺乏劇本的創作，比如臺北市明華園演出新的戲碼，就可以連演十場沒問題，但若是舊戲碼就連演五場都有很大的壓力，所以明華園能有今天的成績，最主要的原因在於我們隨時都保持著豐沛的創作能力。」[19]

16　曾學文：〈海峽兩岸歌仔戲交流回顧〉，《福建藝術》1995年第4期。

17　楊馥菱：《臺閩歌仔戲之比較研究》（臺北市：學海出版社，2001年），頁403-404。

18　楊馥菱：《臺閩歌仔戲之比較研究》，頁404。

19　郝譽翔整理：〈開出民族藝術之花——「兩岸歌仔戲的共生與共榮」座談會記錄〉，《海峽兩岸歌仔戲學術研討會論文集》，臺北市：文建會，1996年。

在戲曲專業教育方面，徐亞湘提出「需要與時俱進的戲曲教育」，要「追求終極的專業分系」即臺灣戲曲學院應該打破現有的「劇種分系」概念，而採用大陸的「專業分系」模式，才能根本解決導演、編劇、舞美和音樂人才長期匱乏的問題。[20]

臺灣戲曲素質教育的一些理念和方法，也值得大陸學習和借鑒。從歌仔戲的角度，楊馥菱指出「臺灣教育當局明令自八十五學年度起在國小課程中納入『鄉土教學活動』，於三至六年級實施。……歌仔戲於此一契機中亦成為教學活動之新寵，而逐漸普及於小學教育體系中，讓學生從小即對於本土藝術有所認識。……閩南歌仔戲之薪傳教育目前只有依賴廈門、漳州兩地之歌仔戲藝校來傳習推動，小學、中學乃至大學並未有歌仔戲相關社團或課程。」「臺灣歌仔戲能夠普及，不斷有新一代的觀眾群培育出來，教育體制中的課程安排，無異起到了不少推動力量，而這樣的經驗或許也能夠提供給閩南歌仔戲作為參考。」[21]雖然大陸也加強了戲曲教育的普及，如二〇〇八年起教育部就開展了「京劇進校園」的試點工作，但收效並不明顯，如何讓優秀的戲曲文化融入到基礎教育體系中，是兩岸共同面臨的難題。

二　兩岸戲曲交流的問題與反思

兩岸在交流與對話的過程中，基於文化背景與立場的不同，問題不可避免地凸顯出來，主要體現在文化體制與政策的差異、學術研究的深化、觀眾與市場的培育等幾個方面。

20 王耀華等著：《海峽兩岸戲曲藝術論》（北京市：北京大學出版社，2015年），頁109。
21 楊馥菱：《臺閩歌仔戲之比較研究》（臺北市：學海出版社，2001年），頁418-419。

1　文化體制與政策的差異

　　兩岸戲劇生態不同，其雙方體制與政策帶來的差異在所難免。二十世紀五十年代大陸戲改的「改人、改制」，逐步將歷史上私營的劇團大都改為公有制劇團，過去流動搭班的演員成為國家發工資的單位固定的職工，而臺灣公立劇團，除了國光劇團擁有京劇和豫劇兩個分團，還有宜蘭一家公辦歌仔戲劇團「蘭陽歌仔戲團」外，其他劇團無論是專業的演出團體還是由業餘愛好者組成的社團，都是民營性質的，完全靠市場養活自身，這樣迥異的不同體制導致藝術表演產生方方面面的不同。

　　大陸劇作家曾學文創作的《蝴蝶之戀》為兩岸合作的典型事例。廈門市歌仔戲劇團在二〇〇八年，與臺灣唐美雲歌仔戲劇團合作，創作大型歌仔戲劇目《蝴蝶之戀》。兩岸演員、製作群首度攜手，從演員、音樂到劇本、舞美、導演，全面合作，被藝文界認為是「兩岸歌仔戲藝文結合的里程碑」。但合作並非一帆風順：「兩岸合作遇到的最大問題，不是觀念問題，也不是創作水平的問題，而是兩邊劇團體制的障礙。大陸是國家院團，排練一齣新戲，可以停下業務演出，用較長時間專心致志地磨戲，但臺灣不行。他們都是私營劇團的人員，或是有一份工作，再兼職劇團的演齣。沒有接活就意味著沒有生活的來源，所以，平日裡他們要為三餐打拚命。像唐美雲，她自己經營著唐美雲歌仔戲劇團，為了養活劇團，她就靠演電視劇來支撐劇團的花銷。她的時間是按檔期、按天數來計數的，所以在排練時間的協調上，往往讓劇團領導感到為難，也是最容易產生矛盾的環節。」[22]所謂「體制的障礙」，其實就是國營和私立性質的不同導致的。

　　武漢大學教授鄭傳寅曾撰文感慨大陸一些劇團習慣於靠國家撥款過日子，劇團的「衣食父母」不再是觀眾，相當多的劇團主要心思不

22　曾學文：〈歌仔戲《蝴蝶之戀》的兩岸合作實踐及啟示〉，《福建藝術》2014年第1期。

是用在如何爭取觀眾上，而是用在如何「爭取」政府官員以及評委上，而臺灣的劇團則很不一樣：「受觀眾追捧的歌仔戲劇團不願意吃『皇糧』，而堅持走自負盈虧、自主經營的道路，這與大陸多數劇團的想法恰好是相反的。他們把觀眾視為真正的衣食父母，非常重視觀眾的意見——特別是青年觀眾的意見。從劇目的內容、舞臺表演到劇目宣傳都把爭取青年觀眾——特別是當代大學生作為主要出發點。」[23]

　　然而事實上，並不是「歌仔戲劇團不願意吃『皇糧』」，北京演藝集團的副總經理李龍吟指出：「去臺灣之後你會發現一個有趣的現象：兩岸從戲劇從業人員到觀眾，都對對岸的戲劇生態充滿羨慕。我們羨慕他們，他們也羨慕我們。」「臺灣戲劇界人士，尤其是一線的戲劇工作者，卻都對大陸的院團體制充滿羨慕：沒有壓力，日子過得多麼舒服。」[24]還原到雙方具體的生存環境而言，臺灣劇團把觀眾視為真正的衣食父母，非常重視觀眾的意見——特別是青年觀眾的意見，其實也是迫於生存壓力、不得不採取的措施，因此，這仍然歸之於劇團體制的問題。無論國營還是私立，站在各自的立場上看都不是完美的，這才是雙方互相羨慕的根本原因所在。鄭教授指出這一點是正確的：「戲劇脫離群眾——特別是脫離當代青年是大陸戲劇界存在的突出的問題，如果這個問題不能切實解決，戲劇的前途確實堪憂。要想解決這個問題，必須把劇團推向市場，……當然，這並不是說戲劇不需要政府投入。」[25]

　　林麗紅、李國俊《周水松先生紀念專輯：臺灣高甲戲的發展》認為，大陸因為將劇種納入統一體制，集中管理，有計劃的改良與創新，而臺灣當局對本土性的傳統戲劇，一向採取自生自長的政策，缺

23 鄭傳寅：〈臺灣觀劇心感〉，《戲劇之家》2005年第3期。

24 孫萌萌：〈臺灣「表演藝術聯盟」模式值得大陸借鑒——李龍吟談兩岸戲劇〉，《人民政協報》2014年2月15日第8版。

25 鄭傳寅：〈臺灣觀劇心感〉，《戲劇之家》2005年第3期。

乏適當的管理及輔助，因此「兩岸的高甲戲發展至今，除了傳統的曲調、劇目相同之外，從劇團的管理到舞臺整體的呈現，均已大異其趣。現階段兩地高甲戲的命運亦不同，臺灣的高甲戲可謂『英年早衰』，輝煌不過數十年之後，即開始走下坡，而閩南高甲戲則在閩南各劇種中猶占有一席之地，具有相當的競爭力。」[26]因此，對於某些瀕危劇種的傳承和保護，政府的投入與支持也是不可或缺的，我國現階段戲曲蓬勃發展，與國家經濟持續發展、政府重視並大力投入是分不開的。

　　文化政策往往相對滯後的問題，則為雙方藝術交流帶來損害。臺灣崑劇團的發展雖然蒸蒸日上，但也不是沒有困境，主要來自經費的壓力。洪惟助教授說：「臺灣並沒有政府或大財團全力支持的崑團，臺灣的崑劇團都是熱愛者去經營，向政府各單位申請補助，向財團募款，所得不足以養全職團員。培養的京劇演員，他們必須為其所屬京劇團服務，業餘才能學崑劇、演崑劇，造成崑劇團安排學戲、演戲的困擾；業餘演員亦各自有本業，不能專心於學戲演戲。這是臺灣的崑劇團經營的最大困擾。」[27]

　　由於政治意識的分歧，在某些方面會產生困難與阻撓，以致雙方交流合作常會遭受影響。因此，「如何汲取歷史經驗和教訓，重新定位和拓展兩岸文化交流，如何朝著制度化、常態化和深層次發展，建立更為有效和長效的交流機制，營造更加和諧寬鬆的交流環境，讓兩岸文化交流有便捷的溝通渠道、廣闊的交流平臺、健全的保障機制，讓兩岸民眾在文化交流中普遍受惠，從而增進彼此的情感交融，提升民族文化素質，共同傳承和弘揚中華文化，這些都是今天我們應該認

26 林麗紅、李國俊：《周水松先生紀念專輯：臺灣高甲戲的發展》（彰化縣：彰化縣文化局，2000年），頁117-118。

27 洪惟助：〈臺灣崑劇團的營運策略及其影響〉，《戲曲藝術》2017年第3期。

真加以思索的。」[28]

2　學術研究有待深化

　　如前所述，學術研究雖然取得了不小的成就，但如何深化，開拓研究的新局面，仍然有待於兩岸學界的共同探索。兩岸的研究在某些領域並不均衡。以歌仔戲為例，陳世雄教授指出：「就海峽兩岸歌仔戲的研究規模和研究水平而言，應該說臺灣同行居於領先地位。」[29] 相較臺灣，大陸的滯後體現在研究隊伍還不夠強大，研究內容還不夠深入，範圍多限於文學和音樂，涵蓋面較狹窄，研究成果也不夠豐富。

　　臺灣研究歌仔戲當然有一定的地域優勢，然而大陸在歌仔戲研究資源方面也具有某些臺灣同行所不具有的條件，目前閩南歌仔戲在創作上、表演上、研究資源上比起臺灣同行還具有某種優勢。不過，如果我們仍然把歌仔戲看作一個普普通通的劇種，沒有看到它在對臺文化交流中的特殊地位，沒有看到它對於中國的統一大業所具有的特殊意義，那麼，我們就可能犯歷史性的錯誤。[30]故陳世雄教授提出幾點建議，一是成立一個福建省歌仔戲學會，把各地和大學的力量組織起來，統一規劃，分工合作，資源共享，同時在實踐中發現和培養研究人才。二是具體問題研究上，從選題到研究方法都有大量值得研究的課題，如對於海峽兩岸公認的「歌仔戲一代宗師」邵江海的研究還很不夠，既不深入，也不系統；臺灣的電視歌仔戲、「胡撇仔歌仔戲」、幕表戲，對它們的價值認識不足，有必要重新研究。此外，歌仔戲與宗教、民俗、政治、社會生活的關係，歌仔戲的代表人物、劇種特

28　吳慧穎：〈廈門兩岸民間藝術交流20年的回顧與思考〉，福建省炎黃文化研究會等編：《閩南文化新探——第六屆海峽兩岸閩南文化研討會論文集》（廈門市：鷺江出版社，2012年），頁598。

29　陳世雄：〈海峽兩岸歌仔戲研究的幾個問題〉，《中國戲劇》2001年第11期。

30　陳世雄：〈海峽兩岸歌仔戲研究的幾個問題〉，《中國戲劇》2001年第11期。

性，歌仔戲劇團的經營管理，歌仔戲與觀眾心理等等，還有大量需要研究的課題。[31]

其他劇種也面臨類似的問題，對於豫劇而言，有學者感言：「目前臺灣的學者，特別是高校學者，比較深入地參與到了臺灣豫劇的創作、推廣和研究當中。他們既有學理，又有參與實踐的體驗和經驗。而且在觀眾層面上也帶進來了一大批青年的觀眾，這方面值得我們學習和思考。大陸的戲劇創作和研究還沒有能充分發揮高校學者的力量，這方面還有很大的發展空間，就是今後怎麼能與高校更好地合作，高校的學者怎麼來更多地關注戲曲，更多地帶動年輕的學生參與到戲曲中，我覺得這是一個大話題。」[32]

3　觀眾與市場的培育

臺灣著力培養高校學生群體為觀眾，大陸雖然近年來也積極面向高校開展「戲曲進校園」的活動，但整體而言尚嫌不夠積極主動。舉崑曲為例，臺灣崑曲的觀眾中高校學生是較為活躍的群體，臺灣許多高校都有自己的崑曲社，並面向高校和社會招收崑曲愛好者。這其間臺灣的教師群體在弘揚崑曲文化中起著重要作用，他們積極爭取校方的支持，開辦崑曲培訓班和建立崑曲資料館，實施崑劇錄像計劃，舉辦各種講座和展覽，開展崑曲沙龍活動等，為大學生們欣賞、學習崑曲和參與崑曲表演創造了良好條件。

鄭傳寅教授指出：「臺灣戲劇界與臺灣高校的關係十分密切，這不僅表現在『戲劇進校園』和高校普遍建立劇社，校園戲劇活動十分活躍上，更表現在知名學者直接參與戲劇創作和戲劇活動上。這在大陸高校是很少有的。臺灣最具影響力的『公立』劇團——國光劇團

31 陳世雄：〈海峽兩岸歌仔戲研究的幾個問題〉，《中國戲劇》2001年第11期。
32 李紅豔：〈兩岸豫劇文化交流理論研究盤點及思考〉，《東方藝術》2013年S2期。

（擁有京劇和豫劇兩個分團）的藝術總監由臺灣清華大學教授王安祈兼任，她有多部劇作在臺公演；臺灣大學的著名教授曾永義也熱心為劇團寫劇本，有多部劇作被搬上舞臺公演，目前臺灣正在上演他創作的戲曲《射天》，由他領導的『中華民俗藝術基金會』經常組織海峽兩岸的戲劇活動；中央大學的洪惟助教授被譽為『崑曲推手』，他對演劇活動──特別是崑曲和京劇演出非常熱心，今年四月他成功舉辦了規模盛大的『崑曲學術研討會』，會議期間，他邀請上海崑劇團赴臺作多場精彩演出，反映極其熱烈；政治大學的蔡欣欣教授經常參與組織歌仔戲演出。」[33]臺灣不少學者一身而兼二職，既是戲劇史研究者，又是當代劇作家、導演或舞臺監督等，這種「兩棲性」或「多棲性」在大陸較為罕見。這樣的治學路徑，顯然有助於從舞臺演出的角度認識戲劇史，是值得大陸學者學習的。

　　對高校學生的培養為何重要？曾永義教授指出：「傳統戲劇之所以沒落，就是因為沒有新觀眾，而這些新觀眾就在學校內，只要稍微點一點，就能培養他們對戲曲的熱愛。」十年前，臺灣的戲劇是沒有人看的，但現在場場爆滿。他認為，中國傳統戲劇不會沒落，「走進校園」是推動戲劇發展的重要手段。曾永義介紹，十年來臺灣傳統戲劇抓住了新的觀眾，更多地定位在學生尤其是大學生，比如多寫年輕人關心的東西，到大學做示範表演等。在臺灣的一些大學，經常可以看到編劇和學生交流戲劇創作，化了妝穿著戲服的演員在學生當中談演戲的心情，並回答學生感興趣的問題。[34]

　　培養年輕觀眾，劇目的打造也很關鍵，要讓年輕觀眾走進劇場，以致流連忘返，沒有強烈的審美衝擊是不可能的，在這點上，《青春版牡丹亭》製造的轟動效應當給我們很大的啟示。中國藝術研究院研

33 鄭傳寅：〈臺灣觀劇心感〉，《戲劇之家》2005年第3期。

34 黃征：〈中國傳統戲劇不會沒落「走進校園」是出路所在〉，《長江日報》2005年7月15日第6版。

究員孔培培指出：白先勇「青春版《牡丹亭》將『青春版』的概念首
次帶入了古老的崑曲藝術之中，青春的氣息與古老的傳承在舞臺上同
時呈現，吊足了觀眾的口味，也滿足了觀眾的期待，……有報導說：
『青春版《牡丹亭》使崑曲的觀眾人群年齡下降了三十歲，打破了年
輕人很難接受傳統戲劇的習慣，提高了學生們的審美情操及藝術品
味。』」「其音樂的最大特色就是將歌劇音樂的創作技法運用到戲曲音
樂之中」，但「另一方面，在核心曲牌唱段的處理上，又牢牢把握住
傳統崑曲的曲調與韻味。因此，崑曲音樂傳統的美學品格絲毫沒有丟
失，這也是青春版《牡丹亭》音樂上繼承與創新結合的成功之處。」[35]
傳統與現代的完美結合，形式和內容上都發掘和展現出了戲曲的美，
是《牡丹亭》這部劇作特殊的魅力，然而《青春版牡丹亭》現象能否
複製在別的劇目上？這仍然有很長的路去探索。

　　白先勇則從中國文化創新與傳承的高度來認識年輕觀眾培養的重
要性：「(《青春版牡丹亭》)巡演最大的感觸，是觀眾的反應印證了我
的看法。從崑曲切入、選擇《牡丹亭》的至情為起點，年輕演員演給
年輕觀眾看，結合兩岸精英再造崑曲新生命，這些做法如今看來是對
的！……觀眾的迴響出乎我的意料，希望崑曲能夠變成中華文化復興
的火種，燃燒下去、延續下去。如果不是懷著這樣的心情，製作一齣
戲幹什麼？演一臺《牡丹亭》幹什麼？曲終人散最叫人感到孤獨寂
寞！戲完了，人走了，這是必然的結局，但如果能夠留下美感的經
驗，帶著感動離去，那就不枉一場繁華，一場熱鬧了。」[36]

　　吸引年輕一代需要審美的薰陶，年輕一代觀眾的審美觀念總是隨
著時代與藝術形式的變遷而變化的，戲曲也需與時俱進，找準時代的

35 孔培培：〈「申遺」十年，崑曲音樂的新發展〉，王耀華等著：《海峽兩岸戲曲藝術
　　論》(北京市：北京大學出版社，2015年)，頁184。

36 白先勇主編：《圓夢：白先勇與青春版《牡丹亭》》(廣州市：花城出版社，2006年)，
　　頁90。

脈搏。臺灣著名電視歌仔戲演員葉青在參加「94廈門中青年戲曲演員比賽」之後，以她的經歷說過這麼一段話：

> 歌仔戲能夠在臺灣不斷擁有新一代觀眾，其中一條重要的途徑是與傳播媒體的結合，有人說臺灣電視歌仔戲已不是傳統的原貌，那麼，傳統的歌仔戲是不是又保留了最傳統的東西？如果死守著傳統，沒有觀眾，那麼最後的結果是不容樂觀的。一是劇本要有時代感和哲理性，今天還不斷地重複舊的《三伯英台》，內容還是三伯與英台同床而眠而不知是女性，觀眾不僅會笑我們腦子有問題，而且會認為歌仔戲是一種沒文化的東西。希望廈門也能在這方面走出一條新路，也只有擁有了新的觀眾，弘揚歌仔戲才不會是一句空話。[37]

臺灣為何能夠演變出電視歌仔戲、胡撇仔歌仔戲的特殊藝術形態，葉青的話值得兩岸戲曲界共同深思。臺灣知名學者林谷芳指出：「到底是原汁原味，還是發展，大部分學者是不直接參與創作的，所以都強調原汁原味，都是書齋式的，創作者更強調實際的發展，因為他們面臨的生存與發展的問題。」[38]這其實也提醒作為精英階層的學者，應避免以「俯視的目光」來看待「平民化」的戲曲，實際上學者對傳統戲曲的陌生與隔膜也不在少，有時自以為是的「洞見」可能恰恰是另一種角度的「盲目」。

37　曾學文：〈海峽兩岸歌仔戲交流回顧〉，《福建藝術》1995年第4期。
38　曾學文：〈歌仔戲唱熱九月的臺北〉，《中國戲劇》2006年第11期。

後記

　　本書是以我的博士後出站報告為主體，並將近年發表的論文整理若干收錄其中。我是「頗悔少作」的，「少」不是少年，而是過往。魯迅先生對於自己「少作」是「愧則有之，悔卻從來沒有過」，我的態度略似，理由卻不同：都發表過了，「悔」亦何用呢？我之所謂「悔」，不過是「愧」而已。回頭看從前的文章，總不免雕蟲篆刻之譏，為謀稻粱之慚，故收入本書時，或多或少都有些改動，限於水平和心力，仍是粗服亂頭罷了。子曰：「四十、五十而無聞焉，斯亦不足畏也已。」本就稟茲固陋，兼之疏懶成性，已逾知四十九年非的年紀，卻庸庸碌碌，白首無成，能無愧焉！

　　駑足蹇步，迤邐走來，幸辱師長不棄，劉崇德老師、康保成老師、黃天驥老師、黃仕忠老師不吝教導和關懷，銘感五內，無以為報。感謝福建師範大學文學院的出版資助，感謝萬卷樓圖書公司與呂玉姍老師的細心校讎，還有諸多親朋好友的加持，也是永誌難忘，就恕我不一一道來了，那將是一個很長的名單。人生天地間，菽水承歡，嚶鳴相和，夫復何求！但昊天不弔，四五年間，已有親友溘然長往，讓人無法喻懷，世事無常，浮生若寄，痛何如哉！

　　當年出站報告後記曾集小詞〈減蘭〉一首，今仍繫於此，並復綴一闋，以誌今昔之慨云：

　　　　天涯情味，衣上酒痕詩裡字。
　　　　春夢秋雲，一向年光有限身。
　　　　梅邊吹笛，紅萼無言耿相憶。

難賦深情，悵望江頭江水聲。

斷魂在否，長恨此身非我有。
南北東西，一場愁夢酒醒時。
歲華如許，風裡落花誰是主。
春意闌珊，折得梅花獨自看。

李連生

癸卯十月初一夜於福州遯庵

作者簡介

李連生

　　河南省宜陽縣人，福建師範大學文學院教授，博士生導師，河北大學人文學院中國古代文學博士。目前主要從事戲劇學、中國古代文學等方面的教學與研究。曾在《戲劇藝術》、《戲曲藝術》、《戲劇》、《文化遺產》、《中國典籍與文化》等學術期刊發表論文三十餘篇，主持或參與的研究課題有《古代戲曲套語研究》、《海峽兩岸戲曲藝術交流研究》、《中國古代曲樂整理和研究》、《中國古代戲劇形態研究》、《觀念、視野、方法與中國戲劇史研究》、《新中國成立70周年中國戲曲史（福建卷）》等。

本書簡介

　　本書側重戲曲藝術形態與戲曲理論，從藝術本體、歷史進程和理論方法三個面向進行研究。第一部分總結戲曲音樂的特徵，勾勒戲曲聲腔劇種發生發展和衍變的脈絡。第二部分針對戲曲的某類典型結構以及經典文本進行考證解讀。第三部分試圖深化戲曲理論的探索，容納更多的研究視野：結合闡釋人類學還原戲劇發生語境，深描戲曲文化的地方性知識；從民俗學角度切入戲曲史，拓展和豐富戲曲研究的內涵；利用類型學方法，重新審視戲曲的審美機制與功能。第四部分回顧海峽兩岸戲曲的交流與傳播的歷程，提出相互借鑒、共同發展的若干思路。

福建師範大學文學院百年學術論叢·第八輯 1702H06

戲曲藝術形態與理論研究

作　者　李連生
總　策　畫　鄭家建　李建華
發　行　人　林慶彰
總　經　理　梁錦興
總　編　輯　張晏瑞
編　輯　所　萬卷樓圖書股份有限公司
　　　　　臺北市羅斯福路二段 41 號 6 樓之 3
　　　　　電話 (02)23216565
　　　　　傳真 (02)23218698

發　　　行　萬卷樓圖書股份有限公司
　　　　　臺北市羅斯福路二段 41 號 6 樓之 3
　　　　　電話 (02)23216565
　　　　　傳真 (02)23218698
　　　　　電郵 SERVICE@WANJUAN.COM.TW
香港經銷　香港聯合書刊物流有限公司
　　　　　電話 (852)21502100
　　　　　傳真 (852)23560735

ISBN 978-626-386-094-0
2024 年 6 月初版二刷
定價：新臺幣 580 元

如何購買本書：

1. 劃撥購書，請透過以下郵政劃撥帳號：
　 帳號：15624015
　 戶名：萬卷樓圖書股份有限公司
2. 轉帳購書，請透過以下帳戶
　 合作金庫銀行　古亭分行
　 戶名：萬卷樓圖書股份有限公司
　 帳號：0877717092596
3. 網路購書，請透過萬卷樓網站
　 網址 WWW.WANJUAN.COM.TW

大量購書，請直接聯繫我們，將有專人為
您服務。客服：(02)23216565 分機 610

如有缺頁、破損或裝訂錯誤，請寄回更換

國家圖書館出版品預行編目資料

戲曲藝術形態與理論研究/李連生著. -- 初版. -
- 臺北市：萬卷樓圖書股份有限公司, 2024.06
印刷

　面；　　公分. -- (福建師範大學文學院百年學
術論叢. 第八輯)

ISBN 978-626-386-094-0(平裝)

1.CST: 戲曲藝術　2.CST: 戲曲理論

982.01　　　113005933